国家林业和草原局普通高等教育"十四五"规划教材

艺术鉴赏

闫祖书　主编

中国林業出版社
China Forestry Publishing House

内容简介

《艺术鉴赏》旨在为高校不同专业的学生提供兼具通识性和实用性的美育教材。教材涵盖艺术起源、本质、功能以及鉴赏和鉴赏能力培养,并介绍美术、音乐、舞蹈、戏剧、电影、书法和戏曲等各艺术门类的鉴赏内容和方法。本教材以贴近时代、有效提升学生的艺术鉴赏能力为核心,在力求简明易懂的同时,重新组织知识框架,通过翔实的内容、丰富的资料、生动的案例,以及鉴赏方法和经典作品的有机融入,循序渐进地引导读者进入艺术殿堂,培养和提升艺术认知和理解能力。

《艺术鉴赏》为学生提供了较广阔的艺术视野,适用于普通高校非艺术类专业开展跨学科美育教学使用。

图书在版编目(CIP)数据

艺术鉴赏 / 闫祖书主编. -- 北京:中国林业出版社,2023.11
ISBN 978-7-5219-2448-0

Ⅰ.①艺⋯ Ⅱ.①闫⋯ Ⅲ.①艺术–鉴赏–高等学校–教材 Ⅳ.①J05

中国国家版本馆 CIP 数据核字(2023)第 230560 号

责任编辑:高红岩　曹滢文
责任校对:苏　梅
封面设计:睿思视界视觉设计

出版发行:中国林业出版社
　　　　　(100009,北京市西城区刘海胡同7号,电话 83223120)
电子邮箱:cfphzbs@163.com
网　址:www.forestry.gov.cn/lycb.html
印　刷:北京中科印刷有限公司
版　次:2023年11月第1版
印　次:2023年11月第1次
开　本:787mm×1092mm　1/16
印　张:13.25
字　数:323千字
定　价:38.00元

《艺术鉴赏》编写人员

主　　编　闫祖书
副 主 编　赵　清　谢懿真
编写人员（按姓氏拼音排序）
　　　　　　曹瑞迪（西北农林科技大学）
　　　　　　程　焜（西北农林科技大学）
　　　　　　董立晶（安阳工学院）
　　　　　　冯国威（西北农林科技大学）
　　　　　　耿亚静（西北农林科技大学）
　　　　　　李　丽（陆军边海防学院）
　　　　　　李小兵（西北农林科技大学）
　　　　　　刘　威（西北农林科技大学）
　　　　　　任璐璐（西北农林科技大学）
　　　　　　沙　凯（西北农林科技大学）
　　　　　　石颖贤（西北农林科技大学）
　　　　　　王　婷（西北农林科技大学）
　　　　　　王晓娟（西北农林科技大学）
　　　　　　袁晓楠（西北农林科技大学）
　　　　　　张　楠（西北农林科技大学）
　　　　　　赵　静（西北农林科技大学）
　　　　　　赵　悦（陕西学前师范学院）
　　　　　　周　园（西安美术学院）
　　　　　　周治红（桂林理工大学）
主　　审　王德胜（首都师范大学）

前　言

党的二十大报告指出要"全面贯彻党的教育方针，落实立德树人根本任务，培养德智体美劳全面发展的社会主义建设者和接班人"。

教育是培养新时代高素质建设者的关键，而美育作为整个教育体系的重要组成部分，以人的全面健康发展为核心，直接联系着人的情感世界、心灵世界和创造性活动，起着丰富人的情感、纯洁人的心灵、激励人的创造力的重要作用。在人的全部美育活动中，艺术鉴赏始终是重要的途径和手段，不仅可以丰富人们的日常生活，而且能够有效地培养并活跃人的情感能力、创造能力和思维能力。正因此，艺术对于每一个人来说，不仅是一种享受、一种创造，同时也极大地促进着人们对于这个世界的深刻洞察和表达。

本教材以习近平总书记关于美育工作的重要论述为指引，以培养高素质、全面发展的新时代建设者为目标，以艺术鉴赏为切入点，通过对艺术精髓的探寻，为广大学生拓展了解和欣赏艺术的路径。在教材中，有关于艺术问题的思考，包括对艺术本质、特征、功能等的具体探讨，以及对美术、音乐、舞蹈、戏剧、电影、书法和戏曲等不同艺术门类的分析，在强调艺术基本理论的历史传承基础上，突显了艺术的美育价值和意义。同时，教材各章节还有意识地加强了艺术鉴赏能力培养方面的内容，突出了对艺术鉴赏方法和技巧等的传达，以此帮助读者在艺术殿堂中熟悉和掌握一定的鉴赏方法，逐步培养起较高的审美感知力和文化素养。

《艺术鉴赏》是大学美育教学的重要内容，适应教学要求的教材则是实现课程目标的基本支撑。我们希望本教材能够有助于读者更好地理解和欣赏艺术，积累对艺术更深刻的理解，丰富自己的精神素养。

本教材由闫祖书负责全书的统筹推进；赵清、谢懿真、任璐璐负责统稿。具体编写人员分工如下：谢懿真、王婷、赵静编写第 1 章；冯国威、石颖贤、周园编写第 2 章；赵清、袁晓楠、李小兵编写第 3 章；耿亚静、王晓娟、沙凯编写第 4 章；任璐璐、赵悦、李丽编写第 5 章；曹瑞迪、董立晶、张楠编写第 6 章；程焜、周治红编写第 7 章；刘威编写第 8 章。感谢首都师范大学王德胜教授对本教材编写工作的审核与指导，感谢西北农林科技大学李国龙老师对本教材编写工作的支持。

感谢本书编写团队的每位老师！抱着共同的美育育人理想，来自不同艺术领域的我们走到一起，用我们的辛勤和努力，保证了本教材的质量。

本教材在编写过程中，借鉴和吸收了众多专家、学者的研究成果，在此一并致谢。由于编者水平有限，本教材难免存在不足、疏漏，恳请读者批评指正。

感谢各位读者的选择！相信在这本教材中，您可以找到对艺术的全新认识和启发。祝愿您在艺术之旅中获得满足和成长。

<div style="text-align:right">

编 者

2023 年 7 月

</div>

目 录

前 言

第1章 艺术鉴赏概述 ……………………………………………（1）
1.1 艺术的起源 …………………………………………………（1）
1.1.1 模仿说 …………………………………………………（1）
1.1.2 游戏说 …………………………………………………（2）
1.1.3 表现说 …………………………………………………（2）
1.1.4 巫术说 …………………………………………………（3）
1.1.5 劳动说 …………………………………………………（3）
1.2 艺术的本质 …………………………………………………（5）
1.2.1 西方的主要观点 ………………………………………（5）
1.2.2 中国古代的主要观点 …………………………………（6）
1.2.3 艺术科学理论 …………………………………………（8）
1.3 艺术的功能 …………………………………………………（8）
1.3.1 艺术的社会功能 ………………………………………（8）
1.3.2 艺术的审美功能 ………………………………………（10）
1.4 艺术鉴赏的方法 ……………………………………………（11）
1.4.1 观察法 …………………………………………………（12）
1.4.2 史料法 …………………………………………………（13）
1.4.3 比较法 …………………………………………………（13）
1.4.4 意象法 …………………………………………………（14）
1.4.5 心理法 …………………………………………………（15）
1.5 艺术鉴赏能力的培养 ………………………………………（15）
1.5.1 实践经验的培养 ………………………………………（15）
1.5.2 理论基础的认知 ………………………………………（17）
1.5.3 鉴赏主体的形成 ………………………………………（20）

第2章 美术鉴赏 (22)

2.1 美术基础理论 (22)
2.1.1 美术的定义 (22)
2.1.2 美术的形成与发展 (22)
2.1.3 美术的分类 (24)
2.1.4 美术的基本特征 (26)

2.2 美术鉴赏的方法和艺术语言 (28)
2.2.1 美术鉴赏的方法 (28)
2.2.2 美术鉴赏的艺术语言 (29)

2.3 优秀美术作品鉴赏 (33)
2.3.1 绘画作品鉴赏 (33)
2.3.2 雕塑与建筑作品鉴赏 (37)
2.3.3 工艺美术作品鉴赏 (40)
2.3.4 民间美术作品鉴赏 (43)

第3章 音乐鉴赏 (46)

3.1 音乐及其发展历史 (46)
3.1.1 音乐的概念 (46)
3.1.2 音乐的特征 (46)
3.1.3 音乐的分类 (47)
3.1.4 中西方音乐的发展概述 (52)

3.2 音乐鉴赏的相关要素 (55)
3.2.1 音乐鉴赏的概念 (55)
3.2.2 音乐鉴赏的功能 (55)
3.2.3 音乐鉴赏的方法 (56)
3.2.4 音乐的基本元素 (57)
3.2.5 中国音乐语言表达特点 (59)

3.3 中外音乐作品鉴赏 (61)
3.3.1 中国音乐作品鉴赏 (61)
3.3.2 外国音乐作品鉴赏 (68)

第4章 舞蹈鉴赏 (71)

4.1 舞蹈基础理论 (71)

4.1.1　舞蹈的定义 …………………………………………………（71）
　　4.1.2　舞蹈的形成与发展 …………………………………………（71）
　　4.1.3　舞蹈的艺术特性 ……………………………………………（75）
　　4.1.4　舞蹈的种类与形式 …………………………………………（76）
　4.2　舞蹈鉴赏的过程及方法 …………………………………………（78）
　　4.2.1　舞蹈鉴赏的过程 ……………………………………………（78）
　　4.2.2　舞蹈鉴赏的方法 ……………………………………………（79）
　4.3　中外舞蹈作品鉴赏 ………………………………………………（83）
　　4.3.1　中国古典舞作品鉴赏 ………………………………………（83）
　　4.3.2　中国民族民间舞蹈作品鉴赏 ………………………………（86）
　　4.3.3　中外芭蕾舞剧作品鉴赏 ……………………………………（88）
　　4.3.4　中外现代舞作品鉴赏 ………………………………………（91）

第5章　戏剧鉴赏 ……………………………………………………（96）
　5.1　戏剧基础理论 ……………………………………………………（96）
　　5.1.1　戏剧的定义及其特征 ………………………………………（96）
　　5.1.2　戏剧艺术构成的基本要素 …………………………………（96）
　　5.1.3　戏剧的构成 …………………………………………………（96）
　　5.1.4　戏剧的文学特征 ……………………………………………（97）
　　5.1.5　戏剧的冲突 …………………………………………………（98）
　　5.1.6　戏剧的结构 …………………………………………………（98）
　　5.1.7　戏剧的剧种 …………………………………………………（99）
　　5.1.8　戏剧的特性 …………………………………………………（99）
　　5.1.9　戏剧的分类 …………………………………………………（100）
　5.2　戏剧鉴赏的主要方法 ……………………………………………（103）
　　5.2.1　话剧鉴赏方法 ………………………………………………（103）
　　5.2.2　歌剧鉴赏方法 ………………………………………………（105）
　　5.2.3　音乐剧鉴赏方法 ……………………………………………（107）
　　5.2.4　舞剧鉴赏方法 ………………………………………………（108）
　5.3　戏剧作品鉴赏 ……………………………………………………（109）
　　5.3.1　中国歌剧史上的里程碑——《白毛女》鉴赏 ……………（109）
　　5.3.2　音乐剧四大名剧之《歌剧魅影》鉴赏 ……………………（116）
　　5.3.3　话剧——《茶馆》鉴赏 ……………………………………（122）

第6章 电影鉴赏 (126)
6.1 电影及其发展历史 (126)
6.1.1 电影艺术概述 (126)
6.1.2 电影艺术发展概述 (128)
6.2 电影艺术鉴赏 (132)
6.2.1 电影艺术鉴赏的概念 (132)
6.2.2 电影艺术鉴赏的功能 (133)
6.2.3 电影艺术鉴赏的方法 (133)
6.2.4 电影艺术鉴赏的元素 (134)
6.3 中外电影作品鉴赏 (143)
6.3.1 美国电影鉴赏 (143)
6.3.2 欧洲电影鉴赏 (144)
6.3.3 亚洲电影鉴赏 (145)

第7章 书法鉴赏 (148)
7.1 汉字的起源 (148)
7.1.1 仓颉造字说 (148)
7.1.2 结绳说 (148)
7.1.3 起一成文说 (149)
7.2 汉字的形体特征与书写规则 (149)
7.3 书法简史 (150)
7.3.1 篆书 (150)
7.3.2 隶书 (152)
7.3.3 楷书 (154)
7.3.4 行书 (156)
7.3.5 草书 (158)
7.4 书法鉴赏与赏析 (160)
7.4.1 审美标准 (160)
7.4.2 鉴赏方法 (160)
7.4.3 书法鉴赏 (161)
7.5 书法作品鉴赏 (166)
7.5.1 西北农林科技大学三号教学楼 (166)
7.5.2 《黄州寒食帖》 (168)

第8章 戏曲鉴赏 ……………………………………………………………（170）
8.1 戏曲概述 ……………………………………………………………（170）
8.1.1 戏曲的概念及其分类 ……………………………………………（170）
8.1.2 戏曲发展概述 ……………………………………………………（171）
8.1.3 戏曲的艺术特征 …………………………………………………（178）
8.2 戏曲的鉴赏要素 ……………………………………………………（181）
8.2.1 四功五法 …………………………………………………………（181）
8.2.2 脚色行当 …………………………………………………………（183）
8.2.3 戏曲音乐 …………………………………………………………（184）
8.2.4 服饰化妆 …………………………………………………………（184）
8.3 戏曲作品鉴赏 ………………………………………………………（185）
8.3.1 昆曲《牡丹亭》 …………………………………………………（185）
8.3.2 现代京剧《江姐》 ………………………………………………（188）
8.3.3 豫剧《程婴救孤》 ………………………………………………（191）
8.3.4 秦腔《关中晓月》 ………………………………………………（195）

参考文献 ……………………………………………………………………（198）

第1章 艺术鉴赏概述

1.1 艺术的起源

在人类社会发展历史上,艺术的起源一直是一个值得探讨的话题。人们试图寻找和研究艺术产生的原因和过程,这个问题被称为美学的发生。考古学表明,人类艺术活动始于上万年前的冰河时期,因此艺术有着非常悠久的历史。曾经有书提到西班牙阿尔塔米拉洞穴的野牛画是人类最早的美术作品,距今约有2万年的历史。然而随着考古新成果的不断更新,人们发现了距今7万年的岩画,这大大拉长了人类艺术史的时间线。

在早期,人们已经开始试图用神话传说来解释艺术的起源:西方出现了文艺女神缪斯的神话,而中国古代则有夏禹的儿子启偷记天帝的音乐并带回人间的传说。自从人类进入文明社会后,物质和精神生产不断提高,艺术也在日益发展,但哲学家、美学家和文艺理论家对艺术起源问题依旧在不断研究和探索,形成了诸多观点并构建了相应的艺术理论体系,其中关于艺术的起源,影响最为广泛的有以下五种。

1.1.1 模仿说

早在两千多年前,古希腊哲学家德谟克利特就提出艺术是通过"模仿"自然来实现的观点,他说:"从蜘蛛那里我们学会了织布和缝补,从燕子那里我们学会了造房子,从天鹅和黄莺等歌唱的鸟那里我们学会了唱歌。"

古希腊哲学家亚里士多德在德谟克利特的见解基础上进行总结,认为模仿是人的本能,他指出:所有的文艺都是"模仿",不管是何种样式和种类的艺术,"这一切实际上是模仿,只是有三点差别,即模仿所用的媒介不同、所取的对象不同、所用的方式不同"。他的"模仿论"观点,在欧洲"雄霸"了两千余年。

关于艺术起源于模仿的理论是有一定合理性的。古代的艺术,特别是原始艺术,大量地依靠模仿。例如,在西班牙阿尔塔米拉洞穴发现的史前壁画中,描绘了20多种野生动物,如野牛、野猪和母鹿等,这些形象栩栩如生,有的在奔跑,有的饱受伤痛,显然这些画作是对动物在现实中各种姿态和神情的模仿和记录。同样,中国古代也把音乐看作是模仿自然声音的产物。《管子》有言:音乐来源于对动物声音的模仿,"宫商角徵羽"五声中,"凡听羽,如鸟在树。凡听宫,如牛鸣窌中。凡听商,如离群羊"。就原始艺术的创作而言,"模仿"是一种非常重要的途径。同时,这一说法也印证了艺术的起源来自客观的自然界和社会现实。

1.1.2 游戏说

18世纪的德国哲学家席勒和19世纪的英国哲学家斯宾塞提出了一种关于艺术起源的说法，被后来的艺术史家称为"席勒-斯宾塞理论"，在19世纪末和20世纪初被众多人所推崇。

这种说法认为，人类的审美和艺术活动起源于游戏本能，即将过剩精力运用到没有实际效用、没有功利目的的活动中来表达自由的"游戏"。席勒在他的《美育书简》中指出，游戏冲动是协调人的感性冲动和理性冲动的重要手段。只有通过游戏，人才能创造自由的天地，实现物质和精神、感性和理性的和谐统一。因此，人总是试图利用过剩的能量来创造一个自由的领域。席勒用动物举例来说明"游戏"是一种本能，他说："当狮子不为饥饿所迫，无须和其他野兽搏斗时，它的剩余精力就为本身开辟了一个对象，它使雄壮的吼声响彻荒野，它的旺盛的精力就在这无目的的使用中得到了享受。"席勒提出了人类艺术创作的动机之一是内在的本能或冲动，即人类的"游戏"本能。这种自由的活动可以发泄过剩的精力并获得快乐，也就是美的享受。

斯宾塞对此进行了进一步阐释和补充，他认为人类拥有更多的过剩精力，因此需要通过艺术和游戏来释放。他特别强调游戏的特征是没有实际功利目的，它只是为了消耗过剩精力，从而获得快感和美感。因此，从实质上讲，人类审美和艺术活动也是一种"游戏"，目的是从中得到过剩精力的发泄和快乐感。后来，有一位名叫谷鲁斯的德国学者，从心理学的角度出发，对这一美学观点做了进一步的探究。谷鲁斯认为，"游戏"并非无所求，而是在轻松的游戏中会不自觉地为未来的实际生活做准备或练习。他拿小猫追逐线团、小女孩抱木偶玩游戏、小男孩玩打仗游戏等举例说明，这些游戏行为其实是在为将来的生活做准备，如练习捕食、激发母性的本能、培养男性的勇气和作战的本领。

可以明显看出，"游戏"这个概念对于艺术的起源具有积极的启示意义。它表明人类只有在物质生活得到满足后才能够有时间和精力去追求精神上的享受，包括艺术和审美活动。在人类漫长的历史长河中，只有当社会进步到一定程度，人们的物质文化生活才能够得到更好的保障，从而为艺术创造作出充分的准备。此外，"游戏"这个概念与艺术的联系在于它们都不是为了解决生活中的物质需求而存在的，更多的是人们的心理和精神层面上的满足。因此，可以说"游戏"是人的内在需求，能够使人们获得愉悦和放松，这一点也同样适用于艺术和审美活动。

1.1.3 表现说

这种说法在东西方都有着悠久的历史，如汉代的《毛诗序》中就有"情动于中而形于言，言之不足故嗟叹之，嗟叹之不足故咏歌之，咏歌之不足，不知手之舞之，足之蹈之也"的记载。自19世纪末以来，"表现"成为艺术起源的观点在西方文艺界影响巨大。强调艺术应该"表现自我"的理论是西方现代主义文艺思潮的主要基础之一。

意大利美学家克罗齐系统地以理论方式提出了以"情感即艺术表现"为核心的思想。他主张直觉即表现，认为艺术本质上是情感的表达，表现作为心灵过程是在艺术家的心灵中完成的。他强调艺术不是功利的活动，也不是道德的活动，而是情感的表现，所有艺术都

归于此类。英国史学家科林伍德也对克罗齐的表现说做了进一步的延续。科林伍德认为，艺术不是再现和模仿，更不是单纯的游戏。巫术虽然与艺术关系密切，但巫术实质上是达到预定目的的手段，"巫术的目的总是而且仅仅是激发某种情感"。科林伍德提到一个部落在面对邻居的进攻时，会先跳战争舞。这一行为的目的是逐步激起好战的情感，让部落的战士们在跳舞的过程中被激发出战斗的决心，并且相信自己是不可战胜的。基于此，科林伍德得出结论：真正的艺术必须表现出真实的情感，艺术家创造的作品是根据他们的主观想象和情感而产生的。

1.1.4 巫术说

如今，越来越多的学者开始支持"巫术说"，认为它是解释艺术起源的最佳理论，并成为西方学界研究艺术起源的主要话题之一。因此，西方的大学课堂中，"巫术说"已经成为学生们接触艺术起源问题的首选。

艺术起源于巫术的理论在19世纪末、20世纪初逐渐兴起并影响越来越大。英国人类学家爱德华·泰勒最早提出这一理论，并认为原始人的思维方式与现代人有很大区别。对原始人来说，周围的世界异常陌生和神秘，因此他们认为万物有灵，山川草木、鸟兽虫鱼都可以与人交感。另一个英国人类学家弗雷泽则认为，原始部落的所有风俗和信仰都源于交感巫术。人类最初想用巫术掌控自然界，但这并不可能，于是人类便创立了宗教寻求神的保佑。在考古学中也发现许多洞穴中的动物遗骨都被精心堆放，这表明原始人对自己猎食的动物怀有敬意和惋惜之情。

考古发现，早期的造型艺术与巫术有关。我国现存最古老的岩画之一，是位于江苏省连云港市郊锦屏山的将军崖岩画，考古发现这些岩画属于新石器时期，距今已有三四千年的历史。主要内容涵盖了人物、兽面、农作物和各种符号。在近十幅人物形象中，大多数都有一条线向下延伸到农作物上，如禾苗和谷穗，同时还有许多圆点符号来表示数字，反映出古代中国先民对土地的崇拜和依赖。这些反映农业部落社会生活的岩画，揭示着早期造型艺术与原始巫术紧密相关的联系。

原始歌舞与巫术之间存在紧密联系。美国著名美学家托马斯·门罗在他的《艺术的发展及其他文化史理论》中指出，原始人在巫术实践中常常运用原始歌舞来增强成功的可能性。举例而言，当他们期盼下雨时，会洒水；期盼打雷时，会打鼓；期盼捕猎野兽时，则自己扮演受伤的野兽，等等。

艺术的起源最初与巫术紧密相关，但将艺术起源与巫术理论画等号并不十分准确，因为在原始时代，巫术活动与当时的原始生产劳动密切关联。就上述例子而言，中国的将军崖岩画反映了古代原始农业社会的生活，而欧洲史前洞穴壁画则描绘了原始人的狩猎生活。在原始社会，由于生产力水平和人类认知水平的限制，巫术成为原始人民控制自然、满足日常生活和劳动需求的手段。虽然艺术来源的解释多种多样，但最终都归结于人类社会实践活动的实质。

1.1.5 劳动说

在中国文艺理论界，自新中国成立直到20世纪80年代，主流观点认为艺术起源于生

产劳动。

在欧洲大陆，自19世纪末以来，在人类学家与艺术史学家中流传广泛的理论认为艺术源于"劳动"，其中希尔恩在其《艺术的起源》专著中也曾专门探讨过艺术与劳动的关系。俄国学者普列汉诺夫则在1900年的专著《没有地址的信》中，通过对原始音乐、原始舞蹈和原始绘画的研究，结合大量人类学、民族学和民俗学等文献，系统阐述了艺术的起源及其发展问题，并得出了艺术起源于"劳动"的结论。普列汉诺夫明确表示赞同毕歇尔的看法："在其发展的最初阶段，劳动、音乐和歌是极其紧密地互相联系着，然而这三位一体的基本的组成部分是劳动，其余的组成部分只有从属的意义。"普列汉诺夫进一步指出："劳动先于艺术，总之，人最初是从功利观点来观察事物和现象，只是后来才站到美的观点上来看待它们。"

虽然人类历史已经在地球上存在了超过300万年，但相对于地球漫长的历史来说，人类的历史就像是一个昼夜中的最后3分钟。考古学与人类学的研究以及世界各地古人类化石与石器时代遗物的持续发现，都不断证实了劳动在人类进化过程中的重要性。恩格斯指出："首先是劳动，然后是语言和劳动一起，成为两个最主要的推动力，在它们的影响下，猿的脑髓就逐渐地变成了人的脑髓。"人之所以与动物有不同的生存方式，是因为劳动把人从自然界分离出来。人类最基本的实践活动是物质生产劳动，在数百万年的劳动实践中，原始人通过锻炼双手和头脑，发展了各种感觉器官以及独特的感觉和思维能力，并逐渐形成了语言来表达思想和感情。因此，可以说是劳动创造了人类本身。

人类的劳动为艺术的产生提供了前提，工具的制造更是标志着人类文化的起源。工具的演变历程充分阐明了人类自由创造的特性，以及实用价值在艺术价值之前的漫长历史演进。在距今50万年前的旧石器时代，北京猿人用粗糙的打制石器体现了人类自觉的、有意识的、有目的的创造活动；而五六千年前的新石器时代，西安半坡村的磨制石器不仅提高了实用效能，还具有了美的特征，反映出人类审美意识的增强。特别是新石器时代晚期山东大汶口出土的玉斧更是具有明显的审美特性，成为权力或神力的象征。

总之，人类劳动的发展推动了艺术和文化的进步，这一漫长的历史演进过程可以从陶器的演变中得以证明。原始人在制作陶器时会有意识地运用美学原则，在陶器的外观与装饰上，注入更多的创造性和想象力。例如，仰韶、马家窑等黄河流域文化遗址所出土的陶器，大多数都以动植物形象如鱼纹、鸟纹、蛙纹、花纹等为装饰，甚至有些还出现了从自然与生活中提炼出来的几何形状，这表明人类在造物时越来越注重美学规律。原始民族偏爱鲜艳的红色调，并在山顶洞人的洞穴里将红粉源源不断地涂在同伴的尸体上作为巫术仪式，同时他们的装饰品也以赤铁矿染色，这些都反映了社会意义的积淀和人类对红色表达愉悦的共鸣，或许这源于原始人对火、太阳的温暖以及生命之源鲜血的联想，这些都揭示了主体文化心理结构的本质。从生产劳动实践出发，艺术的主体——人被创造出来，这也为艺术的产生打下了基础。

虽然物质生产劳动是艺术起源的根本原因，但是艺术的创生并不能完全归结于劳动。实际上，艺术的起源经过了巫术仪式、图腾歌舞等中间阶段，历经漫长的历史过程，最终才出现了纯粹审美意义上的艺术。对于刚刚脱离动物界的原始人来说，他们的认识能力很低，许多自然现象都让他们感到神秘莫测。原始思维的核心原则是"万物有灵"，他们由此

产生了对大自然的敬畏和恐惧。因此，原始自然宗教便在这样的背景下应运而生。《宗教，一种文化现象》一书中写道："原始艺术中大量记录了原始宗教的产生，法国南部拉塞尔山洞发现了一尊上万年前创作的浮雕，刻着一个右手拿着牛角的妇女，艺术史家和人类学家认为这是表现她在主持某种与狩猎有关的宗教仪式。"

从艺术发生学的角度来看，生产劳动无疑是艺术起源的主要因素。然而，艺术起源是一个极为复杂的问题，并非一个单一的原因，可能是多种因素的结果。作为人类创造的一种特有的精神文化现象，我们需要从多个方面，更广泛、更深入地来探索和研究艺术的起源。

1.2 艺术的本质

1.2.1 西方的主要观点

1.2.1.1 亚里士多德的观点

之前我们在艺术的起源中提到过亚里士多德的"模仿说"，这一理论也是西方文艺思想史上对于艺术本质较早的观点表达，并占有举足轻重的地位。其认为艺术是对现实的模仿，而后演变为艺术是社会生活的再现。这是人类思想史上第一个以独立体系来阐明美学概念的理论，他认为艺术是对现实的"模仿"。此观点首先肯定了现实世界的真实性，从而也肯定了"模仿"现实的艺术的真实性。同时，他认为艺术所具有的这种"模仿"功能，使得艺术甚至比它所"模仿"的现实世界更加真实。他强调，艺术所"模仿"的不只是现实世界的外形或现象，还有现实世界内在的本质和规律。因此他认为，诗人和画家不应当"照事物本来的样子去模仿"，而应当"照事物应当有的样子去模仿"，也就是说，艺术应当表现出事物的本质特征。亚里士多德的"模仿说"对艺术实践产生了很大的影响，从中世纪、文艺复兴直到十七八世纪，一直为欧洲许多美学家、艺术家所推崇。

1.2.1.2 柏拉图的观点

古希腊哲学家柏拉图也对艺术本质进行了深入探讨，他认为：艺术是对现实的模仿，而现实则是对理念的模仿。在柏拉图的哲学体系中，艺术创作属于感性世界，而真正的哲学沟通的是理性世界。他认为艺术家只是通过模仿或复制感性世界来表达自己的创造力，在艺术作品中所表现的形式、颜色、形象都只是表象，是短暂的、不真实的，所以它无法真正反映出真实世界的本质和理念。但是，柏拉图并不否认艺术的重要性，他认为艺术是通向理性世界的一种方式，能够激发人们的思考和想象力，进而引导人们向理性追求真理和智慧。艺术的价值不在于它所表现的形式，而在于它所引发的思考与创造力。

1.2.1.3 康德的观点

德国哲学家康德是现代美学的奠基人之一，他对艺术的观点主要体现在《判断力批判》中的"美学批判"一章。康德认为，艺术的价值并不在于其他用途或目的，而在于其自身的美感体验。具体来说，康德将艺术分为两类：感性艺术和逻辑艺术。感性艺术包括音乐、

绘画、雕塑、建筑等，以感性的方式表达情感和意境；而逻辑艺术则包括诗歌、戏剧等以语言为媒介的表达形式。他认为，艺术中最重要的是"自足性"，即艺术行动都是为了自身而行动，不追求实用价值或功能性。同时，对于感性艺术来说，艺术家应该通过自己的作品传递出情感和意境，使观众产生自由且说不明的美感体验。康德的美学批判建立了现代美学的框架，对后来的美学理论产生了重要影响。康德认为，艺术是独立且自足的，追求自身的美感体验。这种观点也受到了现代艺术及其审美价值的广泛认可。

1.2.1.4 黑格尔的观点

黑格尔是德国重要哲学家之一，他认为艺术是一种高度精神的表现，艺术家通过一种形式语言来表达其内心世界、独特的人生体验和对世界的感悟，这种形式语言体现了艺术家对于真善美的追求，也是艺术精神的根本体现。同时，他认为艺术的本质是"感性的表现"，即艺术家通过艺术形式表达出来的不仅是一种概念，更是一种感受的体验。而这种感受体验不同于常规的客观认知，它更加直观、丰富，可以直接触动人类内心深处的某种情感共鸣。因此，艺术具有一个独立的价值领域，其价值并不在于是否实用或功利，而是在于它所传达的深刻精神内涵和独特的表现形式。这也是为什么很多艺术作品并不需要有明确的功利目的或者文化背景，它们能够通过自身的艺术性和表现力给人留下深刻的印象和体验。总之，黑格尔对于艺术本质的观点，在很大程度上强调了艺术的精神价值和内在价值，并认为艺术是一种通过感性表达来传递人类内心精神境界高度的表现形式。

1.2.1.5 尼采的观点

尼采对于艺术本质的观点，主要强调艺术创造的本质和精神内涵，他提出了"日神精神"和"酒神精神"这两个概念。日神精神是指对于现实的控制和理性的表达，是一种克制性的精神，而酒神精神则是一种超越现实的、无所畏惧的放纵精神。尼采把日神精神和酒神精神看作人类精神的两个重要方面，两者的交替迭起也构成了人类内在精神活动的重要动力。尼采认为，日神精神可以帮助人们掌握现实世界，使人们有理性和冷静的头脑去思考问题，掌控生活的方向和力量。然而，若是只有日神精神也会让人感到乏味沉闷，丧失生命的激情和生动性，而酒神精神则代表了生命的热情和兴奋，它能够让人们摆脱现实的羁绊，追求自由和个体生命的活力。但如果只剩下酒神精神，会让人陷入深渊，失去理性和判断力，变得无所顾忌、毫无节制。尼采的酒神精神并非纯粹追求个体主义，而是建立在对生命超越性的根本认识上，并在此基础上赋予人生真正的意义与价值。他认为，日神精神和酒神精神的交替体现了生命本身的多样性，同时也是创造美好生活和文明的源泉之一。只有适当地应用两者，才能获得真正意义上的人生的圆满和幸福，实现自我价值和个性的完善。

1.2.2 中国古代的主要观点

1.2.2.1 孔子的观点

孔子的美育思想在中国教育史上的地位不可忽视。他倡导并构建了具有中国古典特色的广义美育思想体系，其中蕴含的美育思想对于中国美育的未来发展产生了重要影响。孔

子不仅是美育思想理论的开创者，还是实践者。在《论语·秦伯》中，他提出了"兴于诗，立于礼，成于乐"的综合美育观，这展现了他通过礼乐来实现人格完善的美育思想。孔子继承并发展了周朝的礼乐文化，注重教育内容中的诗教、乐教和礼教，他认为教育应该从学诗开始。他亲自审定《诗经》，将其分为《风》《雅》《颂》三类，并强调了学习诗歌的重要性。诗歌通过具体的形象给人们留下深刻的印象，并有着艺术影响和教育意义。因此，诗教被视为不可替代的重要教育内容之一。另外，孔子也视乐教为重要的教育内容之一，他对音乐有着深厚的感情和研究，认为音乐有着重要的教育作用。它可以陶冶情操，净化心灵，并且在治国安邦中也能起到重要的作用。孔子曾在齐国听到韶乐时，深深被感动，竟"三月不知肉味"。孔子认为，音乐有着教育人的重大作用，一方面能够提高人的情感修养，净化内心；另一方面也能用来规范社会风气，治理国家。他在美育方面也特别重视礼仪，尊崇周礼，认为它是夏商周三代文化的集大成之作，内容丰富美好，值得推广。孔子改变了西周时期将礼教限定于贵族的传统，主张君主以礼治国，不仅要治理贵族，而且要治理百姓，提倡用礼仪规范与修饰人的外表行为，使人成为文质彬彬的君子。

1.2.2.2　老子的观点

"体道"是老子美育思想的核心目标。老子相信，人们对世界的看法会导致各种对立、选择和追求，而这些都是建立在区分和偏爱之上的徒劳之举。他反对人们追求"美"的对立面"丑"，而是鼓励欣赏和保护本然世界的美。这个本然世界是道的体现，具有和谐和无限生机，超越了人们的"美"和"丑"之别，被后来的人称作"大美"。老子教导人们摆脱声色的诱惑，去欣赏平淡、朴素的美，这可体现在"信言不美，美言不信"的语言观念上。如果存在机心、贪欲、成见，就会使人失去朴素真意，华丽虚浮和诡辩的言语也失去了真实可信的内涵。为了培养人们欣赏世界本然之美的能力，老子强调"涤除玄览"的功夫。"览"在马王堆汉墓帛书乙本中被写成"监"（古代常用的"鉴"字），它指的是心灵涤除贪欲、成见和机心后，变得明澈如镜，能够真切地照见万物，欣赏世界的本然之美。老子的美育思想还包括人格美的塑造，他推崇谦虚，主张以"行不言之教"来强调非强制性并具有潜移默化作用的人格审美的重要性。老子美育思想的根本意图在于通过培养人的审美能力，保持虚静澄澈的赤子之心，从而去欣赏、守护宇宙世界的本然和谐。

1.2.2.3　朱熹的观点

朱熹是中国古代艺术美学思想的代表人物之一。他被誉为"朱氏家族"中最有思想品质的人物之一，他在中国古代哲学和美学理论方面的贡献是举世公认的。在他的思想体系中，人类艺术创造的目的是表现正义和美德，而不是追求感官体验或者实用价值。他将艺术的本质与人类的生存特点密切联系起来，认为艺术创作是一种精神的表现形式。他的这种艺术观念受到了儒家思想的深刻影响。他认为，艺术家的创作源自其对周围世界的感性认识和思考，而艺术作品是艺术家内心情感和思想的表达和展示。在他看来，艺术家的情感对于艺术作品的创作和表达是至关重要的。这种观点反映了朱熹强调思辨个性的特点，主张艺术作品体现创作者的主观意识和精神内涵，让观众更加深入地感受到艺术家的内心

世界。朱熹的艺术观点体现了道德和艺术的结合，推崇道德和精神的完善，强调艺术家的主观创造，注重个体心灵的内省和图像化表达。他的这种艺术观点对于中国古代艺术理论的发展和推进起到了重要作用，同时对于后来文艺复兴和现代主义等西方美学思潮的形成也产生了一定的影响和启示。

1.2.2.4 刘勰的观点

刘勰是中国南北朝时期一位文化名人，他的代表作是《文心雕龙》，该书是中国古代文论的代表作之一。在《文心雕龙》中，刘勰对于艺术的本质有着自己独特的见解。他认为艺术是以感性为主，但能够达到一定的理性严谨程度的一种人类精神表达和创造活动。在艺术中，人们通过"物、情、思"三要素的组合，创造出独特的艺术形式和精神内涵。同时，艺术家要具备深厚的学识、审美素养、想象力和创造力，才能够创作出具有艺术价值和深刻意义的作品。

1.2.3 艺术科学理论

这里的艺术科学理论主要指马克思的艺术生产理论。马克思提出了"艺术生产"的概念，将艺术视为一种独特的精神生产，以满足人们的审美需求，其成果构成了人类辉煌灿烂的艺术文化宝库。这一理论在美学史和艺术史上具有划时代的意义，为认识艺术的起源、发展以及艺术作品、创作过程和鉴赏提供了科学的理论基础。

马克思的艺术生产理论认为，艺术作品是一种特殊的商品，与其他商品不同，它的使用价值并非直接体现在满足生活需求上，而是通过感性的审美体验，给人以精神上的满足。马克思认为，任何艺术作品的产生都必须经过社会实践的阶段，即在一定的历史条件下，特定的社会组织形式促成了特定的审美感受和创作方式。

而在市场经济条件下，艺术作品被看作是一种交换价值，是一种商品。在这种情况下，艺术家与厂商的利益交叉，艺术作品的创作和产生也就变成了资本主义市场经济的产物。

马克思认为，压迫和剥削的社会条件，限制了艺术家创作想象力和创造力的发挥，厂商更是只为了追求经济利益而削减了艺术作品的创作和生产成本，导致艺术作品产业出现质量下降、商品泛滥等现象。因此，要想改变这种局面，必须通过社会主义的革命和建设，创造出一个新的社会环境和制度，让艺术家可以自由地发挥，让厂商不再为了经济利益而不顾产品的质量，这样才能真正地推动艺术生产的发展和进步。

1.3 艺术的功能

1.3.1 艺术的社会功能

艺术不仅是表达情感、思想和个体感受的一种形式，也是社会价值观、政治观念和经济活动等多方面的反映，而艺术发挥多重社会功能时需以审美价值为基础，因此，艺术的社会功能只有在审美价值的基础上才能真正实现。

1.3.1.1 政治功能

艺术的政治功能在社会活动中主要体现在两个方面。一是通过艺术作品表达对于人权保护或者政治体制等问题的批判和反思，让广大公众更清楚地认识社会现实中的各种政治力量和现实问题等。二是艺术作品的政治宣传作用。例如，哥伦比亚的马拉卡博市政府利用巨大的墙壁彩绘，广泛传播市政工程的相关信息，引起市民的极大关注和讨论。这充分说明艺术作品的政治宣传作用。

另外，艺术作品除了简单的创意表现，还承载着丰富的象征性意义，从而对社会产生深远的影响。《鸟巢》是一座矗立在芝加哥河岸的雕塑作品，有着非常丰富的象征意义。这件作品蕴含了人们对于城市文化与人文精神的共同解读和认知，而不仅仅是简单的一件艺术品，是芝加哥市的标志性景观之一。

因此，艺术作品在城市形象的建设、文化传承以及吸引游客等方面都扮演着非常重要的角色。

1.3.1.2 文化功能

艺术作品是文化多样性的重要体现，随着文化交流和信息的高速发展，在当代社会中，不同地区和文化在艺术创作中可以找到自己独特的表达方式，促进了文化的多样性和多元发展。例如，中国、中亚等地区在美术领域无论是传统艺术还是文化形式，越来越表现出受到了东方传统艺术的影响和启示。

艺术作品往往反映社会文化价值观、信仰和审美观念，也可以作为文化历史和传统价值观的载体和传承者。因此，艺术在文化中的作用主要体现在文化传承、促进文化多样性和跨文化对话上。以中国书法和古典音乐为例，这些艺术形式不仅表现了审美形式，而且代表了中国文化和意识形态的继承和发展，反映了中华民族悠久的历史和文化传统。

1.3.1.3 经济功能

艺术的经济功能是指市场经济模式下艺术产业所带来的市场效应和经济效应。例如，现代社会的艺术品市场呈现出独特的供求竞争格局，成为一个特殊的商品市场。艺术作为一种商品，在以市场为导向的环境中表现出强烈的供求关系和市场价值。艺术市场的繁荣可以带动艺术产业的发展，创造经济价值，也可以为艺术家提供更好的创作环境和机会。

在现代经济中，艺术产业的买卖与交流十分普遍，这种交流与合作对于国内外经济联系具有重要意义。例如，艺术品拍卖是艺术品市场的一种重要形式，来自不同国家和地区的艺术家、收藏家和经销商可以在这个平台上买卖、交流和合作，从而促进艺术品市场的发展，增进国家和地区之间的艺术文化联系和交流。

总的来说，艺术具有丰富的政治、文化和经济功能。艺术家可以通过政治表达引起公众对政治问题的关注和深入思考，艺术作品本身也是城市形象建设和文化传承的重要载体；此外，艺术作品不仅延续了文化传统和多样性，而且与文化和经济密切相关，成为国家和地区之间产业发展和艺术文化交流的主要方式。因此，在教学和实践中，我们需要全面认识艺术的各种功能，以发掘艺术的巨大潜力。

1.3.2 艺术的审美功能

艺术的审美功能有许多种，主要是审美认知、审美教育、审美娱乐这三种功能。

1.3.2.1 审美认知功能

审美认知是艺术作品的功能之一。通过艺术欣赏活动，人们可以对自然、社会、历史和生活有更深刻的理解。早在先秦时期，孔子就强调诗歌的重要性。他说：“诗可以兴，可以观，可以群，可以怨。迩之事父，远之事君，多识于鸟兽草木之名。”除了将文学艺术作为为儒家政治伦理服务的手段之外，孔子还指出了文学艺术的两种认知角色：一方面，它可以“观察”风俗的兴衰，从文学艺术中了解社会历史；另一方面，它可以通过学习鸟类、动物、植物和树木的名称来拓宽人们对各种自然现象的认识。

不仅文学作品，其他艺术形式都具有不同程度的审美认知效果。例如，电影、电视、戏剧、绘画等类别通过视觉艺术形象向人们展示遥远异国的古代生活或现代生活，极大地拓宽了我们的视野，为我们了解社会、历史和生活提供了宝贵的形象资料。这种审美认知功能使艺术能够超越时间和空间的界限，达到“瞬间观察过去和现在，瞬间观察世界”的境界。

艺术在审美认知中的作用也体现在对自然现象的理解上，无论是宏观到天体，还是微观到细胞，艺术都可以为人们提供启发性的表达方式。例如，中央电视台科教频道是以“教育性、科学性、文化品位”为目标的。它通过制作《走近科学》《探索发现》《科技之光》等优秀而丰富的电视科教节目，普及现代科学知识。许多学者认为，在后工业社会中，艺术已经成为大众传媒的重要组成部分，具有信息和传播功能，其独特性甚至超越了普通语言。这种功能使人们能够以相对平易近人的方式交流思想，如舞蹈语言、绘画语言、建筑、雕塑、实用装饰艺术语言等，更容易为其他国家和人民所接受。

艺术在自己的领域中也有着独特的认知功能，即审美认知功能。在帮助人们了解社会和生活方面，它能够起到其他社会科学和自然科学所不能起到的效果。揭示生活的本质规律，同时现实地描绘生活的细节，既反映了客观世界，也反映了包含人们的思想、情感和欲望的主观世界。这种特殊的审美认知功能使艺术在某些方面超越了自然科学和社会科学，发挥了独特的作用。

1.3.2.2 审美教育功能

艺术的审美教育功能主要是指人们通过艺术欣赏活动受到真、善、美的影响，在思想上得到启迪，在认识上得到提高，在实践中树立榜样。通过微妙的影响，他们的思想、情感、理想和追求发生了深刻的变化，从而正确认识和理解生活，树立正确的人生观和世界观。艺术的审美教育功能在很大程度上是通过艺术作品来实现的，使读者、观众和听众能够体验和理解深刻的人文精神。

艺术审美教育的第一个显著特征是“以情感人”。与其他教育相比，美术教育注重通过艺术作品中蕴含的思想和情感感染受众，引发内在的共鸣。艺术家通过生动而富有感染力的艺术形式表达自己的情感和思想，通过作品产生的强烈情感感染观众，使他们自觉地接受艺术启迪。1876年，俄罗斯著名作家列夫·托尔斯泰在莫斯科音乐学院参加一场特别音

乐会，聆听柴可夫斯基《D大调弦乐四重奏》第二乐章《如歌行板》。他深受感动，甚至流下了眼泪。他说音乐让他触动了受苦受难的人们的灵魂。这充分体现了艺术作品的强烈感染力和教育意义。

艺术审美教育的第二个显著特征是其潜移默化的影响。艺术作品往往通过暗示和影响而不是强制来激励和教育人们。它们自由自在地引导观者进入一种更好的状态，甚至不自觉地与灵魂产生共鸣，达到催化情感思维和精神净化的效果。在艺术创作中，我们可以看到无数的经典诗词，如从屈原所著《离骚》中"路漫漫其修远兮，吾将上下而求索"，再到北方民间流传的《木兰诗》中"万里赴戎机，关山度若飞"，或是唐代诗人高适所写的《燕歌行》"汉家烟尘在东北，汉将辞家破残贼"，还有杜甫的《春望》"国破山河在，城春草木深"。这些经典诗句具有极高的艺术价值和文化内涵，许多热情奔放的诗词体现了强烈的爱国主义精神，体现了诗人关爱国家和人民的宽广胸怀。

艺术审美教育的第三个显著特征是"寓教于乐"，即将思想教育与艺术审美娱乐相结合。关于这方面的细节下文中会提到，不在此赘述。

1.3.2.3 审美娱乐功能

艺术的审美娱乐功能旨在使人们通过欣赏艺术作品来满足自己的审美需要，获得精神享受和心理愉悦。事实上，绝大多数人进入电影院、剧院、音乐厅或艺术画廊等地方是为了休息和娱乐，而不是获取知识或接受教育。古希腊哲学家亚里士多德认为，人类有权在艺术中获得情感、本能和欲望的合法满足，从而获得快乐。

艺术作品之所以受欢迎，是因为它们能给人们带来精神上的享受。通过欣赏艺术作品，人们可以满足自己的审美需求，在精神上创造一种愉悦感和美感。正如艺术创作是一种自由自觉的活动一样，艺术家在创作中处于一种完全无私的状态，沉浸其中，获得极大的满足和快乐。艺术欣赏也是一种自由自觉的活动，在欣赏艺术作品时，读者、观众、听众也处于一种无私的状态，沉浸、游走在艺术的世界里，获得极大的满足感和幸福感。特别是随着经济的不断发展和人民生活水平的不断提高，人们的衣食住行等物质生活基本得到保障，人们对精神生活的要求将越来越高，艺术的普及程度也将日益提高。

艺术审美还能为人们提供休息，使他们能够更好地从事新的工作。对于生产力中最活跃的因素——人类，无论是从事体力劳动还是脑力劳动，无论是身体上还是精神上，都有必要通过休息和娱乐来消除疲劳。艺术欣赏是一种令人陶醉的放松方式，具有提神醒脑、增长智力的功能。

通过欣赏艺术作品，人们不仅可以接受审美教育和认知启蒙，而且可以从中获得快乐和幸福。因此，审美教育、审美认知、审美娱乐三大功能相互联系，形成一个有机的整体，这些社会功能都是建立在艺术的共同审美价值基础之上的。

1.4 艺术鉴赏的方法

艺术鉴赏是对艺术作品进行分析、评价和欣赏的过程。艺术作品不仅是美的表现，它也通过作品所传递的艺术信息，揭示出社会文化、历史背景等相关课题，因此艺术鉴赏的

方法应综合而灵活,大体可分为观察法、史料法、比较法、意象法和心理法。

1.4.1 观察法

观察法是最基本的艺术鉴赏方法之一。它是通过对艺术作品的形态、色彩、线条、构图、材质及其他艺术要素的观察和分析,揭示作品所包含的美学内涵、思想价值。观察是进行艺术活动的基本方式,包括外表直观所看到的、细致入微的物质特征,不可见的心理特征,人类文化因素,艺术意义关联等方面。例如,观察一幅油画,首先应观察其画面中所传达出的视觉内容,包括你所看到的线条、色彩、空间构成以及人物和事物等元素,然后通过这些视觉反馈来进一步理解作品的主题、情感、理念、视角等内容。

1.4.1.1 观察元素的细节

观察元素的细节是艺术鉴赏的基础,因为元素的细节是构成艺术作品的重要部分。元素可以包括色彩、形状、线条、纹理、空间、透视和比例等方面。在观察一件艺术作品时,艺术鉴赏者需要注意以下细节:

①颜色。关注色调和颜色间的对比,如明暗度、饱和度等。
②形态。注重物体的形态和其他特征。
③线条。了解每条线条的类型、方向和位置,以及它们对构图的影响。
④纹理。识别表面质感及其构成特点。
⑤空间。观察作品的空间结构及其视觉效果。
⑥透视。理解透视关系及其能力,以及它对深度和空间感的重要影响。

例如,观察一幅油画时,艺术鉴赏者可以观察人物的细节,如肌肉、面部、眼睛、衣服等方面,并注意每个区域的颜色和形状、线条和纹理的特征,同时了解作品中的透视和空间关系。

1.4.1.2 关注形式与内容的关系

关注形式与内容的关系,是艺术鉴赏的重要部分。艺术形式是内容表达的媒介,艺术内容是艺术作品传达的信息。艺术形式和内容之间的关系可以帮助鉴赏者理解作品背后的主题、情感、理念和视角等方面。

假设观察的是一幅描绘夜景的油画。色彩暗淡,画面中夜光灯具是亮点,具有较强的视觉营造力。观察者可以从这些元素中理解作品的主题和情感。画家使用了暗淡的色彩表现夜晚的安静和平和;而灯具的亮度和分布则表现了一种生活节奏和城市的活力,同时也传达了一种现代的生活方式和价值观。

1.4.1.3 多角度进行观察

多角度进行观察是进行艺术鉴赏的重要方法之一。它可以帮助鉴赏者更全面地理解作品,同时避免主观偏见。观察者可以尝试从不同的角度观察艺术作品,例如:

①距离。观察者可以在不同的距离上进行观察,从而理解作品的整体和局部构成。
②视角。观察者可以以不同的视角来观察作品,如前视、后视、上视和下视。

③情感角度。观察者可以从不同的情感角度来观察作品,如从悲伤、快乐、愤怒和平静等方面来理解作品的情感表达。

例如,观察一尊雕塑时,可以在不同的距离或视角上进行观察,这可以帮助鉴赏者理解雕像的整体和局部结构以及雕像的重量和纹理的特点。同时,从不同情感角度来理解雕像也可以使鉴赏者更好地理解作者的创作意图。

1.4.2 史料法

在艺术鉴赏中,史料也是不可或缺的资料,艺术鉴赏者需要对艺术作品的历史、文化、社会背景进行了解和研究。史料法的作用在于帮助鉴赏者从一个作品中获得更为深刻的信息和理解,了解作品所处时代、历史及文化背景。例如,中国革命题材的油画《秋收起义》,描绘的是毛泽东在湖南与江西两省边界地区组织发动了著名的湘赣边界秋收起义时的场景,在鉴赏这幅作品时,我们就需要了解1927年左右中国的政治、经济和军事状况等背景,在秋收起义中,中国共产党领导革命军队的旗帜,第一次飘扬在中国的大地上。

1.4.2.1 学习历史和文化

艺术作品是历史和文化的载体,了解艺术作品的历史和文化背景,可以帮助鉴赏者更好地理解作品的丰富内涵。例如,对于中国的古代文物而言,需要熟悉其所属的历史时期、地理区域,在此基础上了解其所代表的文化、思想和艺术形式,才能更好地进行鉴赏。欣赏西方的绘画作品,必须学习欧洲文化、艺术史以及众多艺术家背后的故事和文化精神,才能更好地理解和欣赏其艺术表现。

1.4.2.2 查阅专业文献

史料法的重要方法之一就是查阅专业文献。专业文献包括专业展览、文献书籍和专业杂志等文献资料,其内容涵盖了艺术作品的背景知识、艺术家的创作理念、艺术作品的文化价值等方面。通过查阅专业文献,可以加深对艺术作品的认识,掌握更多的知识和信息,从而更好地进行鉴赏和评价。例如,在研究中国古代瓷器时,可以阅读有关瓷器的专业书籍,了解其制作工艺和历史背景,这样可以为鉴赏者提供更全面和准确的知识支持,使其更好地理解和欣赏瓷器的美。

1.4.2.3 了解作者的背景

了解艺术作品作者的生平和创作背景,可以帮助鉴赏者深入分析作品的艺术风格和思想内涵。每位艺术家都有其独特的人生经历和文化背景,这些都会影响其作品的产生和发展,了解艺术家的生平,可以揭示出其作品的深层次内涵,提高鉴赏水平。

1.4.3 比较法

比较法是通过比较不同的艺术作品来了解和分析它们的特点和表现手法,只有通过比较,才能深入了解单一艺术作品的内涵和意义。在比较中,经常会出现一些共性或差异,

实际上这些共性与差异就是其特点与特色。例如，比较中国水墨画和西方绘画，可以从画面构图、表现手法、用色等方面进行分析比较，由此加深对不同文化艺术的理解。

1.4.3.1 能力的提升

提升鉴赏者的鉴赏能力是非常重要的，这需要从对艺术作品的观察和分析开始，通过深入研究，辨识出不同作品之间的共性和差异，并从中进行比较和总结。针对不同的艺术作品需要采取不同的鉴赏方法，如油画、水彩画、书法、篆刻等，都有其独特的鉴赏方法。提升鉴赏能力的方法有很多，如学习艺术史、深入了解艺术作品的创作过程、了解不同艺术流派和创作风格、学习使用鉴别工具等。通过不断学习和实践，鉴赏能力可以得到很好的改善和提升。

1.4.3.2 入门级的比较方法

对于艺术作品鉴赏的入门者，建议通过一些艺术类的书籍了解和学习一些艺术作品的故事，通过"读书比画"，同样可以培养鉴赏的能力。例如，在学习中国古代瓷器鉴赏时，可以学习相关书籍，并通过比较商代、汉代和唐代的瓷器样式和花纹，逐步熟悉这些时期的瓷器特点，同时也对比出每个大时代的差异性。同样，在油画的鉴赏方面，可以参考一些艺术作品鉴赏入门教材，通过学习和比较不同绘画流派的作品，逐渐提升鉴赏的能力。

1.4.4 意象法

意象法是指把握一幅艺术作品中所包含的形象、象征、隐喻等具有特殊意义的艺术要素，以达到理解作品的目的。这些意象是通过同时运用艺术史和美学来揭示和表达的。这些艺术要素的特殊性在于它们是鉴赏者且仅是鉴赏者的直接体验，是个人主观意识的范畴。例如，梵高的风景画《星月夜》的前端是一棵向天拔起的柏树，柏树代表着孤独和坚韧不拔，而星空的弯曲线条则传达了梵高内心的情感和意念。

1.4.4.1 对艺术作品细节的理解

艺术作品中的一些细节往往是艺术家通过刻画所要表达的核心信息和意象，因此对于艺术作品的理解和鉴赏需要关注到这些细节。在欣赏艺术作品时，需要仔细观察和感受艺术作品中所刻画的形象和场景，同时理解和解读其中的象征性意义。例如，在欣赏中国山水画时，需要留意画中每一处平凡的景物，它们不仅仅是艺术作品中的细节元素，更代表艺术家对大自然的独特见解和对生命的深刻理解。

1.4.4.2 感性的反馈

艺术作品意象的巧妙安排往往可以帮助鉴赏者产生不同的感性反馈，使艺术作品情感更加丰富。在欣赏艺术作品时，鉴赏者需要放下偏见、情感和常识，把自己融入艺术作品的整个氛围中，去感受艺术作品所包含的情感和意象。例如，在欣赏晚清书画家郎世宁的作品时，他抒情的笔调和线条，带有一种浪漫的情感和情绪，这样的风格会引起鉴赏者共鸣，对其作品产生更加深刻和细腻的感性反馈。

1.4.5 心理法

心理法是指通过鉴赏者的主观感受来理解和分析艺术作品。鉴赏者所代表的观众是直接面对艺术作品的主体,其情感和个人审美体验对艺术鉴赏有着至关重要的作用。通过心理法来理解艺术作品,其重点在鉴赏者内心的形成、感性的体验与反思上。例如,面对海明威的小说《老人与海》时,鉴赏者会产生一种肃穆的情绪,他会从天海、草海、海面变化等元素中感受到强烈的生命意义。

1.4.5.1 情感体验

艺术作品不仅仅是一种物质形态的存在,同时也是一种情感体验和感性理解的体现。在艺术作品鉴赏中,情感和感性体验对于评价艺术作品的重要性不能被忽视。鉴赏者需要通过深入体会和理解艺术作品所表达的情感和情绪,才能对其进行真正的评价。例如,在欣赏莫奈的《睡莲》时,艺术家通过婉约而柔和的画风表现了对平凡生活和自然的崇敬和热爱,如此情感的表达和体验,极大地影响了观众的心理感受,增加了艺术作品的艺术价值和品位。

1.4.5.2 感性交流

通过和他人交流表达个人的情感体验,从他人那里获得不同的反馈和理解,也是一种非常好的艺术作品鉴赏方式。在交流的过程中,鉴赏者可以从他人的独特视角和方法中获得全新的启示和理解,这有助于深化和扩展艺术作品的鉴赏层次和维度。例如,在欣赏欧洲绘画大师的作品时,群体分享讨论欧洲绘画艺术的发展历程、流派特点、创作奥秘以及各自的情感体验和感性认识,这种方式可以让鉴赏者加深对艺术作品的感知和理解,同时也可以与他人分享收获和快乐。

1.5 艺术鉴赏能力的培养

艺术鉴赏能力是指个体在接触、欣赏和评价艺术作品及表现的过程中,所具备的感知、思考、分析和判断的能力。在当代社会中,艺术已经渗透到我们生活中的方方面面,成为一种重要的文化现象。因此,艺术鉴赏能力的培养对大学生具有重要意义。

1.5.1 实践经验的培养

艺术鉴赏能力的培养需要从实践中不断提升。实践经验的培养对大学生的艺术鉴赏能力有着至关重要的作用。大学生可以通过以下方式增加自身的艺术实践经验,进而提高鉴赏能力。

1.5.1.1 参观展览

参观艺术展览是一种操作性较强的艺术实践方式,对实践个体的艺术技术层面要求相对较低,同时它可以使个体了解到艺术的多种语言形式和表现技巧,拓宽个体的视野和思

路，促进个体的创造性思维，提高艺术实践能力。通过参观绘画、雕塑、摄影、音乐等艺术展览活动，寻找自己感兴趣的艺术品种。在展览现场仔细观看每个作品，倾听导览员的讲解，同时记录下每个作品的作者、名称、年代、材料、风格等信息。不断积累实践经验，加深心理上对于艺术作品的感受和理解，从而提升鉴赏力。

参观展览是一种观察和体验艺术作品的过程，可以提高个体的感知能力。在参观展览时，个体需要通过对艺术作品的观察、细节的把握与体验来真正感悟艺术所表达的意义和价值。这种感性的认知不仅可以提高个体的感知能力，还可以增强个体的创造性思维，为艺术实践提供良好的条件。此外，展览通常是一个集中表现艺术作品的场所，可以让个体一次性地获取大量的艺术信息。

在参观展览的过程中，个体可以学习到不同的艺术表达方式和表现技巧，形成自己的艺术审美视角。艺术是一种多元化的语言形式，有不同的表达方式和艺术语言，如绘画、雕塑、摄影等都具有自身独特的艺术属性。在参观展览时，个体可以借助艺术家的创作手段来学习、获取艺术知识，认知到不同的艺术表达方式，同时也可以帮助个体发展其自身的艺术审美视角。

参观展览还可以促进个体与艺术家、同行、行业专业人员之间的交流与合作。艺术展览在艺术家的创作和实践过程中占据着非常重要的地位。在参观展览的过程中，个体可以加深和艺术家们之间的沟通和交流，在此基础上，还可以建立起自己与专业人员的交流关系，促进互相学习与合作。这种交流与合作形式，有利于增强个体的艺术实践能力和创造性思维能力。除此之外，艺术展览也可以反映当代社会的文化生产状况，从而帮助参与者更好地认识当代艺术的发展趋势。

1.5.1.2 参与艺术活动

大学生可以通过参与各种艺术活动，如文艺表演、艺术节、艺术比赛等，更加深刻地了解各种艺术形式，从中获得实践经验，进而提高艺术鉴赏能力。艺术活动作为一个能够实体化的具有文化价值、创造感性情感体验的教育形态，通过亲身体验、直接参与的方式，可以提高个体的审美能力和鉴赏水平。在艺术活动的现场，人们通过身体接触、视觉感知等各种方式，获得感性的审美体验，从而扩展和加深对艺术主体的理解和认知。

艺术活动的组织性及历史性提供了文化活动中对于艺术创作和创造过程进行讨论、继承、对话的机会，为参与者构建了更为完整的艺术历史体系与文化背景。参与艺术活动可以为个体提供更加完整和广泛的艺术史和文化背景知识，为艺术鉴赏能力的提高和完善提供必要的信息与支持。

参与艺术活动对于培养文化认同感具有促进作用。艺术活动和文化传承与表现的共同性使人们对于文化领域的身份认同感增强，从而为个体文化认同的培养提供了必要的条件和支持。艺术创作自古以来就是一种强有力的文化表达形式，尤其是在全球化的当代社会中，越来越多的艺术作品呈现出一种多元化的文化样貌。参与艺术活动既可以让个体对文化多样性保持较高的理解力和接受度，同时也可以为文化身份的自我认同提供一定的辅助支持。

1.5.1.3 鉴赏经典

在实践经验的积累中，我们还应该多关注经典艺术作品、名家杰作以及不同时期的代表作品，对众多艺术形式以及不同作品之间的差异和联系，进行更加深入的鉴赏、分析和研究。大量的经典艺术作品经过几百年乃至千年时间淬炼，历经铸造、酝酿、传承等过程，历史感和文化底蕴难以被模仿和超越。了解经典作品的鉴赏和分析方法，并深入理解其思想和内涵，有利于提高自身的鉴赏品位和美学修养。

经典作品代表了所在领域的艺术高度和鉴赏标杆，是一种后辈对前辈优秀作品的认同和追随，同时也是艺术家创作灵感的源泉。如达·芬奇的《蒙娜丽莎》、米开朗基罗的《大卫》、梵高的《向日葵》等作品，这些经典作品具有深刻的思想和鉴赏价值，其自身拥有丰富的艺术语言、想象力，代表了一定的创作水平。通过观摩大师作品，大学生可以深刻了解艺术作品的精髓所在，从而形成自己对艺术的理解和对艺术的鉴赏标准。

鉴赏经典能够拓宽视野并开发想象力。艺术家通常会借鉴和参考前人的经验和风格来开发自己的艺术语言。经典作品的诞生和发展代表了某种风格和思想的最高成就。通过对经典作品的鉴赏，艺术家能够更好地领会前人的艺术理念和创作方法，并在此基础上进行自己的创作。在经典作品的启发下，也可以更加深入地思考和感受作品想表达的内容和传达给观众的情感，从而拓展自己的艺术视野，丰富自己的想象力。

鉴赏经典有助于提高自己的审美素养。经典作品代表着某种文化样式和审美标准，通过对经典作品的鉴赏，提高自己的艺术素养和艺术修养。经典作品多以极高的审美标准为基础，是高度完美的生产力体现。经典作品在创作、现实观察、想象力等几个方面的整合上是非常出色的，因此通过鉴赏经典作品，可以感知到审美品位的真谛，并逐渐形成自己的审美特征和艺术风格。

鉴赏经典能够提高自身创作水平。在创作过程中，经典作品的创作素材和技法是非常值得借鉴的。通过创造性地借鉴某些经典作品的设计风格、色彩运用、艺术理念等，可以更好地提高自己的艺术创造力和创作水平。通过对经典作品的鉴赏和思考，能够更好地理解自己的创作，发现和解决自己的创作难题，并更好地表达自己的观点和情感。

1.5.2 理论基础的认知

培养艺术鉴赏能力需要长期的实践和理论认知，特别是具有一定的理论基础，会使鉴赏者在认知、情感和内涵等多方面得到提升。通过学习美学、艺术史概论等学科的知识，可以形成底蕴深厚的艺术鉴赏理论，指导人们去深入观察、理解和评价艺术作品，提高鉴赏能力和创作能力。通过良好的鉴赏能力，进而使大学生更好地欣赏和享受艺术作品，同时提升自己的职业竞争力和综合素质。

1.5.2.1 学习艺术史论

(1) 拓展艺术知识视野

学习艺术史论可以帮助人们深入了解艺术的历史和发展，包括所运用的不同技术和表现手法、人们的艺术伦理和态度、经济和政治环境对艺术的影响以及与现代文化和时尚的

关系，等等。了解不同时期和文化背景下的艺术类型和文化特征，能帮助人们更好地了解艺术作品的内涵和特点，并对不同时期和地域中的审美观念和意识进行深入分析。例如，在学习中国元代的艺术史时，可以了解到中国的皇帝会将其文化理念同步融入艺术作品中，在艺术的创作中也能看到皇帝的文化思想在艺术作品中的呈现。

(2) 提高艺术鉴赏能力

学习艺术史论不仅可以帮助人们了解艺术创作和艺术家之间的联系，还可以提高人们的艺术鉴赏能力。通过深入了解艺术作品的内容和产生背景，人们能够更好地欣赏艺术作品的无限魅力和体会深层意义。艺术史的学习可以使人们掌握一些艺术术语和技能，以便使用它们来进行鉴赏和品评。例如，在学习印象主义时，人们可以学习到关于光的采用方式、印象派色彩理论以及在雾霾环境中应该如何运用色彩等知识。这些知识将对人们理解和欣赏印象派作品十分有益。

同时，人们还可以学会欣赏艺术作品的不同维度，如形式、结构、主题、技巧、表现主义和意识形态等。艺术史的学习可以帮助人们发现艺术作品和文化、历史之间的联系，深入理解不同艺术形式对社会和文化的影响。例如，在学习20世纪现代艺术时，人们可以发现现代主义和后现代主义的艺术形式如何与第二次世界大战和社会变革相关联，并利用它表达文化价值和获取社会虚拟空间。学习艺术史论无疑可以让人们掌握更高级的培训技能，这对于人们成为艺术家或艺术评论员等具有重大意义。

(3) 提升个人学术素养

学习艺术史论还可以提升个人的学术素养以及独立思考和研究的能力。学习艺术史需要人们掌握一些研究方法和文献阅读技能，这对于在学术界和文化业内投身研究和发布创作作品非常重要。学习艺术史需要人们注重细节和全面性，采用批判性思维和精准的研究方法，掌握科学的理论和实践技能知识，并严格遵守学术道德规范。例如，在学习艺术史时，人们可能会阅读专业文献或与艺术家交谈，研究和探讨不同阶段的艺术特征和社会环境，这需要人们细心而专业的学术态度。

1.5.2.2 掌握艺术创作理论

(1) 通过理论认识艺术作品，提升观察能力

学习艺术创作理论可以帮助人们更深入地理解艺术家的创作意图，深入探究艺术家在作品中表达的情感和思想，从而更准确地理解艺术作品的内涵和外延。艺术家用自己的艺术语言创造出来的作品是独一无二的，因为艺术家的内心情感、创作技巧、创新思想等因素都会影响艺术作品的创作。例如，绘画创作理论可以全方位指导艺术家在创作时准确地表达其创作意图，并且采用合适的绘画手法，如画家的调色、线条与构图、空间的叙事与表达、色彩的表现与对比等元素，这些技法的运用会使某幅画作品的表达更加立体而丰沛，使观众更容易进入艺术家所表达的世界。

(2) 借助理论欣赏艺术作品，提升鉴赏能力

学习艺术创作理论可以帮助人们更准确地理解艺术作品的特点和艺术流派，从而提高对艺术作品的鉴赏能力。例如，学习西方古典音乐中不同的音乐流派和作曲家的个性，可

以帮助人们更好地欣赏严谨的和声、优美的旋律、不同乐器之间协调平衡的结构等，从而更好地体验音乐带来的美感。并且，在学习古典音乐理论的过程中，人们可以充分认识到古典音乐表现出的优雅、高贵、庄重及深沉的情感，在学习过程中能够领会其中表达的哲学思想，丰富自身的情感体验，感受艺术在人类文化演进中的重要作用。

(3) 通过理论创作艺术作品，提升创作能力

学习艺术创作理论可以帮助人们更好地领会各种艺术形式间的互通和相互影响，更好地创作艺术作品。例如，学习舞蹈的创作理论和表达手法，可以帮助一个舞蹈编导更好地把握舞蹈的性格和风格，更好地深入挖掘当代人的生活体验，从而创作出更加有活力、有创意的舞蹈作品。学习绘画创作理论可以帮助画家更好地理解画面中形象、线条、颜色的表现和构成，切实地加强对于创作中的一些理性考虑，进而准确还原自己想要表达的意图。同时，学习艺术创作理论能够开阔我们的创作思路，进而更好地发挥自己创造的能力，创造出更好的艺术作品。

1.5.2.3 学习相关学科

艺术创作和艺术鉴赏都需要有其他学科的基础背景。大学生可以学习文学、哲学等相关学科，学习经典著作，从中找寻艺术创作的灵感和艺术鉴赏的启示。文学、哲学等学科都涉及艺术创作和观赏之中的思想、语言等要素。通过学习这些相关学科，可以了解更多和艺术创作有关的思想体系和方法，更好地理解和鉴赏文学、戏剧、电影、绘画等艺术形式。美学是专门研究美、审美、艺术等问题的学科，包括美、审美等概念的形成、演变、规律和价值等方面。通过学习美学，可以了解艺术作品的本质和规律，为人们鉴赏和创作提供了理论基础。

(1) 文学拓宽视野，强化情感认知

学习文学可以帮助我们拓宽视野，加深情感认知，有助于提高艺术鉴赏能力。文学作品以文字为媒介，代表作者对人生、社会、人性等各种问题的思考和表达。良好的文学作品需要集逻辑、语言、情感等多种元素于一身才能被创作出来。在学习文学的过程中，人们会接触到各种不同的文学形式和元素，如小说的故事情节和人物塑造，诗歌的形式和韵律，散文的叙事技巧和意象表达，等等。通过学习这些元素和形式，人们可以更好地理解和欣赏各类文学作品，提高自身的修养和鉴赏能力。

(2) 哲学提升思辨能力，深化对艺术的认知

哲学是对人生、存在和思想等问题的思考和研究。学习哲学可以使人们更深入地认识到人文精神的内涵，从而更出色地诠释艺术之美。同时，哲学所讨论的是关于世界和人生的各种问题，包括时间和空间、人与人之间的互动与关系等问题，这些都是与艺术、艺术家的思想和情感深度相关的问题。例如，学习关于人的自由、尊严、理性等方面的哲学内容，可以帮助人们更好地理解艺术家所表达的思想情感，进而加深对艺术的认知、理解、欣赏和鉴赏。

(3) 美学了解艺术特点，提高艺术鉴赏能力

美学是对艺术美感和审美的理论研究。学习美学可以帮助人们更全面地认识艺术的特点和艺术的美感，在欣赏艺术作品时，能够更加理性地分析其审美特点，准确地表达出艺

术作品在个人心中的感受。例如，学习美学理论的色彩、形式、含义等方面的知识，可以帮助人们更准确地解读一幅艺术作品，从而更好地领略和欣赏其美感。同时，美学还涉及艺术流派、时代背景等方面的知识，通过学习不同的美学观点，人们可以更全面地领悟艺术作品的文化背景和艺术价值。

1.5.3 鉴赏主体的形成

艺术鉴赏能力的培养能使鉴赏者对艺术作品有较高的主观鉴赏能力，使鉴赏主体在认知、情感和内涵层面有较大的提升。鉴赏主体的形成是艺术鉴赏能力提高的重要保障，这需要人们不断提高自身的文化素养，增加自身的心灵食粮，增强自己的自觉性和主观独立性，以便更好地去发现、理解和体验艺术作品的内涵和价值。

1.5.3.1 提高鉴赏品位

大学生需要通过不断接触各种艺术作品，增强对于艺术品位的提升。需要在艺术作品中挖掘出自己的喜好，从而形成自己的鉴赏品位和风格。

鉴赏品位是一个人对于艺术作品感知和评价的能力，对于不同艺术形式的喜好，以及对于鉴赏经典的意识和理解，可以提高自身的鉴赏品位和准确度。通过认真欣赏、理解和分析艺术作品，提出自己的见解和想法，并多方面寻求不同意见，可以不断调整和完善自己的鉴赏观念和方式，提升自己的鉴赏品位。

要想提高自己的鉴赏能力，首先需要提高自己的鉴赏品位。鉴赏品位是鉴赏艺术作品的主观能力，它是在审美主体感知一定的艺术作品时通过知觉、情感等因素形成的。提高鉴赏品位的关键在于多了解艺术作品的创作背景和要领，培养自己的审美情趣和审美观念，学习前人鉴赏的经验和理论，注意在欣赏艺术作品的过程中积极思考。

1.5.3.2 培养审美情趣

艺术鉴赏需要鉴赏者的审美情趣。大学生可以通过社交、旅游、阅读等多种方式，增加自己的人文修养和文化底蕴，从中体会各种艺术所带来的美感和情趣，不断提升自己的审美情趣。

艺术的美在于它的观念、形式、意义和感受，这些都需要通过自己的体验和感受来感知。因此，要想培养审美情趣，需要提高自己的敏感性和情感体验能力，学会感知美的存在和价值，尤其是在日常生活中多关注美好事物，积极寻找与自己内心匹配的美感，这样可以提高自己的审美品质和品位。

1.5.3.3 深刻理解作品意义

艺术作品的意义是鉴赏能力的重要源泉。大学生需要通过作品风格、表现、背景、内涵等，深刻理解作品的意义，从而得出更加独到的鉴赏结论。

理解作品意义是艺术鉴赏的重要环节。艺术作品不仅仅是外在与形式，更包含着作者的创作意图、主题、内容和思想等，通过深入了解作品的内在，人们可以更好地理解艺术作品的价值，从而作出更为立体、全面的评价。

【思考题】

1. 有关艺术起源的观点，影响最为广泛的有几种？请分别简述。
2. 简要概括孔子对于艺术本质的观点。
3. 简述亚里士多德的艺术观。
4. 艺术的社会功能有哪些？请分别简述。
5. 艺术鉴赏的方法有哪些？分别有什么作用？
6. 提升艺术鉴赏能力的途径有哪些？
7. 鉴赏主体的形成包含哪些方面？

第 2 章　美术鉴赏

早期的文明都发生在地势平坦、气候适宜的河流处，这对农业的产生与发展创造了良好的土壤和气候条件。美术的发展在绝大部分时期都处在农业文明中。农耕文化自人类活动开始至今仍未中断，农业经济的快速发展也促使社会得以稳定，文化得以发展与延续，这为美术的发展孕育了良好的社会环境，为美术的创造奠定了基本的物质保障。此外，美术作品中的青铜、陶器等生产资料工具的艺术创造也进一步促进了早期农业快速发展。现如今，农业虽然受到工业化和城市化发展的冲击，但仍然迸发着顽强的生机和活力，滋养着美术的发展和作品的创作。

2.1　美术基础理论

2.1.1　美术的定义

"美术"一词，拆开来讲，"美"作为一种主观感受，意为美丽、华丽、美好等，既可以指令人身心愉快的具体事物，又可以描述对某种事物的肯定评价；"术"则代表一种技术、方法，或是一种规范等。因此，美术是通过一定的技艺来创造以美为主的艺术形象。美术作为一种艺术表现形式，自人类生产活动开始便不断被赋予新的文化内涵，随着人类文明的发展，不断扩充新的门类，不同时期美术的定义也有所不同。广义的美术是以物质材料为媒介，塑造可观的、静止的、占据一定平面或立体空间形象的艺术，借以表现作者思想感情的一种社会意识形态，同时它也是一种生产形态，是利用一切造型手段创造出来的占据一定空间、具有可视形象以供欣赏的艺术的总和。狭义的美术是指艺术家以一定的物质材料，塑造可视的平面或立体形象，以反映客观世界和表达对客观世界感受的一种艺术形式，包括绘画、雕塑、工艺美术、建筑艺术、影像与装置艺术等，是在空间开展的、诉之于人们视觉的一种艺术。

2.1.2　美术的形成与发展

伴随着人类活动的开始，美术作品也应运而生，从旧石器时代到新石器时代，美术因文明的发展不断延伸并赋予不同的时代内涵，古代劳动人民在生产生活劳作过程中也逐渐培养出造型技能，并萌发了不同的审美观念。

2.1.2.1　中国美术的发展

中国作为唯一文明延续至今的四大文明古国，具有其独特的文化体系和时代内涵，而凝聚其核心文化之一的美术，则代表了不同时期的审美特征和文化特征。中国的美术发展

大致可以分为史前时代、先秦时期、秦汉时期、魏晋时期、隋唐时期、五代宋元时期、明清时期和近现代美术等几个阶段。

石器时代是中国美术发展的萌芽阶段，主要是旧石器时代到新石器时代。由于受到"泛灵论""图腾崇拜"等影响，该时期的美术作品夹杂着一定的巫术性质。这个时期的绘画艺术主要体现在陶器的装饰纹样上，以仰韶文化和马家窑文化的彩陶为主要代表。

先秦时期包括夏、商、周、春秋、战国时期，以青铜器的艺术成就最为突出，故有"青铜时代"之称。我国青铜器研究的主要对象就是礼器。礼器是统治阶级用以区分尊卑等级的器物，它的使用数量和规模与统治阶层的地位高低成正比，这也从某种程度上反映了古人"藏礼于器"的观念。

秦汉时期主要以雕塑和建筑艺术为主，用来宣扬功业、显示王权威严、美化陵园建筑、纪念功臣将帅等。在绘画上主要以画像砖(石)为主，用于墓室或祠堂等建筑的构件，表现现实生活、历史故事、神话传说、天文星象等内容。

魏晋时期，人物画取得巨大成就，涌现出诸多优秀的画家，绘画风格也呈现出多样化，表现为"张(僧繇)得其肉、陆(探微)得其骨、顾(恺之)得其神"。在该时期，佛教盛行，出现佛像画和石窟艺术，主要以敦煌莫高窟为典型代表。

隋唐时期，山水画和仕女画大成，花鸟画兴起。绘画创作题材宽广、构图能力较强，反映出唐代的精神风貌和社会繁荣景象。山水画主要以展子虔等为代表的青绿山水和王维为代表的水墨山水为主；仕女画主要以张萱、周昉为代表。此外，唐朝的丝绸艺术、金银器艺术、佛教艺术、陶器艺术(唐三彩)也取得巨大成就。

五代宋元时期，绘画艺术再一次迎来辉煌。五代时期山水画家深入自然，创造出了大量表现北方重峦峻岭和江南的秀丽风光的山水画作，主要以"荆、关、董、巨"为代表。宋朝设立画院，因崇尚写实，绘画风格富丽工致，被称为"院体"，是宫廷绘画的代表。宋元时期文人画兴起，通过主观意趣和笔墨风格的表现，来表达愤懑的思想感情和理想抱负。宋元时期也是瓷业发展史上的一个繁荣时期，主要是以宋朝的"五大名窑"和"八大民窑"为代表，元朝主要以青花瓷为代表。

明清时期美术独具风格和时代面貌，绘画艺术主要以明朝的吴门画派、清朝的"四王"（王时敏、王鉴、王原祁和王翚）和"四僧"（石涛、朱耷、髡残、弘仁）为主。明清时期的工艺美术品类较盛，主要以版画、瓷器、织绣、漆器、金属工艺、家具为代表。最为突出的则是明清家具，取材多以花梨木、紫檀木、红木等为主，无论是造型还是纹饰都强调装饰性。在瓷器方面，彩绘形成主流，此外还出现了斗彩、素三彩、五彩等。

到了近现代，由于社会性质发生改变，美术也发生了巨大的变化，由原来为统治阶级服务转向为大众服务，出现了"上海画派"与"岭南画派"两大绘画流派。随着印刷业和计算机的进步，书籍装帧、插画等得到了大力发展。在雕塑上，由于受到西方雕塑的影响，更多地表现当时的英雄人物和事件，此外，小型玩赏性雕塑和工艺装饰性雕塑则继续得到发展。

2.1.2.2 西方美术的发展

西方美术主要分为原始美术、古代美术、欧洲中世纪美术、欧洲文艺复兴时期美术、

17~18世纪欧洲美术、19世纪欧洲美术，20世纪欧洲美术等几个阶段。

原始美术主要包括旧石器时代、中石器时代和新石器时代。旧石器时代和中石器时代的美术主要以壁画、岩画和雕塑为主，代表性作品主要是法国拉斯科洞窟和威伦道夫的维纳斯。新石器时代的美术成就主要是巨石建筑，如斯通亨治巨石阵。

古代美术主要在古埃及，古希腊、古罗马等地发展。古埃及的成就主要在建筑、雕塑和壁画上。古埃及美术在表现上遵循正面律，造型也具有壮丽、庄严、高度秩序化的特点，强调绝对对称。古希腊的美术主要体现在雕塑和建筑上，题材多取于古希腊神话，造型推崇运动、高度写实、姿态优雅，代表作品有《拉奥孔》《掷铁饼者》。在建筑上主要是神庙为主，出现了多立克式、爱奥尼式和科林斯式的基本柱式，代表作品则是帕特农神庙。古罗马的美术成就主要在建筑上，主要是以为帝王歌功颂德、满足罗马贵族奢侈的生活需要为目的，主要代表作品是科洛西姆竞技场和君士坦丁凯旋门。

欧洲中世纪美术发展较为缓慢，主要是拜占庭美术和哥特式美术。艺术成就主要集中体现在建筑上，其中以哥特式建筑为主要代表，如法国巴黎圣母院和意大利米兰大教堂。绘画以玻璃镶嵌画为主。

欧洲文艺复兴时期美术主要分为三个阶段，分别是以佛罗伦萨为中心的早期文艺复兴，其代表人物为乔托、波提切利；以"文艺复兴三杰"（达·芬奇、米开朗基罗、拉斐尔）的艺术成就为标志的盛期文艺复兴；以提香为代表的威尼斯画派的晚期文艺复兴。文艺复兴对欧洲北部也产生了非常大的影响，主要包括尼德兰文艺复兴时期的美术、德国文艺复兴时期的美术和西班牙文艺复兴时期的美术。

17~18世纪欧洲美术有着承前启后、继往开来的作用。由于受到科学绘画思想和人文主义思想等影响，美术发展绚丽多彩，主要出现了巴洛克艺术、洛可可艺术、学院主义、古典主义等。洛可可和巴洛克艺术主要以上流社会生活为题材，画面多描绘全裸或半裸的妇女和精美华丽的装饰，主要特点是纤细、轻巧、华丽、烦琐。学院主义重规范、典雅、传统和技巧。古典主义主张理性至上，抑制个人情感。该时期代表人物有格列柯、鲁本斯、伦勃朗、维米尔等。

19世纪西方艺术家更关注艺术语言的表现力和艺术创作的形式美感。到19世纪末，美术领域中更重视语言的表现性、象征性和抽象性，关注夸张、变形美和装饰性效果。在该时期出现了新古典主义、浪漫主义、现实主义、印象主义等。主要代表人物有安格尔（新古典主义）、米勒（现实主义）、莫奈（印象主义）。

20世纪以来的西方美术大致可以划分为两个阶段：第一个阶段是20世纪初至第二次世界大战结束，该时期"现代主义"占主流地位，中心在巴黎。在创作上多采用荒诞、寓意和抽象的语言表现艺术家的思想情感。第二个阶段是自第二次世界大战至今，人们将其称为"后现代主义"和"晚期现代主义"。该时期在艺术表现上多采用反讽、拼贴、荒诞等手法进行创作。20世纪以来，美术作品也产生了诸多的艺术流派，主要包括野兽派、立体主义、超现实主义、抽象主义、达达主义、超现实主义和波普艺术等。

2.1.3　美术的分类

美术作品虽然在历史长河中逐渐演变出不同的形态和门类，但根据其独特的物质材料

或制作方式的不同，大致可以分为绘画、雕塑、工艺美术、民间美术、书法艺术、摄影等。在此主要讲述绘画、雕塑与建筑、工艺美术、民间美术。

(1) 绘画

绘画作为美术作品中最主要的形式，是造型艺术中最主要的一种艺术表达形式。它是指运用线条、色彩和形体等艺术语言，通过造型、色彩和构图等艺术手段，在二维空间（平面）里塑造出静态的视觉形象，以表达作者审美感受的艺术形式。

绘画种类繁多，从不同的角度可将它划分为不同的类别。从地域上，主要分为以中国画为代表的东方绘画和以油画为代表的西方绘画。从工具材料上，绘画可以分为水墨画、油画、水彩画、壁画、版画、水粉画等；从绘画的题材上，绘画又可以分为人物画、山水画、花鸟画、风景画、静物画、动物画、肖像画、历史民俗画等。

中国画主要采用笔、墨在宣纸、绢、帛等上作画，讲究笔墨，着眼于用笔墨造型。在表现方法上，采用散点透视的方法。在画面的构成上讲究诗、书、画、印交相辉映，形成独特的形式美与内容美。油画是用油质颜料在布、木板或厚纸板上作画，其特点是采用比例、明暗、透视、色彩等，充分表现物体的质感，使描绘对象生动逼真。

(2) 雕塑

雕塑是运用一定的物质材料通过雕、塑等手法，在三维空间创作真实的形象来反映生活和表现情感的艺术。根据表现形式，雕塑主要分为圆雕、浮雕和透雕；根据社会功能，雕塑可以分为纪念性雕塑、主题性雕塑、装饰性雕塑、功能性雕塑和陈列性雕塑等。雕塑艺术不同于绘画艺术，它具有实体性特征，在造型上具有高度的概括性，雕塑艺术运用的材质特性与艺术形象的审美效果具有密切的联系。

大多数情况下，雕塑都是作为建筑的装饰品或附属品出现的。建筑是利用一定的物质材料创造的供人们从事各种科学研究、社会活动等的人为空间，主要包括纪念碑、广场、陵墓、桥梁等。

(3) 工艺美术

工艺美术是以手工艺技巧制成的与实用相结合并有欣赏价值的工艺品。随着时代的发展，工艺美术已不局限于手工艺，而是与机器工业，甚至与大工业相结合，把实用品艺术化，艺术品实用化。工艺美术主要包括陶器、青铜器、丝绸、金银器、漆器、瓷器、玉器等。根据材料和制作工艺，工艺美术可以分为雕塑工艺、织染工艺、编扎工艺、剪刻工艺、织绣工艺、编织工艺、金属工艺、陶瓷工艺和漆器工艺等。

工艺美术作为一种装饰性与功用性相结合的艺术形式，因具有实用性强、手工制作、艺术性强、材料多样、传统与现代相结合等特点，从而成为人们生活中不可或缺的一部分，在美术作品中也占据着重要的地位。

(4) 民间美术

民间美术是相对于宫廷美术的一种民间特有的美术形式。民间美术是以农民和手工业者为主体，以满足生活需求、美化环境、丰富民间风俗活动为目的的一种艺术表达，普遍应用在人们的生产生活中。民间美术因与地方民俗活动息息相关，故带有浓郁的地方特色

和民族特色。民间美术主要包括剪纸、版画、年画、壁画、泥塑、石雕、玩具、蜡染、刺绣、香包、皮影等。根据技艺的不同，可以分为剪刻类、塑作类、织绣类、编织类、绘画类、雕镂类、扎糊类、表演类、装饰陈设类等。

民间美术作品的题材和内容充分反映了民间社会大众的审美需求和心理需求。其造型饱满粗犷、色彩鲜明浓郁，既美观实用又具有求吉纳祥、趋利避害的精神功能。民间艺术的功能是美观和实用相结合，既满足了人们日常生活的实际需要，也美化了生活环境，更满足了人们寄托情感，表达敬意、爱恋和娱乐的精神需要。

2.1.4 美术的基本特征

美术作为一种造型艺术，因为其表现的方式、构成的材质等不同，不同门类的美术都有其独特的审美特征。在观察美术的作品时，纵使其具有较大的差异性，也不难发现具有一定的共性。美术的基本特征分别是造型性与直观性、再现性与表现性、瞬间性与永固性。

2.1.4.1 造型性与直观性

美术作为造型艺术，造型性和直观性是最基本的特征。造型性是指艺术家运用一定的物质材料，塑造出欣赏者可以通过感官直接感受到的艺术形象。绘画是用线条、色彩在二维空间里塑造形象，雕塑则是用泥土、木石等在三维空间里创造具有实在物质性的艺术形象，它们的共同特点都是以塑造客观事物的形象作为基本的表现形式。美术的造型性特征必然决定其被人所直接看到、感受到，因此美术也具有直观性特征。直观性是由造型性派生出来的。美术所塑造的艺术形象，不论是一幅绘画，还是一件雕塑，都是直接传达欣赏者的眼睛，凭借视觉感来感受的。

造型性和直观性作为美术重要的基本特征，并不局限于对客观事物的再现表达。东晋时期的绘画家顾恺之就提出了"以形写神"的美学思想，认为描绘外表只是手段，传达精神才是目的，体现了画家在艺术构思过程中的想象活动，把主观情思代入客观的对象当中以取得艺术感受。中国古代画家为了表达形象的动态，刻画真实的生命和气韵，采取虚实结合的方法，通过"离形得似"的表现手法来把握生命的本质。西方画家在艺术创作过程中除了创作主体的形象也在传达其内在精神，例如，维美尔的作品《戴珍珠耳环的少女》，画面中少女的回眸一笑间似有一种既含蓄又惆怅、似有似无的伤感表情。惊鸿一瞥间的回眸使她犹如黑暗中的一盏明灯，光彩夺目，仿若在幽静黑暗间推开了一扇心灵的窗户，于宁静中表达最真实的情感，借此来净化心灵。

2.1.4.2 瞬间性与永固性

美术自创作出来便具有瞬间性和永固性的特征。这是美术区分音乐、戏剧、舞蹈等其他艺术形式的重要特征之一。美术作品要反映客观现实生活，就必须找到恰当的表现方式，也就是在动和静的交叉点上，抓住客观事物发展变化的某一瞬间的形象，将它用物质材料和艺术语言固定下来，这就是瞬间性特征。狄德罗认为画家只能画一瞬间的景象，而不能同时画两个时刻的景象，也不能同时画两个动作。黑格尔认为美术所表现出来的引人

注目的东西只是一瞬间的东西。艺术家在创作艺术形象或再现客观世界时所抓取的瞬间性不是随意的，而是通过艺术家根据自我情感和观念的表达反复构思，并运用独特性的创作方式进行表现、雕琢，使其以不同的艺术审美形式呈现在观者面前。该作品的瞬间表达不仅涵盖了客观世界的再现性，同时也涵盖了艺术家对社会生活、人生哲理、自然哲学的融入，使得其创作作品的瞬间性表达更具有鲜明性、理想性的特征。

由于美术必须采用物质材料和艺术语言将事物发展变化的典型瞬间固定下来，使得美术在具有瞬间性特征的同时，也具有了永固性特征。所谓永固性，是指美术作品中的瞬间形象一旦被创造出来，也就同时被物质材料固定下来，可以供人们多次欣赏，甚至可以千万年流传下去。永固性与瞬间性是辨证对立关系，是动与静的关系。时间的不断流逝是永固性存在的基础，这使得较多的艺术形式因客观原因不具备永固性特征。画家在创作美术作品时，如果没有对所刻画作品达到瞬间性表达，就很难创作出永恒的瞬间形象。这里所表达的永固性不仅仅在于物质材料的固定，更在于艺术作品的内在情感的永固性。在欣赏一幅美术作品时，除了能感受跨越时空的视觉再现外，观者也会对该美术作品产生不同的心理和情绪等情感变化，这种视觉和情感传递即使跨域了数千年之久仍然没有随着时间的流逝而消逝。

2.1.4.3 再现性与表现性

美术是再现空间的艺术表现形式，对创作对象的外在表现而言必然具有再现性的审美特征，对于其内在情感而言也具有表现性的审美特征，这是美术作品非常重要的艺术审美特征。

再现性作为美术的重要特征，源于人类的艺术观念。人类自具有艺术创作以来，在一定程度上便是在模仿大自然，再现客观世界，美术作品是创作者对其所生活世界的经验再现。中国古典绘画特征虽然总体倾向于表现性，但也是在客观事物的再现性基础上发展起来的。中国古典绘画强调以客观现实为描绘对象，却不反对艺术家在艺术创作中表现个人偏好，也不排斥情感表现在创作中的作用。西方古代的艺术家以谁画的更像作为评判一个艺术家水平的重要标准，必然决定了再现性在西方艺术家中的重要程度。在建筑和雕塑等艺术形式上，艺术家也会通过透视、解剖、光学等科学手段运用不同的创作手法使其偏重于写实以逼真地去还原客观现实，追求一种客观的真实性。

表现性作为美术的审美特征，必然表现出创作者的自我主观世界的认识和自身精神情感的表达。中国的绘画自魏晋时期顾恺之运用"传神论"的美学思想后，越来越多的艺术家都开始探索在绘画中进行自我情感的意境表达。唐代画家张璪提出"外师造化，中得心源"的艺术创作理论也强调绘画要在客观表现下强调内心的感悟。西方的绘画自19世纪后期以来，随着美学和哲学的发展，艺术家个人的主观意识、情感价值和审美追求产生了不同，更加强调表现性而弱化了再现性表达。创作者企图突破甚至完全摆脱或否定西方写实美术的传统，强调表现画家的主观精神，极力在艺术形式和表现手段上标新立异，使西方美术呈现了不同的艺术流派和艺术思潮，如野兽派、立体派、超现实主义、抽象派、超级现实主义绘画等。

2.2 美术鉴赏的方法和艺术语言

2.2.1 美术鉴赏的方法

在鉴赏美术时,掌握一定的鉴赏方法会让我们更好地理解美术作品。在鉴赏时,可以从美术的表现形式、创作风格、创作主题及历史背景四个方面进行欣赏。

2.2.1.1 从表现形式进行作品鉴赏

美术的构成形式各异,除了美术所表现的物质材料不同外(如油画、国画、雕塑等),创作内容的表现形式(如点、线、面、体、色彩、构图等)更容易成为美术的欣赏主体。不同创作的形式带给观者的感受不一样。例如,线条既可能给观者带来跳跃、轻盈之感,又可能带来僵硬、呆板的感受。色彩的不同也会给人带来不同的体验,如色彩的冷暖、轻重等,艺术家会通过色彩氛围的营造来表达创作情感或传达艺术观念。

2.2.1.2 从创作风格进行作品鉴赏

风格作为美术重要的欣赏内容。主要包括两个方面,一方面是不同艺术家或不同艺术团体的表现方式、创作理念及创作形式不同,导致创作风格也有所不同,如立体主义、抽象主义、印象派等;另一方面是不同门类的美术作品受到社会、经济、政治和文化的影响使其在某些表现上呈现相似性,从而在某一时期形成风格,如埃及风格、希腊化时期等,又如中国唐朝崇尚"雍容华贵",宋朝喜好"典雅秀美"等。在欣赏美术作品的时候,要把握风格特点,不仅是对美术的时代风貌及其演进有更为详细的认知和理解,也可以帮助我们进一步理解美术作品的内涵和意义。

2.2.1.3 从创作主题进行作品鉴赏

创作主题在一定程度上会影响美术作品的承载方式和表现风格。艺术家在创作时,往往会对创作主题进行更深层次的提炼、概括和表现,使其融入一定的思想情感,这类情感除了表现艺术家自身的美学素养之外,还凝聚了艺术家对于社会、生活、自然等方面的理解和思考。在欣赏美术作品的时候,通过对主题的分析和理解,既可以让我们更深层次去理解美术作品想要传达的价值和观念,又可以感受到艺术家通过美术作品想要传达的思想和情感。

2.2.1.4 从历史背景进行作品鉴赏

从历史背景分析是欣赏美术重要的方法之一。由于受到政治文化、社会经济、技术水平等背景的影响,美术作品所呈现的表现形式、创作主题、表现风格均有所不同。此外,艺术家个人的生平经历也是影响艺术家创作的重要影响因素。从历史背景的角度去分析美术作品,既要对艺术家所处的时代风貌和社会审美进行理解和感受,又要对艺术家的个人经历有所了解,以此来更好地理解艺术家想要传达的内容。

2.2.2 美术鉴赏的艺术语言

在欣赏美术时，把握美术的艺术语言表达，会帮助我们更好地理解和感受艺术家所要传达的内容和情感，美术的艺术语言主要包括构图与比例、造型与材质、透视与空间、光影与色彩、故事与情节等几个方面。

2.2.2.1 构图与比例

(1) 构图

构图一般是指美术作品中艺术形象的结构配置方法。南朝谢赫在《古画品录》中将其总结为"经营位置"。构图作为绘画的重要开端，需要画家在一定的空间内将需要绘制的形象进行部分与整体的组织与布置，使形象之间呈现特定的结构和形式。构图也在一定程度上反映出艺术家的创作情感以及艺术作品的美学思想。在美术作品鉴赏中，我们最为常见的构图主要是对称式构图和均衡式构图。

对称式构图主要在画面正中垂线两侧或正中水平线上下对等或大致对称，画面具有布局平衡、结构规矩、蕴含图案美、具有趣味性等特色。其主要包含的样式有金字塔式构图、旋转式构图等。古埃及艺术在建筑、雕塑和绘画上均呈现一定的对称式。中国的故宫通过建筑布置、形体变化、高低起伏等手法，逐渐达到一种对称式分布，体现了中国古代讲究"天人合一"的规划理念。均衡式构图是指主形置于一边，非主形置于另一边，底形分割不均匀的构图。均衡式构图给人以满足的感觉，画面结构完美无缺，安排巧妙，对应而平衡。均衡式构图一般表达动态内容，其主要包含的样式有对角线构图、弧线构图、渐变式构图、"S"形构图、"L"形构图等。例如，新古典主义时期画家大卫的《荷拉斯兄弟之誓》借用三兄弟的献身，书写男性阳刚正义之气，以拱门的形式为背景，建构新古典的秩序，构图严谨均衡。南宋画家夏圭善于剪裁与美化自然景物，善画"边角之景"，让画面呈现视觉的均衡。

(2) 比例

比例是美术作品的尺度和标准，也是美术形象在该作品中所占据的分量。在创作过程中，艺术家会根据对事物的某种观念和审美，对形象进行布置，使其与整体达到一种和谐。

中西方在绘画比例的观念上存在很大的不同。中国绘画的比例观念产生于中国传统文化，并随着时代的发展而有所不同。魏晋时期，人物画和山水画兴起，形成了一定的空间观念及比例观念，有"人大于山，水不容泛"的绘画特点。例如，顾恺之的《洛神赋图》中的山主要起着分割画面的作用。中国传统绘画中也会遵循伦理比例观念，会根据人的尊卑、地位阶层的不同而有所不同。在不同阶层的众多人物组合中，身份尊贵者位置即使不在前面，也要夸大其比例尺度，扩大其空间占比，使其身体高大伟岸。陪侍人物虽然在前，却要缩小比例来突出尊者的地位和尊贵，如《历代帝王图》《步辇图》《韩熙载夜宴图》等。山水画、花鸟画，在遵循"分类比例"的同时也非常重视尊卑、主辅、大小、顾盼的伦理秩序美，而这种伦理秩序美，正是通过尊卑、大小、主从的伦理比例与布局的

形式体现的。

在西方绘画体系中，由于受到哲学体系的影响，特别重视比例在绘画中的地位。毕达哥拉斯学派作为探讨美的先行者，提出了"美是和谐"的美学观点，认为美在于"各部分之间的对称""适当的比例""人的身体美在于各部分之间的比例对称"，后形成了著名的"黄金分割"比例，又称"黄金律"，这也是绘画、雕塑、建筑中最理想的比例，对西方的绘画产生了重大的影响。亚里士多德认为美存在于具体的事物之中，美首先取决于客观事物的属性，主要是体积的大小适中和各种组成部分之间的有机和谐统一。文艺复兴时期达·芬奇也认为"美感完全建立在各部分之间神圣的比例关系上"。

2.2.2.2 造型与材质

(1) 造型

造型是美术作品最基本的特征，是艺术家运用一定的手段和物质塑造出来的艺术形象。南朝谢赫的"六法论"中将其总结为"应物象形"。对于艺术家来说就是刻画对象的形态外观，宗炳在《画山水序》中也有"以形写形"的论述。

美术作品的造型主要包括材料手段的不同和艺术形象的不同两个方面。在材料手段上，不同门类的美术作品的使用材料不同，使其呈现的造型也有所不同。例如，中国绘画使用毛笔通过皴、擦、点、染为主要造型手段，西方绘画通过油墨处理色彩和明暗为主要造型手段，这是受不同文化和思想影响的。在艺术形象上，中西方美术作品都具有再现客观事物的特点。此外，中国美术作品在造型上讲究"图必有寓，寓必吉祥"，这包含着中华民族几千年的文化民俗。例如，中国传统美术作品中的"龙纹""凤纹"一般代表权力和富贵的象征；"松柏""龟鹤"常常被引申为长寿之意；"鱼""石榴"等常常表现为多子多孙之意。

(2) 材质

材质可以看作是材料和质感的结合，前者指代造型的材料，后者体现为物体表面的触觉性质。材质的不同，所产生的质感和肌理则不同。

质感受材料和创作表现不同而有所不同，不同的材料带给观者的感受是不同的。通过采用不同的材料表现出具有差别的特殊质地，从而达到不同的视觉感受。此外，使用相同材料运用涂、抹、揉、擦、堆等不同创作手法也可以带来不同的质感。例如，在绘画中可以通过笔触来描绘建筑物的厚重、山的稳重和云的轻飘等。材质所产生的肌理和质感会给观者带来不同的审美效果。例如，油画作品可以是较为平铺细腻的风景画，也可以是颜料堆砌或覆盖所表现出来的粗犷的风景画。在艺术表现上，好的材质的处理可以在一定程度上反映艺术家的创作水平、高超技艺等，同时也可以通过作品材质的表现来透析艺术家的艺术情感和艺术修养。

2.2.2.3 透视与空间

(1) 透视

透视作为美术作品重要的艺术语言，更多地表现在绘画作品中。在绘画中，透视主要

分为形体透视和色彩透视两类。形体透视，也称"几何透视"，是指客观物象因与人眼的远近距离和空间方位的不同，会在视觉上产生近大远小、近宽远窄或近长远短的透视现象。形体透视包括平行透视、成角透视、倾斜透视。色彩透视，是指形体近实远虚的变化规律，是由于大气及空气介质的作用使人们看到的近处的景物比远处的景物浓重、色彩饱满、清晰度高的视觉现象。

中国绘画和西方绘画在透视上存在诸多不同。西方绘画讲究对客观现实的再现，充分尊重科学指导，将艺术与科学相结合，主要采用焦点透视，在绘画中表现三维空间，这符合人的视觉真实性，使西方绘画更加地偏向写实性绘画。中国绘画主要是散点透视，它的观察点不固定，也称为"移动视点"，其特点是运用多变的视点观察事物，将客观事物突出的特征和画家特殊的视觉感受通过与之相适应的艺术形式表现出来。它强调表现画家的感受，追求形象的平面范围的空间扩张，运用艺术形象的投影效果，避免形象之间的重叠，善于将形象纵深方向的特征做横向转移，以此造成构图的完整感和装饰感，从而使画家在创作中获得更多的自由。

（2）空间

空间是指物质存在的一种客观形式，由长度、宽度、高度表现出来。不同的美术作品均存在于某一空间内，因此美术也被称为是"空间艺术"。美术作品空间主要分为以绘画作品等为代表的二维空间和以雕塑、建筑为代表的三维空间。不同的美术门类的空间感受不尽相同，如绘画、摄影等美术主要依靠视觉进行感受，而雕塑、建筑、工艺美术等除了依托视觉感受外，还需要触觉、运动的参与。

在美术作品的鉴赏中，空间又可以分为"实空间"和"虚空间"。"实空间"即"视觉空间"，指美术作品所绘画的真实空间或美术作品所处的真实空间，是观者能够直接感受的真实空间。"虚空间"即"联想空间"，是指观赏者在欣赏美术作品时所引发的联想空间。联想空间不同于视觉空间，在面对同一美术作品的时候，不同的人会产生不同的联想空间，它更受观赏者欣赏水平的影响。观赏一幅美术作品的时候，在对艺术家和作品进行深入了解的基础上，美术作品的联想会被无限放大。中国绘画中联想空间的表现主要强调的是留白，同时也存在虚实表现手法，与西方绘画有形为实、无形为虚的特点不同的是，中国绘画有形也可以为虚，无形也可以为实，其中无形为实的空白是中国绘画独特的构成手段。

2.2.2.4 光影与色彩

（1）光影

光线是自然界中一切物体呈现其本身的必要条件。正是光线的存在，让世间万物拥有了阴影，光与影是对立统一的，二者的结合能够塑造一个更加立体的空间。在美术作品中，光影的概念从油画创作的萌芽阶段到完善发展阶段，一直对绘画作品产生着巨大的影响。绘画中的油画的产生与发展也得益于光影科学的存在。光影对绘画美术影响较大，艺术家通过光影的表现加之自身的情感对客观事物进行创作，使其成为传达情感的作品。

光和热一般是相关联的，光线的好坏会影响观赏者的视觉心理，光的绘画作品相对能带给人一种喜悦和兴奋，给人以光明和希望；相反，影则与黑暗相联系，带给人以悲观和凄凉的心理，一般与死亡、痛苦、丑恶等相关联。因此，光影的表现在很大程度上能够反映出艺术作品的情感。

在光影的表现上，西方绘画和中国绘画有所不同。西方油画特别注重强调光影，绘画的形式美感也是由光色产生的韵律。同时，形象和空间塑造会借助光影色彩和笔触来表现。这种手法主要是源于古希腊的建筑和雕刻，古希腊的建筑和雕刻给人一种真实的、浑圆立体的感觉，具有一种可以触碰的真实感，在阳光下呈现出一种有节奏的明暗和光影；而中国绘画的造型语言主要是笔和墨，借助线条、大块墨团以及细碎的点墨来表现，大块墨团和细碎的点墨在一定程度上来说是线条的扩大和收缩，因此中国绘画也可以说是线条的艺术。中国绘画表现的形式美感主要是由线条交织而产生的具有音乐节奏的美感，也就是所谓的"笔墨情趣"。

（2）色彩

色彩作为生活中客观存在的视觉感受，是美术作品中最易调动人们主观情感从而获得心理愉悦的最具表现力的重要因素之一。南朝谢赫的"六法论"中将其表达为"随类赋彩"，是评论绘画的六法则之一，主张以客观世界为依据，通过事物特征及特点赋予其色彩，同时也会根据画家主观情感对事物赋予不同的色彩。

在美术作品中，色彩主要包括色彩的最基本属性、色彩的形象要素和色彩的视觉心理三个层面。色彩的基本属性是指色彩的色相、明度和纯度。色相即色彩的相貌，是区分不同色彩的最基本的表象特征；明度是指色彩的明暗程度；纯度是指一种颜色的纯粹程度和色彩饱和程度。色彩的形象要素主要指色彩的面积、大小、位置、肌理、材质等，这些形象要素受视觉感受较大，具有形象联想的特点。例如，中国绘画中的白色浪花，因形态位置与肌理的不同，而被观赏者主观归纳为浪花。在抽象艺术中，人们会主观地对某一色彩或某一形状进行归类联想。色彩的视觉要素既具有客观具体事物的表现，又存在着抽象的视觉表达，在美术作品中也一定程度上体现了艺术家在形象的创作中所赋予的情感表达。色彩的视觉心理主要包括色彩的冷暖关系、色彩的视觉感受、色彩的动静关系等。色彩的冷暖关系是相对的，蓝色氛围相对橙色氛围较冷，黄色氛围相对蓝紫色氛围较暖。一般来说红色代表一种活力、力量，也会带有急躁等心理情绪，蓝色具有科技、冷静、宽容等心理情绪，紫色则具有高雅、灵性、神秘的特性，绿色则具有和平、生命等心理特性。

在国内外的美术史上，中国和西方对色彩的观念也存在很大的不同。中国绘画的色彩观与中华文化是分不开的。中国传统色彩观中影响最深远的是"五色观"，它形成于先民们长期的生产和实践中，在先秦诸子百家思想的推动下，逐步完善成一套以自然观和社会观相结合的色彩理念——"五色体系"，即蓝、红、黄、白、黑（青、赤、黄、白、黑），以此来传达人们的情感和意志。在水墨绘画中，根据墨和水比例的不同，黑色又分为焦、浓、重、淡、清五色。西方绘画或可追溯至古埃及时期，主要是通过色彩明暗对比的方式表现，随着时代的发展，西方对色彩的追求更加倾向于对自然的映像表现，尤其是随着科学的发展，艺术家更加强调对于科学的尊重，对现实世界的色彩进行表现。

2.2.2.5 故事与情节

故事与情节两者有所相同又有所不同，既有重叠性，又有分叉性。故事和情节的表现是使画面更有感染力的重要因素，绘画的故事性表现即设计或构建个人想要表达的寓意，使个人的绘画语言在画面中得以展现。由于具象艺术的客观真实性和典型性特征，在多数的具象作品中，观赏者可以像读小说一样从中"读"出已经发生的、正在发生的和即将发生的故事，甚至静物画、风景画和花鸟画也不例外。有很多具象艺术就是通过这样的故事来表达艺术家的思想和情感的。在欣赏一幅美术作品时，了解作品创作背后的故事和背景也是了解美术作品重要的途径。

纵观中西方美术作品，我们能够很好地发现美术作品中所涵盖的故事性和情节性。例如，古希腊时期创作出的《荷马史诗》那样现实与幻想交织在一起的神话故事作品，在雕塑和绘画方面产生了巨大的影响。再如，法国浪漫主义的先行者籍里柯所创作的《梅杜萨之筏》，讲述的是1816年法国发生的梅杜萨船难事件，生存的人靠吃同伴的尸体存活，最后获救的故事，在创作中籍里柯以金字塔的构图，堆叠起人类向上攀爬求生的意志，画面单纯地呈现了人类意志的崇高悲壮之美，在暗郁的黑色海面上，仿佛透着一线人性求生的意志之光，也借灾难的绝望反衬着人类不朽的生命毅力，浪漫主义通过对比及冲突的激情给人以感官的悲壮之美。中国美术作品中，南唐画家顾闳中的绘画作品《韩熙载夜宴图》通过琵琶演奏、观舞、宴间休息、清吹、欢送宾客五段场景的描绘叙述了韩熙载夜宴的过程，在欢乐的氛围中细致表现了主人公韩熙载超脱不羁而又郁郁寡欢的复杂内心。

2.3 优秀美术作品鉴赏

2.3.1 绘画作品鉴赏

绘画作为美术最重要的组成部分，随时代发展在不同时期表现出不同的绘画主题和绘画风格。从早期的岩刻画，到后来的人物画、风景画、风俗画等，给我们留下了宝贵的绘画财富，彰显了美术的魅力。其中，也涌现出不少以农业为主题的绘画作品。

2.3.1.1 中国优秀绘画作品鉴赏

(1)《五牛图》鉴赏

《五牛图》(图2-1)是唐代画家韩滉的作品，黄麻纸本设色画，纵20.8厘米，横139.8厘米，现收藏于北京故宫博物院。韩滉，字太冲，唐朝中期政治家、画家，善画人物、动物等，其画牛之精妙乃为中国绘画史千载传誉之佳话。元代画家赵孟頫对其评价为"五牛神气磊落，稀世名笔也"。

《五牛图》中绘制有五头神态、动作、性格、年龄均不同的牛。五头牛分别拿出来都可以作为一幅作品，组合起来也是一幅佳作。该作品从右至左，第一头为棕色老牛，一边咬着东西一边在杂木旁蹭痒痒，意态悠闲；第二头为黑白杂花牛，身躯壮大，翘首摇尾，步履稳健；第三头为深赭色老牛，筋骨嶙峋，纵峙而鸣，白嘴皓眉，老态龙钟；第四头为黄

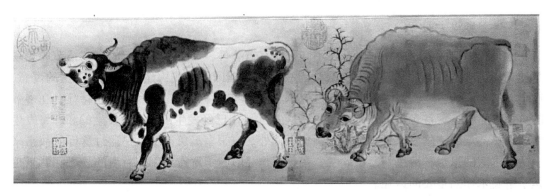

图 2-1 《五牛图》(局部)

牛,躯体高大,峻角耸立,回首而顾,小舌微吐,神态狡黠;第五头牛络首而立,体态丰厚,凝神若有所思,双眼流露出倔强的个性。牛在中国人心中一直被认定为勤劳和奉献的代表,作家鲁迅的诗句"俯首甘为孺子牛"也一直体现该文化思想。画家以农业生产中最为常见的"牛"为题材进行创作,或体现画家注重农业,有鼓励农耕的思想,或体现出画家为朝廷工作勤勤恳恳、甘愿奉献等思想。

(2)《千里江山图》鉴赏

《千里江山图》(图2-2)作为中国十大传世名画之一,是我国青绿山水画发展过程中重要的代表作品,纵51.5厘米,横1191.5厘米。据该画题跋所知,此画为宋朝画家王希孟所作,现收藏于北京故宫博物院。历史文献中对王希孟没有相关的记载,但从其题跋中可以看到后人对其的艺术评价,宋朝溥光描述为:"使王晋卿,赵千里见之,亦当短气。在古今丹青小景中,自可独步千载,殆众星之孤月耳。"

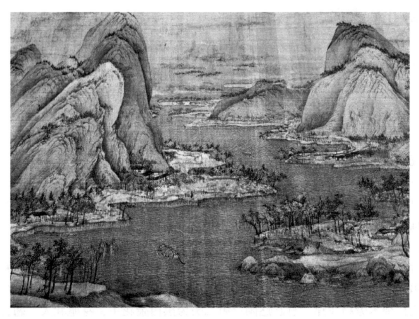

图 2-2 《千里江山图》(局部)

《千里江山图》作为山水画发展过程中浓墨重彩的一笔,进一步推动了山水画形式与意趣的相互协调,拓展了绘画材料的表现力。作者通过"咫尺千里之趣"的表现手法,描绘了祖国的锦绣河山,画面中千山竞秀,江河交错,气势雄伟壮丽。设色方面,作者以大青绿着色,染天染水,富丽细腻,画中山川江河交流展现,点缀以飞流瀑布、丛林嘉树、庄园茅舍、舟楫桥亭,令人目不暇接,代表了画院青绿一体、精密不苟、严格遵依格法的画风。作者在创作之时将自己的审美情感融入绘画发展过程中所形成的创作范式,在绘画语言上取材于现实,却超脱于现实,这使得青绿山水画与中国绘画的传统精神融汇于中国传统哲学之中,体现了创作者的精神风貌、深厚的文人情怀与精神指向。

2.3.1.2 西方优秀绘画作品鉴赏

(1)《拾穗者》鉴赏

《拾穗者》(图2-3)是法国巴比松派画家米勒所创作的一幅布面油画,现存放在巴黎的奥塞美术馆中。巴比松派展现出都市人向往农村自然的田园牧歌情怀,将下层人民搬上画面,彰显了土地上劳动的意义。米勒正是这样一位以描写下层劳动人民为主的现实主义画家。在米勒的画面中,地平线成为了重要的一条线,人的身体被承载在这个土地上。

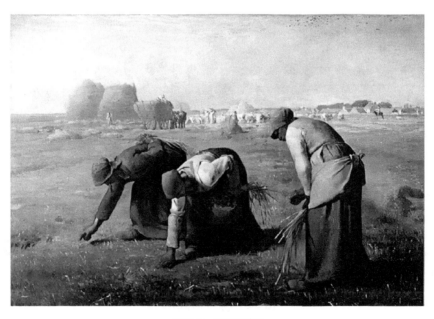

图2-3 《拾穗者》

《拾穗者》描绘了一个最为常见、最为普通的情景。在秋收季节,一望无际的田野里有三个农妇在秋收时节从地里拣拾剩余麦穗的情景。在画面中,米勒并没有选择高贵的、漂亮的妇女形象,反而选择了农村劳作的看似劳动力欠佳的妇女形象。此外,在画面中也没有选择充满浪漫性、故事性、戏剧性的情节,更多地描述了朴实的、平淡的、勤劳的日常劳作场景。在画面中没有清晰的轮廓,没有详细区分明暗色调和层次,构图不讲究姿态,描述了人们劳作在大地之上的场景,塑造了一幅恬静的田园生活。

画面的背景大地作为主体之一，会使观者对泥土会产生强烈的贪婪性嗅觉心理活动，收割后泥土的气味会让观者获得一种原始与基本的生命感满足。大地是人类所需要的最直接的条件，大地是人类永远的母亲，这是人对于生存的本能性记忆，人对于大地有着一种天然的亲近和热爱，这种热爱和亲近是最稳固和强烈的情感。这种丰收的场景与辛酸的劳作形成了鲜明的对比，从更深层次真实表现了人民生活的艰辛，深刻揭示了背后的阶级矛盾。

（2）《农民的舞蹈》鉴赏

《农民的舞蹈》（图2-4）是尼德兰文艺复兴时期重要代表画家彼得·勃鲁盖尔创作的木板油画，现收藏于奥地利维也纳艺术史博物馆。彼得·勃鲁盖尔作为尼德兰地区伟大的画家，一生都以描绘农民的生活与风景为艺术创作题材，也被人们称为"农民的勃鲁盖尔"，是欧洲美术史上第一位"农民画家"。彼得·勃鲁盖尔在创作中喜爱使用夸张的、滑稽的或穿插讽刺手法的艺术造型，在构图上主要选取全景式构图，意境开阔，风景和人物紧密结合，描绘农民丰富的劳动生活和农村的秀丽景色。

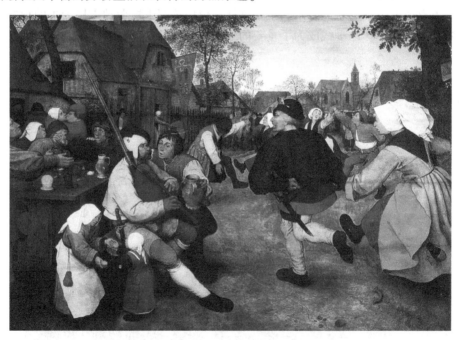

图2-4 《农民的舞蹈》

《农民的舞蹈》刻画了一幅农民风俗画，描绘的是一群饱经风霜、受尽压迫的农民在乡村空地上舞蹈的场面，画中人们或聚会笑谈，或吹奏乐曲，或翩然起舞，一派热闹的农村场景。农民们不拘一格，诙谐的动作与画中存在的宗教元素格格不入，农民们既不理会远处的教堂，也不在意画的右边树上的圣母与圣婴的招贴画，似乎有一种向时代风格挑战的意味。勃鲁盖尔在画中满怀热情地塑造了许多农民形象，刻画了他们豪放的性格，展示了他们充沛的活力，塑造了尼德兰农民豪迈、乐观的性格，以及那种粗犷开朗的精神生活。

2.3.2 雕塑与建筑作品鉴赏

雕塑与建筑作品伴随着农业生产活动和社会形态发展而体现出不同的创造主体和文化内涵。中西方雕塑和建筑存在很大的不同,西方注重科学性,重形体、比例、结构等;而中国的雕塑和建筑体现得更多的是伦理道德和文化气韵。

2.3.2.1 雕塑代表作品鉴赏

在早期雕塑作品中,中西方都受到其农业经济的影响,后来随着经济的发展、社会的稳定,人们开始关注对人的思考和精神需要,雕塑作品也逐渐体现出不同的造型和形态。《秦始皇陵兵马俑》与《拉奥孔》在中西方雕塑中都分别占据了重要的地位。

(1)《秦始皇陵兵马俑》鉴赏

《秦始皇陵兵马俑》(图2-5)位于陕西省西安市临潼区。该雕塑群具有高超的写实表现手法,主要表现在造型上,无论人物、车马、武器等,与现实的比例相似,同时在造型性上也具有高度的概括性,表现了当时雕塑创作的"现实主义"的艺术特点。为数众多的陶塑兵马俑通过严谨的布局,面向东方排列,气势磅礴、威武雄壮的军阵场面,再现了秦军奋击百万、战车千乘、军容整肃、勇于攻战的宏伟气派,这是秦代造型艺术取得划时代成就的标志。

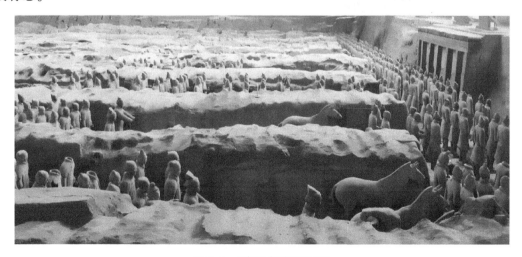

图2-5 《秦始皇陵兵马俑》

在形象的塑造上,重视传神刻画,将各种各样人物的神情状态、年龄性格、社会地位等进行了区分,使其仿佛是一群有血有肉、活生生的战士,而不是陶质的雕塑。其崇尚写实、手法严谨的艺术特点生动形象地刻画了当年秦王朝军队的队列及军人的群像。此外,该雕塑群在形象塑造上也进行了高度概括与夸张,将传统的塑、挖、堆、贴、刻、画等表现技术融为一体,开创了中国传统雕塑的新境界,成为中国古代雕塑的典范。著名美术批判家刘晓纯曾说过"秦俑雕塑群整体的宏伟磅礴和强烈的抒情性,局部的严谨精细和写实的技艺性,形成鲜明的两极:极端的'广大'与极端的'精致',一时间却难以让人获得一个统一的印象"。

(2)《拉奥孔》鉴赏

《拉奥孔》(图2-6)创作于古希腊时期，现收藏于梵蒂冈美术馆。该雕塑内容取材于希腊神话中特洛伊之战的故事，祭司拉奥孔在特洛伊战争中告诫同胞，把希腊人留下的木马搬进城中是危险的。因此，希腊的保护神雅典娜派了两条巨蟒到拉奥孔那里去，缠死了他和他的两个儿子。雕塑表现的就是这一触目惊心的场面，大蛇用它致命的绞缠扼杀拉奥孔和他的儿子们，一条蛇抓在小儿子的胸部，另一条蛇缠住父亲的大腿。拉奥孔的头部向后仰着，嘴唇微张，脸由于痛苦而变形。一旁同样被蛇缠绕住的大儿子，绝望地望着父亲。该雕塑作品在造型上准确把握了人物的解剖关系，将人物的神情动态刻画的张弛有度，同时在整体的造型上，雕像上的人物动态和表情使这一紧张而激烈的场面充满戏剧性，仿佛整个骚乱和动势都被凝结在永恒的群像之中。

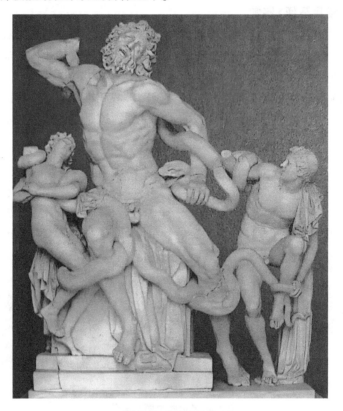

图2-6 《拉奥孔》

雕塑中拉奥孔没有极度挣扎，而只是表现为刚毅严峻，他的面庞因痛苦而扭曲，但他没有大声呼喊，他没有穿衣服，蟒蛇也没有缠住他的整个身体，雕塑家为了在既定的身体痛苦下表现出最高度的美，不得不把身体的痛苦冲淡，而通过他们的身姿和神情来传达他们内心的抑制、坦荡、无怨无悔，这样的处理避免了恐怖、臃肿等不舒服感觉的产生，而使整座雕像有一种平静、肃穆、庄重的风格。该群像传达出了人与神之间的悲剧性冲突，是希腊人伟大的史诗与戏剧，触探了人类最深的内心世界——恐惧、不安、对死亡的焦虑和对灾难的抵抗。

2.3.2.2 建筑代表作品鉴赏

中西方建筑文化由于受到地理环境、民族性格、历史文化等因素的影响,在建筑材料与结构、建筑布局、装饰色彩、艺术风格、美学价值等方面存在着诸多差异。西方建筑大多体现着西方文化的理性抗争、个体意识和宗教狂热等内涵;而中国建筑则体现着群体意识、"天人合一"思想,强调因地制宜与自然环境相协调和融合。中国的建筑主要以北京故宫为代表。西方建筑以古希腊罗马时期建筑为代表。

(1) 北京故宫鉴赏

北京故宫位于北京市中心,旧称紫禁城,于明朝建立,是明清时期的皇家宫殿,现存规模最大、保存最为完整的木质结构古建筑群之一。该建筑群分为外朝和内廷两部分。外朝的中心为太和殿、中和殿、保和殿,统称三大殿,是国家举行大典礼的地方。三大殿左右两翼辅以文华殿、武英殿两组建筑。内廷的中心是乾清宫、交泰殿、坤宁宫,统称后三宫,是以前皇帝和皇后居住的正宫,其后为御花园。

作为当时的皇家建筑,其设计思想也旨在树立皇权与神权的无上威严,因此在总体的规划和建筑形制上无不体现着封建宗法礼制和帝王权威。基于此,都城与皇室的建设严格遵循一条南北走向长达7.5公里的中轴线,将主要建筑都置于这中轴线上。在平面布局上以太和殿为主体,取左右对称的方式排列诸殿堂、楼阁、台榭、亭轩、门阙等建筑,使其构成整齐肃穆的整体面貌,建筑群落整体呈现均衡视感。

殿堂建筑以木构架支撑,都柱底下有石柱础,上盖金黄色琉璃瓦屋顶。屋顶多采用歇山顶、庑殿、攒尖顶等类型。屋顶的正脊吻及垂脊吻上有大型陶质兽头装饰,戗脊上饰有若干陶质蹲兽。吻兽排列有着严格的规定,按照建筑等级的高低而有数量的不同,一般以一、三、五、七、九的顺序排列。最多的是太和殿上的装饰,有十个,依次有龙、凤、狮、天马、海马、狻猊、狎鱼、獬豸、斗牛、行什,象征着"十全十美"的美好寓意(图2-7)。

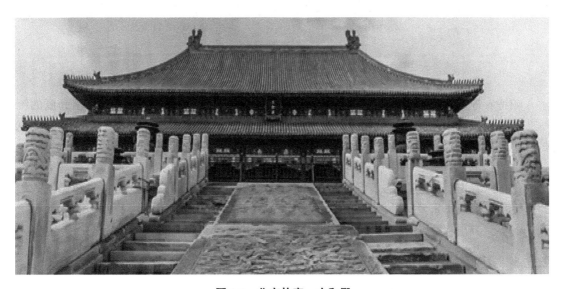

图2-7 北京故宫 太和殿

中和殿、保和殿都是九个。其他殿上的小兽按级递减。宫殿装饰色彩,屋顶多用金黄色,立柱门窗墙垣等处多用赤红色装饰,檐枋多施青蓝碧绿等色,衬以石雕栏板及石阶之白玉色,形成鲜明的色彩对比。中国的古代建筑常常与园林联系在一起,体现着建筑美与自然美的融糅,形成独特的艺术特色。

(2)帕特农神庙鉴赏

帕特农神庙,又译为"巴特农神庙",位于希腊雅典卫城的古城堡中心,始建于公元前447年,是古希腊时期建筑艺术的代表。帕特农神庙(图2-8)建立在一个长约7米、宽约31米的三级台基上,其建筑屋顶为人字形坡顶,东西两端有山墙,这是古希腊建筑最基本的形式。建筑的柱子采用了多立克柱式,列柱的比例为17∶8,柱高10.4米,建筑整体接近"黄金分割比"。东西三角楣有高浮雕装饰,檐壁采用了浮雕饰带。建筑结构匀称、比例合理,有丰富的韵律感和节奏感。

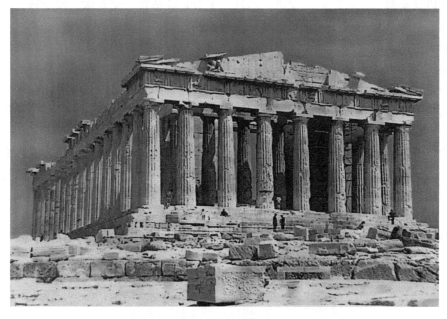

图2-8 帕特农神庙

帕特农神庙的建筑结构和装饰因素、纪念性和装饰性、内容和形式均取得了高度的统一,使其成为世界艺术史上最完美的建筑典范之一。古希腊时期在建筑中所形成的多立克柱式、爱奥尼柱式和科林斯柱式,成为了建筑典型的代表。古希腊哲学家普罗泰戈拉曾说过"人是万物的尺度",古希腊建筑最显著的特点就是以人体作为尺度。通过柱子与人的身高比例可以看出,多立克柱式和爱奥尼柱式代表着男人和女人。高耸的石柱支撑厚重的大跨度屋顶,形成丰富发达的内部空间,又象征着对力量的崇拜,赋予一种向上和向四周扩张的气势,突出柱式变化,强调个体的表现,与周边自然环境形成鲜明的对比。

2.3.3 工艺美术作品鉴赏

工艺美术在中国美术中占有重要的地位,种类丰富,造型独特,根据其材质和工艺的

不同,大概分为陶器、青铜器、玉器、漆器、丝绸、金银器、瓷器等。在此主要就青铜器、丝绸和玉器部分代表作品进行鉴赏。

2.3.3.1 青铜器作品鉴赏

早期的农业随着畜牧业的发展,慢慢转变为半农半牧的生产方式,经济的分化在很大程度上影响了各地文化和政体的演变格局,使得社会开始分化,由此形成的农牧兼营的经济系统,人口的增加和群体智慧的提高,为青铜技术的产生也奠定了社会条件。青铜器主要在商周时期取得辉煌成就,已形成了较完备的青铜器种类,主要分为礼器、乐器、兵器、工具及车马器四大类。农业生活所需的相关器皿进而发展为礼器,并形成中国非常独特的礼制形式。礼器是统治阶级用以区别尊卑等级的器物,也是权利和威严的等级制度的表现,古有"礼祭,天子九鼎,诸侯七,大夫五,元士三也"之说,后来也以"鼎立中原"等词来描述等级地位和权利。其庄严凝重的造型和富力华美的装饰纹样在一定程度上反映了当时社会活动和思想意识。

铜奔马(图2-9),是汉朝青铜雕塑艺术作品,出土于甘肃省武威市雷台汉墓,现收藏于甘肃省博物馆(兰州),高34.5厘米,长45厘米,宽13.1厘米,重7.3千克。汉朝重视驯养良马,墓葬随葬的马匹雕塑造型多取扬蹄嘶鸣的动势。该作品造型矫健精美,作昂首嘶鸣、疾足奔驰状,塑造者摄取了奔马三足腾空、一足超掠飞鹰的刹那瞬间,飞鹰回首惊顾,更增强奔马急速向前的动势,其全身的着力点集中于超越飞鹰的那一足上,准确地掌握了力学的平衡原理,具有卓越的工艺技术水平。铜奔马是按照良马式的标准去塑造的,集西域马和蒙古马等马种的优点于一身,特别是表现出河西走马禀赋的对侧步特征,构思巧妙,艺术造型精炼,铸铜工艺卓越,铜奔马被认为是东、西方文化交往的使者和象征,被视为中国旅游的标志。

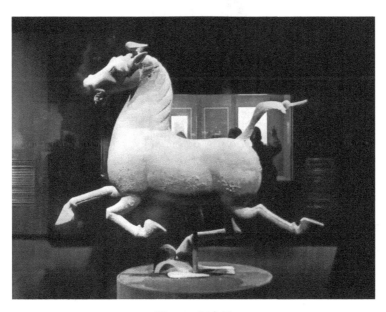

图2-9 铜奔马

2.3.3.2 丝绸作品鉴赏

丝绸作为中国的文化代表，传说起源于皇帝的妻子嫘祖"养蚕取丝"。早在新石器时代，古代劳动人民就已经开始了养蚕、取丝、织绸等农业活动，到西周时期已形成一定规模。自秦汉时期开始，丝绸艺术随着社会文明的发展而不断创新，也伴随着政治等因素，形成了中国著名的丝绸之路，促进了中西方文化和经济的交流。丝绸在中国古代地位较高，在一定程度上是中国尊卑等级的礼制象征，作为衣冠古国，不同阶级地位的人群用丝绸制作的衣服的形式、质感、色彩、配饰等都有相应的标准，更多地表现在刺绣方面。刺绣的纹样也体现了中国的等级制度，古代文人武将在官服中有"文禽武兽"的动物纹饰，《尚书》记载的章服制度中也规定了"衣画而裳绣"。

素纱禅衣（图 2-10），出土于湖南省马王堆 1 号汉墓，现收藏于湖南省博物馆。该丝绸以轻薄为代表，纱极其轻薄致密，可比美今日的乔其纱，其身长 128 厘米，通袖长 190 厘米，但连同领袖的锦缘饰，重仅 49 克，即每平方米 12~13 克，结构精密细致，孔眼均齐清晰。如此轻薄，并不是依靠降低经纬密度，其经纬均为每厘米 62 根，而是凭借丝线的纤细，作品薄如蝉翼，技艺高超，汉人对轻薄丝绸怀着特殊的爱恋，富贵人家是其中榜样，故在批评当世的浮靡时，汉末蔡邕指责的现象便有"帛必薄细"（《北堂书钞》卷 129 引《女诫》）。

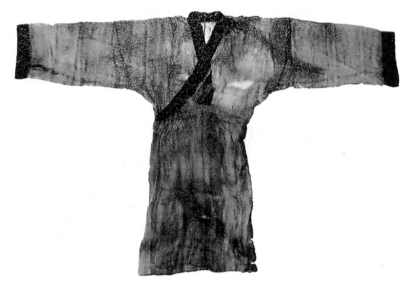

图 2-10　素纱禅衣

2.3.3.3 玉器作品鉴赏

玉器在中国传统文化中占据重要的地位。从新石器时代至今，玉器便随着文明的发展与延续而承载了不同的文化内涵。玉器在起初更多是作为生产工具、装饰品等存在，随着宗教文化的产生，玉器也被赋予了祭祀功能，成为礼器。随着时代的发展与人类审美意识的变化，玉器也被不断雕刻，工艺日趋完善，功能也越来越多。直至今日，玉器仍成为不

少文人雅士热衷的艺术作品。在中国古代，玉具有美好高尚之意，人们也喜爱用"温润如玉""冰清玉洁"等词来描述一个人的人格或美貌。在几千年的文化发展中，玉器积淀了沉重的中华文化符号，其所包含的灵物概念、特殊权利观念，在政治、经济、文化、思想、伦理、宗教等各方面都充当着特殊的角色。

良渚文化的玉琮（图2-11），出土于浙江省余杭反山12号墓，现收藏于浙江省文物考古研究所。通体装饰或繁或简的神人兽面纹16组，因其硕大且装饰精细，故有"琮王"之称。玉琮一般为方柱体，中间穿孔中空，每面雕刻相同的神兽纹，上面一部分是神人，下面一部分为兽面纹，纹样较为独特，倒梯形神人面部呈空白。玉琮是图腾制度的产物，是巫术与宗教的神器，其设计与制作多是在巫术的行为和宗教信仰的驱使下进行的，琮的方、圆表示地和天，中间的穿孔表示天地之间的沟通。从孔中穿过的棍子就是天地柱，在许多琮上有动物图像，表示巫师通过天地柱在动物的协助下沟通天地，因此琮在一定程度上是中国古代宇宙观与通天行为的很好的象征物。

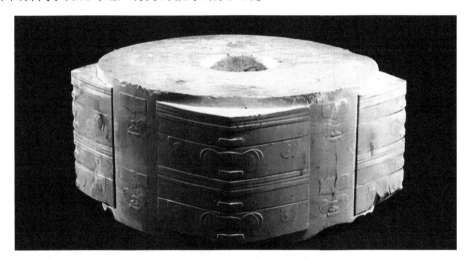

图2-11　良渚文化的玉琮

2.3.4　民间美术作品鉴赏

在中国漫长稳定的农耕文化形态中，民间美术作为古代劳动人民在生产、生活中为满足生存繁衍及装点生活需求而创作的民俗艺术，其艺术价值远远超越了它本身的技艺，成为了劳动人民的生活情感基础，也成为约定俗成的生活方式和人们祈求生存繁衍、吉祥平安的重要心理依托。民间美术作为民间艺术和民间文化的表现形式，伴随着人们的生产生活方式的变迁和当地的民俗生活的影响而发生变化并不断创造，形成了多点分布的局面。由于受不同的地域文化不断滋养，使得民间美术呈现地域性、民族性等审美特点。

民间美术相对于宫廷艺术或正统艺术来说，存在造型不准确、质地不严谨、工艺不巧妙等特点，但正因如此，民间美术铸就了其独特的视觉韵味和文化内涵，承载着劳动人民的精神财富和精神信仰。民间美术遍布全国各地，其风格不一，技法不同，色彩迥异。在造型和文化内涵上，虽有差异但存在共性。在日常生活中较为常见的被广泛使用的主要以剪纸、年画、泥塑、皮影等为主。

民间美术讲究"图必有寓，寓必吉祥"。民间美术的造型和文化内涵两者关系相辅相成，由于受到中国哲学"天人合一"的观念影响，民间美术中的剪纸、香包、年画、刺绣等美术作品中的造型或者图案往往通过谐音、谐形、象征的手法融入意境的表现。例如，莲（连）年有鱼（余），通过采用莲花和鲤鱼组成的中国传统的吉祥图案来称颂富裕之意。这种寓意象征的特点，不仅存在于剪纸、年画等形式中，而且还大量表现在刺绣品之中。这些刺绣品多绣于鞋、枕头、肚兜、袜底、鞋垫、荷包、香包等小件物品上。例如，虎头鞋和虎头帽，老虎作为攻击性较强的动物，在民间传统文化中会被当作祛病驱邪的象征，通过将老虎的头等重要的特征进行夸张表现，配以植物花草的纹样，形成传统的吉祥纹样，绣在孩子的鞋子、帽子等上，以此祈求孩子健康成长。

民间美术随着时代的变迁不断发展和创新，当代社会，民间美术普遍存在于大众生活的方方面面，具有广泛性的特点。过年时，人们喜欢在门窗上贴对联、门神和剪纸贴花，一来可以渲染欢乐的气氛庆祝节气的喜庆，二来借此来表达人们对美好生活的向往。行走在传统庭院或穿梭在台阶栏杆之时，所塑造的石雕、铺设的板石也呈现吉祥纳福的寓意。例如，公园砖雕作品通过对羽扇、葫芦、花篮、竹笛等玲珑精妙的雕刻，透析出传统文化人超脱凡俗生活的一种意趣。砖雕作品（图2-12）在题材上主要以龙凤呈祥、和合二仙、三阳开泰、松柏、兰花、竹、山茶、菊花、荷花、鲤鱼等寓意吉祥和人们所喜闻乐见的内容为主，既有浓厚的装饰性、观赏性，又有很高的思想内涵和文物价值。

图2-12　砖雕作品（于兰州白塔山）

在几千年的历史发展过程中，民间美术并没有因为时代的变迁和技术的发展而出现断绝，反而绽放了更为强大的生机。从历史发展的历程来看，民间美术所表达的内容从对自然的信仰和对宗教的崇拜逐渐扩展为迎福纳祥、欢乐喜庆，进而涉及风俗民情，集中表现了中国劳动人民的情感和理想，它是民族信仰的载体，完整地记录了民间信仰传承的历史轨迹。这些图案在长时间的历史发展过程中慢慢烙印在每个人的心中，并约定俗成为相似的寓意符号，随着文化的不断发展，不断融入新的文化理念和思想，也不断产生不同的造型和寓意，这也是劳动人民智慧结晶的集中体现。

【思考题】

1. 简要说明东西方绘画的区别。
2. 简述美术的基本特征。
3. 简要分析如何去鉴赏一幅美术作品。
4. 如何理解美术作品的空间表达?
5. 农业的发展对美术作品的创作产生了什么样的影响?
6. 列举与农耕文化相关的不同美术门类的代表作品。

第 3 章 音乐鉴赏

3.1 音乐及其发展历史

3.1.1 音乐的概念

在《中国大百科全书：音乐、舞蹈卷》中，是这样解释"音乐"条目的："音乐是凭借声波振动而存在、在时间中展现、通过人类的听觉器官而引起各种情绪反应和情感体验的艺术门类。"由此可见，音乐是以声音为表现手段的一门声音的艺术。在所有的艺术形式中，音乐最擅长抒发情感、最能拨动人的心弦。

3.1.2 音乐的特征

3.1.2.1 音乐是声音的艺术

声音是音乐传递的媒介，音乐是一门以声音为载体的艺术。音乐的创作是以一系列有组织的音为材料来完成的，靠听觉来感受。作为声音艺术首要的任务是"听"，没有什么比聆听更重要了。

听是欣赏音乐的基础，也是关键所在，中国汉字可谓博大精深，繁体的"听"字（图 3-1）告诉我们要用耳朵一心一意地去听。所以在欣赏音乐时，一定要用心去感受它、倾听它，才能感受到音乐之美。

图 3-1 繁体的"听"字

3.1.2.2 音乐是时间的艺术

音乐作品在时间的不断延续中进行演奏直至结束，通过时间展示了音响构成的各种要素（节奏、强弱、旋律、和声、音色等），来直接感染和调动听众的情绪、情感。例如，我们熟知的音乐基本要素之一节奏，就是指声音在时间上的组织，即音的长短与强弱。

3.1.2.3 音乐是情感的艺术

音乐是反映人类现实生活情感的一种艺术。《礼记·乐记》中写道："凡音之起，由人心生也。人心之动，物使之然也。感于物而动，故形于声。"它描述了心理在艺术产生过程中的作用，说明音乐是以情感为中心。音乐艺术感染人的情绪、抒发人的情感、陶冶人的情操、美化人的心灵，是一门充满"美"的艺术。

3.1.2.4 音乐是表演的艺术

音乐是一门表演艺术，其表演是将乐谱通过演唱或演奏进行二度创作，把乐谱转化为实际声音的创作过程。仅靠乐谱是无法给人听觉上的感受的，只有付诸表演，才使得音乐具有生命力。

一首音乐作品一般由三个部分组成——作曲、表演、欣赏。这三个部分完成，才能让听众感受到音乐的魅力。

3.1.3 音乐的分类

音乐总体上可分为声乐、器乐、戏剧音乐(包括歌剧音乐、舞剧音乐等)三类；按音乐的风格，音乐可分为古典音乐、民族音乐、流行/摇滚乐、爵士乐等；根据音振动状态的规则与不规则，音乐可分为乐音与噪音(通常情况下的音乐多指乐音，但在需要的情况下，一些无规律的噪音也会被用到音乐当中，如锣、板鼓、镲、木鱼等，起到丰富音响的作用)。在中国音乐中，噪音也是音乐。

音乐按表现形式可分为人声和器乐两大类。

3.1.3.1 人声

按照西方声乐艺术的分声体系，人声可分为童声、女声和男声。

①童声。童声的音域及音色均和女声接近，但是音量较小。

②女声。根据不同的嗓音和歌唱条件，女声声部又可分为女高音(soprano)、女中音(mezzo-soprano)、女低音(contralto)。

③男声。根据不同的嗓音和歌唱条件，男声声部又可分为男高音(tenor)、男中音(baritone)、男低音(bass)。男声声部通常会采用高八度记谱，这意味着实际演唱的音比乐谱上的音低一个八度。

3.1.3.2 器乐

中国民族乐器按其演奏方法，可划分为吹奏乐器、拉弦乐器、弹弦乐器、打击乐器四类；西方乐器按照材质和演奏方法，主要分为弦乐器、木管乐器、铜管乐器、打击乐器四类。

(1) 中国民族乐器分类

中国的音乐在漫长的发展历程中，形成了属于自己的独特音乐风格和审美趣味，其中对美的判断也体现在对"乐声发声"的认知中。据《周礼·春官·大师》记载，以乐器制作

材质的不同将乐器划分为金(钟、铙)、石(磬)、土(埙、缶)、革(鼓)、丝(琴、瑟)、木(柷、敔)、匏(笙、竽)、竹(箫、篪)八类,称为"八音"。这种分类方法重视乐器原有材质的特性,将乐器本身当成了音乐,自周朝起的两千多年中,"八音分类法"一直是中国唯一的乐器分类方法。

到了近代,伴随着西方音乐文化的传入,新的乐器分类方法逐渐走进了中国人的视野,根据演奏方法中国将乐器分为吹奏乐器、拉弦乐器、弹弦乐器、打击乐器。这也是目前普遍使用的乐器分类法。

吹奏乐器有笛、箫、笙、唢呐、管子、葫芦丝、巴乌等。拉弦乐器有二胡、板胡、京胡、四胡、椰胡、二弦、坠胡、马头琴等。弹弦乐器有琴、阮、筝、琵琶、三弦、热瓦普、冬不拉、月琴等。打击乐器有鼓、锣、钹、木鱼、梆子等。

(2) 西方乐器分类

西方将乐器分为弦乐器、木管乐器、铜管乐器、打击乐器四类。

①弦乐器。包括小提琴(violin)、中提琴(viola)、大提琴(cello)、倍低音提琴(double bass)。弦乐器是整个管弦乐队的基础,是管弦乐队的主奏乐器。柔美、动听,富有歌唱性是所有弦乐器的共同特征。弦乐器的音色统一,极具表现力和张力,丰富多变的弓法具有灵动的色彩。

②木管乐器。包括长笛(flute)、短笛(piccolo)、双簧管(oboe)、单簧管(clarinet)、巴松(bassoon)等。最初它们都是木制的,都有一个可以吹出空气的中空管子。木管乐器的音域宽广,音色柔美,善于抒情,表现力强,也是重要的独奏乐器。

③铜管乐器。与木管乐器不同,铜管乐器是通过气流带动嘴唇震动来发声的乐器,又称为"嘴唇震动的乐器"。常见的铜管乐器有小号(trumpet)、长号(trombone)、圆号(french horn)、大号(tuba)等。管弦乐队中最有力、最辉煌的莫过于铜管乐器,由于其金属的材质,铜管乐器都是"大嗓门",音色嘹亮、锐利、饱满。

④打击乐器。是一种以打、摇动、摩擦、刮等方式产生声音效果的乐器。最早用于歌剧、舞剧和许多民族舞蹈音乐中,18世纪下半叶成为交响乐队的成员,并逐渐成为重要部分。打击乐器分为两类,一种是有固定音高的乐器,能和管弦乐器起到和声协调作用;另一种是没有固定音高,有特性的"噪音"。

具有固定音高的打击乐器有定音鼓(timpani)、马林巴(marimba)、颤音琴(vibraphone)、木琴(xylophone)、钟琴(glockenspiel)、管钟(tubular bells)、钢片琴(celesta)等。

无固定音高的打击乐器有大鼓(bass drum)、小军鼓(snare drum)、架子鼓(jazz drum kit)、锣(gong)、沙锤(maracas)、钹(cymbal)、三角铁(triangle)等。

打击乐在交响乐演奏中占据主导地位,对音乐节奏起着关键作用,丰富了交响乐的表现力,加强了乐队的音响色彩。

3.1.3.3 器乐演奏形式

器乐的演奏形式较为丰富,包括独奏、齐奏、重奏、合奏、协奏、伴奏等。

①独奏。一人演奏一件乐器为独奏,如钢琴独奏、小提琴独奏等。

②齐奏。齐奏是指两个或两个以上演奏者,按照同度或八度音程关系演奏同一曲调。

③重奏。重奏是指两个或两个以上演奏者，同时演奏同一乐曲，各自演奏自己所担任的声部，达到非常和谐、协调、完美、动听的效果。重奏可分为二重奏、三重奏、四重奏和五重奏等。凡三件或四件弦乐器或管弦乐器再加钢琴的重奏，通称"钢琴四重奏"或"钢琴五重奏"。

④合奏。合奏是指按乐器种类的不同分为若干组，各组分别担任某些声部，但演奏的是同一乐曲。若干乐器演奏同一曲调的齐奏，也称合奏。如管弦乐合奏、管乐合奏等。

⑤协奏。协奏是一件独奏乐器与管弦乐队合作的形式。如小提琴协奏曲等。

⑥伴奏。伴奏是音乐作品中一个重要的组成部分，在声乐(独唱、重唱、合唱)演唱、歌剧、舞剧等表演过程中，由一件或多件乐器奏出伴奏声部，用以衬托和补充主要的歌唱或器乐演奏部分。

3.1.3.4 中国音乐的分类

(1) 民间歌曲

歌唱是每一个人生来就具有的权力。小到一个人的喜怒哀乐、悲欢离合，大到一个民族的历史，都可以用歌唱来表达、沟通、记录、传颂。马克思曾说："民歌是唯一的历史传说和编年史。"在灿若繁星的中国古代歌曲中，既有人民创作的民间歌曲(以下简称民歌)，也有文人创作的诗歌。由于记谱法和传承方式等原因，许多乐曲已是只见其词不闻其声，但是在广袤的中国大地上，人们依旧能从那些祖祖辈辈生活在这里的劳动人民"矢口即兴、放情长言"的歌声中，感受到它那鲜活的、永恒的生命力。

民歌是人民口头创作、口头流传的歌曲形式。它产生于生产劳动和社会生活中，历经不同时期、地域人民群众集体的筛选、提炼、改造、加工，是人民群众智慧和情感的结晶。英国音乐家威廉姆斯把民歌比作"一个超级的技术品"，梁启超在其《中国之美文及其历史》的序论中写道："韵文之兴，当以民间歌谣为最先……好的歌谣，能令人人传颂，历千年不废。其感人之深，有时还驾专门诗家之上。"由此可见，从"泥土"里孕育出来的民歌，不仅是人民群众生活中最密切的朋友，更是人类文明宝贵的精神财富。

汉族民歌根据演唱的内容和音乐形态分为号子、山歌、小调。

①号子。号子用于协调、指挥劳动，具有节奏性强和一领众和的特点。《吕氏春秋·审应览》中记有："今举大木者，前呼舆謣，后亦应之。"这是关于劳动号子最早的记载。因劳动方式的多种多样，其又分为搬运号子、工程号子、农事号子和船渔号子。代表作品有《哈腰挂》(搬运号子)、《打硪歌》(工程号子)、《舂米号子》(农事号子)、《澧水船工号子》(船渔号子)等。

②山歌。山歌多在户外演唱，节奏自由，曲调高亢嘹亮。不受劳动制约，抒情性、即兴性、自娱性、地域性是山歌的主要特征。代表曲种有信天游、山曲、花儿、田秧歌、放牧山歌等。

③小调。小调多流传于城镇，形式规整匀称，旋律性强，具有一定的商业性。小调可分为吟唱调(包括儿歌和摇篮曲)、谣曲(包括诉苦歌、情歌、生活歌和嬉戏歌)和时调(艺术上最为成熟)三类。代表作品有《绣荷包》《看秧歌》《对花》《孟姜女》《茉莉花》《无锡景》等。

(2) 中国艺术歌曲

艺术歌曲起源于 18 世纪末 19 世纪初，是诞生于德国、奥地利的一种声乐体裁，其歌词为诗歌的形式。

20 世纪初，艺术歌曲由中国留学欧美的音乐家引入中国，早期中国艺术歌曲代表作曲家有萧友梅、黄自、赵元任等。

艺术歌曲是诗歌与音乐的完美结合，而诗歌是中国文学中最早成形的文学体裁。在几代作曲家的努力和探索下，在坚持中国传统文化的基础上，他们融合了西方艺术歌曲体裁，创作出大量具有中国特色的古诗词艺术歌曲。这是对中华优秀传统文化的生动诠释，是对我国优秀传统文化的继承和弘扬。

从百年中国艺术歌曲发展脉络来看，从产生到新时代创作出的各种不同类型、不同风格的艺术歌曲都充分地体现出作曲家从借鉴到融会贯通形成自己风格的过程。

(3) 民乐器乐

器乐演奏主要有独奏与合奏两种形式。中国传统音乐把"历史传承于某一地域内的，具有严密的组织体系，典型的音乐形态构架，规范的序列表演程式，并以音乐为其表现主体的各种综合艺术音乐形式"称为乐种。乐种把器乐从歌舞和戏曲伴奏的角色中解放出来，明清时期在各地民俗文化的滋养下民间乐种蓬勃发展。著名乐种有西安鼓乐、福建南音、江南丝竹、广东音乐、十番鼓、十番锣鼓、潮州弦诗、东北鼓吹乐、河北音乐会、山西锣鼓乐、云南洞经、白沙细乐等。

近代受新思潮的影响，中国音乐"自立于世界民族之林"成为当时大多数爱国主义音乐家共同的理想。在此背景下，以西方管弦乐队为楷模的现代民族管弦乐队开始了它的探索之路。从 1929 年的大同乐社到"彭修文模式"的确立，这种探索是历史的必然，也是时代的需要。直至今天，这种新型的民族管弦乐队已经成为华人世界主流的乐队模式。

3.1.3.5 西方音乐的分类

(1) 器乐体裁

①协奏曲(concerto)。一般是指独奏乐器与大型管弦乐队合作的表演形式。通常分为三个乐章，布局为快板—慢板—快板。协奏曲往往具有炫技的要求，为演奏者提供一个可以展示自己演奏技巧的"华彩段落"(cadenza)。因为协奏曲结合了独奏的精湛技巧和音乐表现，以及管弦乐队丰富的音色与力度表现，所以其展现出以器乐独奏为中心的音乐理念和旋律之间的戏剧性对比。中国最早的小提琴协奏曲是马思聪创作于 1943 年的《F 大调小提琴协奏曲》。

②交响曲(symphony)。是在 18 世纪下半叶于后古典时期确立的一种大型管弦乐体裁，由管弦乐队演奏，通常为四个乐章的套曲结构。第一乐章通常为快板乐章，第二乐章较为抒情缓慢，第三乐章则如舞曲一般，结束在第四乐章的快板。奥地利作曲家海顿被誉为"交响乐之父"。中国第一部交响乐作品是黄自创作于 1929 年的交响序曲《怀旧》。

③弦乐四重奏(string quartet)。不同于交响曲，弦乐四重奏每个声部只有一个演奏者，即第一小提、第二小提、中提琴和大提琴。与交响曲相同，弦乐四重奏分为四个乐章，快板—慢板—小步舞曲—快板。海顿也被称为"弦乐四重奏之父"。我国第一首弦乐四重奏作品是萧友梅于1919年在德国莱比锡音乐学院学习作曲时创作的《D大调弦乐四重奏》。

④奏鸣曲(sonata)。是繁荣于古典时期的室内乐的另外一种重要体裁。一般分为三至四个乐章。第一乐章的快板速度较为中等，第三乐章则多为三拍的舞蹈风格快板(或小步舞曲、谐谑曲)。中间插以如歌曲般的慢板(或行板)抒情乐章。

⑤室内乐(chamber music)。室内乐一般是指几个独奏者合奏，每个乐器担任一个独立声部，各个声部地位均等的器乐演出形式，多为大型套曲结构。

⑥组曲(suite)。一般是指结构自由的多段并置器乐体裁，其在不同的历史时期和不同的地区有着不同的表现形态。

⑦序曲(overture)。是一种器乐体裁，通常是管弦乐形式。序曲最早是歌剧、清唱剧等声乐体裁的器乐引入段，随着19世纪音乐会形式的增加，人们常常把一些优秀的序曲放在音乐会中作为独立器乐曲演奏。有趣的是，脱离了歌剧的序曲比原来更容易得到传播，如韦伯的《自由射手序曲》。

⑧狂想曲(rhapsody)。盛行于19世纪，一般具有较鲜明的民族性，常体现斯拉夫民族的性格，具有史诗和英雄般的自由幻想特征，情绪热烈、热情奔放。

(2)声乐体裁

①歌剧(opera)。是一种综合性艺术体裁。是戏剧与音乐的结合，以歌唱为主，并综合音乐、文学、戏剧、舞蹈、舞台美术等其他成分。歌剧产生于17世纪意大利的佛罗伦萨，第一部真正的歌剧是由意大利作曲家蒙特威尔第创作的《奥菲欧》。19世纪是歌剧的鼎盛时期，代表作曲家有意大利的罗西尼、威尔第、普契尼，德国的韦伯、瓦格纳以及俄国的柴可夫斯基等。

②音乐剧(musical)。是集音乐、舞蹈、戏剧为一体的现代舞台剧。与歌剧相比，音乐剧把传统歌剧、轻歌剧以及现代流行音乐整合在一起，具有强烈的现代都市气息和鲜明的通俗性。音乐剧起源于英国和美国。音乐剧在中国的发展是从20世纪80年代开始的。1982年，中央歌剧院首创了音乐剧《我们现在的年轻人》，上海歌剧院也创作了音乐剧《风流年华》。可以说，这是我国最早的两部音乐剧。

③清唱剧(oratorio)。产生于巴洛克时期的大型声乐体裁。由独唱、合唱和乐队共同完成。与歌剧不同的是，清唱剧没有服装和表演动作，也没有舞台布景。巴洛克时期的亨德尔和巴赫对这一体裁具有重大贡献。

④康塔塔(cantata)。是在17世纪前后与歌剧、清唱剧同时出现的音乐体裁。相比清唱剧，它的体裁较小、戏剧性较弱。巴赫所作的康塔塔是这一体裁的杰出代表作品。

⑤艺术歌曲。起源于18世纪末19世纪初的欧洲，将诗歌与音乐完美结合，具有较高的艺术审美。在艺术歌曲中钢琴伴奏与歌唱处于同等地位。德国称艺术歌曲为lied，法国称艺术歌曲为melodie，俄罗斯称艺术歌曲为romance。

3.1.4 中西方音乐的发展概述

3.1.4.1 中国音乐简史

(1) 第一阶段：远古

中国音乐历史久远，起源已无法考证，有物证可查的历史距今约9000年，20世纪80年代在河南舞阳县贾湖遗址出土了18支用禽类尺骨（翅骨）制成的骨笛——贾湖骨笛（图3-2），经考古学家的测定，认定这是我们华夏祖先9000年前的造物。这些笛子开有7孔和8孔，可以吹奏六声和七声音阶。

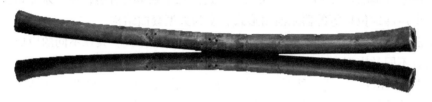

图 3-2 河南舞阳出土的骨笛

（图片来源：河南博物院官网）

公元前21世纪夏朝建立，标志着中国开始进入奴隶制社会。夏朝禹时代的代表性乐舞《大夏》和商朝的乐舞《大濩》，成为昭显统治者功德的工具。那时的乐舞基本上是歌颂神并表演给神看的。

周朝建立之初确立了严格的礼乐等级制度，对不同等级的用乐及乐器的排列都有明确规定。音乐的教育制度也始于周朝，当时的宫廷机构——大司乐承担着贵族子弟和学士音乐教育的任务。

产生于春秋末期的《诗经》是当时的一部音乐总集，收集了从西周初年到春秋时期五百多年的各类音乐作品。在没有记谱法的当时，人们无法把音乐用符号记录下来，仅仅保留下音乐所负载的文字内容。所以，《诗经》为我国最早的一本没有乐谱的歌曲集。

《楚辞》是屈原在长期的流放生活中向民间学习、吸收南方民歌的精华、融合上古神话传说而创造出的一种新体诗。《楚辞》所收集的以屈原辞赋为主的楚国音乐作品大部分是可以歌唱的。

1978年在湖北省随县出土的战国时期的曾侯乙编钟（图3-3）音乐性能良好，音域宽广，音调准确，音色优美，具有"一钟双音"的特点，是至今世界上已发现的最雄伟、最庞大的乐器。它代表了中国先秦礼乐文明与青铜器铸造技术的最高成就。

(2) 第二阶段：中古

这一时期从秦统一中国后，一直延续到唐朝。乐府始建于秦朝，秦汉时期最具代表性的音乐体裁是鼓吹乐、相和歌和歌舞百戏。

汉朝民间俗乐得到广泛发展，一改周秦以来以宫廷仪式与民间巫舞为主体的乐风，无论是宫廷宴飨之舞，还是民间地方歌舞，都风行一时。百戏出现于汉朝，杂耍、杂技等是百戏的主要内容。此后，百戏逐渐融化吸收了中国自周以来的散乐内容，百戏的称谓延续到隋朝，隋唐时改称为散乐。

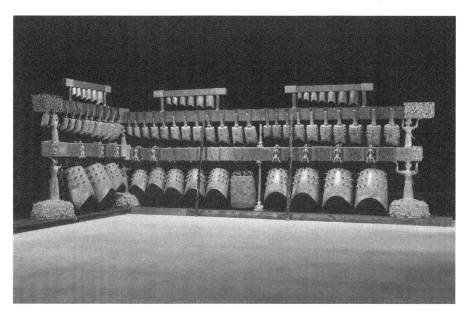

图 3-3 曾侯乙编钟

（图片来源：湖北省博物馆官网）

琵琶等乐器在南北朝时期传入中国，这些外来的音乐后来成为隋唐宫廷燕乐的重要组成部分。宫廷燕乐是隋唐时期的音乐成就代表，燕乐大曲结构复杂多变，代表作品有《霓裳羽衣曲》。

唐朝还建立了多种音乐管理机构，其中的梨园由艺术水平最高的音乐舞蹈家组成，表演曲目经常要由皇帝亲自审听。

(3) 第三阶段：近古

自宋朝开始，我国音乐发展中心从宫廷转向城市。职业艺人云集于瓦舍勾栏，城市中戏曲曲艺、说唱艺术等新颖多样的体裁样式迅速发展，宫廷歌舞大曲逐渐被戏曲取代。产生于隋唐的曲子到宋朝空前繁荣，这便是直到今天仍为大家所熟知的宋词，实际上就是一种广泛流传的歌曲形式。

宋元时期出现音乐与戏剧相结合的新兴形式，戏曲迅速发展并趋于成熟。杂剧在元朝达到鼎盛。南戏形成于北宋时期，到元末已经具有相当高的艺术水平。

明代各个地方剧种兴起，昆山腔经过魏良辅精心改良，创造了具有清丽委婉唱腔的"水磨调"，风靡全国。

(4) 第四阶段：近代

鸦片战争是我国近代史的开端，这一历史阶段的音乐最主要的特点是新音乐的产生和其影响力的扩大。随着政治形势的变化，出现了大量反映当时斗争生活的革命歌曲、工人歌曲、地方戏曲和说唱音乐，增加了不少新戏曲剧种和新的曲种。随着西方文化和近代西方音乐文化的传入，20世纪初至"辛亥革命"前后出现了学堂乐歌。

随着学堂乐歌的传唱，音乐的教化作用重新得到了重视，实现了学堂乐歌倡导者对于音乐教育的目的。学堂乐歌的出发点是改造国民的品质，力求培养和提高国民的音乐素

质,利用音乐陶冶身心,涵养德性,形成正确的音乐美学观念。沈心工、李叔同、曾志忞等人创作了一批激发国人强烈斗志、充满爱国主义情怀的学堂乐歌作品,在当时达到了对青少年学生的思想启蒙的目的。真正将音乐教育作为社会化的国民素质教育的历史是从学堂乐歌的兴起为起始点的,历史意义深远。

中国古代文明进程的演绎历史,创造了无比丰富的音乐艺术形式,它折射出我国悠久的历史文化,也表现出深厚的文化底蕴。

3.1.4.2 西方音乐简史

(1) 古希腊与中世纪时期

西方文明的摇篮是古希腊文化,所以西方音乐的历史也可以追溯到古希腊时期。但是现存古希腊音乐史料极少,如今只能从一些建筑、雕刻和文字记载来了解当时的音乐。

大约从公元5世纪,西方音乐经历了三千多年的漫长历史,这是西方音乐历史中最长的阶段。早期音乐基本上是声乐,器乐长期处在附属于声乐的地位,直到中世纪末期才逐渐形成独立的器乐曲形式。中世纪音乐主要是宗教音乐,世俗的民间音乐不被重视。

(2) 文艺复兴时期

15~16世纪是西方音乐史上的文艺复兴时期。文艺复兴兴起并繁荣于意大利,这是一个声乐的时代,无伴奏的多声部合唱是这一时期音乐的主要风格形式。

文艺复兴运动在音乐上的最大成就——歌剧的诞生。意大利作曲家蒙特威尔第所作的《奥菲欧》被认为是第一部真正意义上的歌剧。

(3) 巴洛克时期

17世纪起,西方音乐进入巴洛克时期(大约1600—1750)。Baroque为葡萄牙语,译为形状不规则的珍珠。巴洛克一词在很长时间内用作贬义,表示不正常、奇异的风格,然而1600—1750年所创作的音乐总体来说并非如此。巴洛克是一种多元化的艺术风格,特点是繁复而精巧的造型和对情感的触动。

大型声乐体裁如清唱剧、康塔塔、歌剧是巴洛克风格的标志。器乐在这个时期也得到了前所未有的发展,第一次与声乐处在平等地位。这一时期的器乐体裁有奏鸣曲、协奏曲、组曲等。

巴洛克是音乐史上的一个重要时期,这时欧洲的记谱法音乐完全成熟,调性体系也得到确立,复调音乐达到巅峰。

巴洛克晚期,音乐中心逐渐从意大利向德国和奥地利转移,两位西方音乐史上的巨人巴赫和亨德尔相继于1750年去世,标志着巴洛克时代的结束。

(4) 古典主义时期

18世纪下半叶西方音乐进入古典主义时期,尽管只有半个世纪,但其影响巨大。人们通常把这一时期称为维也纳古典乐派时期,将海顿、莫扎特、贝多芬所代表的风格概括起来,即为这个时期的音乐特征。音乐语言精练、朴素、亲切。在这一时期,鲜明突出的主调音乐风格已占绝对优势,交响套曲、奏鸣套曲、室内乐四重奏等重要器乐体裁已臻于成熟。

(5) 浪漫主义时期

19 世纪的欧洲政治风云变幻，思想、文化领域各种思潮、流派和艺术风格兴起，人们追求个性，音乐中回荡着一种夸张的激情，充满幻想、富有想象，至此进入了音乐的浪漫主义时代。

浪漫主义音乐的风格是表现个人的情感和幻想，尤其强调个人主观的体验。19 世纪音乐热衷于与音乐之外的事物发生关联，其与文学、戏剧、美术甚至哲学发生关联，因而标题音乐盛行。

浪漫主义思潮的另一个重要现象是对本民族历史文化和民间音乐的强烈兴趣。民族乐派逐渐成立，捷克的斯美塔那、挪威的格里格、芬兰的西贝柳斯等作曲家的音乐创作，为欧洲带来了民族气息。

晚期的浪漫主义作曲家追求强烈的音响效果，作品篇幅庞大。德国和奥地利作曲家继续保持强烈的影响力，马勒、理查德·施特劳斯是这一风格的代表人物。

(6) 20 世纪

作为西方音乐黄金时代的 19 世纪结束后，20 世纪风格突变，不拘一格、兼容并蓄而又个性鲜明的作曲家，开始打破传统审美模式，探索具有新奇手法的音乐创作，形成了复杂而丰富的音乐风格。

法国印象主义、德奥表现主义、欧洲的新古典主义和新民族主义，先锋派音乐、序列音乐、偶然音乐、电子音乐等艺术和音乐流派说明了这一时期音乐风格纷繁复杂。总体来看，西方现代音乐与传统音乐的观念发生了剧烈变化，音乐形态发展日新月异，呈多元化发展态势。

3.2 音乐鉴赏的相关要素

3.2.1 音乐鉴赏的概念

音乐是以声音为素材而构成的艺术，所以它与其他的艺术形式有着显著的差异，绘画、书法、建筑艺术都可以很直观地供人们观赏，而音乐只能通过聆听才会感受到它的存在。

如果没有音乐鉴赏，音乐创造的价值就无法实现。因为只能完全靠听觉来感知，所以音乐是一门听觉的艺术。

听音乐不等于听懂音乐，因为听懂音乐需要经过学习和训练，对音乐了解得越多，就能从中获得越多的享受。

3.2.2 音乐鉴赏的功能

人们在听到音乐之后会产生各种各样的生理反应和心理活动，从而对人们的情绪、理智、思想意识发生影响，并在一定程度上也影响行为方式，最终有形无形地影响着社会。关于音乐的功能，大致可分为认识、教育、审美功能，而这些功能是通过鉴赏音乐来实现。

通过鉴赏音乐进行认识的过程首先是认识作为客观存在的音响运动，其次是它的民族特点、时代风格、体裁样式，以及创作者想表达的某种情绪或情感。当听众在音乐中捕捉到与现实世界的某一事物的音响特征相类似的音型时，会通过联想去"认识"自然界的某种现象或场景。

音乐的教育功能是通过作品所表现的情感和情绪感染听众来实现的。听众在欣赏音乐的过程中，逐渐潜移默化地得到道德情操方面的教化，增强人们对美好理想的向往，激励人们为此奋斗的决心。虽然音乐的教育作用需要长期的熏陶才能得以体现，但在某种特定的外部环境影响下，一些激昂的作品能立刻发挥巨大的鼓舞作用，如《保卫黄河》《大刀进行曲》等歌曲在革命斗争和抵御外敌入侵的战争中都显现出难以估量的教育激励和凝聚人心的作用。

欣赏音乐不但具有娱乐功能，同时在听众心里产生美感，经过长期的熏陶，起到审美教育的作用，这比单纯娱乐所包含的范围更广、含义更深。尽管当今社会流行音乐拥有更多的听众，但人们仍然会选择鉴赏古典音乐，是因为古典音乐能起到缓解听众的压力、放松身心的作用；倾听古典音乐有助于帮助人们集中思想，使听众能全神贯注地欣赏；古典音乐为听众提供了关于音乐、历史、人文等知识的学习机会，通过了解作品的创作背景，从而扩宽我们的知识面，更具教育意义。

3.2.3 音乐鉴赏的方法

美国作曲家科普兰认为鉴赏音乐包含以下三个阶段。

3.2.3.1 美感阶段

这是一种最本能、最简单的欣赏方式，也就是第一感觉好听，纯粹为了好听而去听，这是一种最本能、最简单的欣赏方式，即感官阶段。这个阶段的听音乐，不用做任何思考，单凭音乐的感染力就能将我们带入引人入胜的境界。这个阶段的听众去听音乐或者音乐会，是为了自我放松，把音乐当作一种安慰或逃避现实的方式，借此进入一个理想的世界，听众在这个理想世界中没有现实世界的冲突和矛盾，无须思考现实生活，也无须思考音乐。听众被带入一个用音乐营造的梦幻世界，这种梦幻世界源于音乐，也关乎音乐。

3.2.3.2 表达阶段

表达阶段是指要表达音符背后所具有的某种含义。但是科普兰认为这种含义是捉摸不定的，他说："音乐有含义吗？"回答是"有的。""那你能用言语把这种含义说清楚吗？"回答是："不能。"

关于表达阶段的争议一直都有。作曲家大多会回避音乐表达内容的问题，一个人要准确无误地解释一首作品的含义，还要让所有人满意，显然是不现实的。音乐的确可以表达某种意义，但无法用过多的言辞来说明它。

3.2.3.3 纯音乐阶段

纯音乐阶段是最高层面的一种聆听，它除了欣赏音乐作品悦耳动听的音响和所表达的

音乐情感外，还需要了解音乐运行的内部机制，如旋律、节奏、音色等是如何运转的。这样可以从整体上了解音乐作品的结构和作品内涵。这一阶段的欣赏者不仅对音乐作品所体现出来的音乐形象有较深刻的理解，而且对于作品的主题思想、作品的形式和风格都有较丰富的认识。他可以从整体上了解音乐作品的结构和作品所要表达的丰富感情，以及富有哲理性的思想内容。通过欣赏，使自己的精神获得极大的满足，达到一种新的思想境界。例如，贝多芬的《命运交响曲》中命运的主题动机，即乐曲一开始三短一长的命运动机，了解这个节奏，你就明白它是命运的敲门声，表现了贝多芬向命运抗争、不屈服的精神。

了解作品的体裁，也是欣赏一首音乐作品必备的前提。体裁就是艺术作品的样式和类型（品种），乐曲的体裁则是指乐曲在音乐风格和性质方面的特征。不同体裁音乐作品的形成，都与其表演的目的、演出的场合、乐曲的内容、旋律和节奏的特点、音乐风格的特征等息息相关。

欣赏音乐的能力是一种后天习得的技能，需要更好的指导和更多的实践。在接触一首新的作品后，反复聆听，了解其标新手段和各种要素，甚至可以找到乐谱，从了解作曲家生平和时代入手，因为一首音乐作品通常表现了作者对现实生活的感受。因此，要想深入了解作品内涵，就必须了解作品所处的时代背景和人文背景。例如，肖邦1831年创作的《C小调练习曲》（《革命练习曲》），表现了肖邦在华沙革命失败后内心的悲愤欲绝，被后人命名为《革命练习曲》。全曲激昂悲愤，深刻地反映了肖邦在华沙陷落、起义失败后的心情，那催人奋起的旋律，表现了波兰人民的呐喊与抗争。

音乐是人类文明进程中一颗最璀璨的明珠，它是人与文化的产物，在某种程度上也反映着不同地域、不同民族的文化、习俗、信仰与观念。所以在欣赏中西方音乐时，必须从各自的文化语境出发，了解不同音乐的思维方式和音乐语言表达特点，不能一概而论。

3.2.4 音乐的基本元素

音乐的基本元素包括旋律、节奏、速度、音色、和声、力度、音乐织体、音乐风格等。这些基本的元素构成了音乐的形式要素和表现手段，只有掌握了这些基本元素才能更好地理解音乐。

(1) 旋律

旋律是音乐的根本，是一系列音高的排列所组成的一个有凝聚力和令人愉悦的音乐线条。音高和节奏构成了音乐的旋律。

(2) 节奏

节奏的最大特点是周期性的有规律延续，强拍和弱拍循环，不断交替。如果没有节奏，我们只能听到旋律漫无目的的起起落落，节奏是连接音乐与舞蹈这两门艺术的纽带。

(3) 速度

速度是乐曲行进的快慢。作曲家通常用两种方式来标明速度：第一种是用节拍记号，如 ♩=60，表示该作品的速度为每分钟60个四分音符（♩）；第二种是通过意大利术语进行标记，即

Largo	广板	} 很慢
Grave	庄严而缓慢地	
Lento	慢板	} 慢
Adagio	柔板	
Andante	行板	} 中速
Andantino	小行板	
Moderato	中板	
Allegretto	小快板	} 快
Allegro	快板	
Vivace	生机勃勃，活板	
Presto	急板	} 很快
Prestissimo	最急板	

（4）音色

音色是指人声或器乐的音质，在相同音高的情况下，音色能够使人分辨人声与小提琴等乐器不同的特征。主要分为人声音色和器乐音色两大类。

（5）和声

两个或两个以上的音同时奏响就形成了和声，和弦是和声的重要代表。旋律是音乐的线条，而和声是垂直安排的，为旋律提供支撑和丰富的伴奏。

（6）力度

声音的强弱程度称为力度，包括强音和弱音，音响由此产生。力度和音色结合在一起，影响着听众听音乐和对音乐做出反应的方式。

这些音量的力度变化最早由意大利作曲家使用，因而这些音乐的力度术语至今仍使用意大利语书写。表 3-1 是常见的术语以及它们的符号。

表 3-1 音乐的力度常见术语及符号

术语	符号	定义
Sforzando	sf	甚强
Fortissimo	ff	很强
Forty	f	强
Mezzo forte	mf	中强
Crescendo	cresc	渐强
Mezzo piano	mp	中弱

(续)

术语	符号	定义
Piano	*p*	弱
Pianissimo	*pp*	很弱
Diminuendo	*dim.* ──◁	渐弱

(7) 音乐织体

音乐织体是指构成音乐作品的旋律线条的密度和配置。音乐中有三种主要的织体——单音、复调和主调，我们通常把这些线条或部分称作声部。

(8) 音乐风格

音乐风格是指由作曲家、艺术家或表演团体创造的独特音响，它通过音乐的各种因素表现出来。作曲家的风格是大风格，音乐家(即歌唱家、演奏家等)的风格是小风格。

3.2.5 中国音乐语言表达特点

在世界音乐的"百花园"中，中国音乐以其独特的、与生俱来的声音个性向世人展示着中国魅力，用丰富多彩而又包容和谐的艺术胸怀讲述着中国故事和中国精神。欣赏中国音乐，就必须从中国音乐的特质出发，本节从中国音乐的节奏、音色、乐谱以及中国人的审美追求四个方面入手，展示中国音乐的思维特点和语言表达方式。

3.2.5.1 节奏

在欣赏西方交响乐的时候，我们不难发现，站在乐队最前方中间位置的指挥是整个团队的核心，全体演奏成员在他的指挥下旋律的快慢、强弱甚至一个微弱的语气都要保持高度的一致，这是由西方纵向多声音乐的性质所决定的。西方音乐中对节奏、节拍的严格规范就像是时钟，而中国的传统音乐则追求灵活多样、富于变化。"拍"是衡量时值的单位，中国传统音乐中的"拍"经历了"拍无定值"到"拍有定值"的漫长演变过程。但所谓定值，也并非是像西方音乐中可以用仪器来检测的精准节拍，在实际运用中即使是匀拍值也是相对而言的。民间艺人把单位拍的拍值叫作"尺寸"，"尺寸"时"催"时"撤"、时"增"时"损"。这种富有弹性、不拘泥固定节奏律动的拍值，让演奏(唱)者可尽情抒发自己的乐思。

3.2.5.2 音色

对于中国音乐来说，音高和音色具有同等重要的意义。明朝戏曲理论家王骥德在《方诸馆曲律》中写道"乐之筐格在曲，而色泽在唱"。被誉为"百戏之祖"的昆曲，因行腔轻柔婉转、悠扬舒缓，故又称为"水磨调"。昆曲对唱法和唱腔的要求十分考究，行腔要符合四声阴阳，咬字要交代清楚每个字的头、腹、尾，出字、过腔、收音要达到"启口轻圆、收音纯细"的境地。这种对音色的极致追求，同样也体现在中国传统器乐的演奏上。民族音乐学家沈洽《音腔论》中提出"带腔的音"的概念。所谓"带腔的音，是一种包含有某种音高、力度、音色变化成分的音过程的特定样式"。音在发声的全过程中，通过音色浓、淡、

虚、实的变化对音高进行润饰。这就如同中国的水墨画，仅用墨的"焦、浓、重、淡、清"五色，笔锋游走间，在黑白两色的世界中展现出生命律动。

3.2.5.3 谱

有了音乐，就要有记录音乐的乐谱。乐谱不仅是用于记录、传播的工具，也体现着在特定文化背景下所形成的美学思想。不同于西方五线谱精准到可以被量化的音高和节奏的记录，中国的乐谱，无论是古琴的减字谱，还是明清以来广泛被使用的工尺谱（图3-4），所采用的都是框架式的记录法，即只记录乐曲的结构框架和骨干音，对于音的润饰和节奏的组织，则是交给演奏（唱）者自由发挥，这就是所谓的"死谱活奏"。它使得一首作品在传播中不会以固化或者冻结的面貌出现，中国传统音乐一曲多变、一曲多用的艺术特点，在框架式、流动的记谱方式中得以获得更多的创造力。

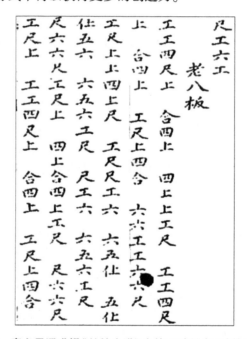

图3-4　嘉兴吴澄甫辑《丝竹小谱》中的60板《老八板》（1904）

3.2.5.4 中国人的审美追求——和

中国人崇尚和谐的文化观，无论是人与人之间的相处，还是人与自然的相处，都"以和为贵"。"'和'不但是中国文化的核心价值和最高体现，也是中国人和中国音乐的最终追求"。《吕氏春秋·大乐》写道："且乐也者，和之不可变者也。"但"和"不意味着"同"，《春秋左传》中记载了晏婴与齐侯论"和与同"的一段话，"公曰：'和与同异乎？'对曰：'异。和如羹焉，水火醯醢盐梅，以烹鱼肉，燀之以薪，宰夫和之，齐之以味。济其不及，以泄其过，君子食之，以平其心。若以水济水，谁能食之？若琴瑟之专一，谁能听之？同之不可也如是。'"所以，"和"不是同化，而是在承认多样化和相异性基础上的协调、融合，从而最终达到"音声之和""乐与人和""天人之和"的境地。

3.3 中外音乐作品鉴赏

3.3.1 中国音乐作品鉴赏

3.3.1.1 中国声乐作品鉴赏

(1) 民歌

①《舂米号子》。是一首流传于安徽繁昌的农事号子。农事号子相较于搬运号子、工程号子、船渔号子,所代表的劳动强度不太大,危险性也不高,因此节奏舒缓,曲调优美,歌词内容丰富。乐曲的前四小节并不是习惯性的领号,而是众人配合着舂米动作的"嗨!吱"声,没有旋律只有节奏。其后领唱的旋律一共八小节,进行到下半句时旋律主音由 do 转为 mi,众人和声主音重新从 mi 再回到 do。主音的移动给歌曲增加了趣味,最后的回归也使音乐具有了连贯性。

②《黄河船夫曲》。黄河是中华民族的母亲河,孕育了灿烂辉煌的中华文明。千百年来,生活在黄河岸边的人们与黄河相依相存,一方面,人们在黄河的哺育下繁衍生存;另一方面,黄河也像一条桀骜不驯的蛟龙,肆虐着大地,人们在与黄河的搏击中锤炼出了坚韧不屈的精神,用生命发出"人定胜天"的呐喊。《黄河船夫曲》就诞生于陕北佳县的黄河岸边。1942 年前后,延安鲁迅艺术学院音乐系师生在晋、陕交界的黄河岸边采集民间音乐时,从一位名叫李思敏的老船夫那里采录下来这首歌曲。乐曲自由、舒展,句首"天下黄河"立意高远,气势磅礴,在看似简单平凡的一问一答中,体现中华民族不屈、豁达、包容精神。音调采用了北方民歌典型的"徵—宫—商—徵"旋律框架,体现出了浓郁的地域音乐风格。歌曲旋律极具特点,起句"re-sol-do-la"四个音一直贯穿全曲,直至第十三小节才意外出现了新素材——清角音"↑fa",这第五个音堪称神来之笔,在全曲的高潮处实现了调性色彩的变化,增强了音乐结尾处的收束感,又将音乐中的自信、洒脱、从容、豁达表现到了极致(图 3-5)。

③《蓝花花》。这是陕北信天游最具代表性的曲目之一,讲述了美丽善良的陕北农村姑娘蓝花花,被迫嫁给一户姓周的地主为妾,但她不屈服于封建势力的压迫,勇于冲破牢笼,大胆追求婚姻自主的故事。

信天游的曲体结构一般为上、下句。上句旋律从高音区开始,句首即出现了全曲的旋律高点"re",在一个自由延长的尾腔后,线条直下落于全曲最低音"la",超过十度的音域跨度使情感倾泻而出,给旋律运动带来了动力,也让音乐有先声夺人、高亢嘹亮之感。这样的歌唱,与黄土高原千沟万壑的地理地貌有着直接的关系,正所谓"你在那山来我在沟,拉不上话话招一招手",独特的交流习惯直接反映在了音乐的表达上。乐曲下句在中低音区展开,旋律深情细腻,缓缓诉说着蓝花花的坎坷命运。

乐曲记录整理于 1944 年前后。20 世纪 50 年代初,经若非、维琴、燕平等整理,燕平、郭兰英等在舞台上演出后,迅速流传至全国。先后被江文也、汪立三、叶露等改编为钢琴曲。20 世纪 80 年代,陕西籍作曲家关铭根据《蓝花花》的曲调和故事情节创作了二胡曲《蓝花花叙事曲》。1991 年,鲍元恺在他的管弦乐组曲《炎黄风情——中国民歌主题 24 首》

黄河船夫曲

陕西
汉族

1=G 2/4

1. 你晓得 天下黄河几十几道弯 哎？
2. 我晓得 天下黄河九十九道弯 哎，

几十几道弯 上 几十几只船 哎？
九十九道弯 上 九十九只船 哎，

几十几只船 上 几十几根竿 哎？
九十九只船 上 九十九根竿 哎，

几 十几 个(那) 艄公(嘴哟)来把 船来 搬？
九 十九 个(那) 艄公(嘴哟)来把 船来 搬。

图 3-5 《黄河船夫曲》谱例

中将《蓝花花》列入第三板块"黄土悲歌"第四首。除此之外，《蓝花花》还被改编为合唱曲、艺术歌曲、笛子协奏曲等。

④《人家都在你不在》。这是一首著名的山西山曲。山曲的传唱地主要在山西的河曲、保德、偏关、五寨、宁武及陕西的府谷、神木。由于水土流失和黄河不定期的泛滥、改道，导致那里的人们生活困苦，为了生存，人们被迫选择了一种独特的逃荒方式——走西口。按照当时清政府的法令，走西口仅允许男子出行，且严格限制走西口者携带家眷或在当地娶妻生子。这些人每年春往冬归，其中不少人因不堪苦难绝命他乡，因而每一次的分离都有可能是和亲人的永别。生活上的极大苦难淬炼出无数感人肺腑的歌词，一句"山在水在石头在，人家都在你不在"，将人生的离别与思念写到了极致。正如梁启超在《中国之美文及其历史》序论中写的那样"好的歌谣，能令人人传诵，历千年不废。其感人之深，有时还驾于专门诗家之上"。该曲的曲体结构，分为上下两句，相互呼应，上句与下句之间除句尾落音外，几乎完全重复，这一旋律特点也是山曲音乐的典型音乐发展手法。

⑤《茉莉花》。又称"鲜花调"，是明清以来在全国范围内广泛传唱的民间小调。各地的《茉莉花》大都保持着曲调自身的框架，同时又入乡随俗地接纳了流传地的文化风俗、语言声调等，并加以消化吸收衍生出新的词曲。这就如同一个同宗同源的大家族，母体与一个个子体间以旋律框架保持血脉联系，同时子体在传播过程中，通过吸收新的地域文化元素来保持其自身的生命力。例如，江苏扬州的《茉莉花》和河南南皮的《茉莉花》，一个委婉清丽，另一个柔媚明快。歌词上，河南《茉莉花》除第一段采用原唱词，从第二段开始增加了张生与崔莺莺的恋爱故事，兼具叙事性与说唱特征。

(2)艺术歌曲

①《问》。创作于1922年,易伟斋作词,萧友梅作曲,是中国艺术歌曲的开山之作(图3-6)。其没有华丽的音乐语言,却表达出了深刻的思想内容。歌曲以问句开始,间接抒发了作者爱国忧民的感情和苦闷的心理,含蓄地表达了"五四"时期知识分子对国家内忧外患的忧虑和感慨之情。反映了人们对当时军阀统治下的中国社会现实的不满,以及对国家前途和命运的担忧,是一首公认的优秀代表作。

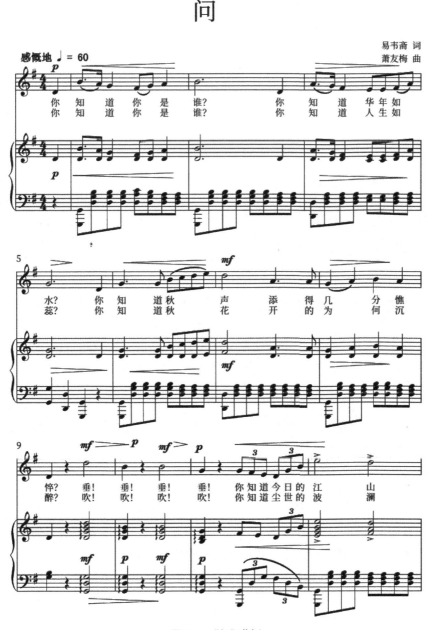

图3-6 《问》谱例

②《思乡》。由韦瀚章作词,黄自作曲,是黄自的代表作之一。这首歌曲创作于1932年,这个时期正值中国内忧外患之时。歌曲前半段为景物描写,后半段主要为抒情,作者从歌词内容出发,结合歌曲的意境以及音乐的各种要素,在浅吟低唱中流露出作者浓浓的思乡怀旧之情。

③《教我如何不想她》。该歌曲由刘半农作词,歌词格调非常高雅,意境深邃,表现了游子对祖国深深的思念之情。之所以感人至深、催人泪下,就是因为它的每一个音符、节奏多次重叠、反复,拨动了海外游子的心弦,是一首经典作品。

④《嘉陵江上》。这首歌的歌词是端木蕻良1939年作于重庆的一首散文诗,后经作曲家贺绿汀谱曲成为一首为大众熟知的抗日救亡歌曲。歌曲寄托了作者对失去的家园——东北三省的怀念,唱出了收复失地的决心。

⑤《望乡词》。是国立西北农林专科学校(今西北农林科技大学)的创办人于右任先生晚年于中国台湾创作,是他生命中的最后一个作品,表达了于右任先生痛彻骨髓的思乡之情。它也是曲作者陆在易先生创作的众多优秀艺术歌曲之中的经典之作,是一首艺术性极强的中国艺术歌曲。西北农林科技大学大学生艺术团闪光合唱团邀请原曲作者陆在易先生将此作品改编为合唱作品。

(3) 歌剧

①《白毛女》。该歌剧由延安鲁迅艺术学院集体创作,贺敬之、丁毅执笔编剧,马克、张鲁、瞿维、焕之、向隅、陈紫、刘炽作曲。1945年5月首演于延安中央党校礼堂。这是毛泽东同志《在延安文艺座谈会上的讲话》公开发表后,1945年延安鲁迅艺术学院在新秧歌运动中创作出的中国第一部歌剧。该剧取材于抗日战争初期流传在晋察冀边区的"白毛仙姑"的民间传说,是民族歌剧的里程碑(图3-7)。它把西方歌剧艺术与中国革命历史题材融合,采用中国北方民间音乐的曲调,吸收了戏曲音乐及其表现手法,在歌剧中国化的道路上迈出了坚实的一步。此作品后来被改编成多种艺术形式,经久不衰。

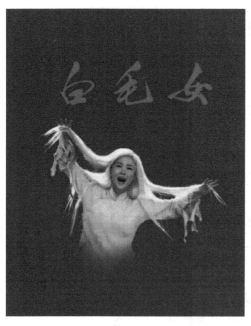

图3-7 歌剧《白毛女》剧照

②《小二黑结婚》。创作于1952年,由中央戏剧学院歌剧系根据赵树理的同名小说改编,田川、杨兰春执笔编剧,马可、乔谷、贺飞、张佩衡作曲,1953年1月首演于北京实验剧场。该剧表现的是抗日战争时期小二黑与小芹历经磨难终成眷属的故事。该剧具有浓郁的民族风格和地方色彩,吸收了山西民歌和北方梆子腔等民间音乐素材,加以创新发展,唱腔具有鲜明的时代感,非常真实地塑造了人物性格,加强了戏剧冲突,推动剧情发展。主人公小芹的经典唱段《清粼粼的水蓝莹莹的天》,是马可先生根据地方戏曲武安平调的旋律创作而来的,至今广为流传。

③《江姐》。由阎肃根据小说《红岩》改编而成，七场歌剧，羊鸣、姜春阳、金砂作曲。1964年由中国人民解放军空政文工团首演于北京。歌剧《江姐》表现的是共产党员江竹筠（江姐）为革命英勇献身的故事。该剧音乐以四川民歌为基调，广泛吸收了戏曲、曲艺的音乐语言进行加工创作，歌唱段落不仅优美舒畅富有抒情性，还富有强烈的戏剧色彩，细致地刻画出了剧中人物的形象，具有浓郁的民族色彩和淳朴的乡土气息。《红梅赞》是贯穿全剧的主题歌，象征着江姐坚定、勇敢机智的英雄形象，洋溢着革命浪漫主义色彩。江姐临刑前与战友诀别时唱的《绣红旗》深情而充满希望，表现出革命先烈的英雄主义气概。该剧是中国新歌剧最具代表性的剧目之一。

④《原野》。是由万方根据著名剧作家曹禺先生的同名话剧改编的歌剧，由著名作曲家金湘作曲。该剧创作于1987年，同年7月由中国歌剧舞剧院于北京天桥剧场首演，1992年在美国华盛顿肯尼迪中心艾森豪威尔剧院公演，是第一部被搬上国外舞台的中国歌剧。该剧讲述的是20世纪20年代我国北方农村青年农民仇虎的复仇与爱情故事。本剧充满激情和戏剧张力，音乐创作完全戏剧化，在艺术表现上独具特色。

⑤《沂蒙山》。该歌剧由栾凯作曲，王晓岭、李文绪编剧。2018年12月在济南首演，《沂蒙山》以抗日战争为背景，以大青山突围、渊子崖保卫战为题材，讲述了海棠、林生、夏荷等在国家存亡与个人命运的纠缠中牺牲小我、军民一心、生死与共、团结抗战的故事。该剧将山东民间音乐《沂蒙山小调》中的音乐元素融入歌剧唱段中，采用民族乐器竹笛、唢呐、琵琶、坠琴等伴奏，具有浓郁的山东地方特色。

3.3.1.2 中国器乐作品鉴赏

(1) 民族器乐独奏曲

①《二泉映月》。二胡曲，是阿炳的代表作。阿炳（1893—1950）本名华彦钧，早年做过道士，后流浪民间以卖艺为生，因其双目失明又被称为"瞎子阿炳"。阿炳一生坎坷，黑暗的旧社会让他受尽剥削者的欺压凌辱，悲惨的身世让他饱尝人间冷暖。他虽生活在社会的最底层，却也懂得"皮之不存，毛将焉附"的道理，抗日战争时期，他用自编自唱的民歌小调宣传时事新闻，讲唱爱国故事。面对生活无情的打击，阿炳回馈以愤懑的反抗和热切的探求；面对苦难的旧社会，阿炳回馈以赤子的爱国之心和乐观向上的精神。

《二泉映月》诠释了阿炳积极向上、百折不挠的人生态度，多年后这首作品成为中国民族音乐的代表性曲目，奏响在世界的舞台上。

作品采用中国传统的曲牌联缀的形式，由主题和主题的五次叠奏组成（图3-8）。主题分三个乐句，第一乐句深沉、宁静，音区在一个八度之内。第二乐句起音向上八度大跳预示了阿炳不平的一生和刚直不阿的品格，是主题性格的重要组成部分。在整个音乐的发展中，这一乐句几乎都保持了原型。第三乐句旋律在高音区运动，变幻的重音、复杂的节奏、铿锵有力的音调将矛盾推向顶峰。结尾处的旋律重新归于平静，好似作者进入了更深层次的探寻与思索之中。

②《十面埋伏》。传统琵琶武曲，产生年代不详，最早文字记录是明末清初王猷定的《四照堂集》中《汤琵琶传》一文。乐曲以垓下决战为背景，以汉军为主题，描绘了气势恢宏的古代战争场面。乐曲由三大部分共十个段落组成，每段均有独立的小标题，"吹打"表

图 3-8 《二泉映月》谱例

现了汉军的威武,"埋伏"营造了大战开始前的紧张气氛,"小战""大战"是乐曲的核心段落。千军万马的呐喊声、兵器相交时的刺耳声,自由音、噪音以及各种演奏技法的运用,生动地用琵琶这一乐器逼真地模拟出了古代战场上激烈壮观的场景。

③《流水》。先秦《列子》所记载的伯牙、子期"高山流水觅知音"的故事千古传诵,如今故事的主角早已成为了故事,唯有音乐还在一代代琴人的指尖吟唱。《高山流水》二曲本为一曲,到了唐朝分为两曲,清朝琴家张孔山演奏的版本增加了"七十二滚拂",以右手的"滚、拂"配合左手的"绰、注",塑造出似蛟龙怒吼,澎湃奔腾的江河之势为世人称道。1977年美国两艘"旅行者"宇宙飞船携唱片登空,管平湖先生演奏的《流水》是其中唯一被收录的中国音乐。

④《百鸟朝凤》。该唢呐曲流传于山东、安徽、河南、河北等地区。乐曲以中国传统音乐独有的滑音、颤音等润腔技巧,惟妙惟肖地模仿出各种鸟禽的啼鸣声,音乐诙谐、风趣。《百鸟朝凤》在民间有多个版本,由嘉祥地区唢呐演奏家任同祥整理的《百鸟朝凤》,音乐结构更加紧凑,音乐的高潮处循环换气配合多种唢呐演奏技法,展现出民间唢呐演奏特有的艺术魅力。

⑤《尺调双云锣八拍坐乐》。该曲是西安鼓乐的经典作品。西安鼓乐是流行于陕西省西安市及周边郊县的古老乐种,相传为安史之乱时流落民间的宫廷乐工所授,从现存的乐谱中依然可以发现西安鼓乐与唐宫廷燕乐之间千丝万缕的联系。2009年9月,西安鼓乐被联合国教科文组织列入了《人类非物质文化遗产代表作名录》(图 3-9)。

西安鼓乐是以鼓、笛为乐队组合核心的鼓笛系乐种,其演奏形式有坐乐与行乐两种。坐乐,即为坐着演奏,与之相对的是在行进中或站立时演奏的行乐。《尺调八拍双云锣坐乐》是大型的坐乐组曲。"尺调"指的是乐曲的宫音;"拍"是中国传统的节奏概念,有段拍、句拍、韵拍之分,与西方音乐中拍的意义完全不同,这里的"拍"为句拍,"八拍"即八句;"双云锣"是乐曲演奏中所使用的击奏类旋律乐器;"坐乐"是西安鼓乐一种传统的表演形式,同时也是具有严格、固定的曲式结构的大型民间组曲。乐曲由前部和后部两部分组成。前部的音乐主体是八拍鼓段曲,鼓段曲为旋律声部,与打击乐合奏称为"匣"。"匣"又分为"头匣""二匣""三匣",每"匣"之间穿插《耍曲》,"匣"部前有开场锣鼓和散

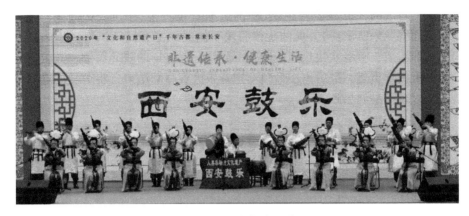

图 3-9　西安鼓乐坐乐

板，起到引入正曲的作用，"匣"部演奏结束由锣鼓收尾，这种三部式的音乐结构被民间艺人称为"穿鞋戴帽"。

（2）当代器乐作品

①《牧童短笛》。是贺绿汀先生创作于 1934 年的一首钢琴曲。该曲充满中国田园风格，将西方的复调和中国的民族风格相结合，发挥了钢琴艺术的特色，作品呈现出独具一格的中国风格特征，是我国民族钢琴曲的范例。

②《梁祝》。该作品由何占豪与陈钢就读于上海音乐学院时创作，1959 年在上海兰心大戏院首演大获成功，俞丽拿担任小提琴独奏。俞丽拿被公认为是《梁祝》最权威的演绎者之一。《梁祝》是中国有史以来最著名的小提琴曲，将中国传统戏曲与民族乐器的韵味用小提琴和交响乐队来表现，梁祝的题材来源于家喻户晓的民间故事，以越剧中的曲调为素材，依照剧情发展精心构思布局，单乐章，有小标题。分为"草桥结拜""英台抗婚""坟前化蝶"三大部分。寄托了人们对悲剧中男女主人翁的深切同情和祝愿，也表达了人们对美好生活的追求和向往。

《梁祝》是著名音乐家何占豪先生与陈钢先生创作的新中国第一部小提琴协奏曲，是中国音乐史上成功地将西洋乐器与本土文化结合的一个里程碑，被誉为"民族化的交响"。它将低回婉转的小提琴协奏和缠绵悱恻的历史传说故事相融合，综合采用了交响乐与我国民间戏曲音乐相结合的表现手法，淋漓尽致地展示了一部柔美又激昂的乐章。

③《黄河》。取材于抗日战争时期的救亡歌曲《黄河大合唱》，1969 年由殷承宗、储望华、刘庄、盛礼洪、石叔诚和许斐星六人改编为钢琴协奏曲。这部钢琴协奏曲在创作中运用了西方钢琴协奏曲的体裁，在曲式结构上融入了船夫号子等中国民间传统音乐元素，成为世界音乐史上较有影响力的一首中国协奏曲。

④《红旗颂》。由吕其明作曲的管弦乐序曲，是一部赞美革命红旗的颂歌，形象地展现了 1949 年 10 月 1 日开国大典，天安门上空升起第一面五星红旗时，解放了的中国人民热爱祖国、欢庆胜利、无比激动、无比喜悦、无比自豪之情，以及中国人民在新的历史征程中奋勇向前的进取精神。

⑤《春节序曲》。此曲为李焕之所作管弦乐曲《春节组曲》中的第一乐章，因这一乐章最受欢迎，所以常单独演奏。此曲是李焕之在延安过春节时的生活体验与感受的产物，是

按照秧歌的结构写成的,也是李焕之"洋为中用"创作的典范(中国民间曲调,采用西方作曲技法创作,用管弦乐队演奏)。此曲旋律明快、优美而富有民族风格。乐曲主题由两首陕北民间唢呐曲组成,节奏欢快热烈。中间部分是一首悠扬的陕北民歌,其主题先由双簧管演奏,再由大提琴重复,最后由小号独奏把音乐推到高潮结束,将节日的欢腾景象和人们的喜庆心情表现得淋漓尽致。

3.3.2 外国音乐作品鉴赏

3.3.2.1 外国声乐作品鉴赏

(1)《冬之旅》

《冬之旅》是舒伯特去世的前一年,根据德国浪漫主义诗人缪勒的诗歌创作而成,该曲是舒伯特艺术歌曲代表作,也是德奥艺术歌曲文献中最重要的声乐套曲。作品塑造了一个孤独、绝望的流浪者形象,将诗歌与音乐完美结合、声乐与钢琴相互衬托,是德奥艺术歌曲典范之作。

(2)《茶花女》

《茶花女》是意大利歌剧泰斗威尔第"通俗三部曲"中的最后一部(其余两部是《弄臣》和《游吟诗人》),也是世界歌剧史上最卖座的经典作品之一。从1842年的《纳布科》到1893年的《法尔斯塔夫》,在这六十多年里,威尔第在意大利乃至整个欧洲热爱歌剧的人们心中是无可替代的。

故事蓝本源自小仲马著名小说《茶花女》,1853年3月6日首演于威尼斯凤凰歌剧院,之后成为世界各大歌剧院最受欢迎的作品之一,至今盛演不衰。

(3)《塞维利亚理发师》

19世纪初,罗西尼在意大利歌剧界几乎独领风骚。容易记忆的曲调、经常反复的旋律、活泼的节奏以及有特色的渐强,都是其歌剧作品标志性的特点。《塞维利亚的理发师》是罗西尼创作的最著名的喜歌剧,自1816年首演以来,常演不衰,至今仍是意大利歌剧的经典作品。

(4)《图兰朵》

《图兰朵》是意大利作曲家普契尼根据童话《杜兰铎的三个谜》改编的三幕歌剧,剧本改编自意大利剧作家卡洛·戈齐的创作。普契尼在世时未能完成全剧的创作,在普契尼去世后,弗兰科·阿尔法诺根据普契尼的草稿将全剧完成。该剧于1926年4月25日在米兰斯卡拉歌剧院首演,由托斯卡尼尼担任指挥。在该部歌剧中,普契尼部分采用了中国民歌《茉莉花》,《图兰朵》为人民讲述了一个西方人想象中的中国传奇故事,是普契尼影响力最大的作品之一,也是他一生中最后一部作品。

(5)《魔弹射手》

《魔弹射手》是德国作曲家韦伯以古代欧洲民间传说《黑猎人》为题材创作的一部三幕歌剧,又名《自由射手》,讲述了善与恶的斗争。在这部歌剧中,《魔弹射手》序曲最为知名,直到今天仍备受人们喜爱。1821年在柏林首演,剧本由金德根据德国民间故事编写。

作为德国浪漫主义歌剧的开创者，韦伯在这部剧作的创作中充分体现了浪漫主义时期的戏剧特征，展现了德国民间传说的民族性和浪漫性。

3.3.2.2 器乐作品

(1)《惊愕交响曲》

《惊愕交响曲》(又称海顿第94号交响曲、G大调第94号交响曲，Symphony No. 94 in G Major)是海顿十二首伦敦交响曲的第二首，写于1791年，于1792年3月23日在伦敦汉诺威广场音乐厅首演。据说因为当时的观众聆听演奏会时，总是一不小心就睡着了，因此海顿创作了这部作品。演奏到第二乐章时，睡着的观众总是被这巨大的声响给吓醒，以恶作剧的形式提醒观众不要睡觉、注意欣赏。因其第二乐章里力度戏谑性的强烈变化，所以作品被称为《惊愕交响曲》。海顿是奥地利著名作曲家，被称为"交响乐之父"，他最大的贡献是确立了交响乐体裁。

(2)《G小调第四十交响曲》

《G小调第四十交响曲》(Symphony No. 40 ln G Minor K. 550)是莫扎特最后的三大交响曲之一，是他的交响曲中最著名的作品。莫扎特一生共创作了41部交响曲，最后三首仅用两个月时间创作。这部作品分为四个乐章，第一乐章具有典型的莫扎特式的抒情性。这部作品完成于1788年，是典型的古典主义交响曲的布局。小调的调性安排为作品在典雅的抒情中蒙上了一层淡淡的哀伤。

(3)《C小调第五交响曲》

《C小调第五交响曲》(Symphony No. 5 in C minor, Op. 67)，又名《命运交响曲》，是德国作曲家贝多芬创作的交响曲，完成于1807年末至1808年初。

这是贝多芬交响曲创作中最有代表性的作品之一，无论从作曲技巧还是音乐情感上都给听众带来巨大的冲击。贝多芬说过："我要扼住命运的喉咙，他不能使我完全屈服。"《C小调第五交响曲》代表了贝多芬的精神——从黑暗走向光明，通过斗争取得胜，诠释了他不向困难屈服的精神。

(4)《C小调"革命"练习曲》

《C小调"革命"练习曲》(12 Etudes, Op. 10：No. 12 in C Minor. Allegro con fuoco "Revolutionary")，是一支激昂悲壮的战歌，是肖邦钢琴作品中最脍炙人口的 首，描写了波兰人民反抗沙俄侵略的斗争场景，表现肖邦对华沙革命失败的内心感受及作曲家强烈的爱国主义精神。肖邦是历史上最具影响力和最受欢迎的钢琴作曲家之一，是波兰音乐史上最重要的人物之一，是欧洲19世纪浪漫主义音乐的代表人物，被誉为"浪漫主义钢琴诗人"。

(5)《我的祖国》

斯美塔那是捷克民族乐派的奠基人，捷克民族歌剧的开拓者。《我的祖国》是由六部独立交响诗组成的交响诗套曲，是斯美塔那最著名和最具代表性的作品。其创作于1874—1879年，在音乐史上被认为是捷克民族交响乐的起点。作品充满爱国精神，作品结构宏伟绚丽，具有强烈的民族色彩。第二乐章《沃尔塔瓦河》是整部交响诗套曲中最著名的一首，

沃尔塔瓦河主题深刻地融入了捷克民族精神的情感和意志，成为捷克民族的象征，被称为捷克的第二国歌。

(6)《第一钢琴协奏曲》

柴可夫斯基是俄罗斯浪漫乐派作曲家、音乐教育家，被誉为"俄罗斯音乐大师"和"旋律大师"。《第一钢琴协奏曲》是柴可夫斯基的管弦乐作品，题献给德国钢琴家兼指挥家彪罗。柴可夫斯基一生共写了三部钢琴协奏曲，其中的《第一钢琴协奏曲》是最著名的，也是最受欢迎的一部。全曲分为三个乐章，作品将浪漫戏剧式的激情和斯拉夫式的豪放相交融，尤其引入的优美民谣曲调更增添民族风情。

(7)《大地之歌》

《大地之歌》(Das Lied von der Erde)是一部交响性套曲，由奥地利作曲家及指挥家马勒创作于1908年，1911年由其弟子布鲁诺·瓦尔特初演于慕尼黑。马勒的作品因庞大华丽而闻名。《大地之歌》虽是交响曲，却未排入其交响曲的编号，马勒在第八交响乐与第九交响乐之间，创作了没有数字作品编号的《大地之歌》，而且仅在乐谱的标题页注释了"为男高音、男中音而作的交响乐"这样的副标题。作品采用了汉斯贝特格《中国之笛》中的七首中国唐诗的德文版为歌词，在西方音乐史上是绝无仅有的。《大地之歌》反映了这一时期马勒惨淡的心境，他从中国古诗中找到共鸣，创作出了这部伟大的作品，这是20世纪初东西方文学和音乐文化的一次成功交融，也是西方近现代艺术与中国古代文明的一次美丽邂逅。

【思考题】

1. 请根据学习内容总结音乐的特征，并举例说明。
2. 请根据学习内容，总结出中西方音乐发展史脉络。
3. 结合实际谈谈音乐在我们日常生活中的作用。
4. 请结合具体的聆听体验，谈一谈中西方音乐的异同。
5. 请根据学习内容总结中国民歌的分类及特点。
6. 请结合自身情况谈谈你对本地（本民族）民间音乐的认识。

第 4 章 舞蹈鉴赏

4.1 舞蹈基础理论

4.1.1 舞蹈的定义

关于舞蹈的定义,古今中外的学者见解各有不同。柏拉图说它是"以手势讲话的艺术",亚里士多德说它是"借姿态节奏来模仿人的各种性格、感受和行动";近代评论家、日本舞蹈家石井谟说"决定舞蹈本质的是动律";美国艺术理论家苏珊·朗格说"舞蹈是动态形象";我国现代学者闻一多在他所写的《说舞》一文中表述道:"舞是生命情调最直接、最实质、最强烈、最尖锐、最单纯而又最充足的表现。"等。我国按舞蹈本质将其定义为:舞蹈是一种人体动作的艺术,是将经过提炼、组织和美化了的人体舞蹈动作,作为传达人的情感信息符号的物质载体,着重表现语言文字或其他艺术表现手段所难以表现的人们的内在深层的精神世界——细腻的情感、深刻的思想、鲜明的性格,和人与自然、人与社会、人与人之间以及人自身内部的矛盾冲突,创造出可被人感知的生动的舞蹈形象,以表达舞蹈作者(舞蹈编导和舞蹈演员)的审美情感、审美理想,反映生活的审美属性。另外,由于人体动作不停顿地流动变化的特点,也可以说舞蹈是一种空间性、时间性和综合性的动态造型艺术。

4.1.2 舞蹈的形成与发展

舞蹈经历了漫长而丰富的演变过程,在人类发展的不同历史时期,舞蹈具有不同的功能和风貌。据艺术史学家的考证,人类最早产生的艺术就是舞蹈。在远古时期人类尚未产生语言以前,人们就用动作、姿态等来传达各种信息和进行情感、思想的交流。在原始社会,舞蹈被用于传授劳动技能、锻炼身体、操练战斗本领、寻找配偶等。但从艺术发展的角度来看,原始舞蹈处于初级阶段,功利目的大于审美愉悦。而经过奴隶社会和封建社会的长期发展,特别是专业舞人的出现,舞蹈开始迅速发展。在历史上,舞蹈的发展与盛世王朝密切相关,除了宫廷舞蹈外,还产生了多种多样的民间舞蹈,如中国古代舞蹈《大武》《九歌》《盘鼓舞》等高水平的作品。因此,舞蹈所反映的社会生活的广度和深度,都大大地超过了原始舞蹈窄小的生活范围。特别是舞蹈形式和体裁的多样发展,以及舞蹈表现手段、表现技巧的丰富多彩等方面更是原始舞蹈所不可能企及的,而在满足各阶层人们多方面的审美需求及对人们的精神、情感所起到潜移默化的影响力上,更比原始舞蹈有了长足的进步。近 200 年来,舞蹈艺术更是有了突飞猛进的发展,涌现出了诸多世界级的著名舞蹈家和具有一定时代代表性的舞蹈作品。如《天鹅湖》《吉赛尔》《马赛曲》《绿桌》等。舞蹈

艺术发展至今已不再是少数人享用的专利品，而是为广大人民群众所喜闻乐见的大众艺术，是具有国际性的共通性语言，可以促进各国人民的友谊和文化交流。

4.1.2.1 中国舞蹈艺术发展历程

中国舞蹈艺术有着悠久的历史，早在远古时代就根植于人们的生活中。随着生产力的发展和社会的分化，舞蹈开始以自娱性活动进入表演艺术领域，成为奴隶主的享乐工具，其巫术活动中宗教、祭祀舞蹈的发展，使乐舞成为祭神、娱神的手段之一。

周朝是中国舞蹈史上的第一个集大成的时代，随着神权统治向王权统治的转变，乐舞的重要社会功能也逐渐由娱神、通神、求神转为更直接地为王权服务。西周重视礼乐，在继承整理前代乐舞的基础上，创立了礼乐制度，史称"制礼作乐"，编制了"六大舞"与"六小舞"，创立了雅乐体系。随着王室衰微，民间舞蹈逐渐兴盛，促进了表演性舞蹈的发展。春秋战国时期，儒家的乐舞理论强化了乐舞的社会功能，儒家极力主张乐舞为统治者的工具，主张积极主动地用之于教育，以儒家所倡导的"乐教"精神服务政治和教化民众。此时期的民间舞蹈具有浪漫情调和世俗色彩，是平民百姓喜爱的艺术形式。秦王朝建立后，七国乐舞及其他表演艺术汇集京城，不同地域之间的文化交融也日益频繁，这一切对汉代舞蹈艺术的发展产生了不可估量的影响。

汉朝是中国舞蹈史上第二个集大成的时代，宫廷乐舞与民间歌舞蓬勃发展。官署乐府机构的专门设立，民间歌舞的广泛采集，技艺高超艺人的大力选拔，使汉代歌舞被注入了新鲜血液。雅乐舞以《文舞》《武舞》的形式保留，沿用文舞昭德、武舞象功的传统，用在祭祀大典的礼仪之中，成为一种统治象征和体现官方文化的标志。民间以"百戏"最受欢迎，它是综合了音乐、舞蹈、杂技、武术等多种门类之精华的一门综合艺术，使舞蹈艺术的表现手段和能力都得到了丰富和提高。在魏晋南北朝时期，社会的动荡和变革促进了各民族文化艺术的交流融合，这也是中国古代舞蹈发展阶段中一个相当重要的时期。它延续着秦汉的繁荣，孕育着隋唐的鼎盛，起着承前启后的重要作用。

唐朝是中国舞蹈史上第三个集大成时代，可谓集历代乐舞之大成，是中国古代舞蹈艺术的巅峰。此时的舞蹈已成为一门独立的表演艺术形式。唐朝继承了隋朝的成果，既有南朝的清商乐舞，又有北朝的西凉、龟兹、高丽、天竺、康国、安国、疏勒等东、西方乐舞，特别是受到了西域各族乐舞的影响，旧乐新声，汉胡交融，促进了唐代乐舞的发展。从七部乐、九部伎、十部伎发展到坐部伎、立部伎，以及小型表演性舞蹈（健舞和软舞）、歌舞大曲都达到了极高的艺术水平。宋朝时期，民间歌舞异军突起，与宫廷舞蹈平分秋色，舞蹈技术和艺术剧场化、商品化进程加速。元朝戏剧舞蹈和宗教舞蹈十分繁荣。"勾栏""瓦子"在城镇的出现是商业经济发展和市民阶层壮大的结果，有力地促进了民间舞蹈向表演艺术的演进。我国宫廷乐舞自宋、元以后已成为缺乏生活气息、停滞不前、刻板化的雅乐礼仪。明清时期，戏曲兴起成为独立表演艺术形式，舞蹈成为戏曲的一部分。

五四运动后，舞蹈艺术在新思潮的影响下于革命斗争中得到了发展。其呈现出三种样态，一是吴晓邦、戴爱莲在重庆、上海、桂林等地积极开展着为人生而舞的现实主义舞蹈创作道路；二是一部分城市民众沉浸其中的灯红酒绿的靡靡之音与轻歌曼舞；三是主要产生在中国共产党领导的红色革命根据地的歌舞，我们称为苏区歌舞或红色歌舞。1949 年以

新中国成立为标志，中国舞蹈艺术进入了一个蓬勃发展的时期，舞蹈文化建设得到了国家的重视，舞蹈成为人民自己当家做主人的一种生动表现。各级歌舞团体和专业性、职业性舞蹈学校纷纷建立，传统舞蹈和世界舞蹈文化皆得到进步和发展。舞剧《宝莲灯》《小刀会》《鱼美人》和中国芭蕾《红色娘子军》及《白毛女》等的出现，代表了中国在探索民族舞剧发展的道路上所取得的成就。

随着改革开放，西方现代舞进入中国，形成了北京和广州两个现代舞中心。中国深厚的舞蹈文化底蕴和现代舞灵活自由的表现方式相结合，逐步形成了中国的现代舞。同时，中国的芭蕾也在新时代获得了新的生命，培养出了高水平的芭蕾演员，赢得了国际声誉。无论是理论还是实践，舞蹈艺术家们纷纷阐释着各自的观点，显现着独特的思维与个性。群众舞蹈活动的倡导者和参与者也已发展至数以万计，推动了中国群众舞蹈事业的蓬勃发展。舞蹈界开始关注并探讨广场民间舞蹈的特征、活动规律、发展趋势等问题。从乡村到舞台，从思维观念到实践，人们更加关注生活的真实、艺术的永恒和人性的光辉。本章节内容重点讲述中国古典舞和中国民族民间舞蹈。

(1) 中国古典舞

中国古典舞是在新中国成立后建设起来的，是在民族民间传统舞蹈的基础上，以民族为主体，以戏曲、武术等民族美学原则为基础，广泛吸收借鉴芭蕾等外来艺术的有益部分，经过历代舞蹈专业工作者不断提炼、整理、加工、创造与实践，形成的具有民族性、时代性的独立舞种和体系。中国古典舞的概念有其历史性，它同时也是一个发展着的概念。目前，中国古典舞的发展格局依然是多元并存的，大致有三种不同的流派，身韵派、敦煌舞派和汉唐舞派。其中，身韵派是按照"身韵"原则进行艺术实践而形成语言风格和美学特征的舞蹈类型。敦煌舞派舞蹈动作体系大多来源于对敦煌壁画的整理和动态复原。汉唐舞派则以近现代出土的汉唐时期的文物以及墓室壁画上呈现的舞蹈形象为主要依据，强调舞姿与动态中的文化内涵和历史感。

(2) 中国民族民间舞蹈

中国民族民间舞蹈是中国文化的一个重要组成部分，是一个民族或地域的物质文明与精神文明发展过程中，由劳动群众直接创作，又在群众中进行传承，而且仍在流传的舞蹈形式。它具有鲜明的地域与民族特点。在中国五十六个民族漫长的形成、发展、融合的过程中，各民族的民间舞蹈都不同程度地积淀了本民族的心理特征、审美情趣、风俗习惯等文化现象，而且对于本民族的形成、迁徙、居住环境、经济基础、社会结构等各个方面都有所反映。不同民族的舞蹈反映出不同类型与风格的地域文化，如反映农耕文化的汉族舞、朝鲜族舞、傣族舞、壮族舞等；反映草原与游牧文化的蒙古族舞、满族舞、哈萨克族舞等；反映海洋文化的高山族舞、黎族舞、京族舞等；反映农牧与高原文化的藏族舞、羌族舞、彝族舞等；反映绿洲与西北文化的回族舞、维吾尔族舞、塔吉克族舞。其中以农耕文化型舞蹈居多，因中国是以农为本的国家，农耕文化在中国文化中占主导地位，故民间舞蹈也是以农耕文化型居多。这类舞蹈活动多与祭祀相结合又不违背农时，舞蹈动律安详、和谐，舞姿丰富优美。表演形式多样，道具舞居多，并讲究乐舞结合与队形画面的变化。

4.1.2.2 外国舞蹈艺术发展历程

世界舞蹈艺术呈现瑰丽多姿、博大繁复的丰富图景。所谓"外国舞蹈",首先是地理的概念,特指中国以外的所有国家的舞蹈。通常可按照"东西方"的概念分为东方舞蹈和西方舞蹈;可按照"五大洲"的概念分为亚洲舞蹈、非洲舞蹈、欧洲舞蹈、美洲舞蹈、澳洲舞蹈,其中每个洲又可按照地理位置的不同,进一步地细分为东亚舞蹈、南亚舞蹈、东南亚舞蹈、西非舞蹈、南非舞蹈、东欧舞蹈、西欧舞蹈、南欧舞蹈、北欧舞蹈、中欧舞蹈、北美舞蹈、南美舞蹈、拉丁美洲舞蹈等。此外,还可按照人种、宗教、国家、民族的不同进行分类。本章节将重点讲述西方芭蕾舞和现代舞。

(1) 芭蕾舞

芭蕾舞起源于15世纪文艺复兴时期的意大利,成型并兴盛于16—19世纪上半叶的法国,鼎盛于19世纪下半叶的俄罗斯和丹麦,并于20世纪初从俄罗斯走向世界各地,陆续形成了意大利、法国、俄罗斯、丹麦、美国、英国六大流派,500多年的芭蕾舞史可分为早期芭蕾、浪漫芭蕾、古典芭蕾、现代芭蕾和当代芭蕾共五大时期。这五大时期是以芭蕾舞在不同国家形成的发展主流而言的,每个后来的时期都是对前个时期甚至几个时期的继承和发展,而不是简单的否定或取代。

第一个时期是早期芭蕾,从意大利宫廷向法国宫廷发展,由业余的自娱艺术向专业表演艺术过渡。1661年,路易十四在巴黎建立了皇家舞蹈学校,确立了芭蕾舞的五个基本脚位和十二个手位。随着女演员的正式登台,芭蕾舞打破了男演员一统天下的局面,发展了新颖的适合女性表演的技巧,改变了原有的审美原则。

第二个时期是浪漫芭蕾,从19世纪初期开始,随着浪漫主义文艺思潮开始发展。浪漫芭蕾是法国流派芭蕾的黄金时期,以高贵典雅、严谨规范、轻盈飘逸、情怀浪漫为总体特征。剧目题材上多选择仙凡之恋,表现神话、童话故事,视觉上注重轻盈飘逸的美感,肢体动作要求挺拔向上,"脚尖舞"的技术和形象成熟,服装以白色纱裙为美。这个时期的代表剧目有《仙女》《吉赛尔》《海盗》《葛蓓莉娅》等,从剧情设计到表现形式上,皆追求一种飘然完美的浪漫情结。

第三个时期是古典芭蕾,从1877年至1898年,芭蕾艺术中心由法国转移到俄国,形成了芭蕾发展史上的高峰时期。俄国的芭蕾舞集意大利和法国之大成,同时又带着俄罗斯民族特有的恢宏、凝重、戏剧性强的特点,并且形成了"双人舞"和"性格舞"两大模式,以及"舞剧乃舞蹈的最高形式"等主导思想。其代表作品有《天鹅湖》《睡美人》《胡桃夹子》等。

第四个时期是现代芭蕾,从1909年至1977年,向传统芭蕾所尊崇的古典唯美主义开战,特点是创作思想自由开放,创作手法多样化。内容和形式深受现代舞的影响,主张两者完全统一,在作品的规模和长度上追求短小多变。其代表作品有《泪泉》《火鸟》《罗密欧与朱丽叶》《斯巴达克斯》《奥涅金》等。

第五个时期是当代芭蕾,从2007年至今,是集前四个时期辉煌成就之大成的硕果。其主要特点是趋向全球化、跨文化、多元化,力图让芭蕾艺术更加贴近当代社会和观众。更加注重多元文化交流,融合了各种舞蹈形式和音乐元素,以及电子技术、舞台设计等多

种艺术手段，呈现出更加多样化的表现形式和更为广阔的艺术领域。代表作品包括《飞越天际线》《黑天鹅》《雪女》《荒原》等。

(2) 现代舞

现代舞是19世纪末20世纪初发生于美国和德国的一场舞蹈大革命，它彻底否定的对象是封闭僵化的古典芭蕾。人们急于打破中世纪以来对人的束缚，无论是思想观念上，还是行为规范上，都需要一场革命来迎合解放身体与追求自由的呼声。

①美国流派。美国现代舞发展可以划分为五个时期。第一时期由伊莎多拉·邓肯创立，名为自由舞。主要是指从古典芭蕾对身心的束缚中取得自由。第二时期是早期现代舞，以圣丹妮斯和肖恩夫妇为代表，作品以东方情调为基调，他们创建的丹妮斯—肖恩舞蹈学校和舞蹈团，成了美国现代舞的摇篮。第三时期是古典现代舞，这一时期在理论与实践这两方面均已形成了体系化的成果，主要是以"收缩—放松"为动作原理的"格莱姆技术体系"和以"倒地—爬起"为动作原理的"韩芙丽—韦德曼技术体系"，加上丹妮斯—肖恩家族内的查尔斯·韦德曼，以及这个家族外的海伦·塔米丽丝、莱斯特·霍顿、汉娅·霍尔姆，六大巨头在同一时期争奇斗艳、各具风采，而连续六代的各国传人更将整个现代舞的运动推向了全世界。第四时期是后现代舞，由默斯·坎宁汉从恩师玛莎·格莱姆开创的心理刻画式舞剧的主流中分道扬镳，另辟"纯舞蹈"的模式，动作上主要来自日常生活，或中国的武术、太极和禅宗思想，以及日本的武术合气道，而非任何程式化的舞蹈，风格上多种多样。第五时期是后后现代舞，始于20世纪80年代末，舞者们不再对任何主义的美学概念感兴趣，采取"拿来主义"的态度，提倡融会贯通的美学理想，以"通俗而不庸俗，流行照样严肃"为准则，来赢得广大观众的喜爱。这五个时期的代表作品包括《火之舞》《阿多尼斯之死》《炫耀与变化》《活泼的玩具》等。美国现代舞已成为现代舞蹈历史上不可忽略的一部分。

②德国流派。德国现代舞起源于20世纪前，受到"肉体文化"和伊莎多拉·邓肯新舞蹈运动精神的影响，雅克·达尔克罗兹的"优律动"和舞蹈理论家鲁道夫·拉班的"空间协调律"为其产生提供了理论基础，而魏格曼则通过创作实践将舞蹈理论具体化。德国现代舞在欧、美、亚三大洲产生了影响，特别是其表现主义风格深受日本、中国、朝鲜的早期现代舞的影响。另外，现代舞剧场有两大流派：一派强调舞台的戏剧性，代表人物有皮娜·鲍希、莱因希尔德·霍夫曼等；另一派则以"纯舞蹈"的探索为主，代表人物有苏珊娜·林克、格哈德·博纳、亨丽埃塔·霍恩等。

现代舞的发展除了欧美两大发源地美国和德国以外，其发展一直也是一个世界性的话题。日本的"舞踏"，朝鲜、中国的"新舞蹈"，以色列、澳洲、非洲等独具特色的现代舞，在此无法一一囊括。但有一点可以清楚，这些民族和国家的现代舞的存活、发展、壮大最终都是在自己的生活、时代、文化中找到了自己的身体语言和表达方式。

4.1.3 舞蹈的艺术特性

舞蹈艺术以其独特的标志与表征，区别于其他艺术门类。从舞蹈艺术本体的角度出发，舞蹈是视听艺术、时空艺术、动态艺术以及以人体为主要表现媒介的综合艺术。舞蹈的艺术特性是舞蹈艺术区别于其他艺术门类的先决条件。

4.1.3.1 舞蹈形象是直观的动态形象

舞蹈形象是一种直观的动态形象，通过舞者的动作、姿态和造型的组合来表现人物的情感和思想，具有直觉性、动作性、节奏性和造型性四个艺术特性。舞蹈形象的塑造需要运用这四种艺术特性，以及表情性、说明性和装饰性三类动作的组合，来呈现出丰富的内在精神世界和不同的情感和情绪。

4.1.3.2 舞蹈艺术的内在本质属性是抒情性

舞蹈艺术的内在本质属性是抒情性，可以用人体动作来表现人的内在精神世界和丰富复杂的情感。舞蹈不仅可以表现人们的情感，也可以表现人们的思想。但是，舞蹈表现人们的思想必须借助于情感这个中介，才能存在于观众审美感知的意象之中。舞蹈中的情感和思想是相互影响、相互渗透的。在舞蹈创作中，要从客观社会效果出发，进行必要的审美选择，并对所要表现的情感进行审美的概括和提炼，使人生活中的自然形态的情感上升熔铸为舞蹈的审美情感。舞蹈创作不仅仅是一种个人情感的自我宣泄，而应当考虑到个人情感与社会情感需求的统一。

4.1.3.3 舞蹈是一种综合性的艺术

舞蹈是一种以人的身体动作为主要表现手段的艺术，但是从它产生的那一天起就离不开音乐、诗歌、美术等因素，它们同样是舞蹈艺术的重要组成部分。因此，舞蹈是一种综合性的艺术。我国2000年前的《乐记·乐象篇》对"乐"的解释就是："诗，言其志也，歌，咏其声也，舞，动其容也，三者本于心，然后乐气从之。"由此可见它们的亲密关系。舞蹈艺术发展到今天，已经形成为一种具有高度综合性的表演艺术形式，它与诗歌（文学）、音乐、美术等有着密不可分的关系。随着舞蹈艺术开始表现更为复杂和多样的生活内容，特别是产生了舞剧这种舞蹈体裁后，就使得舞蹈艺术的综合性发展达到更为高级的阶段。它把文学、戏剧、音乐、绘画、雕塑、声光等艺术都融合在舞蹈艺术之中，这就极大地增强和丰富了舞蹈艺术的表现能力，同时也促进了舞蹈艺术更高的发展。

4.1.4 舞蹈的种类与形式

根据舞蹈的作用和目的，舞蹈可分为生活舞蹈和艺术舞蹈两大类。

4.1.4.1 生活舞蹈

生活舞蹈是人们为自己的生活需要而进行的舞蹈活动。

①习俗舞蹈。又称为节庆、仪式舞蹈，是我国许多民族在婚配、丧葬、种植、收获及其他一些喜庆节日所举行的各种群众性的舞蹈活动。这些舞蹈活动表现了各个民族的风俗习惯、社会风貌、文化传统和民族性格特征。

②宗教、祭祀舞蹈。是人们进行宗教和祭祀活动的舞蹈形式。宗教舞蹈是对超自然、超人间的神秘力量——神灵的一种形象化再现，使无形之神成为可以被感知的有形之身，是神秘力量的人格化。主要用以祈求神灵庇佑、除灾去病、逢凶化吉、人畜兴旺、五谷丰

登，或是答谢神灵的恩赐；祭祀舞蹈是祭祀先祖、神祇的一种礼仪性的舞蹈形式。过去人们用以表示对先祖的怀念或是希望先祖和神佛对自己保佑和赐福。

③社交舞蹈。是人们进行社会交往、增进友谊、联络感情的舞蹈活动。一般多指在舞会中跳的各种交际舞。另外，我国许多少数民族在各种节日所进行的群众性的舞蹈活动，多是青年男女进行社会交往、自由选择配偶的社交活动，因此，也可以说是各民族的社交舞蹈。

④自娱舞蹈。是人们以自娱自乐为唯一目的的舞蹈活动。用舞蹈来抒发和宣泄自己内在的情感冲动，从而获得审美愉悦的充分满足。

⑤体育舞蹈。是舞蹈和体育相结合，以艺术的方式锻炼身体，使身心全面健康发展的舞蹈。如各种健身舞、韵律操、中老年迪斯科、冰上舞蹈、水上舞蹈，以及我国传统武术中的舞剑、舞刀和象征模拟各种动物、特定形象的象形拳、五禽戏等。

⑥教育舞蹈。是指学校、幼儿园等进行审美教育的舞蹈活动以及开设的舞蹈课程，用来在潜移转化中陶冶和美化人的思想感情、道德情操，培养人的团结友爱，加强礼仪，以及增进身心健康。

4.1.4.2 艺术舞蹈

艺术舞蹈是指由专业或业余舞者通过对社会生活的观察、体验、分析、集中、概括和想象，进行艺术的创造，从而创作出主题思想鲜明、情感丰富、形式完整，具有典型化的艺术形象，由少数人在舞台或广场表演给广大群众观赏的舞蹈。由于艺术舞蹈品种繁多，根据不同的艺术特点，大致可分为四类。

(1) 根据舞蹈的不同风格特点来区分

①古典舞蹈。是在中国民族民间舞蹈基础上，经过历代专业工作者提炼、整理、加工创造，并经过较长期艺术实践的检验流传下来的，具有一定典范意义和古典风格特点的舞蹈。世界上许多国家和民族都有各具独特风格的古典舞蹈。欧洲的古典舞蹈，一般都泛指芭蕾舞。

②民间舞蹈。是由广大人民群众在长期历史进程中集体创造，不断积累发展而形成的，在群众中广泛流传的一种舞蹈形式。它直接反映人民群众的思想感情、理想和愿望。由于各国家、各民族、各地区人民的生活劳动方式、历史文化形态、风俗习惯，以及自然环境的差异，因而形成了不同的民族风格和地方特色。

③现代舞蹈。是19世纪末和20世纪初在欧美兴起的一种舞蹈流派。其主要美学观点是反对当时古典芭蕾的因循守旧、脱离现实生活和单纯追求技巧的形式主义倾向；主张摆脱古典芭蕾过于僵化的动作程式的束缚，以合乎自然运动法则的舞蹈动作，自由地抒发人的真实情感，强调舞蹈艺术要反映现代社会生活。

④当代舞蹈。即不同于上述三种风格的新风格的舞蹈，它常常是根据表现内容和塑造人物的需要，借鉴和吸收各舞蹈流派的各种风格、各种舞蹈表现手段和表现方法，不拘一格，兼收并蓄，为我所用，从而创作出不同于已有的舞蹈风格的具有独特新风格的舞蹈。

(2) 根据舞蹈表现形式的特点来区分

①独舞。由一个人表演完成一个主题的舞蹈，多用来直接抒发人物的思想感情和揭示

人物的内心世界。

②双人舞。由两个人表演共同完成一个主题的舞蹈。多用来表现人物之间思想感情的交流和展现人物的关系。

③三人舞。由三个人表演完成一个主题的舞蹈。根据其内容可分为表现单一情绪、表现一定情节，以及表现人物之间的戏剧矛盾冲突三种不同的类别。

④群舞。凡四人以上的舞蹈均可称为群舞。一般多为表现某种概括的情绪或塑造群体的形象。通过舞蹈队形、画面的更迭、变化和不同速度、不同力度、不同幅度的舞蹈动作、姿态、造型的发展，能够创造出深邃的诗的意境，具有较强的艺术感染力。

⑤组舞。由若干段舞蹈组成的比较大型的舞蹈作品。其中各个舞蹈有相对的独立性，但它们又都统一在共同的主题和完整的艺术构思之中。

⑥歌舞。是一种歌唱和舞蹈相结合的艺术表演形式。其特点是载歌载舞，既长于抒情，又善于叙事，能表现人物复杂、细腻的思想感情和广泛的生活内容。

⑦歌舞剧。是一种以歌唱和舞蹈为主要艺术表现手段来展现戏剧性内容的综合性表演形式。

⑧舞剧。以舞蹈为主要艺术表现手段，并综合了音乐、舞台美术（服装、布景、灯光、道具）等，表现一定戏剧内容的舞蹈作品。

(3) 根据反映社会现实生活的方法和塑造舞蹈形象的特点来划分

①抒情性舞蹈。又称情绪舞，其主要艺术特征是在特定的环境中，以鲜明、生动的舞蹈语言来直接抒发舞者的思想感情，以此来表达舞者对生活的感受和评价。

②叙事性舞蹈。又称情节舞，其主要艺术特征是通过舞蹈中不同人物的行动所构成的情节事件来塑造人物，表现作品的主题内容。

③戏剧性舞蹈。即舞剧，是以舞蹈为主要艺术表现手段，并综合了音乐、舞台美术等，表现一定戏剧内容的舞蹈作品。

4.2 舞蹈鉴赏的过程及方法

舞蹈鉴赏是一个由感性到理性的审美过程的展开，首先就是对动态的人体美进行形象感知。舞蹈艺术的形象不同于其他艺术门类，它是用运动的人体，构成千变万化的动作、姿态，通过动作过程创造出视觉可感知的动态形象，用人类的肢体语言来进行情感的交流。舞蹈审美是由表及里、由浅入深的过程，正如于平在《舞蹈形态学》中所讲到的："把握舞蹈构成的审美基点，我们的考察要从人体美、人体动态美到人体动态意象美。"舞蹈欣赏的全过程也正是一个循序渐进的认知过程，即人体美构成具体可感的舞蹈形象，在人体动态美的关照中生成舞蹈审美体验，若达到对人体动态意象美的欣赏，舞蹈美感便形成，进而领悟品味舞蹈艺术"超越的美"。

4.2.1 舞蹈鉴赏的过程

4.2.1.1 观舞品技，悦目赏心

舞蹈鉴赏的整个过程都伴随着形象思维，形象思维具有直接性、鲜明性的特点。人们

对源于生活并经过美化了的人体动作的认知是审美感知建立的条件。人们可以在人体的动态中感受到舞者所表现的一切形象,如舞者的外形、技巧、表现力等。

4.2.1.2　由形得神,心领神会

欣赏者被舞蹈所吸引,审美心境也渐渐由被动转为主动,稳定地密切注视着舞台上舞者通过人体的各种运动发出的各种信息,表达出的各种情感,欣赏者便可逐渐从反复出现、不断更替、相互联系的各种形态中看到人物、事件、情感的发展和变化。

4.2.1.3　渐入佳境,心驰神往

作品的情节和人物的情绪层层展开、步步深入,随着舞蹈形象的塑造完成,舞蹈美完整地展现在观众面前,欣赏者的情思也跟着通向深层,创造性的想象十分活跃,使其感同身受,浮想联翩。舞蹈欣赏不仅伴随着形象思维,还伴随着抽象思维。抽象思维渗透着编导对舞蹈动作的概括与思考,舞蹈动作在组合、对比、变化等规则中,体现出具有逻辑性的动作形式。尽管人们的欣赏水平、人生境遇等主体条件有所不同,但主动积极地思考,充分运用自己全部的文化修养、人生感悟去理解舞蹈动态美的构成是进行审美体验和作品审美再创造的关键。

4.2.1.4　悟其意蕴,明理净心

舞蹈表演结束后,舞者创造的美的形象、美的意境仍会深深地留在欣赏者的脑海中,此时的欣赏者被舞蹈美所激起、引发的情感和形象思维开始向理性思维迈进并与之结合,并对刚才那一幕幕美的图景、情的浪花进行总体观照,仿佛看到了一种象外之象,领悟到一种有尽之形包含着的无尽之意。这丰富的意蕴使欣赏者明事理、净心灵,精神世界得到了前所未有的充实,从而完成了一次完整而理想的审美活动,使自己的心灵在舞蹈鉴赏活动中得到净化与升华。

4.2.2　舞蹈鉴赏的方法

4.2.2.1　基本方法

(1) 从历史背景的角度去解读

这里的历史背景指的是两个方面。其一,是舞蹈作品涉及的相关历史人物、历史事件,或者复杂的社会背景等;其二,是舞蹈作品的创作者在对作品进行构思并付诸创作实践时所处的时代背景、价值观念及审美趋向。因此,在欣赏舞蹈作品之前,可以查阅一些与作品相关的社会背景、历史人物等资料进行相关的知识补充,这样就能够帮助观赏者沉浸在舞蹈作品所营造的艺术境遇、场景之中,甚至能够易位而处地体味出主要人物的内心世界。

(2) 从动作艺术的角度去鉴赏

①看舞姿动作。看动作,就是注意舞蹈动作的细节,注意观察舞蹈动作每一个小的停顿造型或是流动变化,注意动作变化的趋势、方向、技术,注意发现动作艺术的内部力

量。舞蹈动作主要来源于人的日常生活动作和内心情感动作。一是对于生活动作和人的情感动作的夸张和升华，来源于对大自然各种运动形态的模拟、追随和加工；二是来源于人的艺术想象和灵感，来自多样的联想能力，让心灵的思考化为舞蹈的身形。

②看动作连接。舞蹈艺术之美，其最动人的部分在流动中更能显现。动态的艺术形象所具有的最独特的表现力，就隐藏在一个动作与另一个动作之间的连接过程中。动作流动过程里的"味道"，往往就是舞蹈艺术"韵味"之所在。所谓"韵味"，前一个字"韵"说的是艺术元素的互相配合，如《文心雕龙》所说："异音相从谓之和，同声相应谓之韵。"后一个字"味"说的是有了"韵"之后所显现出来的风范、风骨、风气。只有注意欣赏动作之间的连接，把握动作与动作之间流动过程中的韵律，以及那种反反复复的节律配合，我们才能真正触摸到舞动的灵魂。

③看舞蹈动律。舞蹈动律的反复，是舞蹈语言描绘万物的最重要的因素，舞蹈动律与音乐的旋律一样富有艺术的表现力量。舞蹈动律不是舞蹈段落，更不是整个作品，而是构成舞蹈形象的最小的舞蹈动作组合，也是核心的动作组合，类似音乐歌曲里的一句主旋律。舞蹈动律是艺术形象的"基因"，也是舞蹈编导们创作一个舞蹈作品的良苦用心所在，欣赏舞蹈要学会抓住动律。舞蹈动律有其开始、反复、再现的特征，没有反复再现，所谓的动律也就不存在。优秀的舞蹈作品，能够创造出令人过目不忘的动律。

(3) 从抒情达意的角度去领悟

舞蹈动作最主要的抒情达意的方式，是从整段的动作表演中整体地表达一种情绪、一种意境、一种人类心理状态。需要欣赏者不断地丰富艺术视野，用心去感悟舞蹈艺术带来的审美的无限愉悦。只有对舞蹈作品中所寄予的理想、寓意、哲理、内涵有深刻的领悟，才能达到对"象外之象、味外之旨"的体味，以及对舞蹈中的妙不可言的境界的感悟。

(4) 从综合整体角度去鉴赏

舞蹈艺术最初的状态就是诗、乐、舞的"三位一体"的形态。各艺术门类之间相互汲取、渗透，为每一门艺术的发展提供了广阔的发展空间。舞蹈艺术的综合性是指舞蹈艺术的表现兼具音乐的视觉化、文学性的表现性、绘画的动态性等审美特色。所以，我们要从音乐、美术、戏剧等多角度多方面来欣赏舞蹈。

4.2.2.2 不同类型舞蹈的鉴赏方法

(1) 中国古典舞的鉴赏方法

①从"圆形的艺术"特征去鉴赏。中国古典舞被称为是"划圆的艺术"。自古及今，提起中国古典舞的动态特征，人们常以"委婉曲折""闪转腾挪""龙飞凤舞""行云流水"等形容，这鲜明地刻画了古典舞"圆"的人体运动轨迹与情趣。在长期的实践中，舞蹈艺术家们将这种"圆形"的动态概括为八个字——圆、曲、拧、倾、收、放、含、仰。"圆形"的运动轨迹——平圆、立圆、八字圆的三圆理论体现了中国"一阴一阳之谓道"的哲学观和线之飞舞、游之精魂、圆之意境、情之所感、象外之致的美学灵魂。

②从"形神兼备"的特征去鉴赏。"形"指的是外形。一切看得见的形态和过程都可以称为"形"。"神"泛指内涵、神采、韵律、气质，"神"在一定程度上和表演之"心"联系在

一起。"神",是舞蹈表演的灵魂性因素,是动作的内在情感、思想感情和支配力量的总称。"形神兼备"要求表演者以手、眼、身、法、步互相配合,连贯一气,做到"心与意合、意与气合、气与力合、力与形合"。

③从"刚柔相济"的特征去鉴赏。中国古典舞"刚柔动静统一",动作讲究起伏跌宕、有动有静,在行云流水般的动作之中穿插"亮相",并以刚柔相济、具有韧性著称。这一特点使中国古典舞的动作与动作之间形成强烈对比和映衬,使之具有高度的含蓄性和想象力,并赋予舞者的形体动作以言犹未尽的魅力。这种魅力在中国古典舞表演中主要体现在"劲头"上。所谓"劲头",即赋予外部动作的内在节奏和有层次、有对比的力度处理。比如运动时"线中的点"(即动中之静)或"点中之线(即静中之动),都是靠劲头运用得当才得以表现的。这种"劲头"在古典舞表演中体现在区别运用"寸劲""反衬劲"和"押劲",这对古典舞的表演来说十分重要。

(2) 中国民族民间舞蹈的鉴赏方法

中国民族民间舞蹈是一个民族性格的体现,无论是风格特点还是动作语汇都集中地反映了这个民族所具有的鲜明特色。每个民族的舞蹈风格和动作都是和本民族的劳动生活分不开的,因此欣赏民间舞蹈就要弄清楚它的民族文化,明白它的民族生活和习俗。欣赏民间舞蹈,应该学会看风格,而不是看热闹。风格鉴赏力的培养,应该从对各个民族地区特别的文化形态、文化背景、生活风俗、地形风貌等方面进行涉猎和了解。有了一定的审美和理论高度后,再去欣赏民间舞蹈这种抽象的艺术形式,就不会觉得"不知所云"了。否则也只是隔靴搔痒,不能对这个舞蹈有更深层次的感受,这样也就没有达到欣赏艺术的目的。所以,"知晓和解读"应该从民间舞本身入手,通过舞蹈的表演更好地去知晓各个民族舞蹈的风格特色,去解读编创者们对舞蹈的加工和创造。

另外,要体会情感、体会意味。民间舞蹈是创作者们对于各民族风俗和人们生活情感的再现。要在民间舞蹈的语言中去发掘编创者们的创作意图,去体会舞蹈所要表达出来的真实情感和意味。它就是要透过舞蹈演员在舞台上的动作,在艺术感染和情感的激动之下,体会出作品所反映的生活内容和主题思想、情感以及它的本质意义。透过创作型的民间舞蹈所寻得的由舞蹈而产生的共鸣,感受舞蹈所呈现和带来的不一样的深厚的情感和意味。

(3) 芭蕾舞的鉴赏方法

芭蕾舞的审美特征为开、绷、直、立、轻、准、稳、美八个方面。"开、绷、直、立"四大原则是欣赏芭蕾艺术的基本审美原则,这四大原则是与1700年的手脚的位置以及一些固定舞姿一起形成的,直到现在已经成为众人鉴赏古典芭蕾的审美标准。

①开。舞者需肩、胸、胯、膝、踝五大关节部位左右对称外开,特别是两脚向外180°地展开,最大限度地延长了舞者的肢体线条。

②绷。舞者在舞蹈进行中始终绷直腿部、脚部,以及上身脊椎、颈椎等部位,给人展示以一种挺拔修长之美。

③直。是指在舞蹈过程中,表演者的背部要挺拔直立。这与西方人通常喜线性艺术的思想相符。

④立。一是在人体的整体概念上，舞者的头颈、躯干和四肢作为一个整体，重心向上提，给人带来一种升提的感觉；二是指腰部的立，因为腰部是躯体中活动范围最大的部分。

⑤轻。是指舞者动作轻盈、自如。如跳跃动作，起跳和落地时加强身体的控制能力，全身看起来很放松，动作自如，没有声音。

⑥准。是指准确完成每个动作和舞姿的规格，要求动作运动路线和位置准确。在古典芭蕾中这一点显得格外重要，即使技术含量再高的动作，也要表现得准确无误。

⑦稳。是指动作要做得不仅准确而且稳健、扎实。做动作时要求舞者在运动中保持良好的稳定性，结束时要准确地、稳稳地停在一个点上。

⑧美。芭蕾舞和其他舞蹈一样也是一种观赏性极强的视觉艺术，需要一举一动都要有美感。芭蕾舞对美的要求是极高的。编导们通过发现美，运用美的舞蹈形式反映美的生活，而观众通过对舞蹈美的感知进行想象，从而在情感上引起共鸣。

欣赏芭蕾舞大致上主要分为两条思路，一条是传统的，另一条是现代的。一般主张欣赏的方法与欣赏的对象是相统一的，用一丝不苟的传统思路，去欣赏"早期""浪漫"和"古典"这三个传统时期的芭蕾舞剧；而用一种随遇而安的现代思路，去欣赏"现代"和"当代"这两个非传统时期的芭蕾舞剧、音乐型芭蕾和纯粹型芭蕾。

去欣赏传统时期的芭蕾，观众最好西装革履或穿礼服，并且提前半小时进入剧场，以便能感受其中的贵族气氛，并可以熟悉一下节目单上提供的剧情介绍、明星阵容、编导生平、作曲背景、舞美创意、舞团历程等资料。去欣赏非传统时期的芭蕾，观众着装虽然可以自由一些，但依然不能违反剧场起码的要求，在时间上只要提前入座、不影响其他观众即可，千万别因为迟到而被拒之门外。而观舞过程中的一切反应和思考，则全凭其先天的机敏、后天的教育、经验的积累、知识的储备去临场体验了。因为现代芭蕾演出的节目单上，通常不会借助太多的文字去叙述编导的观念和思想，而主要是通过舞蹈本身的动作以及时、空、力的调度去比较概括地传情达意，这是因为编导身为"非文字语言"的专家，不喜欢用文字语言去絮絮叨叨，更不愿让同行耻笑自己的自信不足；同时也不愿让有限的文字语言限制观众对芭蕾舞这种"非文字语言"艺术的无限遐想。

(4) 现代舞的鉴赏方法

由于现代舞具有特殊的艺术形式，所以很多人对于现代舞还是只知其名而不知其内涵。鉴赏现代舞可以从以下几方面着手。

①以一种宽容的心态来欣赏现代舞作品。现代舞以标新立异为最终目的，因此首先要能够以平常的心态去接受，同时在欣赏的时候还要有敏锐的思维和判断能力。在一般人的眼中，既然是舞蹈，那它就必须一直舞动。但在现代舞中，这个观念是完全不存在的，因为现代舞的概念非常广泛，在现代舞者眼里，大自然的一切没有什么是不能舞的，而人的每一种行为和每个动作无一不是在跳舞。

②掌握作品编导的创作背景和动机。每一部作品都体现编导的内心世界和创作心态，因此掌握作品编导的创作背景和动机，有助于人们更好地欣赏和理解作品。

③作品的"动态"和"结构"。现代舞是一门形式感很强的艺术，因此现代舞无论是以哪种形式来表现，最基本的都是要从动作开始，而动作的形成、延续、发展、变化，最重

要的是要看动作的借力方法。另外是看作品的结构，现代舞打破了和谐的、理想的古典审美原理，更注重对现实社会中人的关注和对自然真实美的追求，因此在结构上特别讲究对比，如动作和动作之间的对比、舞段和舞段之间的对比、节奏和节奏之间的对比、情绪上的对比以及舞蹈构图的对比等。

④尽量多看些现代舞作品。在欣赏的过程中要全身心地感受作品内容。在现代舞作品中，强调的是舞者自身的重量而不是如芭蕾舞一般的轻盈。在动作中，强调空间的过程而不是动作的本身；在空间上，强调韵味的顿挫而不是流畅；在构图中，强调的是不平衡而不是平衡，强调过程的揭示而不是过程的遮掩。了解这些以后再对作品进行理性的思考和全面的分析。

总之，舞蹈鉴赏并不神秘，对舞蹈多接触、多看，熟悉了舞蹈、了解了舞蹈，就会逐渐地提高舞蹈的欣赏水平。正如我国古代文艺理论家刘勰所说："凡操千曲而后晓声，观千剑而后识器，故圆照之象，务先博观。"其意思是说，会演奏上千支曲子而后才懂得音乐，观察了上千把剑而后才会识别宝剑，所以全面观察的方法，便是务必要多做调查研究。一个人"晓声"和"识剑"的鉴赏能力，来自本人的艺术实践和其对事物的全面反复的观察比较。因此，对于优秀的舞蹈和舞剧作品，只有不止一次地反复欣赏，透彻地体会和理解，才能够充分地感受到舞蹈审美欣赏中的艺术乐趣，同时也可不断地提高舞蹈欣赏水平和加强舞蹈文化的素养。

4.3 中外舞蹈作品鉴赏

4.3.1 中国古典舞作品鉴赏

4.3.1.1 身韵派古典舞

作品：大型组舞《黄河》

编导：张羽军、姚勇

音乐：冼星海、杜鸣心改编成钢琴协奏曲，此为费城演奏版《黄河》

首演：1988年，北京，北京舞蹈学院

《黄河》组舞由《黄河船夫曲》《黄河颂》《黄河愤》和《保卫黄河》四个乐章构成。该舞蹈编排以中国古典舞的动作语汇为主，体现了新时期学院派舞蹈创作风格。舞台整体结构清楚、形象鲜明、流动感强，编导的巧妙之处在于不是落入对整个历史事件的直面叙述上，而是写意般或虚实结合地推进作品内在情绪的逻辑发展。编导多用意象性的描绘，将黄河船夫与黄河汹涌的气势融为一体，生成了双重审美意象。

该作品以恢宏的场面和磅礴的气势，以独舞、双人舞、三人舞、群舞等舞蹈形式在空间的大幅度流动，表现了生活在黄河两岸人民的勤劳、勇敢和不屈不挠的精神；体现了在抗日战争中，中国人民与苦难顽强斗争，黄河儿女同仇敌忾保卫黄河、保卫家园，赶走侵略者的伟大民族精神。

作品：女子独舞《扇舞丹青》

编导：佟睿睿

音乐：根据民族古典名曲《高山流水》改编
首演：2000年，北京，北京舞蹈学院

> 扇起襟飞吟古今，虚实共济舞丹青。
> 气宇冲天柔为济，怜得笔墨叹无赢。
> 丹青传韵韵无形，韵点丹青形在心。
> 提沉冲靠磐石移，却是虚谷传清音。

这首诗精辟地概括了《扇舞丹青》神韵之美，如中华书法艺术般描画丹青，通过舞蹈一招一式的精彩表演，借用曲回婉转的舞姿领悟中国传统书画的内在精神："以神领形，以形传神。"塑造出一种古朴、端庄、充满中国传统舞蹈文化体态的鲜活形象，把乐、舞、扇三者熔于一炉，表现一个言有尽而意无穷的深邃意境。在该作品中，道具的灵活使用是亮点，手中的折扇化作肢体延伸，象征着书画中的"笔"，身体犹如丹青般在动态流动，仿似狂草，又仿似水墨画，在意与象的相互交融中，生成了情景交融、虚实相生的审美意境，动态地展现了"纸上的舞蹈"，把静态的丹青复活在观者面前，流淌的山水，缭绕的书烟，一股墨韵清香扑面而来，产生一幅超出表象而意味无穷的独特画面。

《扇舞丹青》创作的成功之处是将传统的古典神韵与现代的编舞技法完美融合，舞蹈既具有中国古典文化的气质与神韵，蕴含着中国古典美学的博大精深，同时又具有现代的气息，舞蹈体现出当代艺术的无限生命力，符合当今人们的审美心境与审美品位。

4.3.1.2 敦煌舞派

作品：舞剧《丝路花雨》
编导：刘少雄等
音乐：韩中才等
首演：1979年，兰州，甘肃省歌舞团

《丝路花雨》通过描述画工神笔张、歌伎英娘的悲欢离合，表现了古代丝绸之路通商历程中的波折与艰难，热情歌颂了劳动人民在民族文化交流中所作出的贡献，同时也肯定了盛唐王朝亲邦睦邻的开明政策和万方倾慕的大国风度。全剧共分六场和一个序幕、尾声。

《丝路花雨》作为20世纪80年代最具影响的舞剧之一，为发展民族舞剧和中国古典舞提供了新的语言形式，并引发了中国舞坛的"仿古热"。该舞剧1982年由西安电影制片厂摄制成银幕彩色艺术片，成为我国电影史上数量不多的以舞剧为题材的影片。《丝路花雨》取材于敦煌壁画，保存了大量唐代舞蹈场面，如胡旋舞、胡腾舞、清商舞、霓裳羽衣舞等，尤其是"反弹琵琶伎乐天"的优美造型被当作主人公的主题舞姿，其艺术魅力得到了充分的发挥。让壁画中的形象活起来，则是靠中国古典舞和印度舞的有机融合，人物的大三道弯(S型舞姿)在整个舞剧语汇中居于核心地位，再现了敦煌壁画中特有的风采。舞剧《丝路花雨》一方面以新颖的题材，通过古丝绸之路的传说，以我国大唐盛世为历史背景，颂扬了中外人民源远流长的友谊，为我国新时期的改革开放推波助澜；另一方面舞剧通过敦煌舞再现了莫高窟艺术的辉煌。

4.3.1.3 汉唐舞派

作品：女子群舞《踏歌》
编导：孙颖
音乐：孙颖
首演：1998年，北京，北京舞蹈学院

<div align="center">

杂曲歌辞·踏歌行

春江月出大堤平，堤上女郎连袂行。
唱尽新词看不见，红霞影树鹧鸪鸣。
桃蹊柳陌好经过，灯下妆成月下歌。
为是襄王故宫地，至今犹自细腰多。
新词宛转递相传，振袖倾鬟风露前。
月落乌啼云雨散，游童陌上拾花钿。
日暮江头闻竹枝，南人行乐北人悲。
自从雪里唱新曲，直至三春花尽时。

</div>

如图4-1所示的踏歌，其形式古已有之，是人们在春天来到之时结伴出游、踏青而歌的行为。汉朝时这种行式自然风行，到了唐朝，人们便把其正式称为"踏歌"。其舞蹈形式一直是踏地为节，边歌边舞，这也是自娱舞蹈的一个主要特征。所谓"丰年人乐业，陇上踏歌行"，它的主体是民间的"以舞达欢"意识，而古典舞《踏歌》虽准确无误地承袭了民间的风情，但其仍偏守古典之气韵。编导孙颖根据"联袂踏歌"这一古代民间自娱性舞蹈，选取魏晋以及南宋的文化风韵，融合江淮流域的地域特色，同时参考汉画像砖等出土文物中的舞蹈资料，以"顿足为节，连臂踏歌"的舞蹈动律，描绘出一幅古时青年女子在明媚的春色中结伴踏青、边歌边舞的古代佳人踏青图，更将年轻女子对爱情和生活的美好向往显露无遗。

图4-1 女子群舞《踏歌》

4.3.2 中国民族民间舞蹈作品鉴赏

4.3.2.1 汉族民间舞

作品：男女群舞《黄土黄》

编导：张继刚

音乐：汪镇宁

首演：1991年，北京，北京舞蹈学院

这个作品的创意来自对黄土文化深切的情感，是作者"有一把黄土就饿不死人"的黄土情结的集中表现。它是以山西晋南花鼓为主要动作素材编排的大型汉族民间舞蹈表演节目，同时还吸收了胶州秧歌和鼓子秧歌中的动作，特别是将其中的胸鼓在编排上采取了重复、再现的手段。《黄土黄》中如同"山"字形状的造型还创造了一种影响后来男子群舞创作的特殊造型，这就是男舞者的大蹲裆步。这是一个富有深意的符号，做到了对中华民族典型以舞传情的表达。作品的尾声处，编导在大段落和整块的群舞渲染中，突然加入了一个手捧黄土扬臂挥洒、老泪纵横痴心不悔的农民形象，也更加鲜明地突出了黄土与高原人之间相依为命的关系，深刻揭示了黄土上的人民对于土地的挚爱，对于上苍的敬仰。舞蹈艺术家邢德辉赞许道："有着思想的深度乃至艺术的震撼力，是因为作品本身超越了时空与历史的局限，上下几千年，纵横数万里，自由地表现了黄河流域及两岸黄土高坡上的世代农民繁衍生息、顽强生活的图景。是编导紧紧抓住中华民族诞生和发展的脉络，从千万年流淌的滚滚黄河水中托出一颗中华民族滚烫的心。"

4.3.2.2 壮族民间舞

作品：女子群舞《田埂上的歌》

编导：韦金玲、王瑞

音乐：傅滔

首演：2019年，广西，广西艺术学院

该舞的编导曾这样介绍："七八蓝衣，手持扁担，铿锵之声，田埂放歌。老人说，打扁担是庆祝丰收时的舞蹈。我听着漫山遍野上响起的敲击声。我知道，壮乡的人们又开始了满心期待地再一次播种……"

女群舞《田埂上的歌》（图4-2）以广西非遗传统舞蹈壮族扁担舞为创作素材，模仿农活中的耙田、插秧、戽水、收割、打谷、舂米等动作。巧妙运用扁担和凳子的各种变化以及生动的舞台调度将舞台空间营造出一幅田埂上壮乡女人欢乐的劳作之景，以扁担连接他们对于大地、对于自然的情感。编导将壮族民间常见的歌舞形式也进行巧妙融合，将扁担舞的上身动作与采茶舞的腿部动律相融合，随着采茶舞步的动律，队伍慢慢形成一排，动作转为农耕时的插秧动作，如弯腰时右手发力向下等。并通过一系列的发展变化描绘女人们清晨下到田野的情景，侧面凸显了壮族人民共创美好幸福家园的场景。

一道道田埂，便是一道道风景。壮家的扁担会说话，说的是壮家农耕文化的故事；壮家的扁担会唱歌，唱的是壮家儿女丰收喜悦之歌。《田埂上的歌》用扁担舞描绘了壮族人民淳朴真挚的生活态度，用扁担展现了壮族人民吃苦耐劳、不惧风险、敢于担当的高尚品

图 4-2 女子群舞《田埂上的歌》

格,将一根扁担挑起的责任与担当都体现在舞蹈作品中。

4.3.2.3 朝鲜族民间舞

作品:女子独舞《长鼓舞》

编导:李仁顺根据朝鲜传统民间舞改编

音乐:崔三明

首演:2001 年,北京,中央歌舞团

朝鲜族长鼓也叫杖鼓,长鼓舞又称杖鼓舞。它来源于朝鲜族传统舞蹈农乐舞,农乐舞源自古代春播秋收时节祈福祭天仪式中的"踩地神"民俗活动。具有上千年的历史,是反映传统农耕生产生活中祭祀祈福、欢庆丰收等场景的民间表演艺术。

《长鼓舞》全舞分为三个段落。舞蹈的第一段先是雕塑般的女性造型,舞者以气息带动全身,将朝鲜舞的内在韵律与舞姿完美融合,舞姿造型流畅和充满延续性,充分体现出朝鲜族女性那种含蓄、坚韧、外柔内刚的性格特征。舞蹈的第二段充满欢快的情绪,动作的着眼点在时时抖动的双臂和飞快运动着舞步的双脚,舞蹈流动的路线以大的圆圈和八字线路为主,动作讲究气息的连贯和动作力感的顿挫,该舞段的动作具有刚柔相济、动静交替及抑扬顿挫的特点。舞蹈的第三段是粗犷、豪放的快板,舞蹈里穿插着激动人心的双鼓点,且旋转和鼓点的速度都越发地加快,自然地使舞蹈进入高潮。舞段中双槌击鼓结合快速度的步伐及旋转,将高难度技巧和舞蹈形象的深刻内涵有机地结合在了一起。作品站在个体生命体验的角度透视整个民族文化和性格气质,深刻地体现出朝鲜族人民的历史文化精神风貌和生命状态,舞蹈语汇充分体现出朝鲜民族群体文化的深刻内蕴。

4.3.2.4 傣族民间舞

作品:女子独舞《雀之灵》

编导：杨丽萍

音乐：张平生、王浦建

首演：1986年，北京，中央民族歌舞团

孔雀被傣族人民视为吉祥之鸟，傣族人认为孔雀可以带来幸福、吉祥、安康，尤其每到节庆日必跳孔雀舞。传统的孔雀舞为男性道具型舞蹈，《雀之灵》正是在传统孔雀舞的基础上加工提炼而成的，是傣族孔雀舞中具有开创性的经典之作。

杨丽萍的《雀之灵》突破了传统的物象模仿，她表现的不仅仅是一只圣洁、高贵、典雅、美丽的孔雀，而是一只有感而发、心灵回归的精灵。从孔雀的基本形象入手，以形求神，以她的手指、腕、臂的动作和肩、胸、腰各关节伸展的舞姿，将孔雀的美丽形象惟妙惟肖地展示在观众的视野里。还有一个创造性的特点就是动作的"闪动"，动作与动作之间有一短暂的停顿，且节奏变化多样，这是傣族舞蹈动律的重大突破，使舞蹈作品充满活力，作品中的"灵动"效应也由此而生。因为短暂的停顿虽然只有几秒，但却深化了作品中所要追求的宁静与深邃，而"闪动"之后的一串连贯动作，也恰好映衬出孔雀的灵敏与纯粹，所以一系列的"闪动"正是强化了作品的意境与形象的刻画，由此也创作出一种新的舞蹈语汇，开创了舞蹈动作语言的新篇章。

《雀之灵》从1986年首演至今，观众为之陶醉。杨丽萍所塑造的孔雀集真、善、美于一身，富有现代艺术感，更符合当代人的审美需求。她那圣洁、美丽的舞蹈形象永远散发着无尽的艺术魅力。杨丽萍的孔雀舞的创作和表演，无论在精神内涵上，还是舞蹈形式上，都是一次大的飞跃和创新。

4.3.3 中外芭蕾舞剧作品鉴赏

4.3.3.1 外国作品

作品：《关不住的女儿》

编剧：让·多贝瓦尔

编导：让·多贝瓦尔

音乐：费迪南德·海若德

首演：1789年，波尔多法国波尔多大剧院芭蕾舞团

剧情简介：淳朴善良、活泼可爱的农村姑娘丽莎与同村青年柯勒斯两小无猜、青梅竹马，人们对此早就习以为常，但到了谈婚论嫁的年龄，丽莎的母亲西蒙夫人为了索取重金聘礼，一心要把丽莎嫁给村里最富有的葡萄园主托马斯的傻儿子阿伦。柯勒斯溜进丽莎家中与她约会，西蒙夫人突然回家，柯勒斯便躲进了卧室。母亲见丽莎不肯嫁阿伦，也将她关进了卧室。托马斯带上儿子前来订婚，打开卧室的门，结果走出了一对恋人。西蒙夫人只好无可奈何地答应了他们的请求，并且祝福他们。

《关不住的女儿》(又名《无益的谨慎》)，两幕舞剧，是法国情节芭蕾的代表作，是最古老的芭蕾舞剧目之一，是芭蕾史上最早一部反映第三等级平民生活的现实题材的舞剧，也是在我国上演的第一部芭蕾舞剧。作品反映了主张婚姻自主、反对门户等级的封建观念的主题，体现的是由神向人的转变，也是封建阶级的偏见、陈腐向新兴资产阶级争取自由、平等的转变。该舞剧以其健康、明朗、淳朴的感情，喜剧轻快的基调而受到了广泛的欢迎。

作品：《吉赛尔》
编剧：韦尔努瓦·德·圣-乔治、泰奥菲勒·戈蒂埃
编导：简·科拉里、朱尔·佩罗
音乐：阿道夫·亚当
首演：1841年，巴黎，巴黎歌剧院芭蕾舞团

剧情简介：讲述了一位天真纯洁的农家少女吉赛尔爱上了乔装农民的青年伯爵阿尔贝特，他们沉醉在热恋的幸福中。忽然来了一队打猎的贵族，其中也有伯爵的未婚妻。对吉赛尔痴情暗恋的守林人汉斯，拿出伯爵藏在小屋的佩剑和衣物揭露了伯爵的贵族身份，当吉赛尔发现自己被愚弄、欺骗时发疯死去，变成女鬼。伯爵十分内疚，走向吉赛尔的坟墓，乞求她的宽恕。这时鬼王米尔塔和众女鬼包围住伯爵，逼他参加"死亡之舞"。吉赛尔不计前怨，勇敢地保护了伯爵，使他免于死亡。黎明来临，女鬼们一一隐去，只留下了伯爵一人，他孤独悲痛地倒在地上，悔恨不已。

浪漫主义芭蕾舞剧的代表作《吉赛尔》，为两幕舞剧，是一部关于爱、背叛和救赎的传说。取材于德国大诗人海涅的《自然界的精灵》，以及法国文豪雨果《东方诗集》中的《幽灵》，是西欧芭蕾史上浪漫主义悲剧芭蕾的巅峰之作，得到了"芭蕾之冠"的美誉。这部舞剧第一次使芭蕾舞的女主角同时面临表演技能和舞蹈技巧两个方面的挑战。自创作一个半世纪以来，著名的芭蕾女演员都以演出《吉赛尔》作为最高的艺术追求。该舞剧是既富传奇性又具世俗性的爱情悲剧，深刻地提示了浪漫主义艺术的典型主题——理想世界与现实生活之间尖锐的冲突和矛盾。它的诗情画意，鲜明地由爱情与死亡、生存与毁灭、光明与黑暗构成，歌颂了一个真、善、美主题思想。

作品：《天鹅湖》
编剧：乌拉季米·别季切夫、瓦西里·杰尔译
编导：玛利乌斯·彼季帕、列夫·伊万诺夫
音乐：彼得·伊里奇·柴可夫斯基
首演：1895年，圣彼得堡，马林斯基剧院芭蕾舞团

剧情简介：讲述了被魔王罗斯巴特变成白天鹅的奥杰塔公主，在湖边与齐格弗里德王子相遇，她向王子倾诉自己的不幸，并告诉他："只有忠诚的爱情才能使她和群鹅摆脱魔王的统治"，王子发誓永远爱她。在为王子挑选未婚妻的舞会上，魔王化装成使臣，以外貌与白天鹅奥杰塔相似的女儿奥吉丽娅——黑天鹅欺骗了王子。王子发觉受骗，焦急地奔向天鹅湖畔，在奥杰塔和群鹅的帮助和鼓舞下，一同战胜了魔王。他们的忠贞爱情与王子的勇敢终于战胜了邪恶的魔法，天鹅们都恢复了人形，奥杰塔和王子终于在一起。两人获得了最后的爱情。

俄罗斯古典芭蕾的三大剧目《天鹅湖》《睡美人》《胡桃夹子》将俄罗斯芭蕾真正推向世界，并使之在世界芭蕾舞台上占据主导地位。其中，《天鹅湖》是最光彩夺目的一部，1877年在莫斯科大剧院，由奥地利芭蕾大师文策尔·莱辛格尔编导的第一个版本曾首战失利，使得《天鹅湖》尘封了近18年。1895年在圣彼得堡的马林斯基剧院，素有"古典芭蕾之父"美誉的法国大师玛利乌斯·彼季帕和他的俄国弟子列夫·伊万诺夫携手合作，终于力挽狂澜，成功地推出了《天鹅湖》(图4-3)，并引起舞蹈界内外的一致好评，从而奠定了俄罗斯芭蕾

在19世纪后半叶世界芭蕾发展史上的核心地位。此后,《天鹅湖》在舞台上被确立下来,成为迄今流传的各种版本的奠基之作。它是四幕芭蕾,以其诗情画意的舞蹈段落、单纯凝练的童话故事、圣洁之至的天鹅短裙、对比鲜明的仙凡场景和"真善美"的舞蹈意境,在许多人心中成为芭蕾舞的代名词,至今仍被看作是古典芭蕾不可超越的丰碑。该版本问世的百余年来,已成为世界各国芭蕾舞团演出场次最多、观众人数最多、影响范围最广的一部芭蕾舞剧。

图 4-3　马林斯基剧院芭蕾舞团《天鹅湖》

4.3.3.2　中国作品

作品:《红色娘子军》

编导:李承祥、王希贤、蒋祖慧

音乐:吴祖强、杜鸣心、戴宏威、施万春、王燕樵

首演:1964年,北京,中央芭蕾舞团

剧情简介:以电影《红色娘子军》为原型,以中国革命历史为背景依托,讲述了在20世纪30年代的中国海南岛椰林寨的一个丫头琼花,因不堪忍受恶霸南霸天的残酷压迫,逃走未成,被打得昏死过去。后为红军党代表洪常青和通讯员小庞所救,并指引她投奔红军,成为"红色娘子军连"的一名战士,在一次行动中,由于报仇心切,打乱了战斗部署,而使南霸天逃脱。后在党的教育下,她认识了错误,提高了觉悟,同部队一齐奋勇作战,击毙南霸天,解放了椰林寨。

《红色娘子军》在中国芭蕾舞剧发展史上具有里程碑的作用,是中国芭蕾舞在民族化道路上的第一部"实验性"的作品。它取材于革命的现实性题材,直接反映一群女战士在海南岛的革命斗争和生活,场面宏大,共分七场,连序幕与过场共九场。它是中国当时前所未有的大型舞剧,是西方足尖讲述中国红色故事的典范,是在周恩来总理提出的"革命化、民族化、大众化"的文艺改革的号召下编演成功的中国芭蕾舞剧。这部舞剧震撼人心的悲壮情节、恢宏绚丽的场面、鲜明的人物形象以及海南岛的地域风情,使从它诞生起就赢得多方好评。且在服装、道具、舞蹈技术层面都巧妙地融合了独具中国本土特色的元素,将

芭蕾的精华与中国的气派融为一体，是中西文化结合的典范。

作品：《敦煌》

编导：费波

音乐：郭文景

首演：2017年，北京，中央芭蕾舞团

剧情简介：讲述了旅居法国的小提琴家念予因为在巴黎街头看到一本敦煌的画册而来到莫高窟，与壁画临摹者和保护者吴铭一见钟情。男女主人公徜徉在千年艺术圣殿，生动的壁画化作跳跃的音符，也滋养了大漠中的"爱情之花"。当念予提出一起去巴黎的时候，吴铭犹豫了，他要留在莫高窟临摹和保护壁画。念予走后，吴铭废寝忘食地工作，却留不住壁画逐渐暗淡的色泽，终于，他积劳成疾，竭尽全力用生命留住敦煌的美好。

《敦煌》(图4-4)以芭蕾和中国舞、民族民间舞相结合的方式演绎敦煌石窟中的飞天壁画，是西方芭蕾的足尖演绎与东方传统壁画艺术的完美融合，让惊世灿烂的敦煌艺术在曼妙婆娑的芭蕾演绎中绽放，令千年壁画在舞台上重生，焕发出新的艺术魅力。绘制出一幅大漠戈壁中执着守望千年历史的"敦煌人"以及他们俯首奉献、忘我牺牲的恢宏画卷，表达了对敦煌文化艺术及一代代"敦煌人"精神与意志由衷的敬意。这部舞剧拥有另一个名字，叫《心灯》，寓意追求心中的不灭之光。

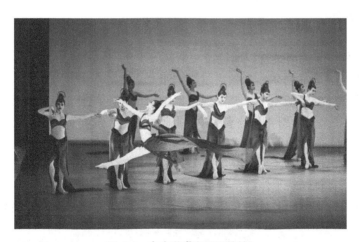

图4-4　中央芭蕾舞团《敦煌》

4.3.4　中外现代舞作品鉴赏

4.3.4.1　外国作品

作品：《绿桌》

编导：库特·尤斯

音乐：F. A. 科恩、双钢琴伴奏科恩和W. 科策

首演：1932年，巴黎，库特·尤斯舞团

20世纪30年代，德国正处于纳粹统治中，不断有战争扰乱人们平静的生活，人们深深地感受到现实带来的伤痛，不再对生活抱有美好的希望。作为一名艺术工作者，库特·

尤斯对当时的社会状况感到忧虑。为了呼唤和平，希望战争不再延续，尤斯创作了这支揭露战争贩子幕后活动和描写战争恐怖的舞剧——《绿桌》。《绿桌》分为"序幕""告别""战斗""难民""游击队员""妓院""灾难之后""尾声"八个场景。过去的舞蹈界都把"开会"视为舞蹈的禁区，认为它很难做舞蹈编排。而《绿桌》的开场和结尾两场却很出色地表现了政客们在绿色的谈判桌两侧，打着"和平"的幌子，谋划以罪恶的战争手段瓜分世界的阴谋。中间六场舞蹈所表现的全是这个"绿桌"会议所带来的后果：人民妻离子散，死神夺去了一个个年轻的生命，而资本家、战争贩子却大发横财。战争，它使英勇的战士投入死神的怀抱，它摧残了如花似玉的少女，它毁灭了温文尔雅的母亲们，它破坏了一切和平、幸福和安宁，它只能给人类带来灾难。这是一部极富现实意义的舞剧。每一幕都生动地揭示了战争的残酷。而与这无情的场面相对应的，是资本家在战争中大发横财的表述。尤斯设计了圆滑而轻浮的动态形象来表现资本家的奸诈、无耻和冷血，使整部舞剧增加了戏剧性。

《绿桌》这部反映政治题材的优秀剧作，可谓德国现代舞历史上最具国际影响力的大型舞剧，无论从艺术创作的角度还是作品反映的思想内涵，都领先于当时的舞蹈作品。在尤斯独特的表现形式下，人们认识到现代舞蹈与时代紧密相关。作为反战题材的作品，尤斯的《绿桌》至今都是各国现代舞者及观众钟爱的作品，它带来的影响不仅是现代舞艺术创作本身，更是引发人类对和平的渴望和对战争的思考。

作品：《春之祭》
编导：皮娜·鲍什
音乐：伊戈尔·菲德洛维奇·斯特拉文斯基
首演：1975年，乌帕塔尔，乌帕塔尔舞剧团

在几十部的《春之祭》版本中，德国现代舞蹈家皮娜·鲍什的版本是最忠于原著思想、也是最受观众欢迎的一部（图4-5）。舞蹈深刻地体现了人与自然、人与宗教之间的关系，突出表现了在宗教压迫下的人性体现。《春之祭》的题材源于斯特拉文斯基的幻想：在一场原始部落的宗教祭祀仪式上，一位少女被选为祭祀给春之神的牺牲品。部落里的长者与族人让她在仪式中一直舞蹈从不停歇，直至少女死去。

鲍什在开场的舞蹈设计上就使人马上感受到了原始的气息。舞台上铺满了与碎木屑混

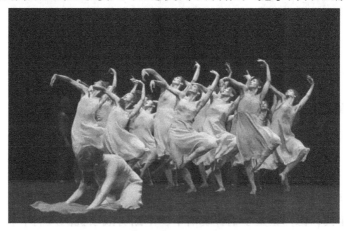

图4-5 乌帕塔尔舞剧团《春之祭》

合的泥土，舞者在泥土中跳舞，流汗的身体上沾满了泥土，演员们都成了"泥人"。舞蹈动作夸张，不断有强劲、粗犷的舞姿出现，来表现愚昧的人类对宗教狂热的迷恋，以及在宗教的统治下人们的压抑与恐惧。鲍什为牺牲的少女设计了一身红裙，在整部作品中格外引人注目。红色的衣衫与褐色的泥形成了强烈的明暗对比，使人们联想到了牺牲者的鲜血。鲍什正是想以此来表现在人类文明的发展过程中，人类为了生存而不断地献出自己的生命，不断地被虚伪的宗教毁灭自己的人性。

在《春之祭》中，皮娜·鲍什突破了艺术瓶颈，从此她的舞蹈剧场便进一步释放了动作。例如，舞蹈者可以和台下的人说话，可以自我哼唱、喊叫、追逐，可以任意走动、相互拉扯，甚至吃东西、睡觉。她有时把传统芭蕾和现代艺术形式交织起来；有时把舞蹈、对话、哑剧与音乐糅在一起，结构经常是互不连贯的片段，但这一切都是经过长时间的探讨和精心设计出来的。

4.3.4.2 中国作品

作品：《稻禾》

编导：林怀民

音乐：客家古调和西方咏叹调等多种音乐的结合

首演：2013年，台湾省，云门舞集

如图4-6所示，"在这里我看到了稻米的生命轮回：稻米收割了，农人烧田；春天来了，犁翻稻田，灌水插秧。稻田四季如此，人生如是"。林怀民说，池上之美就是人与大自然协作的和谐之美。

林怀民以台湾省"稻米之乡"台东池上乡的泥土和稻米为灵感创作了第168号作品《稻禾》。有"泥土""风""花粉Ⅰ""花粉Ⅱ""日光""谷实""火""水"八个章节，整场舞蹈以女舞者弯腰踩地的劳动身形开始，"花粉"章节，一对男女舞者绿色稻浪投影纹身，似昆虫般交缠起舞，表达旺盛的生命力。"火"的章节，烈火焚田的影像铺天盖地，男舞者持棍械

图4-6 云门舞集《稻禾》

斗，劈打舞台，象征着人类对地球的破坏。终结的篇章"水"，女舞者在焦土冒烟的景观中，如牛负犁，沉重移步，温馨的客家歌谣引出田水倒映蓝天白云的影像，瞬间世界变得安详静谧。整个作品以自然界的元素在稻禾一生中的体现作为隐喻，影射生命成长和延续中的兴衰荣枯、周而复始。为了创作《稻禾》，林怀民和舞者们亲自到台湾省池上乡的稻田里干农活，体味稻禾生长的各个阶段，将稻禾现实的生长历程转化为舞台艺术，用直观易懂的舞蹈描述稻禾的生命历程，并由此体现出人与大地、自然紧密相连的关系。

作品：《二十四节气·花间十二声》
编导：高艳津子
音乐：大廖、郭思达、高崇、崔健
首演：2012年，北京，北京现代舞团

舞剧《二十四节气·花间十二声》，以现代的形式呈现古老的农耕文化。其内核来自《山海经》，又融入国画和油画的元素，既有国画的含蓄与悠远，也有油画的抽象与直观，使人沉浸在唯美的艺术境界，倾听万物精灵的细声慢语，领略神秘的东方意蕴。二十四节气是古人通过观察太阳周年运动，认知一年中时令、气候、物候等方面变化规律形成的知识体系和社会实践，是上古农耕文明的产物，千年来指导着中国传统农业生产和日常生活。《二十四节气·花间十二声》以舞剧的形式演绎一年中的季节变化以及人随着自然变化而变化，春分、谷雨、小满、芒种、大暑、秋分、寒露、霜降、小雪、冬至、大寒、立春，这些指导中国传统农业生产和日常生活的节气歌，不仅有着多元的现代舞元素，也表达着天人合一的哲学思想。

该舞剧从我国古有的智慧和情韵中获取营养，由十二个与花有关的故事串联，花神、狐狸、蛇、虫子、人等多种生命形态都在其中出现，在二十四节气里穿梭。从天、地、神、人、物多个方面入手，以现代舞为载体，在剧场里展现天的博大、地的包容、神的风流、人的多情、物的生动。《二十四节气·花间十二声》中，有一对老人串联着整个故事。春天，老婆婆出来播种；夏天，老婆婆和老爷爷淋着雨赶回了家；秋天，正值收获季节，老爷爷在拉磨；冬天，老婆婆给老爷爷缝新年的棉衣。这对老人用他们相濡以沫的爱情串联春夏秋冬。特别是最后的一段老人舞发生在二十四节气里的大寒，这个节气也意味着生命进入尾声，该怎么去度过最脆弱、最寒冷的阶段，这对老人以相亲相爱、相伴相守来度过。当人间这种相互陪伴、相互扶助的情感，成为最严酷的冬天里的温情故事时，春天就一定会来临。表演老人舞的两位演员是湖南知名花鼓戏表演艺术家宋谷和叶红，他们将湖南花鼓戏的精气神表现得淋漓尽致，眉目间传递的爱情、举手投足透出的深情，尽是浓浓的"湘情湘韵"，感人至深，不禁让人潸然泪下。湖南戏曲与现代舞，这看似毫不关联的艺术，在两位演员的传神表演中彼此交融。艺术之所以相通，是因为人类情感是相通的。当原来的艺术形态不能承载更丰富的情感，新的艺术形式就会出现。如此，才有现代舞的出现。而现代舞是一种意识，它有与众不同的状态，它认可和尊重每一个生命个体。

《二十四节气·花间十二声》虽是自然和万物之间对话的一部作品，但很贴近现实生活。编导希望现代人与自然建立某种情感连接，感受自然的冷暖带来的细腻敏感的情绪变化以及这种与自然和谐相处的生命体验。随着空调出现，人类已经失去了对季节最初的敏

感。用现代舞来表现传统文化的精华,演绎"鲜活的生命感"正是这部舞剧传达的创作理念。

【思考题】

1. 中国古典舞与西方芭蕾的审美差异是什么?
2. 中国民间舞蹈具有哪几种文化特征?其中农耕文化型包含哪些民族舞?
3. 舞蹈欣赏的方法有哪些?
4. 四种不同类型舞蹈欣赏过程的差异性是什么?
5. 壮族民间舞蹈《田埂上的歌》作品中的农耕文化特征体现在哪些地方?
6. 《稻禾》这部现代舞作品中所蕴含的哲学观点是什么?

第 5 章　戏剧鉴赏

5.1　戏剧基础理论

5.1.1　戏剧的定义及其特征

戏剧是一种综合的舞台艺术，它是由演员扮演角色，在舞台上当众表演故事情节，以达到社会教育为目的一种艺术形式。它借助文学、音乐、舞蹈、美术等艺术手段塑造舞台艺术形象，揭示社会矛盾，反映现实生活，综合性是其显著特征。

5.1.2　戏剧艺术构成的基本要素

戏剧艺术构成的基本要素包括故事、表演、观众、舞台（表演场地）。

在这四种要素中，演员与观众的相互依存是最为重要的，失去了任何一方，戏剧就不称其为戏剧了。表演是戏剧艺术形式的核心，而演员与观众的观演关系是戏剧能够成为艺术的基础。

5.1.3　戏剧的构成

戏剧由剧本、音乐与音响、舞台美术、戏剧的表演艺术、戏剧的导演艺术五部分构成。

5.1.3.1　剧本

剧本是戏剧艺术创作的基础，一个完整的剧本由两大因素构成：一是台词，由对话、独白、旁白构成完整的剧本；二是舞台提示，指创作者从自身角度出发延展出的叙述性文字，如对戏剧中的时空环境、人物言行举止等方面的阐述。

5.1.3.2　音乐与音响

(1) 音乐

音乐在戏剧中的表现十分常见且十分重要。在戏曲、歌剧、音乐剧、舞剧中音乐都占有举足轻重的地位。在戏剧表演中，如果缺少了音乐的成分甚至无法构成戏剧。此外，戏剧中使用的音乐因素一般有两种：一种是起烘托作用的音乐，即用音乐调节情节、气氛，加深观众对剧情的理解，起到煽情作用；另一种是起揭示性作用的音乐，即用音乐来对人物内心世界进行揭示，对人物内心积存的情感信息进行描述。

(2) 音响

音响效果设计以艺术素养为基础，以主观评价为判断依据，以科学技术为表现手段，以艺术效果为最终目的。戏剧音响效果求真、求美。音响分为三种：有源音响（如风声、雨声、火车声）、无源音响（如心理状态描绘）、混合型音响（有源音响和无源音响的结合体，主要用现实性和非现实性相互转化描写人物内心和渲染气氛）。

5.1.3.3 舞台美术

舞台美术是戏剧的重要组成部分，它包括布景、灯光、服装、道具、化妆等，根据剧本的内容及演出要求，在统一的艺术构思中运用多种造型艺术手段，创造出剧中环境和角色的外部形象，渲染舞台气氛。

舞台美术的作用包含四个方面：扩展动作空间、表现动作环境、创造情调气氛及揭示戏剧思想。

5.1.3.4 戏剧的表演艺术

戏剧的核心是表演，因为表演是创造角色的主体，观众通过演员的表演来体会戏剧主题思想，戏剧中的各种艺术成分（如美术、建筑、雕塑、音乐、灯光）都是为舞台表演服务的。

5.1.3.5 戏剧的导演艺术

导演艺术就是创造演出的艺术，导演根据剧本进行二度创作，导演综合素质的高低决定戏剧最终呈现的效果。

5.1.4 戏剧的文学特征

戏剧演出以剧本（脚本）作为基础，剧本是戏剧得以演出之"本"，剧本并不等于戏剧，它只是构成戏剧艺术的基本因素之一。

剧本是一种文学体裁，属于语言艺术范畴。戏剧文学的特点表现为以下两个方面。

①戏剧文学高度集中地反映生活，要求有集中的戏剧情节和激烈的戏剧冲突。剧本应集中表现矛盾冲突，由于时间的限制要求剧情具有集中性。剧本应开门见山地揭示矛盾，紧凑地发展矛盾，迅速地将矛盾冲突推向高潮；戏剧冲突是戏剧艺术的生命，戏剧正是通过它引来生活的激流，掀起观众的感情波澜，产生动人的艺术力量。

②戏剧文学的语言要求个性化和动作性。戏剧文学人物的语言，是塑造人物形象的基本材料。高尔基在《论剧本》中说："剧本（悲剧和喜剧）是最难运用的一种文学形式，其所以难，是因为剧本要求每个剧中人物用自己的语言和行动来表现自己的特征，而不用作者提示。"因此，用人物语言来刻画人物是剧本在表现手段上一个独具的特点。为顾及戏剧效果以及戏剧时间的限制，戏剧语言必须简洁、含蓄且富有表现力，应做到人物语言的高度个性化。

戏剧语言应鲜明地表达人物的动作，即富于动作性。戏剧所要求的动作是从人物的主动、积极以及强烈的情感中自然而然产生的，并且应从人物的动作中展现人物的性格特

征。一个剧本的语言蕴含着丰富的动作性，就能为演员表演提供广阔的空间。戏剧中的语言是一种动作，包含人物外形和内心的动作。因为语言产生于内心动作(即思想感情)，又能引起千变万化的外部动作，它暗示着或鲜明地表现出剧中人物的一系列行动，从而展现出人物的性格特征。这些语言不是剧作者加给所塑造的人物的，而是剧中人物在特定环境中必然要说的话。

5.1.5 戏剧的冲突

没有冲突就没有戏剧，戏剧冲突是戏剧的灵魂，冲突是戏剧主题的基础和情节发展的动力，是社会生活矛盾在戏剧艺术中集中而概括的反映。牢牢把握戏剧冲突，是鉴赏戏剧的关键。

(1) 充分认识戏剧冲突的主要特征

①尖锐激烈。在戏剧中，一些平淡的矛盾往往被组织成有声有色、惊心动魄的冲突。由于矛盾的双方都有足够的冲击力，最后爆发的冲突是格外激烈的。

②高度集中。戏剧要在已定的时间和空间里表现社会矛盾，必须绝妙地将事件与人物集中组织在一起，使戏剧冲突鲜明突出。

③进展紧张。戏剧冲突必须引人入胜、波澜起伏，使观众一直处于紧张和期待之中。

④曲折多变。戏剧冲突常常是曲折复杂、变化无常的。

(2) 抓住戏剧冲突的表现形态

戏剧冲突主要表现为具有不同性格的人物在追求各自目标过程中所发生的斗争，它不能用抽象的意念去表现。主要表现形态有三种。

①人与人的冲突。表现为人与人之间意志及性格的冲突，这是戏剧冲突的本质。意志冲突是指人物间对立的目的和动机出现，交织成错综复杂的戏剧冲突。性格冲突是指人物间对待事物的态度、追求的理想和采取手段不同所引起的冲突。

②人物内心冲突。指人物的内心斗争，这种内心冲突往往使人物陷于不易摆脱的境地。

③人物与环境的冲突。指自然环境的冲突，也指社会环境的冲突。

5.1.6 戏剧的结构

戏剧因受舞台及时间限制，戏剧结构决定着一部剧本的完整性和统一性，也是决定着戏剧获得成功的关键因素。完整的戏剧结构能提供一个特定的矛盾冲突的发生、发展、转化的全过程，会更容易让人了解矛盾的因果关系，从而去认识事物的规律性。

戏剧结构就是在剧本原有生活材料的基础上进行重新组织与梳理。剧作家为了更好地塑造形象，会将想要表达的主题再在戏剧艺术特殊规律的基础上进行考量和安排设计。

戏剧结构类型有三种：回顾式结构、开放式结构、人像展览式结构。

(1) 回顾式结构

回顾式结构又称锁闭式结构，它的主要特点是出场人物较少，剧情展开的时间、地点高度集中，基本符合"三一律"(时间、地点、情节的一致)的原则，剧情从临近高潮的地方开始，以前的情节用回叙的手法融合到剧情发展之中。如易卜生的《玩偶之家》、曹禺的

《雷雨》等。这种结构的长处是集中统一，又环环紧扣，容易取得戏剧性的效果。

(2) 开放式结构

开放式结构是按照故事发展的时间顺序展开剧情，人物较多，剧情展开的时间较长，场景富于变化，情节更为丰富、曲折，可以没有回叙成分。如莎士比亚的《罗密欧与朱丽叶》、老舍的《茶馆》、曹禺的《原野》等属于这种结构。《原野》中描写仇虎从狱中逃出，来到焦家报仇，杀死了焦阎王之子焦大星，带着他原先的未婚妻金子逃走，当被围困走投无路时，自杀身亡，完全是按顺序推进剧情的发展。这种结构的长处是有头有尾，把戏剧情节原原本本表现在舞台上，能容纳较广的生活材料。

(3) 人像展览式结构

人像展览式结构是以用片段的方式展示众多的人物形象和社会风貌为主要目的结构形式。如曹禺的《日出》等。《日出》中人物虽有主次，但并无中心人物，而且互为宾主，交相映衬，冲突也非单线，而是多线索交错，目的在于通过较多人物的塑造，共同完成一个主题，即批判那个损不足以奉有余的不合理的黑暗社会。

5.1.7 戏剧的剧种

古希腊戏剧、印度的梵剧和中国戏曲，并称为世界三大古老戏剧剧种。

古希腊戏剧产生于公元前 6 世纪，200 多年后它便衰微中落，但后世欧洲的戏剧文化都是由它派生演化出来的。

印度的梵剧即古典梵语戏剧，起源于公元前 8 世纪，仅存 400 年左右，到了公元前 12 世纪开始逐渐走向消亡。其没有剧本流传下来，也早已是文化陈迹，但东南亚各国的歌舞都受它影响。

中国戏曲最年轻，最早可以追溯到秦汉时期。但形成过程相当漫长，到了宋元之际才得以成型。成熟的戏曲从元杂剧开始，经历明、清的不断发展成熟而进入现代，历经 800 多年繁盛不败，如今有 360 多个剧种。至公元 11 世纪才正式登堂入室，但由于它积蓄既久，来源亦多，故而潜藏了特别旺盛的生命力。中国戏曲是世界唯一没有中断的戏剧艺术，堪称是窥探传统社会发展轨迹和古人生活的窗口。

5.1.8 戏剧的特性

戏剧具有现场性、真实性、假定性、不可重复性四大特性。

(1) 现场性

现场性是指戏剧中不能取消"角色当众表演"的实质性内容，戏剧中的演员和角色、演员和观众、舞台和观众席是三位一体的，它们同时存在才是戏剧艺术，在其他艺术中，艺术家和作品可以不共时存在，如电影、电视，而在戏剧中，演员和作品一定是共时性的。

(2) 真实性

真实性是指由于戏剧中最核心的关系是观众与演员的关系，现场是真实存在的，这便要求演员不仅要能做到表演的逼真，还要能追求艺术的真实。戏剧很难通过新媒介（电影）的方式去欣赏，它一定是真实出现，需要人与人之间的真实交流才可以。

(3) 假定性

假定性是指戏剧表演是在一个虚构的情境中发生事件，因为戏剧是在舞台上演出的，演出的时间和空间都有极大的局限性。在中国戏曲中，一支木桨，配合行船的动作，就代表划船过江；一根马鞭，配合趟马的表演，就代表骏马奔腾；跑个圆场，就代表已越万水千山；几个虚拟动作，就代表开门、进门。这种假中求真，以假代真的表现形式，正是戏剧的"假定性"特点。

(4) 不可重复性

不可重复性是指演出创作者在表演时，每一场都或多或少会有不同的处理，不可能完全复制每一次的演出，因此每一场的观众看到的都是独一无二的演出。

5.1.9 戏剧的分类

戏剧按照不同标准，从不同角度进行分类，可以分为不同的类型。

5.1.9.1 悲剧、喜剧和正剧

根据戏剧所反映的矛盾冲突性质和所运用的表现手法不同，可分为悲剧、喜剧和正剧。如《屈原》（悲剧）、《威尼斯商人》（喜剧）、《白毛女》（正剧），悲剧、喜剧和正剧是戏剧评论中经常运用的概念，而且也作为美学范畴概念运用于对其他艺术作品的分析。

(1) 悲剧

悲剧大都展示重大的或有深刻社会意义的矛盾冲突，表现在善恶两种势力的激烈斗争中，邪恶势力对善良势力的暂时胜利。悲剧中的主人翁大多是英雄人物或正面人物，悲剧所反映的是不能解决或不能缓和的矛盾，在斗争中常因力量悬殊为现实势力阻挠，最终以正面主人公的失败、受难或毁灭而告终。正如鲁迅所说："悲剧将人生的有价值的东西毁灭给人看。"在中国传统戏剧中有许多描写悲剧性矛盾的优秀作品，多数具有强烈的反封建和理想化的结局。例如，关汉卿的《窦娥冤》，这部杰出的杂剧集中描写了窦娥的冤屈和她的抗议。窦娥以年轻的生命作为代价，认识了一个可怕却又千真万确的真理："衙门从古向南开，就中无个不冤哉！"她的屈死概括了封建社会无数枉断斩的冤狱，对封建社会的黑暗是一个深刻的揭露和批判。窦娥的悲剧不仅是一个善良者被毁灭的悲剧，而且是一个抗争者被毁灭的悲剧，它达到了悲剧艺术中比较高的境界，在被压迫人民心中播下抗争的火种。

(2) 喜剧

喜剧同悲剧恰好相反。它一般是以讽刺或嘲笑丑恶落后现象，从而肯定美好、进步的现实或理想为主要内容的。喜剧最重要的是要创造喜剧性格，通过巧妙的结构和诙谐的台词，运用夸张的手法和滑稽的形式，产生引人发笑的艺术效果。喜剧的本质是对旧事物的否定及讽刺，对新事物的肯定、赞美和歌颂。鲁迅说："喜剧将那无价值的撕破给人看。"中国戏曲也有悠久的喜剧传统。随着社会的发展，喜剧的内容也有所变化。它一方面要批评、嘲笑生活中落后和垂死的东西；另一方面又要肯定与支持新事物和先进人物。如关汉卿的《救风尘》、白朴的《墙头马上》、王实甫的《西厢记》等。

(3) 正剧

正剧兼有悲剧和喜剧的因素，又介于悲剧和喜剧之间，所以又称为悲喜剧。它能更广泛和深刻地反映生活。悲剧中无法解决的矛盾，在正剧中可以得到解决。在大多数情况下，社会生活并不单纯呈现为悲剧性或喜剧性，而是有悲有喜，悲喜交至。因此，混合着悲喜成分、以代表正义的一方取得胜利为结局的正剧，在戏剧舞台上占据了突出的地位。著名的正剧有莎士比亚的《一报还一报》《暴风雨》、狄德罗的《私生子》《一家之主》等。

5.1.9.2 戏曲、话剧、歌剧、舞剧、音乐剧

根据艺术形式和表现手法不同戏剧可分为戏曲、话剧、歌剧、音乐剧、舞剧等。如《牡丹亭》(戏曲)、《雷雨》(话剧)、《白毛女》(歌剧)、《天鹅湖》(舞剧)、《歌剧魅影》(音乐剧)。

(1) 戏曲

戏曲是中国各个民族、各个地方、各个时代的传统戏剧样式的总称，它指的是中国固有的传统戏剧。

中国古代戏剧以"戏"和"曲"为主要因素，"戏"指的是游戏、戏弄和玩笑，"曲"指的就是歌唱，所以叫作"戏曲"。传统戏剧指的就是"戏曲"。

(2) 话剧

话剧是通过演员的对白来揭示全剧内容的戏剧。中国的话剧，与传统舞台剧、戏曲相区别，话剧的主要叙述手段为演员在台上无伴奏的对白或独白，但可以使用少量音乐、歌唱等。话剧是一门综合性艺术，剧本创作、导演、表演、舞美、灯光、评论缺一不可。代表剧目有老舍的《茶馆》《龙须沟》、曹禺的《雷雨》《北京人》。

话剧的艺术特点有：

①以表演为中心的综合性艺术。话剧艺术兼收并蓄、博采众长，包含文学、音乐、舞蹈、绘画等多种艺术元素。它的综合性不只体现为这些艺术成分的大杂烩，一旦进入话剧，这些成分就有一个凝聚的焦点——那便是表演。剧本是戏剧中的文学成分，它为表演提供了依据。

②时空与共的剧场性艺术。话剧是在一个特定的时间和空间中存在的表演艺术。在这个空间中，布景、服装、道具、灯光、音响、表演相互交织，形成了一个与观众所在的空间有距离感的艺术世界。剧场既是一种物质环境，也是一种精神环境。演员与观众面对面地相遇，观众的情绪与演员的情绪在一定程度上相互作用。话剧舞台灯光的运用非常重要。话剧的舞台场景交代了故事发生的背景和地点，场景搭建注重实景。

③以动作展现冲突的艺术。由于剧场中的舞台是固定的，不能像电影、电视那样自由地转换空间环境，因此话剧场面应高度集中，故事不能太复杂，场面转换不可太频繁。要求每一幕都要有实际的情节含量，使故事在相对有限的场景中获得浓缩的展现。这样就成就了话剧艺术所特有的戏剧性。

(3) 歌剧

歌剧是主要或完全以歌唱和音乐来交代和表达剧情的戏剧。歌剧在16世纪末前后诞

生于意大利的佛罗伦萨。它源自古希腊戏剧的剧场音乐，是将戏剧、诗歌、音乐、舞蹈和美术相结合的综合艺术。它是音乐与戏剧的最高形式。

代表剧目《白毛女》《江姐》《洪湖赤卫队》《茶花女》《费加罗的婚礼》等都是中外著名的歌剧。

歌剧演出更注重歌唱和歌手的传统声乐技巧以及器乐音乐等音乐元素。声乐部分包括独唱、重唱与合唱，歌词就是剧中人物的台词（根据样式不同，也有说白）；器乐部分通常是在全剧开幕时有序曲或前奏曲。早期歌剧还兼有具有献词性质的序幕（包括声乐在内），歌剧中，器乐一方面作为歌唱的伴奏；另一方面还起着连接剧情的作用。幕与幕之间常常会用间奏曲连接，或每幕有自己的前奏曲。在戏剧进展中也可以插入舞蹈。

歌剧演员扮演的角色按照他们各自不同的声音（音色、力量和音域）、年龄、外形来分类。男歌手分为男低音、男中低音、男中音、男高音及假声男高音。女歌手分为女低音、次女高音及女高音。女高音也可细分为花腔女高音和抒情女高音等。

歌剧中重要的声乐样式有咏叹调、宣叙调、重唱、合唱等。歌剧体裁类型有正歌剧、喜歌剧、轻歌剧、室内歌剧等。

(4) 音乐剧

音乐剧（musical theater，musicals），早期译为歌舞剧，是一种舞台艺术形式，起源于19世纪的英国。它是由喜歌剧演变过来的，是一种把舞蹈、音乐、戏剧等因素综合在一起，通过歌曲、台词、音乐、肢体动作等的紧密结合，载歌载舞将故事情节和其中蕴含的情感表现出来的亦唱亦白的戏剧艺术。音乐剧四大名剧为《猫》《歌剧魅影》《悲惨世界》《西贡小姐》。

音乐剧的长度没有固定标准，大多数音乐剧长度都在2~3小时。通常分为两幕，间以中场休息。如果将歌曲的重复和背景音乐计算在内，一部完整的音乐剧通常包含20~30首曲目。音乐剧善于用音乐和舞蹈表达人物情感、故事发展及戏剧冲突，有时语言无法表达的强烈情感，可以利用音乐和舞蹈表达。在戏剧表达形式上，音乐剧是属于表现主义的。在一首曲目之中，时空可以被压缩或放大，如男女主角可以在一首歌曲的过程之中由相识变成坠入爱河，这在一般写实主义的戏剧中是不容许的。

(5) 舞剧

舞剧是舞台剧的一种，是以舞蹈为主要表达手段，辅以音乐、场景、服装等元素，以情节为线索表现故事内容的艺术形式。特点是剧情的发展、人物形象的塑造主要靠演员的舞蹈动作（还有音乐语言）来表现。虽然是音乐与舞蹈的结合，但又有完整的故事情节，因此称为"剧"。如著名的芭蕾舞剧《天鹅湖》和我国近年来创作的优秀舞剧《丝路之花》。

5.1.9.3 独幕剧和多幕剧

戏剧按照篇幅长短可分为独幕剧和多幕剧。

(1) 独幕剧

独幕剧是戏剧作品的一种形式，全剧情节在一幕内完成。篇幅较短，情节单纯，结构紧凑，要求戏剧冲突迅速展开，形成高潮，戛然而止。

(2) 多幕剧

多幕剧是大型的戏剧，容量相对较大，剧情较复杂，同长篇小说一样，篇幅长，可以容纳更多的人物，故事情节较复杂，分幕分场，能通过换幕来表现时间的间隔和空间的转换。所以多幕剧更能反映广阔的社会生活。

(3) 幕和场

剧本中通常用"幕"和"场"来表示段落和情节。

①幕。指情节发展的一个大段落。来源于戏剧舞台前方可以升降的幕布，幕布的起落标志着一个大的段落的结束，这个段落就成为一幕戏，一幕可分为几场，"幕"是戏剧段落的单位。

②场。指一幕中发生空间变换或时间隔开的情节。"场"是戏剧中比"幕"小的段落单位。在西方文艺复兴和古典主义时期，"场"是人物上下场的标志，后来就成了相对完整的情节段落的标志。

5.1.9.4 历史剧和现代剧

根据题材反映的时代不同可分为历史剧和现代剧。如《屈原》（历史剧）、《雷雨》（现代剧）。

5.1.9.5 舞台剧、街头剧

根据演出场合的不同可分为舞台剧、街头剧等。

需要注意的是，同一剧本，根据不同的分类标准，可分属不同的种类。

如：

《雷雨》
根据矛盾冲突的性质和结局——悲剧
根据艺术形式——话剧
根据剧情的繁简和结构——多幕剧
根据演出场合——舞台剧
根据所反映的时代——现代剧

5.2 戏剧鉴赏的主要方法

5.2.1 话剧鉴赏方法

话剧艺术一般是指以对话和动作为主要表现手段的戏剧。戏剧的英文为 drama、theatre，源于希腊剧的剧场——theatron，意为"观看的场所"西方戏剧和中国话剧是同一事物的不同称谓。鉴赏话剧可以从以下几个方面入手。

(1) 从剧本角度鉴赏

话剧的基础在于剧本，剧本是编剧在精心构思后形成的智慧结晶。剧本可以有曲折的

剧情、深邃的思想、鲜明的人物、动人的台词，因此鉴赏话剧要了解每一部话剧的基本故事情节、历史背景，以及主要人物的名称及性格特点。

(2) 对丰富多彩的戏剧语言进行品味

关注话剧艺术所特有的表现手段，欣赏艺术家高超的台词功力，品味语言的动作性、个性化的语言及内涵丰富的潜台词。

(3) 对不同人物的性格特点进行品味

话剧里的角色往往是分外鲜活的，有着自己独特的个性及做事方法。正是有这些性格各异的人物存在，戏剧的故事才得以展开，才能使观众产生将一出戏看下去的强烈意愿，观众看戏的兴趣是希望看到剧中不同人物的最终命运。

(4) 对高度集中的戏剧冲突进行品评

戏剧冲突表现在人与自然力量、人物与人物、人物与社会力量、人物内心世界中的两种矛盾力量之间的斗争，正是戏剧矛盾冲突推动着戏剧不断向前发展。

(5) 对故事的框架和结构技巧进行鉴赏

结构要好，也就是情节安排要好，恰当的情节安排能够产生扣人心弦的吸引力和愉悦作用。

①欣赏剧情的过程中要注意开场高潮和结局几个重要环节。开场戏(故事的开端)好坏决定全剧的好坏，起着提出矛盾制造总悬念、指明剧情发展的方向、引起观众兴趣的作用。高潮(又称高峰、顶点)是戏剧矛盾冲突发展到最紧张、最激烈的白热化状态，是决定人物命运、时间转折、情节发展前景的最关键环节。高潮一般出现在剧作的后半部分，高潮之后矛盾冲突会得到解决，情节进入结局阶段。结局(尾声)是情节发展的最后阶段，即矛盾冲突已得到解决，事件发展有了结果，主题得到完整的体现。并非每部剧作都有尾声，有时候高潮即是结局，西方传统悲剧一般多用此法，中国古代悲剧常用较完满的大结局。

②欣赏情节结构曲折起伏、引人入胜的技巧。如悬念、巧合、发现和突转。悬念是通过对剧情做悬而未决和结局的难料安排，激起观众的热切期待、猜测、担心、不安、急于知晓剧情发展的心理，使戏剧情节引人入胜，维持并不断增强观众兴趣的一种主要手法。巧合是指戏剧情节不能排除的偶然情况，可以说没有偶然性就无法构成戏剧的情节，但是必须要合乎情理，要反映出"意料之外，情理之中"。发现和突转是指情节和冲突发生出人意料的根本性转折，从而使剧情急转直下产生出奇制胜的效果。它是通过人物命运与内心情感的根本转变来加强戏剧性的一种剧法。

(6) 欣赏舞台元素

舞台上的每一件道具、每一处场景，演员的每一身服装、每一个扮相，演出过程中的每一次亮灯、每一次收光、每一次音响效果，这些都是每一场演出的必要元素。

(7) 走进剧院欣赏话剧

欣赏话剧最理想的方式是走进剧院观赏。在聆听话剧的同时，感受舞台上人物性格、戏剧场面的出现和变化，演员的形体表演，讲究的舞台设计，不同时代、不同风格的服

装，甚至是剧场里的气氛，这对于我们理解话剧内容都将会有极大的帮助。

(8) 从综合的角度鉴赏

①背记话剧中的主要人物、角色姓名，分析其性格特点。背记话剧中主要角色的经典台词，熟悉戏剧的基本故事情节。

②通过话剧的对白，感受剧中主要人物的真挚情感和语言音色的美感。感悟其思想情感，从而进行思想、情感上的沟通和交流(最好背记一段或者一两句主要角色台词)。

③通过舞台上人物的化妆、服装、道具、灯光、布景等舞美效果，感受戏剧的历史、时代特色，从而了解和认识历史、民族、民俗风情。

④通过戏剧的背景、戏剧的矛盾冲突、人物的命运等，把握话剧的历史、现实意义和作用，体会剧作家、表演艺术家的思想境界。

(9) 从话剧知识方面鉴赏

①剧本。是戏剧文学，创作剧本主要是为了搬上舞台演出，不同于诗歌、散文、小说等文学作品仅供阅读。

②台词。是话剧表演的第一大艺术语言，是剧中人物所说的话。包括独白、对白、旁白、画外音等。也有人把台词称为"语言动作"。

③独白。剧中人物孤身独处时，直接面对观众倾诉内心隐秘、诉说内心矛盾时的话，是戏中一种有力的艺术手段。例如，《哈姆雷特》中主人公哈姆雷特的那一段"是生存还是毁灭"的内心独白，表现了人物丰富复杂的思想感情，堪称独白中的经典。

④对白。戏剧人物之间的一种语言交流方式，它要求每个人物说出的话对另一个人都具有一定的影响力、冲击力和震撼力，将语言动态地展现在舞台上。

⑤旁白。剧中人物与其他人物对话之中插入的第三人讲述的部分，其主要功能在于揭示人物内心的隐秘。

⑥画外音。原本是影视艺术的语言形式，引入话剧表演艺术之中，指的是人物在舞台画面以外的台词。

5.2.2 歌剧鉴赏方法

歌剧是一门综合艺术。没有文学剧本的基础，就无从产生歌剧的音乐；没有戏剧表演(演员的动作、方位的调度或舞蹈场面等)，就不可能生动而明确地体现出情节和人物的关系；没有美术(舞台设计、服装、道具、灯光等)，也不可能完整地表现出歌剧剧情所发生的环境。鉴赏歌剧可以从以下几个方面入手。

(1) 从故事情节及历史背景角度鉴赏

了解歌剧的基本故事情节和历史背景，背记歌剧中主要人物、角色的姓名，了解他们的性格特点。通过戏剧的背景、矛盾冲突、人物命运等，把握歌剧的历史、现实意义和作用，体会剧作家、作曲家的思想境界。

(2) 从声乐艺术的角度鉴赏

关注歌剧艺术所特有的表现手段，如歌唱家高超的歌唱技巧、咏叹调的戏剧性和抒情性、重唱的立体感等。通过歌剧的唱段，感受和想象剧中主要人物(歌唱家)音乐旋律中的声

乐表现(真挚情感)和技巧(发声、音色)的美感。体会他们的思想情感,从而进行思想情感上的沟通和交流(最好背记一首或一、两句主要角色的著名咏叹调唱段的曲调和歌词)。

(3) 从歌剧器乐的角度鉴赏

通过歌剧的音乐(序曲、间奏曲、伴奏等)音响动态,如序曲中乐队伴奏的情感渲染、气氛烘托等,感受和理解戏剧的矛盾冲突、人物的心理变化、人物命运结局的艺术魅力。

(4) 从舞美的角度鉴赏

通过舞台上人物的化妆、服装、道具、灯光、布景等舞美效果,感受历史、时代的特色,从而了解和认识历史、民族和民俗风情。

(5) 从歌剧作品比较中鉴赏

体会歌剧的不同风格,比较不同流派作曲家的创作观以及不同歌唱家、指挥家对作品的处理方式。在比较之中,增强对歌剧艺术的深层感受。歌剧是综合了听觉和视觉的艺术,欣赏歌剧最理想的方式是去歌剧院观赏歌剧。在聆听歌剧的音乐、声乐唱段的同时,感受舞台上人物性格、戏剧场面的变化,观赏演员的形体表演、舞美设计,欣赏不同时代、不同风格的服装,甚至是剧场里的氛围,这对于我们理解歌剧内容和鉴赏歌剧都有极大的帮助。

(6) 掌握必要的歌剧知识

①歌剧中的声乐。

a. 歌剧中的咏叹调(aria)。指歌剧中一种极富抒情性的独唱乐段,其特征是富于歌唱性(脱离了语言音调)、擅长于抒发情感(而不是叙述情节)、有讲究的伴奏(宣叙调有时几乎没有伴奏或只有简单的陪衬和弦)和特定的曲式(多为三段式,宣叙调的结构则十分松散)。此外,咏叹调的篇幅较大,形式完整,一些著名的歌剧咏叹调经常会在音乐会中上演。

b. 歌剧中的宣叙调(recitative)。也称朗诵调,是一种基于语言音调的吟唱性曲调。其形式结构零碎、自由。大多节奏自由而伴奏也较简单。在歌剧或清唱剧等大型声乐曲中,人物间的对话通常均用宣叙调。相当于戏剧中的对白。宣叙调在歌剧中可以起到场面的连接和转换、营造戏剧高潮等作用,也可以表现人物性格间的冲突、故事情节的展开等。

c. 歌剧中的重唱(ensemble)。广义上,歌剧中两个或两个以上叠置的声乐段落都可称为重唱。重唱不仅有抒情的作用,也可表现叙事和戏剧冲突的作用。根据声部数目不同,分为二重唱(duet)、三重唱(trio)、四重唱(quartet)以及声部数目更多的重唱,如八重唱等。在音乐的写法上,可分为和声性重唱与复调性(模仿复调和对比复调)重唱等。

d. 歌剧中的合唱(chorus)。合唱反映群体的意志、思想、情感,在歌剧中有极强的戏剧效果。按声部划分,一般有男声合唱、女声合唱、混声合唱等。按声部的数量,有二声部合唱、四声部合唱等。

②歌剧中的器乐。器乐部分由管弦乐队演奏的序曲、间奏曲、舞曲等组成。序曲是在全剧开幕时由管弦乐队演奏的音乐,音乐的内容和性质常常与全剧有关联,起到揭示剧中的人物性格、体现歌剧的性质(如喜剧性或悲剧性等)等作用。序曲的结构往往是奏鸣曲

式，因此序曲具备独立性质，在音乐会中常常出现歌剧序曲节目。

在每一幕中为歌唱伴奏是歌剧器乐的一大特色，管弦乐队的和声、音色、配器等要素和效果，可以刻画主人公的内心世界，极大地润色和丰富声乐唱腔，使唱段增添戏剧性色彩。

除为歌唱伴奏外，歌剧中的器乐也起衔接作用。唱段之间、幕与幕之间常用管弦乐队演奏的间奏曲连接，或每一幕有自己的前奏曲。

在戏剧的进展中，还可以插入舞蹈。舞蹈音乐常常也是独立的器乐音乐。歌剧的音乐结构可以由相对独立的音乐片段连接而成，也可以是连续不断发展的统一结构。有些歌剧中也会穿插舞蹈表演，如不少法语歌剧都会有一场芭蕾舞表演。

此外，在歌剧开演之前，最好先看节目单，以便了解剧情和人物关系。如果对剧情有所了解，可以根据自己的喜好，尽情欣赏演员的表演及音乐、文辞和舞蹈等。艺术欣赏是一种主观意识活动，没有统一标准，可谓是"仁者见仁，智者见智"。观众可以插上想象的翅膀，在特定的艺术氛围中遨游。听歌剧时，尽量去了解或接受舞台上所展现的一切，保持与剧中人的情感一致。此外，歌剧演出通常不用扩音设备，因此看歌剧演出时，要保持安静，在表演过程中，掌声被视为不合时宜的，待到一幕结束或者全剧结束时热烈的掌声才是对演出者的尊重和肯定。

5.2.3 音乐剧鉴赏方法

音乐剧作为剧场艺术表演形式之一，它的内容与现代生活密切相关，是大众文化的一种重要体裁形式。如今，音乐剧已经风靡全球，不再只属于美国纽约、英国伦敦等发达国家的城市。

音乐剧的题材内容大都通俗易懂。一类根据名著改编；另一类则与民族文化有关。音乐剧是一门综合性的艺术，剧本是戏剧的基础，在此基础之上产生音乐，通过戏剧表演（演员的动作、方位的调度以及舞蹈场面等）生动地体现出戏剧情节和人物之间的关系，加之舞台美术（舞台设计、服装、道具、灯光等），完整地表现出剧情所发生的一切。鉴赏音乐剧可以从以下几个方面入手。

(1) 从故事情节及历史背景角度方面鉴赏

了解音乐剧基本的故事情节，即了解剧情及主要人物的性格。背记音乐剧中主要人物、角色的姓名，分析他们的性格特点。通过戏剧的背景、矛盾冲突、人物命运等，把握歌剧的历史、现实意义和作用，体会剧作家、作曲家的思想境界。

(2) 从声乐艺术的角度鉴赏

了解音乐剧艺术所特有的表现手段，主要角色、演员的歌唱艺术和特点，以及重唱、合唱等表演手段的艺术感染力等。通过音乐剧的唱段，感受剧中主要人物（歌唱家）音乐旋律中的声乐表现（真挚情感）和技巧（发声、音色）的美感。体会他们的思想情感，从而进行思想情感上的沟通和交流（最好背记一首，或者一两句主要角色著名唱段的曲调和歌词）。

(3) 从歌剧器乐的角度鉴赏

通过音乐剧的音乐（序曲、间奏曲、伴奏等）音响动态，感受和理解戏剧的矛盾冲突，

人物的心理变化，人物命运结局的艺术魅力。

（4）从舞美的角度鉴赏

通过舞台上人物的化妆、服装、道具、灯光、布景等美术效果，感受历史、时代特色，从而了解和认识历史、民族和民俗风情。

（5）前往现场进行鉴赏

音乐剧是综合了听觉和视觉的艺术，应现场观赏音乐剧的实况演出。在聆听音乐剧的音乐、唱段的同时，感受舞台上人物性格、戏剧场面的出现和变化，演员的表演，讲究的舞台设计，不同时代、不同风格的服装，甚至是剧场里的气氛，这对于我们理解音乐剧都将有所帮助。

5.2.4 舞剧鉴赏方法

舞剧和歌剧一样是一门综合的艺术。它是以舞蹈为主要表现手段，并综合了音乐、美术等要素来揭示主题内容，塑造人物形象的艺术种类，以人体的动律为基本要素，把舞蹈看作视觉的音乐、连续画面、无声哑剧。鉴赏舞剧可以从以下几个方面入手。

①了解舞剧的故事梗概，以及主要人物、角色的性格特点。背记舞剧中的主要人物、角色的姓名，熟悉戏剧的基本故事情节。

②关注舞剧艺术所特有的表现手段。如单人舞，双人舞，群舞中旋转、跳跃等动作造型。通过舞蹈的段落，感受、想象主要角色（舞蹈家）的舞蹈动作的表现（真挚情感）和技巧（舞姿）的美感。体会他们的思想情感，从而进行思想情感上的沟通和交流。

③欣赏舞剧的音乐。如序曲，不同人物、场景的造型，情感渲染，气氛烘托等。

④体会舞剧写作的风格，对不同作曲家、不同流派的创作观以及不同编舞、舞蹈家、指挥家对作品的不同处理方式加以比较，加深对舞剧艺术的深层次感受和理解。通过舞剧的音乐（序曲、间奏曲、伴奏等）音响动态，感受和理解戏剧人物的思想情感、戏剧性矛盾冲突、人物的心理变化、人物的命运结局。

⑤通过舞台上人物的化妆、服装、道具、灯光、布景等美术效果，感受历史和时代的特色，从而了解和认识历史、民族和民俗风情。

⑥舞剧是综合了听觉和视觉的形体艺术，最理想的欣赏方式是到歌舞剧院观赏舞剧。聆听舞剧的音乐，观看舞蹈的表演，感受舞台上人物性格、戏剧场面的出现和变化。演员的形体表演，考究的舞台设计，不同时代、不同风格的服装，甚至是剧场里的气氛，这些对于我们理解舞剧的内容都会有很大的帮助。

⑦学会鉴赏芭蕾舞剧。观看芭蕾其实是展示个人风度、气质、品味的绝佳机会，可以穿上衣橱里最好的礼服出席剧场或着正装，绝不可以穿短裤、拖鞋。如能提前到达剧场，可以看看是什么剧团演出，演出什么剧目，剧情介绍和有哪些芭蕾明星等。芭蕾的鼓掌与交响乐的鼓掌是不一样的，欣赏交响乐时不能在乐章之间和演奏时鼓掌，必须等整个音乐结束之后才能鼓掌。而观看芭蕾时，则可以在舞段之间或演员跳完行礼时鼓掌，这是对艺术家的创作与表演的一种肯定、鼓励和真诚的感谢。

在欣赏芭蕾的过程中，"第六感觉"应该是最重要的工具。假如真的不懂如何去鉴赏芭

蕾,那就什么也别想,只管走进剧场,从"感觉"芭蕾开始做起,感受他们的力量、技巧,感受单人舞、双人舞、组舞、群舞以及音乐、服装等的妙处,如果能从舞台上的表演中感受到美,那么就已经看懂了芭蕾。

<div style="text-align:center">知识拓展——芭蕾舞鞋的秘密</div>

芭蕾舞鞋的秘密在鞋尖。鞋尖柔软,具有相当大的安全系数。即使跳起时鞋尖断裂,也会保证女演员不会受伤。鞋尖里有使女演员得以用脚尖跳舞的"鞋盒"。"鞋盒"藏在鞋尖里。"鞋盒"实际上是一种硬套,套住脚趾和一部分脚面。"鞋盒"不是用木头、塑料软木等材料制作而成,而由六层最普通的麻袋布或其他纺织品黏合而成。

5.3 戏剧作品鉴赏

5.3.1 中国歌剧史上的里程碑——《白毛女》鉴赏

5.3.1.1 剧本来源与剧情简介

(1) 剧本来源及创作

1944年,时任西北战地服务团团长的周巍峙来到延安,带来了河北省平山县发生的"白毛仙姑"的故事。时任延安鲁迅艺术学院副院长的周扬决定由鲁艺创作一部大型的舞台剧,初步想创作成一部民族新歌剧,内容就以"白毛仙姑"的传说为题材,并准备以此剧向中国共产党第七次全国代表大会献礼。

通过协调各个部门的分工,反复修改剧本,文学系的贺敬之、丁毅不负众望,最终完成新剧本的写作,将剧本的主题思想深刻地概括为"旧社会把人变成鬼,新社会把鬼变成人"。该剧在中央大礼堂进行了首演(图5-1、图5-2)。

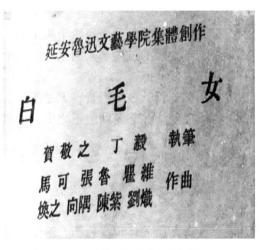

图5-1 歌剧《白毛女》剧本封面

图5-2 歌剧《白毛女》首演地中央大礼堂

(2) 剧情简介

1934年大年三十,河北省某县杨格庄,在风雪中贫农杨白劳躲账回家,盼望与独生女

喜儿过团圆年。正当父女俩其乐融融之时，地主黄世仁的管家穆仁智突然上门。黄世仁与穆仁智威逼利诱，用"驴打滚"的高利贷逼迫杨白劳卖喜儿抵债。杨白劳抗争不过，被逼在卖身文书上按了手印，昏死在回家的路上。

好友赵老汉发现昏倒在雪地里的杨白劳。喜儿和大春、王大婶也回到杨家一起过年、吃饺子。赵老汉讲起了当年红军的故事，令大春和喜儿心生向往。众人离去后，杨白劳含恨喝下盐卤，以死抗争。大年初一，众人发现门外杨白劳的尸首。喜儿悲痛欲绝、抚尸痛哭。穆仁智带着狗腿子抢走了喜儿。

一个多月后，大春与大锁一起痛打穆仁智。大锁被抓，大春被逼远走他乡。喜儿在黄家备受折磨，好在有张二婶好心相助，勉强度日，无奈最终没有逃脱对她垂涎已久的黄世仁的魔爪，终被奸污。喜儿悲愤万分，欲寻短见，被张二婶救下。

黄世仁婚事将近，为避"家丑"，黄家意将喜儿卖给人贩子。张二婶得知后，帮助喜儿逃出黄家。大河边芦苇荡中，追逐而来的黄世仁、穆仁智发现岸边一只喜儿的鞋，判定喜儿投河而亡。喜儿躲过劫难，逃进深山。

三年过去了，喜儿藏身山洞，因长期缺盐，浑身毛发变白，成为传说中的"白毛仙姑"。风雨之夜的奶奶庙里，喜儿撞见并追打前来躲雨的黄世仁、穆仁智，被当成"鬼"。秋天，已是八路军的大春回到村中，当得知"白毛仙姑"的事情后，决定上山一探究竟。

大春、大锁在山洞里追上喜儿，一番盘问之后，终于明白真相。喜儿、大春相认，悲喜交加。大春带喜儿下山报仇。村口斗争会上，喜儿控诉黄世仁，村民们怒不可遏。黄世仁、穆仁智被送交人民政府公审法办。"旧社会把人逼成鬼，新社会把鬼变成人！"喜儿等人在新社会里终于翻身做主人。

5.3.1.2 主要人物及形象分析

(1) 主要人物

喜儿、杨白劳——纯朴的农民，他们盼望用自己勤劳的双手劳动来换取幸福生活，然而封建制度和地主阶级却把他们逼得一个躲进山洞里像野兽似的过着非人的生活，一个喝卤水自杀。

黄世仁——恶霸地主、老财主的典型代表人物，欺男霸女，放高利贷，无恶不作。靠剥削过着腐化堕落的生活，他欺负百姓，使无数劳动人民生活在悲痛和绝望之中。该形象象征着封建地主阶级长期压榨贫苦百姓。

穆仁智——地主恶霸黄世仁的狗腿子，是地主欺压贫农的帮凶。

大春、张二婶——贫苦农民的代表。

(2) 主要人物形象分析

①喜儿。天真淳朴、乐观的少女形象是传统农民优秀品质的体现。悲伤、绝望的她是旧社会农民苦难的缩影；是不屈不挠的抵抗者；坚强、勇敢、有抗争性是以喜儿为代表的新农民的优秀品质。

②杨白劳。憨厚、懦弱的杨白劳是旧社会未觉醒农民的代表。淳朴善良、憨厚老实是劳苦大众的传统美德；懦弱胆小、对恶势力无能为力是旧社会农民无助的表现；逆来顺

受、委曲求全是旧社会农民面对不公待遇时的一贯处事态度。

③黄世仁。虚伪、恶毒的他是剥削阶级的代表。虚伪狡诈、心狠手辣、阴险、凶残、贪婪。

5.3.1.3 经典唱段鉴赏

(1)《北风吹》

《北风吹》是歌剧《白毛女》中喜儿的一个唱段，旋律亲切、流畅，表现的是喜儿盼望爹爹回家过年的喜悦心情。曲调是根据河北民歌《小白菜》凄凉哀婉和《青羊传》亲切活泼的旋律改写而成的(图5-3)。

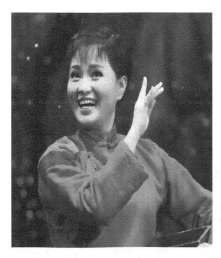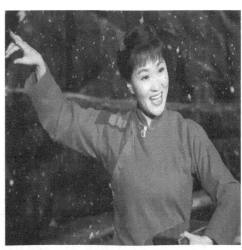

图5-3 歌唱家雷佳演唱的《北风吹》剧照

《北风吹》的一开始就借鉴了《小白菜》的主要旋律，旋律的行进与变化上基本相似，只不过是在音乐的跨度和节奏上进行了一些细微的变化。河北民歌《小白菜》采用的是4/4拍，《北风吹》则采用了3/4拍的格式，在歌曲速度上较《小白菜》有所提升，配乐方面也使用主要刻画喜儿活泼淳朴的形象的乐器。旋律起伏有序、优美流畅、质朴且明快，节奏轻柔舒展，形象地刻画出喜儿活泼、纯朴、天真可爱的性格特征以及喜儿高兴、担心和盼望父亲回家过年的复杂心情(图5-4)。

(2)《扎红头绳》

《扎红头绳》是全剧节奏最欢快的唱段，唱段中父女二人以欢快的节奏和旋律对唱该曲，表现出父女尽享天伦之乐的幸福情景，较好地呈现出杨白劳的慈父形象和喜儿天真、烂漫、纯朴的少女形象(图5-5)。

此段父女二人的对唱，曲调旋律大体一致，都是根据山西民歌《捡麦根》改编而来，但在节奏和情绪处理上却是大不一样，这种差别体现出两个人在性格上的巨大差异。喜儿的唱段节奏明快，曲调轻盈，旋律流畅，表现出了喜儿天真无邪、活泼乐观的天性；而杨白劳的唱段则节奏舒缓，旋律低沉，情绪中透露出一丝悲凉的感伤及一种莫名的无奈，特别是结束句采用了向下发展的旋律型，表现出杨白劳无依无靠、痛苦无助的心情(图5-6)。

北风吹

1=G 3/4 2/4　　　　歌剧《白毛女》选曲　　　贺敬之词 陈紫、马可曲
稍快 天真地

6 5 52 | 3 23 - | 5 4 32 | 2 61 - | 3 3521 | 1 56 - |
北风 那个 吹　　雪花 那个 飘　　雪花儿 那个 飘 飘
爹出 门去 躲　帐　整七 那个 天　　三十 那个 晚 上

6 2 02 | 7 65 - | (6 2 02 | 7 65 -) :||
年　来　　到
还　没　　还

| 2/4 0 323 | 6 1 25 | 3 2 3532 | 1) 323 | 6 1 2 | 25 35 | 3 21 |
　　　　　　　　　　　　　　我盼 爹爹 心中 急

1 2 1 2 | 35 3 2 | 6 6 1 | 1·3 2 2 | 3 5 35 6 | (3 5 35 6)
等爹 回来 心 欢 喜　　爹爹 带回 白 面 来

1·1 1 1 | 6 1 6 1 | 6 1 56 1 | 0 2 1 | 35 6 6 1 | 7 65 5 - |
欢欢 喜喜 过 个 年　　　欢欢 喜喜 过 个 年

图 5-4 《北风吹》乐谱

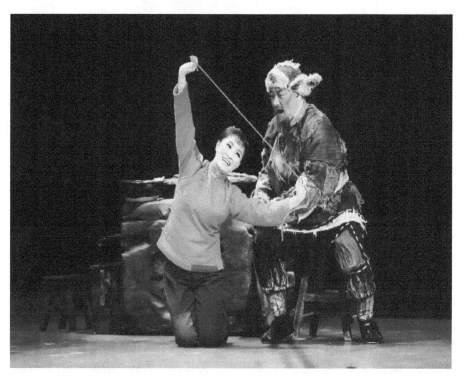

图 5-5 2015 版中国歌剧舞剧院《扎红头绳》唱段剧照

扎红头绳

歌剧《白毛女》选曲

杨白劳、喜儿父女对唱

1=G 4/4

贺敬之等词
马　可等曲

（父）人家的闺女有花戴；爹爹钱少不能买；扯上了二尺红头绳；我给我喜儿扎起来；

（女）哎扎起来。人家的闺女有花戴，我爹钱少不能买，扯回了二尺红头绳，给我扎起来

哎扎呀扎起来。门神门神骑红马，

（父）贴在门上守住家，（女）门神门神扛大刀，（父）大鬼小鬼进不来，（合）哎

进呀进不来。

图5-6　《扎红头绳》乐谱

(3)《花天酒地辞旧岁》

《花天酒地辞旧岁》是黄世仁表现内心独白唱段(图5-7)，此段作为黄世仁的主题音乐出现多次，它是根据眉户戏"冈调"改编而成，整个唱段为G宫调式。全曲基调较舒缓，表现出一种心满意足的情绪，且大部分乐句都是弱起，表现出黄世仁轻松惬意的心态。

黄世仁的出场是在一片欢笑中，背景音乐是根据陕北唢呐曲《拜堂》的曲调改编而成(图5-8)。曲风欢快、嘹亮、喜庆。用这样的音乐来为黄世仁的出场做铺垫，一则反映出黄家欢乐祥和的气氛，衣食无忧的境况，二则也为黄世仁霸占喜儿做铺垫，将一个心狠手辣、为富不仁、骄奢淫逸的地主恶霸形象刻画得淋漓尽致。

图5-7　2015版中国歌剧舞剧院黄世仁剧照

花天酒地辞旧岁

贺敬之 词 张鲁 曲

（曲谱）

图5-8 《花天酒地辞旧岁》（陕北唢呐曲《拜堂》的曲调改编）

(4)《恨似高山，仇似海》

《恨似高山，仇似海》是歌剧《白毛女》中"白毛女"的核心唱段，也是中国民族歌剧的经典唱段之一，此段是作曲家马可为丰富展现歌剧的艺术表现力，在20世纪70年代续写的一段咏叹调。唱段中巧妙地运用了说唱的表现形式，说中有唱，说中有控，唱中有说，唱中有诉，声泪俱下，展现"唱中有说，说中带唱"这种表现形式的艺术效果。整段中道白、歌唱、吟诵等多种形式的说唱在唱段中交替出现，使说和唱相辅相成，协调呼应，极大地增强了歌剧的艺术张力。河北梆子的行腔、秦腔式的哭腔主要应用在喜儿的唱腔中，完美展示了女主角由"喜儿"到"白毛女"的人物转变，丰富了戏剧的剧情渲染，把全剧推向高潮(图5-9)。

图5-9 2015版中国歌剧舞剧院《恨似高山，仇似海》唱段剧照

在《恨似高山，仇似海》的演唱中，演员运用控诉的唱法，咬字吐字急咬慢发，加大了歌曲的力度，表现出了喜儿心中那份早想爆发出来的仇恨和力量。也正是因为如此，唱段也给斗争终将获得胜利起到了预示作用，从而引出第四阶段喜儿得救后众人大合唱，旧社会被推翻，广大劳苦百姓从漆黑的旧世界走向光明世界。

5.3.1.4 主要冲突表现形式

没有冲突就没有戏剧，戏剧冲突是社会矛盾的集中反映。歌剧《白毛女》体现出最主要的两种社会矛盾，一是杨白劳、喜儿代表的真善美和黄世仁、穆仁智代表的假恶丑，这是一种不能调和的戏剧冲突，是由于道德引发的矛盾；二是地主阶级和农民阶级之间产生的社会矛盾，这种矛盾是由特定历史背景造成的。当矛盾发展到顶点时，杨白劳和黄世仁的戏剧冲突就发展到了最高点。黄世仁逼迫杨白劳签下了卖身契，被逼无奈的杨白劳走上了自杀的道路，这个结果是不可避免的，是这个社会逼迫他走向了绝路，杨白劳代表着千千万万旧社会老农民的形象，被封建社会恶势力压迫却忍气吞声，当两种社会势力矛盾被激化的时候，就成为了戏剧冲突的最高点。

5.3.1.5 艺术特色及时代价值

(1) 艺术特色

①人物的设定。歌剧《白毛女》中人物的设定，仅从名字看便具有深刻的隐喻意义。杨白劳喻为白白地劳动；喜儿和大春则是两个充满浪漫主义幻想的名字；反面人物黄世仁，如果用四川方言来读，则与"枉是人"谐音，狗腿子穆仁智则与"没人智"谐音等。

②对民间音调的吸收。如剧中喜儿的唱段《北风吹》是由作曲家张鲁根据河北民歌《小白菜》为素材创作而成；杨白劳的唱段《十里风雪一片白》则是由马可根据山西秧歌《拣麦穗》创作而成。

民间音调的吸收一来可以丰富人物的舞台形象，使角色塑造更加生动；二来可以帮助歌剧艺术更加贴近老百姓的生活，加深歌剧在中国的影响力；三来可以推动中国传统音乐得以继承和发展。

③对中国传统戏曲诸因素的吸收与借鉴。第一，吸收了戏曲的道白。西方歌剧是只唱不说，而这部戏则吸收了戏曲的道白。例如，喜儿："今儿个年三十了，家家都包饺子、蒸年糕、烧香、贴门神，过年了！我爹出去躲债都七八天了还没有回来，家里过年的东西什么也没有，刚才王大婶送了我一些玉茭子面，我把它捏成饼子，等爹回来吃。"第二，黄世仁的狗腿子穆仁智出场"数板"。例如，穆仁智（唱）："讨租讨租，要账要账，我有四件宝贝身边藏：一支香来一支枪，一个拐子一个筐，见了东家就烧香，见了佃户就放枪，能拐就拐，能诓就诓。"这实际上是中国戏曲丑角的"数板"。这是戏曲曲式中的一种板式，只念不唱，有节奏，以板击拍伴奏，念词的句式和韵脚与唱词基本相同，篇幅长短不定，在戏曲中一般由丑角使用，有时在唱段中也夹用数板，之后再接唱腔。第三，富有民间色彩的剧情。《白毛女》歌剧经历了鸳鸯拆散—绝处逢生—英雄还乡—相逢奇遇—善恶到头终有报，这是传统戏剧中的结尾，十分符合中国普通老百姓喜爱的善有善报、恶有恶报的故事形式，整个剧情曲折离奇，具有民间色彩，因而深受普通人民欢迎。

④中西混搭的伴奏形式。采用了中西混搭的伴奏形式，乐队中既有西洋管弦乐队的提琴家族，如小提琴、中提琴、大提琴等，也有民族管弦乐队，特别是为中国传统戏曲伴奏的胡琴家族，如二胡、高音板胡、京胡等，还有如笛子、唢呐、三弦、板鼓、堂鼓等吹管、弹拨、打击乐器等。

(2)时代价值

《白毛女》的成功，奠定了其在中国歌剧史乃至中国戏剧史、中国音乐史上的重要地位——标志着中国民族歌剧的成熟，为中国民族歌剧的发展奠定了基础。

在《白毛女》所奠定的中国新歌剧发展的基础之上，相继出现了《小二黑结婚》《洪湖赤卫队》《刘三姐》《江姐》等一大批优秀剧目，掀起了中国歌剧发展史上的第二次高潮。

《白毛女》作为一部民族歌剧，集诗、歌、舞三者为一体，场景变换多样，歌剧语言继承了中国戏曲唱白兼用的优良传统，音乐选用中国北方民族音乐与传统戏曲音乐为素材，在具有独特民族风味的同时，又吸收了西方歌剧音乐的表现手法，使歌剧《白毛女》成为中国歌剧史上永恒的经典。

5.3.2　音乐剧四大名剧之《歌剧魅影》鉴赏

5.3.2.1　基本信息

片名：The Phantom of the Opera(中文翻译为歌剧魅影)(图5-10)

作曲：安德鲁·劳埃德·韦伯

作词：查尔斯·哈特、理查德·斯蒂尔格

取材：改编自法国作家加斯东·勒鲁的同名哥特式爱情小说

图5-10　《歌剧魅影》25周年伦敦皇家阿尔伯特大厅纪念版海报

制作人：卡梅隆·麦金托什、真效用公司
导演：哈罗德·普林斯
编舞：吉莉安·林恩
歌曲：《歌剧院的幽灵》《思念我》《音乐天使》《夜之乐》《别无所求》《化妆舞会》等
首演：1986年10月9日于伦敦女皇剧院

(1) 作曲家安德鲁·劳埃德·韦伯

韦伯从小便受到音乐熏陶，7岁开始作曲，16岁获得牛津大学奖学金，19岁进入皇家音乐学院学习管弦乐编曲，是当代最著名的音乐剧大师(图5-11)。

韦伯一共创作了13部音乐剧，一部声乐套曲，一组变奏曲，两部电影配乐。音乐剧代表作有《猫》《歌剧魅影》《回忆》《在星期天告诉我》等。

韦伯曾获得7次托尼奖，7次奥利弗奖，3次格莱美奖。他于1988年荣膺英国皇家音乐学院院士头衔，1992年被英国女王册封为骑士，1996年岁末再次被授予终生勋爵，成为贵族院成员。在欧洲这样一种说法——韦伯是我们这个时代的"舒伯特"。

图 5-11　作曲家安德鲁·劳埃德·韦伯

(2) 韦伯创作《歌剧魅影》的动机和背景

①韦伯最初的创作动机是为歌喉嘹亮的莎拉·布莱曼寻找合适的题材和角色。

②韦伯是一个富于挑战的艺术家，他总是不断向自己提出极具挑战性的命题。

③韦伯选择这个题材还受到斯蒂文·斯皮尔伯格的电影《迷失的方舟》(*Raiders of the Lost Ark*)启示，他发现不仅是20世纪80年代，在任何时代，离奇的神秘性与惊险的情节在大众娱乐方面都是重要因素。

④他认为这个题材包含了离奇神秘的趣味性，恐怖的气氛具有充分渲染的空间的作用。幽灵和人们的互相追逐不断引发出层层悬念，使观众揪心痴迷。

⑤使音乐剧艺术充分发挥想象空间。

(3)《歌剧魅影》剧本及歌词创作来源

它改编自法国作家加斯东·路易·阿尔弗雷德·勒鲁(1868—1927)于1911年创作的同名哥特式爱情小说。

音乐剧《歌剧魅影》最初剧本和歌词部分由理查德·斯蒂尔格协助韦伯完成，韦伯和麦金托什为了增强歌词创作力量最终找到青年词作家查尔斯·哈特。查尔斯·哈特作词，理查德·斯蒂尔格和安德鲁·劳埃德·韦伯作曲。

5.3.2.2　剧情简介

本剧描述了19世纪发生在法国巴黎歌剧院的爱情故事。1882年，在歌剧院的地窖深

处，传说住着一名相貌丑陋、戴着面具，却学识渊博的音乐天才，多年来他神出鬼没，躲避世人惊惧鄙夷的目光，被众人称为"魅影"。他动辄以鬼魅之姿制造各种纷乱，赶走他讨厌的歌手，甚至还干涉歌剧院的主角人选和剧场安排。

在无意间，魅影发现小牌女歌手克里丝汀拥有不凡的天赋美声，让他倾慕不已。激觉之余，魅影决定不计一切代价，将年轻貌美的克里斯汀调教成首席女高音。然而，最初发自精神层面的音乐之爱逐渐转化成为强烈的占有欲。走火入魔的魅影更以实际行动把所有妨碍克里斯汀歌唱事业的人一一除掉。

后来，戏院的投资人劳尔·沙尼子爵认出克里斯汀是他的儿时玩伴，两人坠入爱河。魅影发现后，自觉遭到背叛，怒而砍断舞台大吊灯的铁链，让整座华丽的水晶灯砰然粉碎在观众席上。随着魅影的破坏越来越血腥疯狂，克里斯汀对他的感情也逐渐从迷恋转为恐惧、害怕和怜悯。当克里斯汀与劳尔·沙尼子爵在巴黎歌剧院的楼顶海誓山盟的时候，魅影的心碎了。他恨她，他要报复，惩罚她的不忠，惩罚他的横刀夺爱。

半年后，劳尔·沙尼子爵跟克里斯汀秘密订婚，魅影突然现身于歌剧院的化妆舞会，强迫歌剧院演出他亲手创作的歌剧《唐璜》，并指名由克里斯汀担任女主角。心烦意乱的克里斯汀半夜奔至父亲坟前哭诉，劳尔·沙尼子爵则誓言要和魅影周旋到底。

在《唐璜》首演当日，歌剧院四周布满警察，孰料魅影竟然杀死男主角，亲身改扮上场，与克里斯汀演对手戏。在戏演到最高潮时，克里斯汀当众扯下他的面具，魅影羞愧心碎之际，动手将克里斯汀掳至他的地下密室。劳尔·沙尼子爵追踪至地下密室和魅影展开对决，却被他用绳索勒住，魅影借此要挟克里斯汀答应求婚。为了保护爱人劳尔，克里斯汀毅然倾身，狠狠吻着魅影那张仿佛被地狱诅咒的脸。至此，这一吻震撼了魅影，这场爱情的胜负已定。绝望的魅影送走这对紧紧相拥的恋人，要求劳尔·沙尼子爵带着克里斯汀立刻离开，把一切全都忘记。然后他面对心爱的八音盒，独自吟唱起象征告别、毁灭和新生的咏叹调，也是最后的"All I ask of you"，在警察和群众闯入地下密室来到了这里之前，魅影悄然隐去，只留下一张似笑非笑的凄凉面具……

5.3.2.3 主要人物介绍

①魅影。是个神秘莫测、命运多舛、危险粗暴、愤恨世事、细腻多情、极度自卑、钟爱音乐、才华横溢的堕落天使，反叛、扭曲，又渴望得到承认与爱情的孤独者，同时还是自信与自卑的结合体。

②劳尔·沙尼子爵。巴黎歌剧院的新任资助人，魅影的情敌，年轻、英俊潇洒，克里斯汀的儿时伙伴。要强、慷慨、自私，典型的富家子弟，是剧中女主角的最终情侣，他的出现阻碍了魅影获得克里斯汀。

③克里斯汀。巴黎歌剧院的伴舞演员，已故小提琴家戴思之女，魅影的暗恋对象。是个可爱美丽、心灵纯真、善良勇敢的女孩，清新柔弱、楚楚动人，执着艺术，追逐梦想，缺乏安全感，不敢做决断。

5.3.2.4 经典唱段鉴赏

《歌剧魅影》的每一首歌曲都经过了精心的挑选和安排，向观众显示出了音乐的独特作

用和魅力。

(1) 歌剧魅影(The phantom of the opera) (图5-12)

这首二重唱是"幽灵"与克里斯汀的著名对唱，也是该音乐剧的同名主题曲。"幽灵"引诱克里斯汀进入暗道，被迷住的克里斯汀误以为自己是在梦中与心中的"音乐天使"相见。

这一唱段中，克里斯汀第一次见到心目中仰慕已久的歌剧魅影，并跟他来到他的地下密室，所以在演唱克里斯汀的这一唱段时，要将她的激动、敬畏、仰慕、感激、好奇和陶醉的心情演绎得淋漓尽致。同时，魅影看着克里斯汀的演唱，如同欣赏自己的一幅完美的作品一样。他被克里斯汀的美丽外表和优美的声音所打动，同时也为自己能创作出如此美妙动人的作品所折服。

音乐上该段以4/4拍(heavy rock beat)的较快速度开始，整个乐队以和弦形式同向而上，明显的半音进行，加上fff的演奏，使得整个前奏部分壮观宏伟。音调色彩显得极为隐秘而且富有异国色彩。

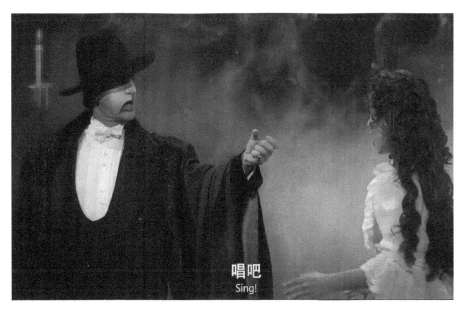

图5-12 《歌剧魅影》25周年纪念演出版《歌剧魅影》剧照

在演唱时的克里斯汀如同生活在自由王国里的天使一样，演唱的语气犹如涓涓溪水般扑面而来。例如，在克里斯汀唱到"In sleep he sang to me, in dreams he came."这一句时，优美的音乐配上演唱者深情的表演，能看到克里斯汀已完全被她的老师所折服，并且陷入其中无法自拔。此时观众既被剧中的优美音乐所打动，也被克里斯汀的善良、痴迷所感动。在对唱的部分中，克里斯汀和魅影之间的协作达到了天衣无缝的效果，尤其是克里斯汀传递出的优美声音与魅影极具穿透力的嗓音相融合时，产生一种摄人心魄的力量。最后的高潮部分，在魅影的诱惑下，克里斯汀尽情高歌，声音一浪高过一浪，宛如银针抛入高空，令人眩晕。这段演唱在高音区上盘旋不下，最后终止在小字3组的e上，给人歇斯底里的感觉，把克里斯汀与魅影奇特的疯狂感情完全释放出来，将音乐剧推向了第一个高潮。

（2）夜之歌（The music of the night）（图5-13）

此曲为该剧的招牌曲目之一，是魅影的代表唱段。魅影把克里斯汀带到地下世界，在黑暗的地下世界里，央求克里斯汀与他一起演唱夜之歌，来表现自己对克里斯汀的爱恋。

音乐上4/4拍，以Andante行板的速度来演奏此曲，配以男主人公哀怨的演唱声音，在柔和的弦乐伴奏下，"幽灵"向心上人克里斯汀道出心声："夜色渐浓撩动所有感官，暗夜翻涌，搅乱脑海想象，不知不觉之间，意念冲破界限，轻缓悠然，黑夜弥漫芬芳，握住呵护，随它一起绽放，别再回头望，白日浮夸的明亮，别再留恋那些无情的冷光，来用心聆听黑夜的乐章……"这既诱惑了克里斯汀敞开心扉信任他、爱他，也表达出希望用自己的音乐吸引并打动克里斯汀的内心，希望她能像天使一样眷顾自己。这里饱含着"幽灵"渴望逃离世俗的压力，渴望爱，渴望能像平常人一样幸福生活的强烈愿望。此外，这一乐段"幽灵"的歌声饱含深情，声音穿透力极强，具有十足的魅惑力，是"幽灵"人性一面的细致刻画，使观众被他的款款深情深深震撼和吸引，并为他的可怜身世埋下伏笔，也从侧面为克里斯汀知道真相后的难以取舍作铺垫。

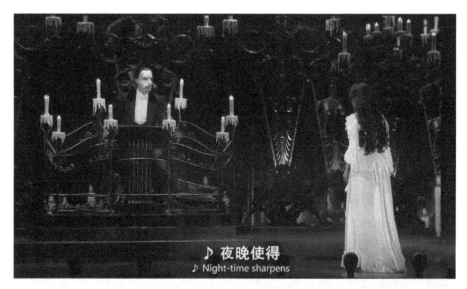

图5-13　《歌剧魅影》25周年纪念演出版《歌剧魅影》中《夜之歌》剧照

（3）我只求这些（All I ask of you）（图5-14）

此曲是典型的诉说爱情的咏叹调，该曲的男女声部重唱是本音乐剧中最为出彩的部分之一。克里斯汀将心中对"幽灵"的恐惧告诉劳尔·沙尼子爵，劳尔·沙尼子爵竭力安慰着受惊的克里斯汀，并通过这首歌曲来向她吐露爱慕之情，两人发誓互相扶持，深深地坠入了爱河，商讨演出结束后立即远走高飞。

音乐上4/4拍，以Andante演奏此曲，整曲的调性是bD大调。全曲只采用一个调性而不进行转调是为了突出歌词的表现力和保证曲调的相对稳定性。从单簧管的演奏开始，在竖琴和弦乐器的悠悠伴奏中传出男女主角的歌声。

音乐上主要分为两个部分。在第一部分中，整体的节奏和曲调如行云流水般缓缓展开，其中穿插一小部分的调音，使这部分在舒缓的节奏中也带有一定的动感；但进入第二

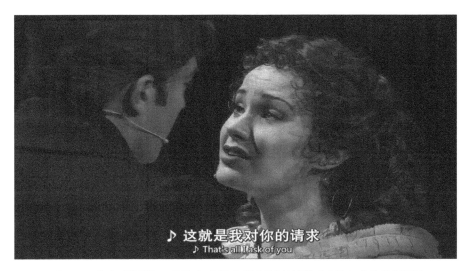

图 5-14 《歌剧魅影》25 周年纪念演出版《歌剧魅影》中《我只求这些》剧照

部分后,音乐曲调变化非常大,使用了大跳进音程,在节奏的速度上逐渐加快,使得第一部分和第二部分在节奏及曲调的变化上形成了鲜明的对比。同时,此旋律的变化也印证了克里斯汀和劳尔之间的感情变化,展现了原本恐慌和困惑的克里斯汀因劳尔的表白而渐渐明朗,并对劳尔产生依恋与爱慕之情,以及一直希望给克里斯汀支持和保护的劳尔在得到克里斯汀的爱之后的欢快心情。随着浑厚的木管和弦乐的伴奏声,观众沉浸在一种既紧张又兴奋的观看氛围中,同时也会体会到克里斯汀和劳尔以及魅影三者之间呈现出来的复杂心态。

此段通过克里斯汀和劳尔两人的交叉对唱,两人感情的共鸣已经被渲染到了极致。因此在整首歌曲的最后,音乐的节奏和情感的共鸣也跟着剧情达到了此唱段的最顶峰。即克里斯汀和劳尔共同唱道:"爱我,我别无所求。"当这句唱词结束时,两人已不需要用语言来交流,他们心心相印,如同一片树叶,共同在爱的河流中沐浴着幸福,这种情与声相结合表演手法将整首歌曲推向了高潮。

5.3.2.5 艺术创作特色

(1)旋律

《歌剧魅影》中使用了大量的旋律反复和模仿,为防止大量反复和模仿后出现的副作用,作品通过频繁的转调、改变节拍等变化,试图从单纯的反复中解脱出来,给人耳目一新的感觉。

(2)节拍、节奏

作品中频繁地使用变化节拍,利用节拍变化强调歌词、旋律的优美,同样也是为去除诸多反复带来的副作用而使用的有效方法。

不同的节拍有不同的性格,根据人物的个性不同,该剧目中安排了不同的节拍。在"音乐天使"中,给阴森、恐怖且自傲的"幽灵"使用强弱分明的 4 拍,给忠实、善良的劳尔使用柔和的 3 拍,从而更加鲜明地区分了人物的性格。

(3) 背景音乐

①作为特定时间和空间出现的背景音乐。如在一开始的拍卖会上，当拍卖品水晶吊灯上的盖布被拉下时，音乐突然闯入画面，管风琴严峻的演奏营造出了突兀诡异的气氛。此时出现了一段雄伟的旋律，随后由弦乐和铜管乐器一起演奏，恰如其分地表现出当年歌剧院热闹的场面以及非凡的气派。

②表现角色心理活动的背景音乐。当舞台上魅影的面具被克里斯汀揭下时，他趁机将克里斯汀带到地下。此时前面出现过的多个主题音乐被连缀在一起并进行了变奏，音乐的紧张度不断加深，同时也体现出女主角的心理活动随着音乐的发展变得复杂起来。

③表现角色外在情感的音乐。由于克里斯汀被带走，所有的人都在焦急寻找她的下落。在这里，由双簧管的连续跳音构成主旋律，节奏欢快跳跃，旋律诙谐幽默，这段旋律充分体现出了众人的不知所措，起到良好的艺术效果。此外，这段音乐还采用了传统歌剧的演唱方式，既有独唱，又有重唱，把人物丰富的面部表情和肢体动作通过音乐的修饰表现得淋漓尽致。

(4) 古典音乐要素的模仿

《歌剧魅影》使韦伯的音乐创作风格和手法得以定型，他的这种仿歌剧形式，以音乐的表现形式从头到尾贯穿下来，并有类似宣叙调和咏叹调的运用，是一种全新的音乐剧风格。

(5)《歌剧魅影》体裁的运用

《歌剧魅影》虽是现代音乐剧，但它把发生在19世纪巴黎歌剧院里的"幽灵"骚动作为故事内容，因此包含了现代与古典的各个体裁，既有现代音乐的典型体裁——流行音乐，又有古典音乐体裁——宣叙调。如"信件""魔法的绳索"等音乐就属于歌剧中的宣叙调，"我只求这些"等属于现代流行乐。

5.3.3 话剧——《茶馆》鉴赏

5.3.3.1 作者简介

老舍(1899—1966)，原名舒庆春，字舍予，北京人。中国现代小说家、著名作家，杰出的语言大师、人民艺术家，新中国第一位获得"人民艺术家"称号的作家。老舍的作品很多，代表作有《骆驼祥子》《四世同堂》《茶馆》等，《茶馆》是老舍于1956年创作的话剧，1957年7月初载于巴金任编辑的《收获》杂志创刊号。《茶馆》是老舍戏剧的代表性作品，也是中国当代戏剧的经典之作，自从1958年由北京人民艺术剧院搬上舞台之后，一直盛演不衰，被认为是中国当代话剧舞台最负盛名的保留剧目。

5.3.3.2 剧情介绍

《茶馆》是一部三幕剧(图5-15)。故事发生在京城的老裕泰茶馆。

第一幕，背景是清末戊戌变法之后。那时候，政治腐败，国弱民贫，洋货和鸦片占据市场，知识分子有的主张改良，有的想办实业；得势的太监要娶老婆，乡下的农民卖儿卖女；想维新的被砍了头，信洋教的腰杆倍儿硬；特务横行，老百姓动辄获咎，以至于掌柜

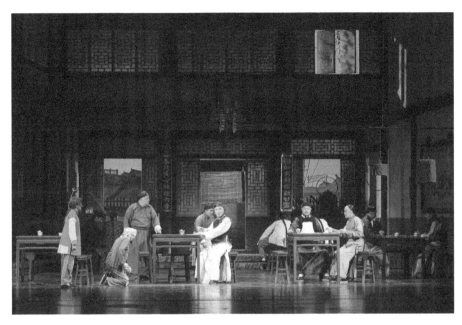

图 5-15 《茶馆》剧照

的王利发在茶馆里张贴起了"莫谈国事"。

第二幕，已经到了民国时期。军阀混战，民不聊生；列强虎视眈眈，随时准备分一杯羹；爱国学生号召大家内除国贼，外御列强。八面玲珑的王掌柜在残兵流寇、地痞特务的骚扰压榨下坚持改良，苦苦支撑着"老裕泰"茶馆。

第三幕，北京城被日寇霸占了八年以后，老百姓好不容易盼到了胜利，可是又来了国民党和美国兵，政治空前黑暗，王掌柜的日子愈加艰难。他的改良梦最终也没能救得了"老裕泰"，他自己也被逼上了吊……

5.3.3.3 主要人物介绍

(1) 王利发

裕泰茶馆的老板，贯穿全剧的人物，他很有代表性，不坑人、不害人、逆来顺受、没有过高的生活要求，是当时小市民最普遍的心态。身份地位稍稍高于一般平民的小商人王利发，力求小康而不得，自私又精明，干练且善于应酬。

(2) 常四爷

旗人，在清朝时吃皇粮。但是他对腐败的清王朝不满，对洋人更加痛恨。代表了不甘受奴役的中国人，反映出旧中国人民的反抗情绪。

他对崇洋、惧洋的统治者充满愤懑之情。对清朝的腐败他是不满的，只因说"大清国要完"就被投进监狱一年多。出狱后，参加了义和团的反帝斗争；后来，又凭力气挣饭吃，起五更弄一挑子青菜卖；到了晚年，只落得挎小筐卖花生米。他与"做了一辈子顺民"的王利发不同，"他一辈子不服软，敢作敢当，专打抱不平"，但这种倔强的性格，也不能改变他的命运，他"只盼着国家像个样儿，不受外国人欺侮"。"可是，眼看着老朋友们一个个

的不是饿死,就是叫人家杀头",他的希望彻底破灭了。他悲愤地喊出"我爱咱们的国呀,可是谁爱我呢?"常四爷在《茶馆》这出戏里,是最少受到挖苦、批判的一个形象,这与他特定的身份、经历"由老北京旗人中间走出来的自食其力者"有相当的关系。

(3) 刘麻子、唐铁嘴

这两个地痞无赖,一个说媒拉纤,拐卖人口;一个是麻衣相士,算命骗人。这样一类人物形象反映了当时社会的畸形和病态。

(4) 松二爷

旗人,心眼好,但胆小怕事,懒散而无能。清朝灭亡前,他游手好闲,整日喝茶玩鸟。清朝灭亡后,"铁杆庄稼"没有了,但他仍然留恋过去的生活,不愿自食其力。他宁愿自己挨饿,也不让鸟儿饿着,一提到鸟就有了精神,最后终于饿死。这是一个没有谋生能力的旗人的典型,反映了中国封建社会的腐朽。

(5) 秦仲义

有过比王利发大得多的生存能力,他立志变革中国现实,可是他的人生也没能逃脱世道的钳制,半封建半殖民地的制度,帝国主义、封建寡头和官僚买办共同控制的国家经济形势,没给他留下一丁点儿施展的空间。何况,他自恃高人一头,跟大众无法沟通感情。他在黑暗岁月里单挑独斗了一辈子,终于惨败下来,也是必然的。

5.3.3.4 剧作鉴赏

(1) 戏剧结构独特

《茶馆》的戏剧结构独特,突破了传统戏剧手法,以开放的卷轴式的平面结构展现故事。全剧没有一个贯穿始终的情节线索,也没有贯穿始终的矛盾冲突,人物的活动以裕泰茶馆掌柜王利发与其他人物的生活片段构成情节线索。剧中人物虽多,但关系并不复杂。每个人的故事都是单一的,人物之间的联系基本上是单线的、小范围的。众多人物和他们所发生的一个个小事件,生动而鲜活地向人们呈现出一幅旧社会"浮世图"。

(2) 戏剧冲突设置巧妙

《茶馆》的戏剧冲突设置很特殊,尽管剧中有许多形形色色的人物,但这些人物之间并不存在直接的、具体的、针锋相对的冲突,人物与茶馆的兴衰也没有直接关联。剧中所有的人物似乎都是受到或者在某种外力的作用下循着自己的轨迹生存,王利发、常四爷、秦仲义等正直、善良的人无法摆脱厄运的袭击和捉弄;马五爷、庞太监以及刘麻子等那些异常活跃的社会"渣滓",各自按照自己的道德准则行事。在这里,老舍把矛盾冲突的焦点直接指向那个行将灭亡的旧时代,将人物之间的冲突表现为民众与不公平的社会的冲突。

(3) 人物语言精练

《茶馆》以精练的语言表现人物的性格,勾勒出一幅幅生动的人物肖像。老舍说:"我总期望能够实现话到人到。这就是说我要求自己始终把眼睛盯在人物的性格和生活上,以期开口就响,闻其声知其人。三言两语就勾出一个人物形象的轮廓来。"如在常四爷与二德子发生冲突时,坐在偏僻角落的马五爷说了两句话:"二德子,你威风啊!""有什么事好

好说，干吗动不动就讲打？"凶恶的二德子就服帖地赶紧请安。话虽不重，却十分厉害，平息了一场风波。当常四爷提出让马五爷给评评理时，他的一句"我还有事，再见"，表明他根本就不想搭理没落的旗人常四爷。由此，短短的三句话就揭示出当时"吃洋饭"之人的威风。再如，当裕泰茶馆的房东秦仲义提出要涨房租时，王利发马上回应："二爷，您说的对，太对了！可是这点小事用不着您分心，您派管事的来一趟，我跟他商量，该涨多少租钱，我一定照办！"涨房租对王利发是件大事，但他知道不能当面拒绝，便满口答应下来，一是不让秦二爷失身份，二是使自己有回旋的余地。这段话将王利发精明、圆滑、随机应变的性格特点活灵活现地展示出来。

（4）人物设置精妙

《茶馆》的人物设置，老舍进行了刻意安排：一是主要人物自壮到老，贯穿全剧。如表现王利发、常四爷、秦二爷从壮年到老年，挣扎一生找不到出路，年迈力衰以"撒纸钱"的方式祭奠自己，老舍在哀悼他们的悲剧命运的同时，诅咒行将就木的时代。二是次要人物父业子承，散见剧中。如二德子、小二德子，刘麻子、小刘麻子，唐铁嘴、小唐铁嘴，宋恩子、吴祥子的后代小宋恩子、小吴祥子。老舍以父子相承的表现手法加强了剧中人物的连贯性，同时也随之交代了时代变迁——旧中国社会由封建到半殖民地半封建的演变过程。三是描述其他人物与生存时代密切联系的故事，如吃洋教饭的马五爷，以及庞太监、国民党官僚沈处长等，通过这些各具特色的人物揭示当时的社会风貌。四是安排了众多招之即来、挥之即去，无名无姓，只露脸不说话的人物，组成社会的活动群体。《茶馆》因此建构了"展览式人物群像"，既重点突出，繁中有序，又借人物的身世遭遇和袭承，揭示出那个必将灭亡的旧时代全貌。

《茶馆》是老舍杰出的代表剧作、"京味话剧"的典范之作、中国话剧史上的经典名剧，享誉中外。老舍说："茶馆是三教九流会面之处，可以容纳各色人物，一个大茶馆就是一个小社会。"《茶馆》剧中出场人物多达70人，50余人有台词，这些人物的身份差异很大，除了裕泰茶馆掌柜外，还有吃皇粮的旗人、办实业的资本家、清宫的太监、信洋教的教士，以及职业特务、打手、警察、流氓和拉纤的、相面的、说书的等，三教九流，无奇不有。这些形形色色的人物与生活场景构成了一个多面的"社会"层次，映照出混沌的时代。以小茶馆来反映大社会，揭露半殖民地半封建社会的黑暗和罪恶，暗示这样的社会的末日来临和必将会灭亡，充分体现出老舍创作《茶馆》的深刻意图。

【思考题】

1. 戏剧有哪几种结构？结构的特点有什么不同？
2. 请谈一下戏曲与戏剧的关系。
3. 戏剧与其他艺术的不同点是什么？
4. 如何鉴赏话剧？
5. 如何鉴赏歌剧？
6. 结合所学内容观看话剧《雷雨》并对其进行赏析。
7. 结合所学内容观看歌剧《党的女儿》并对其进行赏析。

第 6 章　电影鉴赏

与人类历史上古老的艺术门类如建筑、音乐、绘画、雕塑、舞蹈、戏剧相比，电影是唯一有诞生日期的最年轻的艺术形式。

6.1　电影及其发展历史

1895 年 12 月 28 日，法国的卢米埃尔兄弟在巴黎卡普辛路 14 号大咖啡馆的地下室，首次公开放映了几部他们制作的电影《工厂的大门》《火车进站》等，这一天被公认为电影诞生的日子。世界上第一部电影《工厂的大门》虽然影片的内容和表现手法极其简单，片长也很短，但毕竟是最早的电影，不仅在当时引起了观众的震惊，还在 20 世纪 70 年代由意大利、法国、英国、美国、苏联、瑞士和西德的 19 位著名专家学者组成的评委委员会上，被评定为"有史以来世界 100 部最佳影片"的第 45 名，成为世界各国学习电影艺术的学生们必看的片目之一。

6.1.1　电影艺术概述

1911 年，意大利的诗人、媒体工作者乔托·卡努杜发表《第七艺术宣言》，将电影命名为建筑、音乐、绘画、雕塑、舞蹈和戏剧之后的"第七艺术"，这是电影史上第一次有人公开主张电影也是一门艺术，从此"第七艺术"成为电影的别名并沿用至今。

6.1.1.1　电影的定义

电影是现代科学技术与艺术相结合的产物。作为人类科技进步的产物，电影是一种技术展现，也是一门艺术呈现，是一项产业模式，更是一种文化现象，它是一个多面的综合体。

置身于数码终端异常丰富多元的新时代，学会从多种视角来观察解读电影作品、提高电影鉴赏水平显得尤为重要。

6.1.1.2　电影艺术的特征

如果把电影艺术比作一个安放在平行稳定的四边形之上的艺术，那么这个平行四边形的四个端点便分别是时间、空间、视觉、听觉，所以电影是时空艺术，也是视听艺术。

电影艺术首先是时空艺术，从诞生的那一天就决定了时空特性是它最突出的特征。如《工厂的大门》就是时间流逝下自然生活的真实记录。从空间上来看，如《火车进站》就是用固定机位拍摄记录运动着的物体，后来随着拍摄设备和技术的进步，电影摄影机还可以

用镜头运动的方式来拍摄移动的人或物体。

近代电影艺术以每秒24帧来拍摄和放映，一帧一帧的画面其实都是每一个画格单纯的空间呈现，播放是时间过程，于是一个个独立的空间有了时间的维度。如果电影作品呈现时的时间静止了，空间上呈现的就是照片的效果，叫作定格。由此可以看出，离开了时间，空间将无法接续呈现。所以，电影艺术空间通过时间来建构，时间通过空间来呈现。

另外，电影艺术的叙事结构也是特定的时空结构，不同于我们日常的时空。因为电影可以创意性地重构时间和空间，来完成对人类内心思维和精神世界的呈现。从时间角度，我们日常的时间是连续的、不能回头的，但电影艺术有闪回等创作手法，可以栩栩如生地展现人类过去的记忆或者对未来的想象。

从空间的角度来看，电影有蒙太奇的空间地理学，叫作库里肖夫实验：男女见面握手，走上白宫的台阶，看起来毫无疑问是很流畅的见面过程，但其实男人和女人的拍摄地点和后面的白宫并没有在一起，白宫是从美国电影的胶片上剪下来的，这就创意性地创造了一个不真实存在的空间。

不仅如此，电影艺术还有一些特定的语言方式，通过时间和空间的相对关系变化来呈现。例如，升格拍摄播放出来就是慢镜头的视觉效果，降格拍摄播放出来就是快镜头的视觉效果。

综上所述，电影艺术是完全的时空艺术，是一个完整意义上的相对时空结构。

电影艺术还是视听艺术。电影的视觉特性与生俱来，并随着技术的不断突破，给人们带来非常丰富的视觉享受，直到今天，我们都会经常说"看电影"。

但相对于影像视觉的展示，电影中声音的重要性是逐渐被认识到的。初期电影的制作无视声音的存在，主要是由于技术限制。但是后来人们发现，人类的视觉和听觉是同时进行的，一旦只能看不能听，人的心理上就会觉得难受而加以排斥，这是生理的自然现象。此外，人们可以随听到的声音去追寻画面，对于看到了事物却听不到相应的声音会有不适的感觉，这叫作"心里排斥"。电影之父卢米埃尔兄弟俩想到了在电影中使用音乐，在播放电影的同时邀请钢琴家现场伴奏，电影史上最早的视听享受由此产生。之后随着技术的进步，电影从无声的默片发展为有声电影。

6.1.1.3 电影的分类

电影的类型主要分为故事片、动画片和纪录片三大类。

故事片是运用影像和声音进行叙事的电影作品。凡是由演员扮演角色的，具有一定故事情节，表达一定思想的影片都可称为故事片。故事片按主题可分为警匪片、科幻片、歌舞片等，通常被称为类型片。

动画片与实拍电影相对，是指不由真人出演，并以绘画、数字媒体等其他造型艺术的形式作为人物造型和环境空间造型的主要表现手段，其形式丰富多彩。

电影艺术始于纪录片，纪录片的核心是记录真实的生活，内容非虚构是纪录片的底线。正如纪录片大师约翰·格里尔逊所说："总的来说，纪录片是指故事片以外的所有影片，纪录片的概念是与故事片相对而言的，因为故事片是对现实的虚构、扮演或再构成。"

6.1.1.4 电影艺术的题材

电影既是艺术,又是产业,电影的艺术性和商业性是相辅相成、互为表里的。

商业美学是市场对电影工业的必然要求,是电影商业性和艺术性的有机统一。其中,好莱坞电影就是电影商业美学运作的典范,它的核心是在电影的制作中尊重市场和观众的需求,有机配制电影的创意资源(类型、故事、视听语言、明星、预算成本等)和营销资源(档期、广告、评论等),寻找艺术与商业的结合点,确立自己的美学惯例,并根据市场和观众的变化不断调整出新的惯例。所以,商业美学就是以市场需要和经济规律为前提的电影艺术设计和创作体系,如《星际穿越》《哈利·波特》这样的电影都是商业美学的典型代表。

从形而上的层面,精神分析学派认为要从"考察人类精神中的本能、无意识等精神深处概念的角度来分析问题",于是成功地证明了正常人的某些相同的思维活动是由人类集体潜意识决定的,精神分析学派的心理学家荣格认为"人类集体潜意识"的原型就是母题。母题在电影中就是我们熟悉的、经典的、吸引人的情节、人物或者电影作品中的元素。母题主要有三种:情节母题、名称母题、物品母题。情节母题指的是熟悉的陌生故事,如灰姑娘、超能力、美人鱼救了人类并爱上了人类、狐仙或者灵兽化身美女报恩、偷龙转凤换婴儿等。名称母题指的是有名气的各个领域的人物,如王子、公主等引起人类情感波动的形象,甚至是有名的导演、演员。物品母题指的是电影作品中吸引人的其他元素,如美景、美食、服饰等。

从可见的商业美学的角度来看,商业美学是以市场需要和经济规律为前提的电影艺术设计和创作体系。实践也证明,商业美学配置是电影票房的保证。商业美学配置中包含了各种母题,如情节母题有狸猫换太子,名称母题有知名导演加明星,物品母题有美丽的景色、精美的陈设物和装饰品。由此可见,商业美学创意资源和多种母题这二者与人类集体潜意识是一致的。

6.1.2 电影艺术发展概述

6.1.2.1 电影技术的进步

电影是用摄像机以每秒摄取若干格画幅的运动速度,将被摄物体的运动过程拍摄在胶片上,成为许多个动作逐渐变化的画面,然后经过一定的工艺过程,制成可以放映的影片。

电影诞生之初,基本都是机械地记录生活场景,摄像机的位置也基本不会变化,谈不上镜头的表现力和感染力,在满足人们的好奇心之后就慢慢备受冷落,可谓是"门前冷落车马稀"了。

(1) 从无声到有声——"伟大的哑巴"开口说话

因为早期的电影没有声音,只是用字幕来传达剧情,所以叫默片。无声的缺憾,反而大大地促进了艺术家们的视觉画面表达。为此,电影艺术家们做了很多的努力,他们赋予电影完整的故事结构、多变的艺术手段、丰富的画面内涵,在没有声音的情况下,仅靠动

作和画面就可以叙述完整的故事，并取得了辉煌的成就。例如，那个时代伟大的电影艺术大师梅里爱、格里菲斯、卓别林、爱森斯坦。著名的作品有卓别林的《淘金记》，还有爱森斯坦的《战舰波将金号》等。也正是由于默片的魅力，无声电影被称为"伟大的哑巴"，这一时期大约持续了 30 年的时间。

1927 年，美国的好莱坞播放了第一部有声电影《爵士歌王》，宣告"伟大的哑巴"开口说话了，电影开始走进有声时代，标志着电影这门新兴的艺术形式开始具备画面和声音两种基本表现方式而走向成熟。

(2) 从黑白到彩色——向小学生绘画学习

由于技术限制，最初电影的图像都是黑白的，为了能让人们看到和真实世界一样的彩色影片，艺术家们可谓是绞尽脑汁、费尽心思，甚至从小学生画画那里得到了启发。想要给图案上色，就需要逐格涂上颜色，这是一件费时费力的事情。爱森斯坦的《战舰波将金号》中，为了让旗子变成红色的，就手工给影片逐格涂上红色，电影艺术工作者的辛苦也得到了令他们欣慰的回报，观众看到飘扬的鲜艳红色旗子时兴奋的欢呼起来。

1935 年，美国导演罗本·马莫利安不惜成本，拍摄了第一部彩色故事片《浮华世界》，这部电影的女主角米里亚姆·霍普金斯也因此部电影获得了奥斯卡最佳女主角的提名。

(3) 宽荧幕、遮幅电影和穹幕电影——电影画幅的过去与未来

画幅也就是画面的长宽比，按历史事件线，常见的画幅有如下几种：胶片时代全画幅高宽比为 1∶1.38，遮幅电影画幅高宽比为 1∶1.85，主流电影宽荧幕画幅高宽比为 1∶2.39，从这个数据变化我们可以看到画幅越来越宽的变化趋势。由于这个世界在我们眼前就是横向展开的，那么最早的偏窄的普通银幕画幅就被淘汰了吗？其实也不然，在电影画幅不受胶卷限制、自由切换的今天，不同尺寸的画幅依然可以发挥它们的作用，如《布达佩斯大饭店》，就用各种画幅进行切换，用以表现时间的流转、年代的变迁。例如，《鬼魅浮生》就用普遍银幕画幅表现了幽闭的恐惧和被困住的感觉；冯小刚导演的《我不是潘金莲》里，用圆形画幅阻止观众进入电影空间，把剧中人物李雪莲呈现为动态的中国古典女性画，还用方形画幅表现这位农村女性局限的视野和心胸。所以说画幅是固定的，创作者的想法是灵活的。

(4) 3D 电影——感同身受的沉浸式体验

D 是 dimension(维度、维)的字头，3D 指三维空间，国际上的 3D 电影代指立体电影。代表作有詹姆斯·卡梅隆导演的《阿凡达》，这部电影 2009 年上映就超越《泰坦尼克号》刷新了电影史的票房最高纪录。这部电影不仅是 3D 技术突破的代表作，也是电影技术发展里程碑式的影片，其在 2023 年推出第二部《阿凡达2：水之道》。

3D 电影的创作原理是人的"双眼视觉"原理，用两台并列且同步运转的摄影机同时摄取影像，分别代表人的左眼和右眼，之后经过技术处理，将这两个由于视点不同略有偏差的影片同时投映在屏幕上，在观众戴上特制的眼镜后，观众的左右眼睛分别只能看到相应的一个影像，经由视神经传递给大脑叠合在一起，就产生了立体感。

6.1.2.2 中国电影发展概述

中国电影自诞生至今已经有百余年的历史，电影艺术作为最年轻的艺术门类，与中国

现代的历史发展结下了不解之缘，可以说是百年风云百年沧桑，这百余年可分为七个历史阶段，其中又有三段重要的时期。

早期电影是从清光绪年间的西洋影戏开始的，电影诞生的第二年（1896年），上海徐园就放映了西洋影片。1904年慈禧太后因电影播放时失火，斥电影为"不祥之物"，禁止在紫禁城播放。但当权者的限制也难以阻挡历史的脚步。

（1）诞生与发展

1905年，北京丰泰照相馆的老板任庆泰主持拍摄了中国第一部影片《定军山》，由京剧泰斗谭鑫培主演，标志着中国电影的诞生。20世纪20年代，电影发展可谓是混乱与畸形繁荣并存。这一时期，明星电影公司成立并大量出品影片，第一代导演郑正秋和张石川合作编导拍摄的《孤儿救祖记》成功获利。这种成功吸引了大量资本投资电影，导致乱象丛生，这一时期的电影达到旧中国制片数量的高峰，但除了少数在艺术上有追求，大多是旧上海鸳鸯蝴蝶派的言情电影，或是武侠神怪之作，粗制滥造，声誉极低。

（2）兴盛与突变

中国电影的第一个重要时期是20世纪30~40年代，这个时期中华民族内忧外患，掀起了抗日救亡的爱国热潮，左翼电影、抗战电影及战后现实主义电影相继在这个时期出现。

20世纪30年代左翼电影运动，指的是在中国共产党领导下的进步电影运动，代表作品为第二代导演蔡楚生执导的《渔光曲》，该电影获得莫斯科电影节的荣誉奖，这也是中国影片第一次获得国际奖项。

由中国共产党领导的电通影片公司拍摄的《风云儿女》中诞生了一首伟大的歌曲——由田汉作词、聂耳作曲的《义勇军进行曲》，这首歌曲不仅成为当时的战斗号角，后来被确定为我们的国歌，激励我们前进。

（3）斗争与成熟

随着1937年7月7日抗日战争全面爆发，中国电影也进入抗战时期，在国破家亡、外敌入侵的时代背景下，主题都是围绕抗战宣传展开，如电影《八百壮士》，中国香港地区的《民族的吼声》，上海"孤岛"时期的《木兰从军》，革命根据地延安电影团拍摄的纪录片《延安与八路军》《生产与战斗结合起来》。从影片的名称上可以看出，这些影片都是时代的号召。

经过了艰苦卓绝的抗战，1945年8月15日，中国取得了抗日战争的全面胜利。到新中国成立前夕，中国电影就进入了成熟与厚重并存的战后现实主义时期，代表作有《万家灯火》《三毛流浪记》，还有蔡楚生和第三代导演郑君里合作导演的《一江春水向东流》，可谓是这个时期最杰出的典范之作，掀开了中国电影史上光辉的一页。

（4）新生与探索

1949年中华人民共和国成立，电影蓬勃发展，进入新生与探索阶段，中国电影也就进入到第二个重要时期。这个时期中国电影洋溢着强烈的时代精神，具有"崇高壮美"的美学基调，吻合整个社会情绪和群众心理。电影主题为表现优秀中华儿女的英雄气概，代表作有第三代导演凌子风执导的《中华女儿》、冯白鲁导演的《刘胡兰》等，以及《上甘岭》《铁道

游击队》《洪湖赤卫队》《小兵张嘎》《地雷战》《地道战》等影片。

（5）错位的艺术

1966—1976年期间的电影，主要借用电影的纪录方式，展现八部样板戏，如《智取威虎山》《红灯记》，因此被称为错位的艺术。这一阶段还有重拍故事片，如《南征北战》《渡江侦察记》；阶级斗争片，如《艳阳天》《青松岭》《闪闪的红星》等。

（6）复苏与振兴

中国电影第三个重要时期是1976年之后，1978年党的十一届三中全会召开给中国电影带来了翻天覆地的变化。历经坎坷的中国电影开始复苏振兴。1979年可谓是中国电影的复兴年，一年拍摄了65部电影，《小花》《海外赤子》等影片横空出世，观影人数达293亿人次，堪称世界之最。这个时期，思想解放运动是时代的主要特征，随着改革开放政策的实行，电影艺术与商业同时前行。1982年，影片《少林寺》宣告了中国商业电影时代的到来，并且国门打开，人们发现我国电影已经落后于世界电影了。于是创新的"现代主义"电影登上了舞台，中国"现代主义"电影指的是主张淡化情节，把镜头引向人物内心深处，对人物的心理活动进行荧幕造型的系列影片。第四代导演可谓是承上启下的中坚力量，如导演吴贻弓执导的《城南旧事》。之后第五代导演将中国"现代主义"电影发扬光大，第五代导演几乎都是1978年考入北京电影学院的学生，如陈凯歌、张艺谋等，代表作品有陈凯歌的《黄土地》、张艺谋的《红高粱》等。

（7）多元与融合

20世纪90年代，在商品经济大潮的冲击之下，中国电影进入了"大众文化时代"，这也是中国电影第三个重要时期，出现了三种主要的电影类型，一是注重教化的主旋律电影，如《周恩来》《焦裕禄》《孔繁森》《离开雷锋的日子》；二是艺术风格较强的现实主义电影，如张艺谋的《秋菊打官司》《一个都不能少》，李少红的《四十不惑》；三是娱乐性质的电影，新民俗电影如张艺谋的《大红灯笼高高挂》、陈凯歌的《霸王别姬》等，新武侠电影如《新龙门客栈》，贺岁电影如张艺谋《有话好好说》、冯小刚的《甲方乙方》等。

21世纪以来，电影格局可谓是"乱花渐欲迷人眼"，在像《英雄》《无极》这些大导演拍的大片遭到观众的强烈批评之后，以《集结号》《梅兰芳》为代表的国产大片开始走向成熟，中小投资的影片也开始呈现良好的发展势头。2017年描写中国退伍军人营救海外侨胞的《战狼2》获得56亿元票房的奇迹。类似主题的电影还有《红海行动》等。2018年的《我不是药神》，显示了现实主义题材在新时代的创新和发展。《流浪地球》标志着中国电影制作新时代的到来，这一年被称为"中国科幻电影元年"。2019年《哪吒之魔童降世》一举刷新国产动画电影票房。2021年《少年的你》获得奥斯卡最佳外语片提名。

6.1.2.3 外国电影发展概述

（1）美国好莱坞的黄金时代

1927年，好莱坞的华纳兄弟公司拍摄的《爵士歌王》开创了电影的有声时代，丰富了电影的表现手段，不仅使自己公司起死回生，还引领了整个电影界拍摄有声片的风潮。

首先，好莱坞电影具有类型化与模式化生产的特点。其次，好莱坞把电影当作工业产

品，几乎所有的制作都在工厂进行。好莱坞还把故事分类，每一类制定相应的产品标准和生产模式。除此之外，好莱坞还确立了明星制度。直到今天，世界电影产业文化也还是受明星制度的影响。

好莱坞类型片的制作是以观众为中心，"快节奏的好莱坞，慢节奏的欧洲"，欧洲电影则确立了作者和导演的中心地位。"我"对世界的看法，"我"的丰富内心感受，构成作品创作的主体。

(2) 德国表现主义电影

德国表现主义电影产生于20世纪20年代初期，由于德国战败后动荡不安的社会环境，电影创作者们认为电影不能局限于只是表现客观的世界，而是要深入揭示人的灵魂，强调作品的主观创造和直觉感受，于是他们采用"表现主义"夸张、变形、奇特的艺术语言，用浓重的色彩和强烈的明暗对比，创造出内心焦虑、恐惧的外部折射。德国表现主义电影对后世的恐怖电影和黑色电影影响巨大。

第一部德国表现主义电影最具有代表性的作品是1919年罗伯特·维内导演的《卡里加里博士》。另外，弗里兹·朗1927年导演的《大都会》、1931年导演的《M 就是凶手》，都是用极端扭曲的方式表现内在的情感现实，而不只是表现表面的东西。

(3) 意大利新现实主义电影

20世纪40年代第二次世界大战满目疮痍的景象，使意大利电影人罗西里尼、德·西卡决定到街头去，拍拍普通人的现实生活，大量启用群众演员进行实景拍摄。德·西卡拍摄的名震电影史的《偷自行车的人》，没有选取一位专业演员，给世界电影界带来了巨大的震撼，这就是真实的力量。

(4) 法国新浪潮电影

20世纪50年代末，法国几位影评人戈达尔、特吕弗、夏布洛尔等，对固定的拍摄手法和电影语言感到厌倦，觉得之前的"优质影片"都很无趣，这些青年导演决定自己拍摄，立誓打破所有电影规则，完全以自我为中心，与电影的拍摄传统相反。传统电影尽量隐藏摄像机，让观众身临其境，进入电影空间，他们的创作偏偏要反其道而行之。在法国新浪潮的导演创作中，不仅会直视镜头，演员的台词甚至能跟观众对话。除此之外，传统的电影制作尽量让剪辑隐形，让观众流畅观影，而这批导演会直接进行画面跳切，显示创作的特立独行。法国新浪潮的代表作有特吕弗导演的《400 击》，每个人都可以在其中看到自己成长的影子。导演雷乃则不同于之前励志打破规则的创作者，他是法国高等电影学院毕业的具有探索精神的导演，代表作有《广岛之恋》《夜与雾》等。

6.2 电影艺术鉴赏

6.2.1 电影艺术鉴赏的概念

电影艺术鉴赏是指鉴赏者在银幕或屏幕前，通过视觉和听觉以及其他感官观赏电影艺术形象，并通过联想、想象甚至幻想获得审美感受的一种精神活动。

6.2.2 电影艺术鉴赏的功能

电影艺术鉴赏具有多方面的功能，无论是对于观众，还是对于深度爱好者抑或是创作者，都有着非常重要的功能。

首先，对观众具有审美提升作用。电影鉴赏与其他文学艺术鉴赏一样，能够帮助观众思考、认识一定的社会生活，了解一定历史时期、一定民族的政治、经济、文化、道德、宗教等各种社会现象以及它们存在、发展和演变的过程和原因。

其次，对创作具有信息反馈的作用。电影艺术作品采用的是高投资、企业化的制作方式，电影艺术家更应该特别重视从人民群众对电影的欣赏、品评中获得信息反馈，并以此作为自己创作实践的参照。

最后，对评论具有审美基础的作用。电影作品中深刻的思想内涵和艺术魅力，常常需要反复欣赏才能品鉴入微，才能细致准确把握电影作品的真谛，独到的鉴赏力对评论具有审美基础的作用。

6.2.3 电影艺术鉴赏的方法

6.2.3.1 感受与理解

电影鉴赏是以感受艺术形象为基础，并伴随理性认识的一种精神活动。电影鉴赏的全过程，始终贯穿着鉴赏者对艺术形象的直接感受和情感反应。电影中反映的生活，只有被鉴赏者感觉到并为其感情所认可的时候，才能够在理性上得到相应的肯定和接受。

生动直观的银幕形象带有强烈的美感效应，能使人领略到它的美。当然审美感受也需要一定的基础。第一，需要健康的思想情趣。相由心生，追求向上的观众都会从优秀影片中吸取不断前进的力量；而追求低级趣味的人，往往只注意到影片中不健康的内容。第二，需要有丰博的艺术造诣。电影是综合艺术的创造，又与现代科学技术密切相关。鉴赏者如果对此一无所知或知之甚少，就必然会影响对电影艺术的正确理解，因此鉴赏者知识储备越多，艺术造诣越深，理解作品越深刻。第三，需要良好的欣赏情境。其中，"情"是主要的，任何影视作品都是以情感人，都是用自己的艺术创造同鉴赏者进行感情交流。鉴赏者只有情绪投入、精力集中，才会被影视内容所吸引，从而与银幕形象进行思想感情的交流。

审美感受主要是感性的体验，但其中也积淀着一些理性因素，因为审美感受是鉴赏者长期艺术实践经验积累的结果。通过对艺术形象进行全面的感受，实现由片面到全面、由现象到本质的心理认识过程，从而达到对电影艺术作品的深入理解。

6.2.3.2 再创造与再评价

电影鉴赏的过程，既是审美享受的过程，也是审美再创造的过程，不过它与电影艺术作品的创作过程不同，它是在具体鉴赏作品基础上的再创造。如果把电影作品的创作称为"一度创造"，那么电影鉴赏则是"二度创造"，它的创造受具体电影作品的限制和制约。任何电影鉴赏，鉴赏者都要根据自身的生活体验、特殊境遇、艺术修养等对鉴赏对象进行想象、联想、加工、补充，把电影作品中的银幕形象转化为自己头脑中的形象，这就是电

影鉴赏中的再创造。

优秀的电影作品都能给观众以"再创造""再评价"的广阔天地，那些画外之景、言外之意、弦外之响，都需要观众凭借联想和想象去"再创造"。如果鉴赏者的主观能动性得不到充分发挥，就不能进行"再创造"，以至难以深刻的感受、理解美的意义，也就谈不上"再评价"了。另外，有些时候由于鉴赏者充分发挥主观能动作用，所持的见解往往超出电影创作的本意。

6.2.4 电影艺术鉴赏的元素

电影艺术是时空艺术、视听艺术，视觉和听觉就是电影艺术时间和空间特征下的具体呈现。电影艺术的元素就是电影的视听语言系统，基本由画面、声音、剪辑等视听表达构成。

6.2.4.1 电影的画面

电影艺术是视觉艺术，视觉语言的真正文本是画面，一般包括构图、场面调度、镜头、视点、造型等内容。

(1) 构图

构图原是绘画中的用语，借用到电影艺术中，是指拍摄对象在画面中的结构安排，是电影语言中非常重要和基本的元素。构图的要素分为主体、陪体和环境。主体是构图的中心，也是画面中表达创作意图的主要对象，可以是人，也可以是物，影视画面构图中，主体一旦确定，以它为中心安排其他部分。陪体是一幅画面中与主体构成一定关系的对象，在画面中处于为主体服务的地位。环境分为前景和后景，前景是离取景器近的部分，反之则是后景，这两者构成画面的纵深空间，与主体、陪体一起构成特定的图像，丰富视觉表达。

经典的电影画面中的构图、人物的位置设定都不是随便的安排，而是经过了巧妙的设计构思，一个人物可以在黄金分割点上，也可以在画面中央，甚至为了语意的表达有特别的设计，如电影《毕业生》的开场，为了表达毕业后的前途渺茫，会将人物设定在画面一侧，眼睛望着一大片空景的画面。两个人以上的位置，通常有主有次、有高有低、有近有远，通过人物在画面中呈现的大小表现人物之间的关系，预示故事的走向。在有景物的构图上，《布达佩斯大饭店》可谓是把传统的对称性构图展现到了极致。

构图对应相对不变的、固定的被摄对象，但在电影艺术实际创作中，被摄对象通常是变化着、运动着的，这就需要场面调度来实现构图安排。

(2) 场面调度

在很多国家，电影导演被称为场面调度者。场面调度源自戏剧艺术，意味着人物与人物、人物与道具的相互之间的运动。在电影艺术当中场面调度多了一个层次，那就是摄影机与被摄对象、人物、景色、道具之间的相对移动。电影艺术中人物场景的场面调度有以下几种常见的形式：

①上与下。在画面中，在高处的人居更有利的位置，相反，在低处的居弱势、屈从的位置。在场面调度中，有人往上走是意义的上升，有人往下走是意义的下降，既是故事当

中的成功与失败者，也是叙事逻辑当中的认同与否定，例如，奉俊昊执导的电影《寄生虫》是关于韩国社会贫富阶层的故事，底层仰望上层，上层漠然于下层。为了在视觉上表现这一点，导演奉俊昊突出了方向的意象，那就是楼梯与"上下"，影片中各种各样的楼梯与台阶出现的频率非常高。

②动与静。在画面中，一个坐着，一个走来走去，则一般坐着的占主导地位，他是心理支柱、权利所在、意义所在，是心灵的力量，代表着一种定力，有把握大局的感觉。走来走去的、运动着的，是从属的、被掌控的、不安的。如弗兰克·达拉邦特执导的电影《肖申克的救赎》中，主人公安迪和众狱友在屋顶上喝啤酒，阳光洒在肩头的场面调度，安迪一动不动地坐着，是稳定的代表，镜头在其他人之间依据剧情和台词移动转换。

③分与合。曾经分享画面的两个人，现在被画面分割了，这意味着他们关系的变化，开始渐行渐远；反之，被分割的两个人，最后进入到双人同景中，意味着反向的变化。如史蒂文·斯皮尔伯格执导的电影《辛德勒名单》中，辛德勒和德国军官阿蒙几次见面的场面调度，既是视觉直观的表达，也是一种心理暗示。

被摄对象的上与下、动与静、分与合，是场面调度中最基本、最纯粹的原则和手法，在实际使用中会有新的创造。

以上场面调度几乎等同于戏剧表演中人物、道具的场面调度，随着电影工业技术的发展，摄影机的运动方式、镜头的变化也越来越多样，于是形成了电影艺术创作中更加丰富的表现形式。

(3) 镜头

镜头指的是摄影机连续不断的一次拍摄的片段，是电影创作实践中的常用术语。一个镜头可以是一个画面，也可以是连续的若干画面，长镜头可以一分钟甚至更长时间不换镜头，用来清晰地交代故事发生的场景，如电影《云水谣》开场中交代故事背景。

为了能展现被摄体的不同距离、不同角度的形态，导演会通过调整镜头的拍摄距离和拍摄角度，以视点的变化顺应观众的视觉和心理期待，这样就产生了不同景别、不同角度的镜头。

①镜头的景别。景别是指由于摄影机与被摄体距离不同或者焦距不同而造成的被摄体在电影画面中呈现范围大小和内涵不同的画面的区别。

景别是电影语言最基本的语言元素，会对观众产生不同的视觉冲击，可以使画面具有不同的叙事功能，也就是会引起观众对人物、场景、叙事产生不同的解读。最常见的镜头景别有以下五种：远景、全景、中景、近景、特写。

远景：大画面，如有人物也很小，突出环境、抒发感情，影片中使用较少，艺术表现力强。

全景：人物全身和相应的背景，展现环境中的人物和场景，影片中使用较多，艺术表现力较弱。

中景：拍摄人物膝部以上，交代人物关系、突出动作，影片中使用频率最多，艺术表现力弱。

近景：拍摄人物胸部以上，强调人物、突出表情，影片中使用频率较多，艺术表现力较弱。

特写：拍摄肩部以上的头部，或者与之同范围的特殊部位或事物，强调细节、揭示心理、震撼心灵，影片中使用较少，艺术表现力强。

景别越小，被摄对象就越大，被摄对象越大，对未来叙事的走向、对观众的影响就越大。镜头景别的巧妙使用，可以产生丰富的内涵和无限的张力。

②镜头的角度。正背俯仰侧。镜头的角度主要指摄影机和被摄体之间形成的夹角，于是便形成了被摄体正面、背面、侧面的各种角度的平视、俯视、仰视、倾斜镜头。

第一种：平视镜头。一般情况下，摄影机选择一般身高人的视平线，这样看起来最自然、最正常、最舒服，不像是特意选取的。

第二种：俯视镜头。代表蔑视、轻视、威逼、监视的含义。俯视镜头还有一种几乎接近垂直的鸟瞰镜头，一般是大视角。

第三种：仰视镜头。代表敬仰、赞赏、崇高，或者体现力量的强大，无论是正义或邪恶的一方都可能会用到。

第四种：倾斜镜头。也叫荷兰角，最初出现在德国表现主义电影中，代表不安、紧张、危险。

电影中的镜头语言元素，每一个呈现都有它对应的意义，在表现画面文本时，这些元素会被重组、改写、创造，在碰撞中组合出新的意义。

③摄影机的运动。推、拉、摇、移和升降（甩）。

推镜头：摄影机接近被摄对象的过程，被摄对象由小变大，环境由大变小。造成的视觉效果是靠近或走进被摄对象。如果从近景推到特写，通常的解读就是走进人物的内心。

拉镜头：镜头远离被摄对象的过程，被摄对象由大变小，环境由小变大。这会使观众越来越清晰地看到被摄对象处于什么环境中，这样的视觉效果可以是叙事递进的表达，也可以是巨大的反差，如费德里克·费里尼执导的《卡比利亚之夜》中一个镜头，女孩儿天真无邪地坐在那里数花瓣，镜头拉开，原来她在马戏团的舞台上，粗野的观众们在无情地嘲弄辱骂，显示出的意义马上就不同了。

摇镜头：固定摄影机，机身可借助支架，做上下、左右、斜线、曲线、半圆、360°等各种形式的摇拍，只是变更摄影机的光学轴线，这是最接近人眼观察的镜头。

移镜头：摄影机机位移动着拍摄。移镜头的机械特征比较明显，曾有电影艺术创作者戏称移镜头是鬼镜头，很多恐怖片里都有。摄影技术设备的进步，使镜头的使用更多变复杂，可以用摇移镜头弱化移镜头的机械性。

跟镜头：跟随拍摄对象。通常摄影机和被摄对象的移动是同步的，一般是正面的表达，表明和主体是立场一致的，他开心观众也跟着开心，他委屈观众也能够感受到。

升镜头、降镜头：镜头借助升降机做上下的运动。

摄影机镜头的推、拉、摇、移、跟、升、降是最基本、最单纯的运动方式。事实上，摄影机的运动方式通常是复合的，如升拉、摇降，还有综合运动镜头。

综合运动镜头：在一个镜头中不间断综合采用多种运动方式拍摄的镜头。综合运动镜头将推、拉、摇、移、跟、升、降等镜头有机统一起来，使镜头的角度、景别、运动方式不断发生变化，衔接自然流畅。随着人物的情绪、动作的表现需要，镜头随动随停，甚至更换拍摄对象，有较强的表现力。综合运动镜头通常是长镜头，涉及复杂的演员调度和镜

头调度,拍摄难度较大。

摄影机运动方式是复杂的,除了镜头的运动方式,摄影机运动是匀速缓慢的,还是急剧的;是稳定的,还是摇动的,这些因素都会带来完全不同的视觉感受,传达不一样的意义。如推镜头,摄影机是匀速缓慢的运动,造成的视觉效果就是慢慢走进被摄对象。如果是一个足够长的推镜头,会形成一个非常典型的视觉效果——注目礼。如果不是匀速的、缓慢的,而是唰的一下,给观众带来的感觉就是惊吓、袭击。例如,镜头的摇动或者晃动,一般叙事中,镜头要求必须稳定地运动,故事不露痕迹地自然涌现,一旦摇动,容易造成虚焦,导致观众的出戏,一般是不会采用的。但是如果想要表达人物内心的震惊、震撼,或者是战争、地震中的场面,镜头的晃动、摇动就是写实的必要表现。各种镜头的运动配合不同运动方式,就是摄影的节奏感的体现。

④镜头焦距。焦距是指从透镜光心到光聚集之焦点的距离,镜头焦距是指摄影机中从镜片光学中心到底片或CCD等成像平面的距离,如图6-1所示。

镜头的分类按照焦距能否调节,可以分为定焦镜头与变焦镜头。定焦镜头就是固定焦点的镜头。变焦镜头是指变化焦点进行拍摄,通过变焦制造靠近或远离被摄主体的效果镜头。被摄对象变大,引起注意,造成审视效果;反之,被摄对象变小,交代场景环境,引发思考。

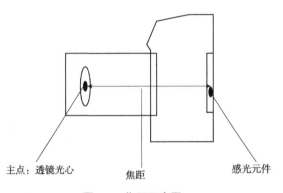

图6-1 焦距示意图

镜头按焦距值大小即焦距的长短可以分为长焦镜头、标准镜头、短焦镜头三类。

长焦镜头使摄影师可以在远距离放大对象,将远物拉近,或放大远处的细节,又被称为远摄镜头或望远镜头。在体育比赛、动物、风光和人像摄影时经常使用长焦镜头。镜头的焦距与视角成反比,焦距越长,视角越小,焦距越短,视角越大。长焦镜头不仅可以望远,同时还可以聚焦,用于拍摄人与物的大特写镜头,如汗珠、眼睛或者某些局部细节。电影中常见的表现夏日地面热浪的镜头,也是通过长焦镜头来拍摄的。另外,长焦镜头会压缩现实中纵深方向物与物之间的距离,使前后景物仿佛有贴在一起的感觉,使画面内容更加紧凑、密集,可以减弱画面的纵深感和空间感,以及人物的运动感。

标准镜头(中焦镜头),对于35毫米电影来说,一般指焦距35~50毫米的镜头,用标准镜头拍摄,水平线与垂直线在镜头前都是直线,不会发生透视变形,因此它是最接近正常人眼所见的影像的镜头,且成像质量较好。标准镜头虽然影像真实,但却缺少戏剧性的效果。

短焦镜头(广角镜头),对于35毫米电影来说,一般指焦距少于35毫米的镜头。其物理特性和长焦镜头正好相反,短焦镜头视角广,景深大,视野范围宽,远近物体都显得很清晰,在表现开阔的大场面或进行风光拍摄时,广角镜头可以发挥其优势,画面范围开阔,景深也大,前后景都很清晰,可以呈现出雄浑的气势,如影片《狼图腾》在展现壮阔的草原景观时,影像画面变得"更宽"。由于短焦镜头会夸张现实生活中纵深方向物与物之间

的距离,加强画面的空间感和透视感,使前景更近、远景更远,纵深空间更加深邃辽远,也就是说短焦镜头可以使影像画面变得"更深"。

⑤镜头景深。景深是指焦点对象前后景物的清晰范围。其中,靠近镜头的前段为前景深,远离镜头的后段称为后景深,如图6-2所示。

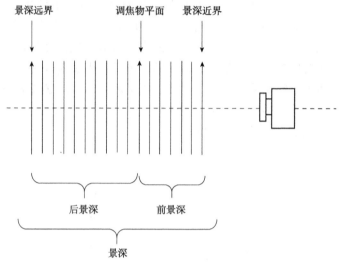

图6-2 景深示意图

大景深镜头指画面自近而远都很清晰,景深范围大的镜头。大景深镜头的特点在于展示纵深的空间,可以完成纵向的场面调度。大景深镜头因为景深较大,焦点对象前后、自近而远都很清晰,所以适合用来拍摄风光、建筑及宏大的画面。大景深镜头常与长镜头、纪实美学联系在一起。

小景深镜头则是对焦点物体清晰,而对焦点前后影像模糊,景深范围较小的镜头。小景深镜头具有突出主体、赋予镜头美感、弱化杂乱背景等艺术功能。

(4) 视点

导演通过选择人物的空间位置和心理位置从而选择摄影机的位置,把摄影机的每一个位置分解成为在场的人物用眼睛观察世界,以及在场的人物相互观察的方式,叫作视点。

电影叙事一个最基本的视觉规定就是隐藏摄像机。隐藏起摄像机就是隐藏电影的制作者,让成功的故事片就像是故事在自然涌现,观众以为面前生活在发生、事实在涌现。隐藏摄影机最基本和简单的方法就是所有演员的表演都要假装摄影机和摄制组不存在。

电影导演最基本的工作之一就是确定摄影机位置,在叙事过程中要隐藏摄影机的存在,把摄影机位置解释为在场的某一人物的空间位置或者心理位置——"我并不在那里,但是我心理上渴望在那里"。电影中故事在自然地讲述,但其实基本都有一个叙述人在电影里讲故事,他是视觉结构的中心点,场面调度、构图、摄影机的运动、光色等元素,很大程度都与这个人物有关联。

(5) 造型

电影作品中以形、光、色表现人、景、物的具体特质,塑造形象、引导观众理解影

片。在电影艺术创作中，当导演和摄影指导在整体艺术要求下确定一部电影作品的影像基调后，由美术设计师来完成与造型有关的工作。他们的基本任务包括人物造型设计和环境造型设计两大类，包含布景、实景、服装、化装、道具等，需要在电影作品实拍之前完成所有人物和环境的设计和制作工作。

①形。电影造型最基本的概念就是空间，包含布景、实景。在拍摄之前，导演组首先要勘景，对空间进行选择、设置、改造、呈现，这是最基本的造型基础。如陈凯歌执导的《黄土地》，第一主角不是人物，就是黄土地。

除空间之外，造型还包括服装、化装、道具。在电影作品中，无处不造型，无所不造型，演员的造型元素是直接参与故事的。影片中的服装不只是衣物呈现，如讲述男女主角的爱情故事，仅仅穿名牌、穿得漂亮是不够的，还需在细节元素上有所体现。早期美国爱情电影中，男女主角服装色系材质接近，如果男士穿牛仔衣，女士服装上便可能有牛仔元素的体现，这样潜在表达两人比较登对。如果男女演员穿的不搭调，说明二人没有可能继续发展，或者现实终将把两人分开。

②光。光是电影艺术存在的前提和基础。拍摄时，不仅要把拍摄对象放进取景框，还要根据光线拍摄，因为被摄对象在不同光线的作用下，会呈现不同的样貌，所以要考虑光的光源、光位、布光、影调等。

光源：有自然光和人工光。从强度上看，无论自然光或是人工光，都可以分为硬光与软光。硬光又称直射光，直射光通常由点光源完成，使被摄体上能够产生清晰投影的光线，造型性好，具有较强的真实感和对比感。软光是一种散射，是一种柔化了的光，一般由面光源来完成，如借助柔光片、柔光箱，形成柔和感，用于制造浪漫、神秘气氛。在电影艺术具体的创作中，通常是两者结合，构成混合光来为塑造形象、表达主题服务。

光位：是指光源同被摄对象以及摄影机之间的相对空间位置。一般分为前置光（顺光）、侧光、逆光、顶光、底光（脚光）。在电影中不同角度的光会有不同的人物塑造和叙事效果。如日本电影导演岩井俊二的《情书》，逆光时光线可以勾勒出人物的外部轮廓，甚至在被摄对象轮廓边缘形成光晕，可以创造出浪漫或神秘的气氛，但人物的脸庞会变黑，于是要进行补光，才能呈现比较完美的作品，在爱情青春片中常常使用。

顶光和底光会在面部形成阴影，产生失真变形，甚至神秘恐怖的效果，在恐怖片、灵异片、犯罪片、黑色电影中经常会见到。早期革命电影为了丑化反面人物，也会有意采用这种手法，如《红色娘子军》中南霸天的光影，造型动画短片《打，打个大西瓜》中，两个帝国主义者瓜分世界的丑陋嘴脸，都用了顶光和底光来制造阴森恐怖的气氛。

布光：保持光的依据和连续性是布光的重要原则。三点布光是人物照明中基本的布光方式之一。主光是主要光源，提供主要的照明和投射最强的阴影。辅光不是那么强烈，"补充"进去的照明可以柔化或者消除主光所造成的影子。逆光用于勾勒出对象的轮廓，有时逆光也从侧后方投射在对象的头发上，因此称为"头发光"。通过搭配这三种主要的光源，再加上其他辅助性光源，就可以相当准确地控制被摄对象的光影造型。三点布光之外，背景光用于照亮人物的背景，可以体现出空间感，将人物与空间背景拉开，不至于融为一体。

在拍摄人物的时候，四点布光（图6-3）为更为常用的方式。无论是三点布光还是四点

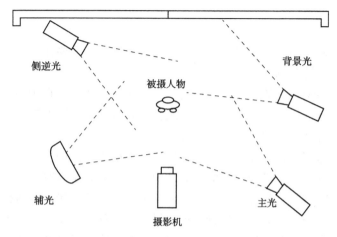

图 6-3 四点布光示意图

布光,由于拍摄效果看起来舒服自然,逐渐成为一种程式化的照明方法,但事实上它们都是一种典型的人工干预的照明,具有很强的装饰性。

影调:根据整体画面的明暗基调不同,摄影画面的影调可以分为高调(亮调、明调)、低调(暗调)、中间调;根据画面反差的不同,可以分为硬调(高反差)、软调、中间调等形式。

高调画面以白色和中性灰为主,给人以明亮之感,拍摄时通常以正面的散射光为主,尽量减少拍摄对象的投影,视觉效果柔和、细腻。低调画面以灰、深灰、黑色影调为主,画面感受低沉凝重、庄严肃穆,通常采用较暗的背景,以侧光、侧逆光或逆光进行照明。中间调画面当中的明与暗、黑白灰的分布配置适中。

硬调画面明暗对比强烈,反差大,一般采用侧光或侧逆光照明,明暗界限分明,视觉效果粗犷。软调画面明暗过度舒缓,反差小,多采用平光和散射光照明,视觉效果柔和、细腻。

在电影作品的拍摄中要实现对光的精确控制,还必须同时注意"挡光"与"布光",行业内甚至将其概括为"三分打七分挡"。可见"挡光"也是非常重要的。

光在电影艺术中具有重要的艺术功能,如完成基本的人物和空间造型,创造特定的环境气氛,激发特定的心理气氛,通过光影隐喻地刻画人物形象,揭示人物内心活动。

③色。色相是指人眼可分辨的色彩差别,如赤橙黄绿青蓝紫等。色调是指一组色彩关系形成的整体特征。电影作品中没有还原色,一旦光确定下来,也就意味着画面当中的色彩都被改变,所有颜色的呈现都要看光源、看色温,最后形成一种基本的影调。关注影片的色彩,需要了解电影的色彩总谱,即这部作品是冷调的还是暖调的,还是随着时间的推移,色调发生了变化。

不同的色彩可以引发人们不同的联想,是具有主观性的,如红色、橙色、黄色等暖色可以使人联想到火焰、阳光、干燥的土地等;而青色、蓝色、紫色等冷色可以令人联想到水、冰、寒冷、夜空等;绿色、紫色、淡玫瑰红等颜色被称为中性色。暖色让人兴奋,冷色让人压抑,色彩会给人带来冷暖轻重等不同的生理感受,明亮的颜色感觉轻,暗淡的颜色感觉沉重。例如,光源是冷调的,主角穿了红色的衣服,表现出来的就是暗红色,或者

暗紫红色，蓝衣服会变成很深的蓝色。

此外，色彩还具有象征和文化隐喻意义，如红色常常象征革命、情欲、活力或者危险、紧张，白色则象征纯洁无瑕，绿色象征和平、青春、朝气与希望。在不同的文化当中，色彩的象征意义也会存在差异，如黄色在中国传统文化中象征皇权，这个象征意义在西方国家可能并不存在。

不仅彩色电影有色彩的呈现，黑白电影看似没有色彩，但它包含了非常丰富的灰，可以说把极端丰富的灰用到了出神入化的程度。如史蒂文·斯皮尔伯格执导的《辛德勒名单》中黑白电影的部分，可以看到雨天和夜晚的光影，层次很丰富。

综上所述，色彩在电影艺术中的功能非常强大，它可以逼真地还原现实，具有装饰性和风格化的效果，可以通过色彩基调影响观众的观影心理，还具有象征和隐喻的功能。

造型中的形、光、色，三者在具体的创作中互相影响、互相作用，所有的颜色和形态都会在特定的光效影响下发生改变，无论观众专业与否，形、光、色都是最直接影响人们的观看心理的，所以我们说造型是电影艺术叙事、表达情绪最基本的基调和底色。

6.2.4.2 电影的声音

电影的声音是指银幕上出现的所有表情达意的声音形态，如人声、音乐、音响。这三者有机结合，构成了电影艺术的有声语言系统。

(1) 人声

人声是构成电影声音的主要形态，包括对白、独白、旁白。

对白指屏幕上人物的对话，是人声主要的表现形式。好的对白一定要少而精，话尽量少，容量尽可能大，不仅可以表现人物性格，还能够展现人物性格成长的历史，反映人物的心理状态。性格内向的人，沉默也是语言，沉默也是动作，如招振强执导的《上海滩》中的许文强，以寡言、心思深沉为特点，不到必要时不开口，说话也是点到为止，如果他的台词过多、喋喋不休，就完全不符合人物性格。

独白指独自表述、倾吐自己内心活动的人声。一种是自言自语似的自我交流，还有一种是有交流对象的大段述说，如弗兰克·达拉邦特执导的《肖申克的救赎》中，瑞德回忆安迪越狱出逃前一夜的台词。

旁白也叫画外音，指声源在画外的人声语言形态，分客观性叙述和主观性叙述。客观性叙述是借助故事讲述者以第三人称的客观角度对影片的背景、人物进行议论，如张艺谋执导的《红高粱》故事的开篇旁白。主观性叙述是指影片中的某一人物以第一人称的主观角度追溯往事，叙述所忆所想、所见所闻，如姜文执导的《阳光灿烂的日子》中的旁白。

(2) 音乐

电影中的音乐包括声乐和器乐两部分，是表意抒情的重要语言。就其来源而言，分为有声源音乐和无声源音乐。

有声源音乐也称画内音乐、客观音乐，指的是在影片画面中可见发声来源的音乐，如打开的录音机、唱片机，或是直接有人演唱、演奏，这种音乐现场感强，容易引起观众共鸣。

无声源音乐也称画外音乐、主观音乐，指的是在影片当中看不到声源的音乐，这种外加的音乐形式，一般是由作曲家根据人物性格或为渲染环境气氛单独创作，以其特有的深度和强度来补充画面不易表达的情绪和感情。

电影音乐中的歌曲具有点明主题、抒发情感、渲染气氛多种功能。另外还有电影配乐，中外电影史上诞生了许多著名的电影配乐大师，如约翰·威廉姆斯、汉斯·季默、埃尼奥·莫里康内、久石让、坂本龙一、赵继平、谭盾等，他们都留下了许多脍炙人口的经典作品。

(3) 音响

音响在电影艺术中，是除了人声和音乐外，能够传递信息、表达思想、交代环境的一切声音形态的总称。电影中的声音对于塑造人物、干预观影心理都有直接的影响，所以在现阶段，没有声音的电影艺术是不可想象的。

电影艺术是视听兼备、声画结合的艺术，声音和画面的不同结合方式可以产生不同的艺术效果，常见的声画关系包括声画同步和声画对位两种。

声画同步指声音与画面的时空关系一致，声音情绪与画面情绪一致，声音与画面结合紧密，这是电影当中最基本、最常见的声音组合关系。例如，画面中角色在哭，同时响起哭泣的声音；画面中角色在行走，同时传来脚步声。

声画对位是指声音和画面处于不同步状态，相互独立，但彼此之间却又互相配合，共同服务于一个特定的创作意图。声画对位可以分为声画对立和声画并行两种表现形式。声画对立，如在影片《保尔·柯察金》中，画面是保尔骑着马挥刀冲锋，而声音却是保尔写给妈妈的信，为了让妈妈放心，谎称现在过得很好，还没有遇到什么激烈的战斗，通过声画对立表现出保尔的勇敢以及对妈妈的爱。声画并行是声画对位的另一种形式，即声音与画面并不处于同一时空，但在意念和心理上与画面的现实相呼应，话外音是典型的声画并行形式。例如，《魂断蓝桥》开场片段中，罗伊在第二次世界大战时再次来到滑铁卢大桥桥头，画面是他拿着当年玛拉送给他的吉祥符，这时出现了玛拉的画外音，"这给你""它会给你带来运气"，以及罗伊的声音"你太好了"，画面为当下的，而声音则是过去的，通过声画对位引发罗伊对往事的回忆。

6.2.4.3 电影的剪辑——蒙太奇

蒙太奇源自法语 Montage，本意是指建筑学上的装配、构成，被电影艺术借用指的是剪辑。电影是由数量庞大的镜头所组成的，如《让子弹飞》片长 128 分钟，共 4000 个镜头。如此庞大的镜头数量，为什么观众观看时没有产生错乱的感觉？因为这些镜头按照一定的组合方式或"语法"自然地连接到一起。如果说电影镜头及其组合是电影语言的"词与句"，电影画面中的形、光、色是电影语言的修辞，那蒙太奇手法就是电影的语法。

根据剪辑功能，蒙太奇可分为两类：叙事性蒙太奇和表现性蒙太奇。叙事性蒙太奇指的是镜头之间的纵向连续性，用于交代情节，展现一系列事件。表现性蒙太奇是以并列镜头为基础，通过画面之间的对称、冲撞，表达情绪和寓意。当然，这些画面的剪辑是狭义的蒙太奇，随着艺术和技术的发展，蒙太奇的技巧也不断得到丰富，蒙太奇不再局限于画面与画面之间，还有画面与音响、音响与音响之间的组合。

如色彩蒙太奇，就是近年来备受电影艺术家青睐的典型创作手法。电影《霸王别姬》打破了主色调观念，赋予不同历史时期不同色调。清末时期压抑的青灰色，使观众感到主角少年从艺时的苦涩；军阀时代的昏黄色，显示对京剧艺术前途的担忧；新中国成立时的淡红色，显示在革命转换中，京剧艺术也受到影响。经历"文化大革命"后，在一片灰黑色的剧场中，京剧艺人拔剑自戕，不止是个人生命和艺术追求的自我了结，也暗指传统艺术在商品社会中受到挤压和割裂，走向了沦落。整部影片在色彩蒙太奇中完成了视觉造型和主题表达。

电影艺术的基础是蒙太奇，蒙太奇的魅力所在主要有三点：

首先，蒙太奇的产生满足了人们视觉感受的共同心理规律。在日常生活中，人们观察事物不太会把目光固定在一个地方，而是根据视觉和心理的需要，不断地变换视角，调整视距，把注意力依次集中在不同的地方，来回跳动于远景、全景、中景、近景、特写之间，进行蒙太奇式的处理。并且，眼睛的运动速度是经常变化的，一个人心境平和时，眼球的运动速度就相对缓慢，反之，人的眼球运动节奏就会大大加速。所以，蒙太奇顺应了人们的生活规律和生理需求。

其次，蒙太奇的产生符合电影艺术典型化的需要。艺术来源于生活，高于生活。电影艺术对生活的反映不是刻板的再现，而应是一种典型化的处理，所以去粗取精，删除次要的东西，把注意力放在重要的细节上。

最后，蒙太奇的产生受到人们习惯性联想的启迪。电影中运用对比、双关、明喻、隐喻等手法，调动人们联想的力量，使各个分割的镜头画面组合在一起、构成一个整体，创造出新的符号意义，从而揭示出远比各个镜头画面本体更为丰富、深刻的内涵。

6.3 中外电影作品鉴赏

6.3.1 美国电影鉴赏

美国好莱坞的电影类型化和模式化是电影梦幻工厂得以制胜的法宝，"灰姑娘"和"灰小子"上演历久弥新的好莱坞经典爱情故事。

6.3.1.1 "灰姑娘"和"灰小子"的爱情故事

"灰姑娘"的故事是好莱坞讲述的所有童话故事中流传最广的一则，电影中的"灰姑娘"和"灰小子"们不断变换着身份，上演着早已被观众熟悉，却又每次都不太一样的爱情喜剧。

《一夜风流》的导演弗兰克·卡普拉是这一类型影片的大师，影史上称这类影片为"乖僻喜剧"，又名"神经喜剧"。乖僻喜剧在1934年兴起后风靡一时，有着深刻的社会背景。即在美国经济大萧条的社会背景下，观众心中寄托了一种美好的期望——即使经济环境再困难，爱情的神圣还是可以超越阶级的。

导演借用机智幽默的对白、风趣诙谐的喜剧感完成了男性对女性的转变。影片讲述了一个即将失业的记者（克拉克·盖博饰），偶遇了一个出逃的富家女（克劳黛·考尔白饰），记者为了挽回工作而与女主朝夕相处产生爱情的故事。整部影片风趣幽默，笑料百出，不

乏对现实生活的真实写照。男女主人公从针锋相对，到克服困难，最终收获爱情，满足了观众对美好生活的心理诉求。

出色的人物角色塑造是该主题影片具有永恒魅力的重要因素，男主角彼得身处职业危机，仍然自负、虚荣，在电话亭彼得炒老板鱿鱼（实际上是被辞退）的一场戏，使彼得一出场就赢得了像国王一样的尊荣，而观众则清楚了解到这不过是一个自尊心超强但命运不济的小人物。女主角艾丽出生在上流社会，曾受过良好的教育，但绝不是传统意义上的乖乖女，她是个性独立自主的富家女，在婚姻面前尊崇自己内心，从父母之命中勇于出逃。所以，艾丽对规范的叛逆也是引人注目的焦点，也代表着对权威的挑战。并且艾丽被塑造成有公主病且缺乏生活自理能力的天真阔小姐，她身上的贵族习气在置身于贫民的环境中时成为观众发笑的主要源泉。如她第一次出入公共洗澡间，第一次吃生的小胡萝卜，而最终富家女与"灰小子"的爱情归属也将女主角从特权泛滥的奢侈生活中拯救出来，使她的表现符合美国中产阶级的标准，与乖僻喜剧中的具有正确人生观、不乏魅力绅士的灰小子逐渐拥有共同的意识形态。

6.3.1.2　成功的传奇——美国独立电影的形成

美国独立电影，从制片层面而言，是指在好莱坞几大制片厂之外融资生产的电影，如《记忆碎片》《盗梦空间》。它有别于好莱坞工业化电影制作的运作模式，一些独立电影导演不满于相同的叙事模式和电影风格，或者触及敏感的社会议题，开始实验大胆的视觉风格和叙事结构，引领了电影艺术的创新高潮。

6.3.2　欧洲电影鉴赏

欧洲总是给人一种思想者的形象，随着文学以及其他艺术形式的变化发展，电影也经历了各种思潮和理念的影响。不管是20世纪20年代的先锋电影运动，20世纪30~40年代意大利新现实主义的出现，还是20世纪50~60年代法国、意大利等地现代主义电影的兴起，欧洲电影有着深厚悠久而又独特的艺术传统，并且思想深刻。它虽不像美国电影那样吸引所有的观众，似乎具有一种曲高和寡的悲壮，但在以商业为主流的电影市场，欧洲电影是很好的艺术性、哲思性的补充。

意大利新现实主义是世界电影史上影响深远的美学流派，对生活真实面貌的展现、对社会深刻问题的反思等美学原则对后来的意大利电影产生了深远的影响。

《星光伴我心》又名《天堂电影院》，这部电影是意大利导演朱塞佩·托纳多雷的第二部电影作品，也是"回家三部曲"的第一部，以半自传体的风格，通过主人公的回忆，讲述了西西里小镇一个热爱电影的孩子托托，在亦师亦友的老电影放映员阿尔弗雷德的引领下逐渐成长的故事。

这部电影采用线性的叙事，按时间完成故事的讲述，即使运用了倒叙、插叙的叙事技巧，但在情节逻辑上依旧是完整的线性叙事。线性叙事是一种直观明了而朴实自然的叙事方式，为群像的塑造、细节的渲染留下了空间，让观众能够在娓娓道来中细细品味，无论是西西里小镇世俗喧闹的环境之美，还是"回归"这一深刻主题的哲学思辨之美，都与影片简洁和缓的线性叙事相互呼应，得到最自然、最饱满的呈现。

托纳多雷电影中故事发生的时空都是客观的、完整的，在影像风格上以追求真实自然的和谐之美。《星光伴我心》中民风淳朴、别具风味的小镇具有浓郁的意大利风情，无论内景、外景，影片都试图复原战后西西里小镇的真实生态，在此基础上，影片对真实的生活进行了艺术化的加工和提炼，让现实的景物更富于美的律动，西西里的民族元素被自然融入环境和叙事之中，导演通过简洁和谐的构图，平缓流畅的摄影机运动，为观众呈现了一种朴实自然的美感。

　　在自然的呈现之外，电影中也不乏意象、隐喻的点睛之笔，在萨尔瓦托回家的段落中。母亲听到声音就断定是托托回来了，颤颤巍巍地走出房间，毛衣针掉在地上，刚织好的毛衣上扯出了细长的毛线，一直到母子相拥，母亲老泪纵横。借细长的毛线隐喻母亲深长的思念，无疑是更富于诗意和深情的表达。

　　影片生动的人物形象、细腻的情感表达、纯美的小镇风光、经典的原创音乐，使意大利这片神奇的土地让观众向往。影片中的主人公萨尔瓦托30年后又回到了小镇——"回归"，这就是托纳多雷的电影典型的叙事形态，即讲述少年的憧憬与老年的回忆，讲述已逝岁月里感人肺腑的故事，最后又回到现实，主人公总是在漫漫人生路上寻梦，最终回家。"回归"是一种情感趋于平和稳定的状态，是对潜藏于内心深处的精神家园的回归。

6.3.3　亚洲电影鉴赏

　　亚洲电影独具的特色是对自己本民族传统及文化的关照意识，可以看到华丽充满着歌舞表演的印度电影、质朴写实风格的伊朗电影、浓浓东南亚风情的泰国电影、纪实逐渐深刻的日韩电影都透露着各个国家的文化特质。

6.3.3.1　《罗生门》

　　电影《罗生门》是第一部在国际电影节获奖的亚洲影片，获得了威尼斯国际电影节大奖和奥斯卡金像奖最佳外语片奖。根据芥川龙之介的《罗生门》和《筱竹丛中》两部小说改编而成，影片巧妙地从三个当事人和一个目击者的角度，用各自的影像表述完成了故事的发展。也就是描述一场犯罪案，由于每个人的立场和角度不同，创造了一个多层次、多视角、主客观叙述相互交错的结构形式。影片探讨了真理的复杂性和人性的本质，真理是一种基于表象的误认，人性具有隐秘的不可知性。

　　电影首次采用了多视点叙事、移动摄影、多机位布局等影像手段。影片的开头用摄影机慢慢摇动，全景视角的罗生门映入，形成整个故事的摄影机视点，逐渐地跟随这一视点的移动变换到故事人物身上——卖柴人、行脚僧、杂役，又通过这几个人的对话，引出故事的主要部分，即多襄丸、真砂、金泽武弘分别讲述的三个故事，形成一种套层交叉的叙事。三个故事用了六个不同的视点来阐述，不仅促成了故事情节的发展，还为故事中的角色塑造提供了深刻的内涵与象征意义。

　　导演黑泽明通过不同人物的视点、景别系统进行叙述，并且以不同的风格形式和镜头语言丰富人物心理，形成一个多视角多层次的叙事结构。

　　强盗多襄丸被抓，他认为自己虽然做了错事，但依然是个光明磊落的汉子，所以在多襄丸的叙述中，导演用了大量仰拍、近景以及移动跟拍镜头、主观视点镜头，摄影风格强

调运动效果，表现强盗夸张、浪漫和幼稚的心理，让观众建立对人物叙述的认同感。在武士妻子真砂的叙述中，基本上都是俯拍，并且位于低处，用反角度镜头揭示一个女性的虚弱和恐慌，而且几乎很少用双人关系镜头，更多的是她的单人近景和特写，表达痛苦的情绪。在武士金泽武弘的叙述中，基本上视点变化很少，因为他基本上是被绑着的，所以表现他用的是拉背关系的主观视点镜头。除了以上三位的主观视点叙述，还有樵夫的基本以全景镜头为主的现实客观视点镜头和法庭客观视点相互交叉，形成一个大的主客观叙述交互的叙事结构。

在《罗生门》里还大量使用了特写和近景，影片最著名的段落是樵夫进入森林，由16个运动镜头组成，被誉为"摄影机第一次进入森林"，非常有创意。其中人物在丛林中快速奔跑的镜头，在当时的摄影技术限制下，摄影机是不可能做到快速移动并聚焦完好的，所以拍摄时并不是移动摄影机，而是移动树木树枝，造成和摄影机的相对移动，形成视觉上人在丛林中快速奔跑并视点跟随的视觉效果。

日本现代文化是日本传统文化与西方传统文化的混合，黑泽明的作品恰恰具有这两种文化的交融特质，这部影片就成功说明了这一点，可以说《罗生门》是日本电影通往世界电影的一道门。

6.3.3.2 《霸王别姬》

由陈凯歌执导，张国荣、张丰毅、巩俐主演的《霸王别姬》，在艺术与商业上都取得了空前的成功，获得第46届戛纳国际电影节金棕榈奖、金球奖最佳外语片等多项电影大奖，成为中国电影难以超越的时代经典。

影片讲述的是1924年到改革开放期间发生在北京一所戏班的故事。在时间次序安排上，影片按照客观的时间先后顺序来推进剧情，以从1924年北洋政府时代到改革开放半个世纪以来中国历史的发展作为大的时代背景，通过对两位戏班京剧演员从小到大的人生历练和曲折命运的描述，对人生的理想和现实间的矛盾以及人在成长中心理的变化做了深刻的剖析。120多分钟的影片渗透出亲情、友情、爱情、背叛以及在面对社会现实环境时人性的美丑与善恶，是人生一个全面完整的真实写照。

从叙事结构上，影片采用了双层结构来加以叙述，一个是戏曲舞台中的人生故事，即程蝶衣与段小楼所合演的经典之作——《霸王别姬》中的故事，一个是京剧演员的现实人生中的故事。舞台中的故事主要讲述的是一段感天动地的爱情，楚霸王英雄末路，虞姬自刎殉情，戏中的故事以悲剧结束，但其所传递的真情却惊传于世。现实人生中的故事通过几位京剧演员的真实人生命运变化，映射出时代的变迁以及社会发展过程中变动的政权。舞台人生与现实人生相互对照、相互呼应，共同展示出现实的无奈与悲凉。

影片的视觉语言的表达也很讲究、富有深意，小豆子进入戏班后，影片多次透过小窗格来拍摄小豆子的面部表情，在一定程度上表现出小豆子初到戏班的惶恐、孤独，对母亲想念而又排斥的复杂情绪，密实的小窗格也反映出戏班子对小豆子的压抑和束缚。

在描写戏班孩子集体练声的场面时是一个大全景。冬练三九，夏练三伏。一群学戏的孩子站在冰雪覆盖的河边，前景是漫天飘飞的雪花，画面中的每一个形象都是模糊的，观众通过俯拍的镜头角度感受到人物的渺小，凸显了"天大于人"这一概念的符号化，感受到

环境对于人物的压迫以及人在命运变化下的无力感。

拍摄菊仙流产后和段小楼交谈的场景，用固定镜头借助一面化妆镜，将两位主角的面庞置于同一画面当中，不仅增添了画面的艺术性，也有助于更加直接地表现两个人面庞同时的情绪状态和反应，使画面具有一种对话性和交流性，也表现段小楼这个人物对于菊仙来讲是镜中幻象的不真实的感觉。

除此之外，导演还多次使用画面的意象表达，如用金鱼暗指程蝶衣，把只能在小鱼缸中供人观赏的游来游去的金鱼和在梨园行供人观赏演戏的程蝶衣做了引申的对比。表现程蝶衣抽鸦片的场景时，多次用了鱼缸里的鱼作为画面前景，且每次金鱼出现的画面环境不同、水质不同，映射出程蝶衣在当时的环境下，内心的痛苦、孤寂、凄凉与巨大的落寞感。

总的来说，这部电影是对艺术、人性、社会及人生理想、个人价值的完美阐释，留给观众更多的是对于人生现实和理想的深刻思考。

【思考题】

1. 简述电影的概念。
2. 如何理解电影艺术在现代社会的发展？
3. 举例简述电影视听语言中的画面及声音构成的主要类别。
4. 举例简述蒙太奇作为电影艺术创作的基本方法，在你喜爱的影片片段中是如何运用的。
5. 运用电影《星光伴我心》的解读方式，来分析影片《海蒂和爷爷》的电影语言是如何运用的。
6. 思考1994年张艺谋执导的《红高粱》是如何通过视听语言中的画面塑造人物形象，讲述故事情节，建构影片意义的。

第7章 书法鉴赏

中国书法是以汉字为载体的传统书写艺术。它的产生、发展、传承与汉字的形成、演化紧密相连。应该说，多流派、多风格的书法艺术对汉字的演化与发展起到了重要的促进和推动作用，而汉字形体的变革和多样性又为书法艺术的发展提供了广阔的舞台。以方块形和独体性(一字一音)为表征的中国汉字，历史悠久，博大精深。汉字篆、隶、行、草、楷各体俱全，象形、会意、表声功能齐备，这在全世界各种文字中是独一无二的。尤其是汉字所深含的文化艺术底蕴和人文精神，对表现书法的神采与魅力、体现书法家的气韵和功力、弘扬中华民族优秀的传统文化思想等，都显示出了独特的优势，为书法艺术的发展与繁荣拓展了无限的空间和美好的前景。因此，研习书法者不但要掌握书写技法和创作章法，还必须学习相应的汉字学知识。只有了解汉字的形成、演变及发展过程，熟悉汉字的构造及形体特点，掌握各种字体之间存在的内在联系及其变化规律，才能在对汉字认识和理解的基础上，恰当、自如地运用汉字这一载体来表现书法家的精神气质、学识修养和情感意蕴。只有将书写技巧与汉字的结构形体特征、内在精神有机地结合起来，并注入新的时代气息，才能创作出精美的书法作品，才能在不断地追求、探索中攀登书法艺术的高峰。

7.1 汉字的起源

关于汉字的起源，早在战国时代就开始有人探索了。历史上关于汉字起源的传说，概括起来大体有三种，即仓颉造字说、结绳说和起一成文说。

7.1.1 仓颉造字说

《荀子》说："一数短我者达会，而仓颉独传者，一也。"这是最早提到仓颉的资料，荀子并不认为文字是仓颉所造，不过是说他好书独传而已，但《吕氏春秋》《韩非子》中就认为文字为仓颉所造。到了汉代，仓颉已经成为一个"龙颜侈侈，四目灵光"的神圣了，他"生而能书，及受河图录字，于是穷天地之变，仰观奎星圆曲之势，俯察龟文鸟羽，山川指掌而创文字，天为雨粟，鬼为夜哭，龙乃潜藏"(《春秋纬·元命苞》)。文字不可能是仓颉所造，但在文字的产生之初，有类似仓颉这样的人对文字进行一定的规范整理是可信的。

7.1.2 结绳说

《周易·系辞》云："上古结绳而治，后世圣人易之以书契。"许慎《说文解字·叙》也说："神农氏结绳为治而统其事。"没有产生文字之前，人们利用结绳的方法帮助记忆，但

是结绳与文字毕竟是两回事，结绳而治只是说明了文字创造之前帮助记忆、传达某种意图所采用的方法，结绳不等于文字，也不可能发展成文字。

7.1.3 起一成文说

汉字的起源还有起一成文说，提出这一说法的是宋朝的郑樵。他在《通志·六书略》中提出"一"字可作五种变化，"一"及其不同的曲折方式，如直角、锐角及"引一而绕合之"成为各种样态。通过变换角度，又有很多种变化，它们的组合就可以构成汉字的各种结构。郑樵这一理论是建立在老子"道生一、一生二、二生三、三生万物"之上，他用老子的道家哲学思想来解说汉字起源。他依据当时的楷书点画，再结合《说文》部首"起一终亥"比附演绎而成，现在看来，这只是一种主观臆想。

随着考古学的不断发展，在很多新石器时代的文化遗址中均发现了大量的陶器刻画符号，如仰韶文化遗址、马家窑文化遗址、龙山文化遗址、良渚文化遗址等，各遗址出土的陶器刻画符号有一个共同的特点，即多为刻画简洁均衡的几何图案。同一种符号可能出现在不同的陶器上，可以看出那些刻画者对于符号的把握能力。有些符号与后世甲骨文中的字符(如数目字等)在形态上是相类似的，因此很多学者都认为这些刻画符号是汉字的一个源头。这些符号以半坡仰韶文化遗址的时代为最早，距今已有6000多年，马家窑文化时代较晚，距今也有4000多年。

这种(陶器上的刻画)符号从上古一直延续到先秦，郑州二里岗、郑州南关外商代遗址出土的陶器上都有所发现，山西侯马的春秋时代晋国遗迹中也有出土。在文字已经很成熟的春秋时期，这些陶器刻画符号仍然被应用着，说明这类刻画符号只是起了提示的标记作用，与真正记录语言的文字还不完全一致。

文字起源的另一个更为重要的源头应该是原始图画。甲骨文与商代的金文，尤其是所谓的族徽文字中保留了大量的人体与动物、器物的象形符号，有很强的图画性，有些符号在古老的彩陶图画中还可以找到相互关联的线索。

汉字是在新石器时代的仰韶文化开始萌芽的，经历了马家窑文化、良渚文化、龙山文化的积累与发展，到商代的甲骨金文时，就已成就了一套以象形图画为主导的文字符号系统。

7.2 汉字的形体特征与书写规则

文字是记录语言的符号。汉字除了源于图画象形这一特征外，汉字与汉语言的结合，也使汉字形体在发展中显现出其独特的一面。汉语字词是单音节的，这就使汉字字符始终保持了形、音、义的三位一体，使汉字个体无论笔画简单与复杂，都得以在相同的空间单位中展开并逐渐得到规范，从外部规约到内部结构以至于从更为细致的空间理路和秩序进行调整，最终完成了由象形图画到意象结构的方块字体的发展。这是一种独特的体系，不同于记录多音节语言的文字所走的道路。两河文明的苏美尔文字、古埃及文字最初都是象形文字，但因为语言的多音节这些文字最终走向了拼音化。汉字的象形结构是在一个方块的平面空间展开的，而拼音文字是简单的字母连接，是在线性空间中展开的。

在平面空间中展开的汉字形体，潜在地运用了四正四隅的空间定位，以期达到结构的

均衡。方块空间的展开又与九官、九州、井田、分星等的旨趣相同，也就是与中国人的空间观念、宇宙观念旨趣相同。因此我们说，汉字形体结构是中国人空间观念的体现。汉字形体从一开始就同中国人的文化观念密切联系、表里相通。

7.3 书法简史

7.3.1 篆书

篆书是汉字中最古老的一种书体，是书法艺术的源头。书法家丰坊说："古大家之书，必通篆籀。"篆书源于商朝，始于秦汉时期，经过周、秦、汉、魏晋南北朝、唐、宋等两千多年不断地变革与发展逐渐成形与完善，影响十分深远。

篆书源于中国古代的甲骨文、金文等流传下来的古老的图案，是经相互结合演变形成的一种完整的书法艺术形式。从契约文书到常见的印章、铭文、墓碑、文房四宝等，篆书作品无处不在。在文学和艺术中，篆书不仅是一种书写和绘画的方法，同时也是一种重要的文化标志。在古代，篆书是官方重要的印章字体，主要是为了防止伪造。同时，篆书也被赋予了一定的文化意义，在特定场合中被作为文化背景赋予了特定的代表意义。篆书发展历程中，特别值得一提的是秦始皇，他在统一六国之后创立吏部，正式规定将小篆作为印章字体，这个标准一直沿用到唐朝。由此可见，篆书在历史上具有重要作用，曾是十分重要的书写方式，具有重要的历史地位。在历史的长河中几经沉浮，经过漫长的艺术发展之路，得到了现在社会文化的认可和欣赏，在文化发展史中沉淀凝聚。而蕴藏于书法艺术中的哲理精神，被人们视为是一种神秘而高雅的艺术形式，时至今日仍然受到许多人的喜爱和追捧。

7.3.1.1 篆书的源流与发展

篆书是主要通行于秦朝之前的一种古体，分为大篆和小篆两类。在中国书法史上，篆书发展命运坎坷，先秦是篆书的时代，秦朝完成了篆书形式的构建；汉朝以后，篆书渐入式微；唐朝一度中兴；北宋而下直到清朝初期，篆书长期陷入沉寂；清朝中期，篆书实现真正复兴，进入全面繁荣阶段。

(1) 初创期(先秦)

篆书是中国最古老的字体之一，距今已有3000多年的殷商时期甲骨文当是最早的篆书文字。从甲骨文到金文到大篆，再到各类装饰性、美化大篆，先秦篆书发展演变出多种风格形态。作为早期的汉字，大篆具有明显的象形成分，浑茫中又富有装饰趣味。

(2) 成熟期(秦朝)

秦始皇在统一六国后，有感于文字的繁杂与书体的不一，于是提出"书同文"，即文字统一、书体统一。小篆适合书写的需要，象形意味大大减弱，规范性进一步增强。小篆笔画较细，所以也有"玉箸篆"之称；在字形上呈方形，结构往往有左右对称之象，给人以挺拔秀丽的感觉。

秦始皇统一六国后，曾数次巡行泰山、琅琊、之罘、碣石、会稽、峄山等地，每到一

处便树碑刻石，以炫其文治武功。相传这些刻石为死相李斯所书，其书体为典型的小篆。现残存有《泰山刻石》《琅琊刻石》和《峄山刻石》。《泰山刻石》结体宽松，疏密匀称，点面朴厚，充满了威严端庄、雍容劲健的气息。《琅琊刻石》字体端庄古朴、工整谨严。杨守敬曾赞此石曰："嬴秦之迹，惟此巍然，虽磨泐最甚，而古厚之气自在，信为无上神品。"《峄山刻石》唐朝已有摹本，唐以后摹刻本更多，对于其书法，杨守敬跋曰："笔画圆劲，古意毕臻。"从这些李斯小篆作品看来，其书法确如唐张怀瓘所说："铁如肢作，虬如骖绯。汇海森漫，山岳巍巍。长风万里，鸾凤于飞。"后人对李斯小篆的评价也很高，有"斯书骨气丰匀，方圆妙绝"，又有"古今妙绝"等语。

（3）式微期（汉朝至魏晋南北朝）

汉朝隶书兴起，日常书写中篆书较少，一般只在一些特别庄重和需要加以美化装饰的场合中得到应用。汉代篆书多受隶书的影响，虽然沿袭了一部分秦篆，但在整体形式上多了一些朴厚的风貌。魏晋以来，随着楷行草新体的不断发展，以及禁碑政策的影响，篆书进一步式微。

（4）中兴期（唐朝）

唐朝的书法出现了空前繁荣的局面，如与秦朝李斯齐名的篆书大家李阳冰，迎来了自秦以来的篆书的第一次中兴。其结字平正均匀，将秦篆的上紧下松变为上下均等，但也由于其字过分强调均等和匀称，显得过于规整而有些呆板，情趣和个性略显不足。

（5）沉寂期（宋元明）

宋元明三朝是帖学书法兴盛的时代，篆书归于沉寂。元代复古之风盛起，六体兼善的赵孟頫和吾丘衍等人力倡篆隶，然难逃"二李"束缚。该基调一直延续至清朝前期。

（6）繁盛期（清朝）

清朝很多书法家开始不再受帖学流俗的影响，崇尚碑学书法雄强、肃穆的风尚，篆书进入了百花齐放的繁荣时期。清朝篆书的发展大致经历了三个阶段，清早期仍然延续复古之态，追求线条婉转流畅，以平淡、冲和为尚。清朝中期，金石考据的发展进入鼎盛时期，对篆书的发展产生直接影响，在笔法、线质、结体等方面都有了革新，开山引路之人首推邓石如，他以秦篆为基础，以汉篆碑额为辅助，融合成为新的篆书样式，字形纵长，上紧下疏、体势稳健、骨力坚韧的篆书风貌一扫呆板纤弱、单调雷同的陋习，开创了清朝篆书新的时代。清朝晚期，篆书进入繁荣阶段，其中以吴昌硕最具有代表性，其篆书以《石鼓文》为基，探索古拙、古趣的审美风格。

7.3.1.2 篆书名家与名作

在篆书的发展历程中，代表人物对篆书的推广和发展起到了至关重要的作用。李斯、李阳冰、邓石如、赵之谦等诸多书法家都为篆书的发展作出了杰出的贡献。

（1）李斯

李斯（？—公元前208），与李阳冰有"二李"之称，整理推广小篆，是小篆的推行者与奠基人，在篆书艺术上有非常高的造诣，其书写风格整齐划一、工整有力，李斯的篆书在

很长一段时间内受到后世的推崇。李斯小篆的代表作《泰山刻石》，笔画灵动又飘逸，落笔匀称圆润，但又透露着作者字体的有力恢宏，字体对称均衡稳定。

(2) 李阳冰

李阳冰，唐朝书法家，对篆书的发展有着深远的影响。肃宗时期其特点为规范淡雅，代宗时期遒劲有力，意态多变，德宗时期圆融雄厚。李阳冰的代表作《三坟记》，书法线条向上下两个方向延伸舒展的同时又兼顾左右格局，运笔归整严密，线条的弹性张力有了更好的表现，文章更具流畅性与意境。李阳冰的书法在李斯的基础上进行了改良，笔画线条更加平直劲瘦，中方折的弧形更为圆润饱满。

(3) 邓石如

邓石如（1743—1805），清朝书法篆刻家。改变了"二李"的书风和篆书的晦涩，引领了篆书的碑理隶态的新风尚，受到许多人追捧。邓石如从尊碑崇理，崇理求新的基础上形成碑理隶态的风格，用笔转折并施，打破传统篆书的局限，有更好的节奏韵律。邓石如的代表作《篆书白氏草堂记》，笔法既有浓浓的古风气质，又隐隐透露笔者的新派思想，清秀怡丽的同时又稳中持重，韵律宏厚，工稳均衡。

(4) 赵之谦

赵之谦（1829—1884），清朝著名书画家、篆刻家，其代表作有《铙歌册》《篆书四屏》《说文解字叙册》等。

7.3.2 隶书

隶书起源于先秦战国，发展孕育于秦国，形成定型于西汉时期，盛行于东汉时期，复兴于清朝。其由来相传为朝政"奏事繁多"，而此前发明流行的篆字难写，后秦末时期程邈在狱中专心整理研究，在基于原本篆书的基础上化繁为简、字形变圆为方、笔画改曲为直、改"连笔"为"断笔"，隶书一称的由来即为隶人佐书。在隶书发展至极盛时期，曾成公绥《隶书体》中所由衷赞叹："灿若天文之布曜，蔚若锦绣之有章。"此后隶书便一度陷入低迷状态，后来清朝复古篆书与隶书，隶书因此也得以复兴。古有隶书对秦汉历史的经典演绎，今有历经岁月沉沦的"隶变"同起源文化相结合的再度辉煌。

7.3.2.1 隶书的源流与发展

在春秋战国时期，群雄争霸，战争频繁。随着信息交流的增加，文字的使用也不再限于少数贵族，使用范围逐渐扩大。在诸侯国中，秦的实力最为强大，统一了天下，也使小篆成为全国统一的文字。但小篆书写纷繁复杂，只能用于正式场合，不容易被广大人民所接受，在事物繁忙的情况下，秦朝使用易懂的俗体来处理一些官狱事物，而正是这样才产生了我们今天所看到的隶书。与小篆相比，隶书更为简化，线条平直易写，方折增多使字形结构趋于方正，但其笔画还是稍多。于是在使用隶书的同时，民间又有了更简易快速的书写方法，出现了俗体。在之后的字体演变中，隶书向两个方向发展，一是工整规范化，二是草率简约化。工整规范化的结果是产生了分书，草率简约化的结果是产生了章草。

由于西汉初期的制度承袭秦制，在文字方面也不例外，因而西汉早期的隶书与秦朝的

隶书无较大差别。它即有秦朝书法的特点，又为东汉早期的隶书奠定了基础，有篆书的意味。东汉隶书则篆书的意味全无，追求整齐美观。开放的文化环境使得大量书法家层出不穷，而隶书的真正高峰期是在东汉时期。

汉朝的兴盛使艺术百花齐放，新的字体被创造出来，从篆书到隶书的演变也是经历了战国末年到西汉末年几百年的时间，这段时间也被称为"隶变"。到了东汉时期，隶书已经变得非常成熟了，形成了属于自己的独特品格和美学特征，并且还有着向规范和草率两极分化发展的整体趋势。一方面，隶书在被过度强调书写的快慢的极端中逐渐偏离了隶书原本的实用立场，进而在不断草化的过程中因书写的运动方式不同形成了我们所说的章草和今草；另一方面，隶书表现出对其原本书写形态的规范建构。汉隶的演变与成熟，从战国末年到东汉结束，经历了四百多年，这在整个中国书法史中具有承上启下的重要的历史意义。作为隶书最为盛行的朝代，汉朝诞生了许多优秀的隶书作品，其中大多是碑刻作品，如《曹全碑》《礼器碑》《开通褒斜道刻石》《石门颂》《熹平石经》等优秀作品。但是东汉之后，隶书一直没有摆脱八分书的影响，始终没有超越汉隶的极限，一直处于低迷的状态。

直到清朝后期，以包世臣、康有为为代表的抑帖扬碑派大兴碑学之风，汉隶重新受到重视和研究，一些书法大家在汉隶的基础上大胆创新，出现了独具特色的隶书风貌。

7.3.2.2 隶书名家与名作

隶书的历史底蕴十分深厚，其发展史也是坎坷曲折，爱好者、追捧者数不胜数，造就深者也甚多。秦汉两朝的隶书名家就有程邈、蔡邕、张芝、师宜官、王次仲等，其中有"蔡邕书骨气通达，爽朗有神力"之美誉的蔡邕的隶书作品《熹平石经》流传于世。魏晋是书法发展的鼎盛时期，人才济济，擅长写隶书的人更是层出不穷，其中就有钟繇。钟繇不仅擅长书写隶书，楷书的书写更胜一筹，在中国书法发展史上，作为隶书向楷书演变过程中的一个标志性、最具影响力的人物，被后人誉为"正书之祖"。东汉末年的曹操文学造诣深厚，文学成就突出，传世隶书之作有《衮雪》。中华文化艺术的发展在唐朝达到了鼎盛时代，擅长隶书的名家众多，有李隆基、史惟则、韩择木、李潮、蔡有邻等，其中史惟则、韩择木、李潮、蔡有邻为唐朝隶书四大家。到了宋、元、明三朝，书法艺术迎来了盛世，很多书法在这个时间段大力发展，出现了大批的书法名家，然而此时隶书却走向没落，擅长隶书的书法家少之又少，仅有米芾、赵孟頫、杨士奇等人。直至清朝，复古篆书与隶书，隶书因此得以复兴，各大隶书名家也在这一时期大展手脚；隶书风格沉稳果敢、奇崛憨直的金农，留下了《华山碑》《衡方碑》和《夏承碑》等隶书作品；少时便矢志研习隶书、中年有所悟、遂探本求源、边习汉碑直至晚年的郑簠；兼善多种类型的书法字体但隶书造就最高、作品结构严整、具金石气、篆刻刀法苍劲浑朴的邓石如；隶书作品无不展示高尚的人格、单纯而不单调、笔简而意足的伊秉绶。

(1) 郑簠

郑簠（1622—1693），自汝器，号谷口。郑簠广习汉碑，《曹全》可以代表他作品的基本体式和风格。在他的晚年时期又形成了奔逸超纵、神采奕扬的艺术风貌，以异军突起之势竖立起了碑学复兴的第一面旗帜，是清朝三百年隶书创作的第一个高峰。

(2) 金农

金农(1687—1764)，字寿门，号冬心先生，平生别号较多，是个博学多才的人。金农是著名的扬州八怪之首，同时他也是中国艺术史中的一个举足轻重的人物。他的隶书风格沉稳果敢、奇崛憨直。

(3) 邓石如

邓石如(1743—1805)，字顽伯，号完白山人。他所擅长的书体众多，其中隶书的成就最为突出。其隶书作品结构严整，具有金石气，篆刻刀法苍劲浑朴，影响非常广。在清朝书法家之中，邓石如是用功最勤的，其笔能扛鼎，章法结构完善，但是受艺术天赋和学习资源的限制，他的作品难免会流露出一些匠气和黑、大、光、亮时弊的痕迹。因此，邓石如属于功力型书法家。

(4) 伊秉绶

伊秉绶(1754—1815)，字组似，号墨卿、默庵，著有《留春草堂诗钞》。观赏他的隶书，会有一种如对高山、如仰大贤的感觉，他的作品风格一般认为有正、大、简、拙四种特色。

7.3.3 楷书

楷书，汉字的一种字体，也叫楷体、正楷、真书、正书。楷书由隶书演变而来，它相较于隶书，书写更加简化，字体结构更加稳重，中规中矩，棱角分明。《辞海》中对楷书的解释为"形体方正，笔画平直，可作楷模"。

7.3.3.1 楷书的源流与发展

在汉朝时期，随着社会的进步发展，精神文化也在迅速发展，文化越来越繁荣。在频繁的信息交流的驱使下，亟须出现比隶书更为方便的交流文字。虽然有草书的出现可以解决部分问题，但是在较为宽泛的场合之下，还需要更为规范简单的字体为社会和皇朝服务。在社会的推进和人们的不断探索实践之下，一种新的汉字书体——楷体在汉朝末期诞生了。楷书这种书体因为其磅礴、生生不息展现出了强大的适应性。在魏晋时期迅速发展，南北朝时期发展壮大，隋朝时期得到进一步提升，在唐朝时期发展达到盛况，成为汉字使用范围最广、应用时间最长的现代汉字书体，在汉字的适用领域与书法的创作领域展现着无尽的风貌。

楷书在历经了唐朝的鼎盛时期之后，逐渐进入缓慢的发展阶段，在宋元时期楷书失去原有的地位，明清更多地注重于科举的选举，使得楷书逐渐失去了每个人的独特性，从此消失了独创性。因为唐朝时期楷书巨大的影响力，导致后面的书法家一直难以摆脱前朝书法大家强大的统治力，再加上宋朝开创的临帖，使行书、草书更受人的期待，以楷书而被人们称道的大家少之又少，可数者仅有赵孟頫、苏轼等寥寥几人。这种一蹶不振一直持续到清末的碑学发展。清末楷书的创新变革不仅使得楷书再次卷土而来，成功实现大发展，也为楷书的艺术创作和未来新的历史的发展提供了新思路、新方案。

谈及楷书，应是人们在日常生活中所接触最多、了解最全面的书体了。楷书也叫正

楷、正书，它从隶书逐渐演变而来，相较隶书更为简洁。

现在一般意义上的楷书，如果按时期来分，可分为魏碑和唐楷。魏碑是指魏晋南北朝时期的书体，是一种隶书到楷书的过渡书体，钟致帅《雪轩书品》称："魏碑书法，上可窥汉秦旧范，下能察隋唐习风。"所以，魏碑总是带有汉时隶书的写法，楷书的主要性质还不成熟，但也正因为没有规范，便造成了百家争鸣的场面，形成了各式独特的美感，康有为评价其有"魏碑十美"：一曰魄力雄强，二曰气象浑穆，三曰笔法跳越，四曰点画峻厚，五曰意态奇逸，六曰精神飞动，七曰兴趣酣足，八曰骨法洞达，九曰结构天成，十曰血肉丰美。对于一些不太了解书法的人来说，可能会对魏碑有完全不同的评价，觉得丑到极致。魏碑的笔画更接近隶书，但又可见其险绝中求平正，和唐楷相比，又显得漫不经心，结体歪斜错位，相貌丑陋，而也正是这种"拙"中见方正、不拘一格，在风格日益趋于一格的书法中方才引人注目、发人深省。狭义的楷书便是指唐楷，人们常说的楷书四大家"颜柳欧赵"，其三就在唐朝。唐末，楷书发展到了顶峰，风格过于规整，便逐渐走了下坡路。有云"唐书重法，宋书重意"，到了宋朝，苏轼以诗人的风采开创了天真烂漫的"苏体"，堪称"宋朝第一"。宋末元初的赵孟頫，以其恬润、婉畅的特点，独成"赵体"，但"赵体"严格来讲已属于行楷，不再是规规矩矩的楷书了。

楷书既是自隶书而来，早期必然带有隶书的痕迹。书法史上公认的第一个楷书大家是钟繇，钟繇的楷书无论是用笔和结体都很明显地与后世流行的楷书有所不同。钟繇的楷书结体是扁方的，这是汉隶的特点，与后世楷书通常结体正方有所不同。钟繇的用笔全为中锋，力不外露，质朴厚实，这也是承自汉隶，这点为后世一些喜好复古的书法家所称赞。纵向来看，从隶到楷，其成熟的标志便是"永字八法"的产生。有说法讲"永"便来自《兰亭序》中的第一个字，但这更多的可能只是世人的臆想。但永字八法产生在王羲之那个时代，也是极有可能的。

7.3.3.2 楷书名家与名作

(1) 欧阳询

欧阳询（557—641），字信本，潭州临湘（今湖南长沙）人，世称"唐人楷书第一"。欧阳询书法风格上的主要特点是严谨工整、平正峭劲。字形虽稍长，但分间布白，整齐严谨，中宫紧密，主笔伸长，显得气势奔放，有疏有密，四面俱备，八面玲珑，气韵生动，恰到好处。其代表作有《九成宫醴泉铭》《化度寺邕禅师塔铭》和《虞恭公温彦博碑》等。

(2) 颜真卿

颜真卿（709—784），字清臣，京兆万年人，祖籍琅琊临沂（今山东临沂），是唐朝楷书书法创作的代表人物之一。颜真卿的字宛如其人，自始至终均用正锋，因此与欧阳询相比，颜真卿的书法作品艺术价值较少，但此笔法却能充分体现男性的沉着、刚毅，有他独特的风格和笔法。因此，他的书法作品也深受世人的喜爱。其代表作有《东方朔画赞碑》《麻姑仙坛记》《郭家庙碑》和《颜勤礼碑》等。

(3) 柳公权

柳公权（778—865），字诚悬，唐朝京兆华原（今陕西铜川）人，在字的特色上，以瘦

劲闻名，所写楷书体势劲媚、骨力遒健。其代表作为《玄秘塔碑》。

(4) 赵孟頫

赵孟頫（1265—1322），元代书法家，字子昂，吴兴（今浙江湖州）人。其书法结体严整、遒劲秀逸、笔法圆熟。其代表作为《玄妙观重修三门记》。

7.3.4 行书

行书是介于草书、楷书之间的一种字体。始于汉末，流行至今。简而言之，它是在楷书的基础上加以小的变化，书写起来很简便的书体，故而与楷书相间流行开来。行书不像草书那样难写难认，又不像楷书那样严谨端庄。行书是继草书、楷书之后出现的一种书体，所以古人说它"非真非草"。它的特点是运用了一定草法，部分地简化了楷书的笔画，改变了楷书笔形，草化了楷书的结构。总之，它比楷书流动、率意、潇洒，又比草书易认好写。

7.3.4.1 行书的源流与发展

行书的起源有两种说法，一是据《书断》行书绪论中说是刘德升所创作，又据书法家评传云："行书者，乃后汉颍川刘德升所造，即正书之小讹，务从简易，故谓之行书。"由此而知行书是正书转变而成的。二是据王僧虔《古来能书人名》云："钟繇书有三体：一曰铭石之书，最妙者也；二曰章程书，传秘书，教小学者也；三曰行押书，相闻者也。""河东卫凯子，采张芝法，以凯法参，更为草稿。草稿是相闻书也。"由是而知行亦称行押书，起初由画行签押发展而来，相闻者系指笔札函牍之类。

东晋以前的行书版本虽在形体、点画方面初现规模，但书风古拙朴实，似于原来的隶书，不够流畅。经东晋王廙、王洽、王羲之等人的努力，出现了清新简易的新体。

唐朝行书主要有两个系统。一个系统是王羲之的书风，以虞世南、欧阳询、褚遂良、陆柬之和柳公权为代表，他们结合"尚法"，创作了规范化的书法作品。另一个系统是颜真卿、李北海书风，走的完全是一条创新求变的道路。二王书风在唐朝表现最为明显。唐朝建立后，形成了秀壮并存的局面。唐太宗李世民重视书法，并且极力推崇王羲之，在整个唐代掀起了一股研究王羲之书法的热潮，也形成了以欧阳询、褚遂良、虞世南、陆柬之、柳公权为代表的王羲之书风的行书书法家们。

五代十国时期则是行书承上启下的一个阶段，五代书法家难以有大的成就，但五代书法却具有十分重要的意义。它作为唐朝书法与宋朝书法的轴承，既有前朝书风的总结，又不缺后朝书风的先声。

宋朝的行书，则以尚意为先，这也符合当时的时代风气和大多数书法家的身份。主要原因有：其一是重文轻武的政策；其二是宋太宗淳化年间的《淳化阁帖》。

元朝是蒙古族建立的朝代。元初的皇帝们用武力来稳定社会，但武力却怎么也征服不了具有几千年发展历史的汉文化。因此，到了仁宗、英宗时，蒙古族在文化上开始向汉族学习，并提拔汉族官员，使蒙古族文化与汉族文化同化。天历初年，设置"奎章阁"，任命柯九思为鉴书博士。元朝书法较南宋有了发展，也出现了一些少数民族书法家。元朝少数民族书法家数量之多，在中国书法史上是独一无二的。

明朝帝王雅好书法，诏求四方善书之士写"外制"，挑其中最能者留在翰林院写"内

制",授予"中书舍人"。还推选黄淮等28人专门学习二王书法。仁宗喜欢摹习《兰亭序》,神宗随身携带王献之《鸭头丸帖》,说明当时学书风气之盛。

清朝行书可分为三派:狂放派、帖学派和碑学派。狂放派是明朝末年表现主义书风的延续,代表书法家为傅山。帖学派是垄断清初书坛的一个流派。清初,康熙喜爱董其昌书法,派人四处搜求董书。上有所好,下必甚矣。一时间,天下尽学董书。到了乾隆时期,乾隆偏爱赵孟頫书法,并到处御题刻石,掀起了一股学习赵孟頫书法的热潮。有人曾将清初书坛划分为董书时代和赵书时代,便是从上述的事实出发的。但董书和赵书都属于帖学一系,所以将它合为帖学派。帖学派的代表人物有梁同书、刘墉、王文治、张照等。碑学派和帖学派之间的年代分界是嘉庆、道光年间。嘉庆、道光之前书法多为帖学派,嘉庆、道光之后碑学派才鱼贯而出。碑学派兴起的原因有三:一是清朝大兴文字狱,文人士大夫为了逃避杀身之祸,在学术上偏向考古,而当时六朝墓志也大量出土,使金石学得到了迅猛发展;二是清朝科举取仕,"馆阁体"书法流行,乌黑、方正、光亮的书体形式单一、了无生气,因此物极必反,碑学派取代帖学派是大势所趋;三是阮元、包世臣、邓石如极力鼓吹碑学,从理论上为碑学派的发展推波助澜。碑学派的代表人物还有郑燮、何绍基、赵之谦、康有为、吴昌硕等。

7.3.4.2 行书名家与名作

(1) 王羲之

王羲之(307—365),东晋时期著名书法家,有"书圣"之称。行书代表作中最著名的便是他的《兰亭序》,前人以"龙跳天门,虎卧凤阙"形容其字雄强俊秀,赞誉为"天下第一行书"。

(2) 颜真卿

颜真卿(709—785),唐朝颜真卿书法精妙,擅长行书、楷书,创"颜体"楷书,与赵孟頫、柳公权、欧阳询并称为"楷书四大家",又与柳公权并称"颜柳",被称为"颜筋柳骨"。其作品《祭侄稿》写得劲挺奔放,是他在安史之乱时期写下的祭侄文草稿。因为此稿是在极度悲愤的情绪下书写,顾不得笔墨的工拙,故字随书法家情绪起伏,单纯是精神和平时工力的自然流露。这在整个书法史上都是不多见的。

(3) 苏轼

苏轼(1037—1101),擅长写行书、楷书,他的《黄州寒食诗帖》被称为"天下第三行书"。与黄庭坚、米芾、蔡襄并称为"宋四家"。他曾经遍学晋、唐、五代的各位名家之长,再将王僧虔、徐浩、李邕、颜真卿、杨凝式等名家的创作风格融会贯通后自成一家。存世作品有《赤壁赋》《黄州寒食诗帖》和《祭黄几道文》等帖。

(4) 米芾

米芾(1051—1107),他的书法作品大至诗帖,小至尺牍、题跋都具有痛快淋漓,欹纵变幻,雄健清新的特点。与黄庭坚、苏轼、蔡襄并称为"宋四家"。《蜀素帖》是米芾三十八岁时在蜀素上所书的各体诗八首。米芾用笔如画竹,喜"八面出锋"。此帖用笔多变,正侧藏露,长短粗细,体态万千,充分体现了他"刷字"的独特风格。结字俯仰斜正,变化极

大，并以欹侧为主，表现了动态的美感。

（5）黄庭坚

黄庭坚（1045—1105），书学二王、颜柳、张旭、怀素诸家。他的行书、草书以自然险峻为势，变化多端，出神入化。康有为说："宋人以山谷为最，变化无端，深得《兰亭》三昧，神韵绝俗，出于《鹤铭》而加新理。"他的行书《松风阁诗帖》《跋黄州寒食诗帖》等为后人临写范本。

7.3.5 草书

草书始于汉朝。最早的草书称为章草，是为了书写简便而在隶书基础上演变出来的，创始人是西汉史游。到了东汉末期，汉桓帝、灵帝时期著名书法家刘德升创立行书后，汉献帝时期的张芝变章草为今草，创立了中国草书第二体——今草（亦称小草）。东晋王羲之是今草的完善者、集大成者。唐朝张旭、怀素在今草基础上创立了史无前例的草书第三体——狂草（亦称大草）书体。时隔1200年，当代黄其锦，字一冰，在今草、狂草基础上融入中国道教的阴阳五行和佛教心经的空无理念、兵圣孙武十三篇的形势理念创立了中国草书第四体——大狂草。

7.3.5.1 草书的源流与发展

草书是汉字书法的一种流派，以其豪迈奔放、灵动多变的特点，成为汉字书法的重要组成部分。草书起源于魏晋时期的"蝌蚪文"，使用简便，纵横自如，逐渐演化为一种具有独特审美特点的艺术表现形式。

草书的发展背景可以追溯到中国古代的字学和诗词文学。在中国的发明史上，造纸、墨、笔、印等物的发明，为中国古代书法的发展铺平了道路。此后，书法中分别出现了楷书、行书、草书三个阶段。楷书为书法中的基本字形，行书则是楷书的略称，逐渐演化为草书，后来草书又发展出了运笔激励的行草。

在唐朝时期，张旭、怀素、柳公权等书法家重视草书的表现力，给草书发展注入了新的活力。五代时期朱景玄、李邺、杨凝式等人传承了草书的传统，同时又加入了自己的风格不断创新，草书的表现形式因此丰富多彩。到了宋朝，草书达到了高峰期，蔡襄、米芾、苏轼等书法家都对草书进行了深入研究和创作，形成了多种类型和流派，如米芾的隶草、蔡襄的狂草、苏轼的行草等。宋朝草书的艺术成果被誉为"草圣六家"，对后世草书的发展产生了巨大影响。

明清时期，草书的创作更加崇尚自由和放纵，书法家们尝试将生活中具有草书特色的物品和文化符号融入草书当中，如草字帖、草字茶具等，使草书在民间文化中留下深刻印记。

草书的发展背后不仅是书法家对艺术的追求，也反映出了不同历史背景下的社会变迁和文化内涵。草书的诞生和发展，可谓与中国书法文化紧密相连，是中国书法艺术中独具特色的一部分。正是草书这种奔放、灵动的艺术风格和文化内涵，为古代中国的书法艺术繁荣创新留下了独特的印记。

此外，草书还具有一定的文化符号和象征意义。草书的笔画奔放、留白自由，似乎没

有规则，但实质上蕴含的是律动的韵律。草书法家们试图用笔尖的运动表现出心情和感情，将"草"的自由气息和人的情感融为一体。草书也常常被用于书写诗词、歌赋等文学作品，用草书的字体表现出文字的意境和情感。

在现代，草书已经不仅仅是传统艺术，还在设计、广告、宣传等方面得到了广泛的应用。例如，在设计海报、广告、包装等方面，设计师可以巧妙地运用草书的线条和符号，体现出品牌、产品的性格特征，增强产品的文化魅力。

总的来说，草书是中国书法文化中独具特色的一种字体，代表了中国传统文化的精髓。草书的发展背景、审美特点、文化符号和象征意义，以及在现代的应用等方面都有着丰富的内涵和魅力，不断吸引着人们的关注和品鉴。

7.3.5.2 草书名家与名作

(1) 张旭

张旭，字伯高，唐朝著名书法家和文学家。他擅长草书，被人们誉为"草圣"。张旭的书法风格以草书为主，其草书的特点是狂放奔放、骨力雄劲，极具张力和节奏感，墨意纵横，点画苍劲有力，墨渍挥洒自如，潇洒飘逸，气势磅礴，富有生命力和表现力，是中国书法史上独具特色的一种书法形式。张旭的书法作品中有许多经典之作，其中代表作品包括《古诗四帖》《草书心经》《肚痛帖》等。其中，他的《石门谭》被誉为"草书之祖"，是草书发展的重要里程碑，至今仍为书法爱好者所推崇。

(2) 怀素

怀素（725—785），唐朝杰出书法家。字藏真，僧名还素，俗姓钱。自幼出家为僧，闲暇时间他热爱草书，他的草书称为狂草，与张旭齐名，合称"癫张狂素"，形成唐朝书法双峰并制的局面，也是中国草书史上两座顶峰。怀素创作《自叙帖》，帖中归纳了他生平的主要事迹，在《自叙帖》中，还系对给予自己艺术有所教育的几位重要人物都留下了篇幅。怀素与陆羽相识并结交，陆羽写下的《僧还素传》是研究怀素的第一手资料。

怀素的书法艺术特点是用笔非常有力，手腕转动如环，奔放自如，流畅度堪称一气呵成。怀素致力狂草，他的草书是用篆书写的，藏锋内转，抑扬顿挫，用笔迅疾，受应圆通，虽然狂放，但内含法度。一般来说笔画多的字比较大，笔画少的字比较小，从而使其字又多了几分变化。从笔法上看，怀素的书法线条倾向于瘦硬秀丽，和禅修的佛家思想有很大的关系。还素喜欢喝酒，每至兴起，不分墙壁、衣服、器皿都会任意挥毫。传世书法作品有《自叙帖》《小草千字文》纸本等。

(3) 蔡襄

蔡襄（1022—1067），南唐时期著名的书法家，其草书风格狂放奔放、纵横自由，跳脱枯燥、僵硬的传统刻板，具有高度的艺术性和审美价值。他的代表作包括《自书诗帖》《谢赐御书》，这些作品充分展现了他的草书艺术天赋和独特的艺术风格。

蔡襄对草书的贡献在于创立了以狂草为代表的派别。在草书的发展中，蔡襄的狂草流派开创了一种新的风格，成为了草书艺术的重要流派之一。蔡襄的狂草流派在后世影响巨大，为草书的发展注入了新的活力和创意。

(4) 米芾

米芾（1051—1107），北宋时期著名的书法家，草书和楷书都有很高的造诣，特别是在草书方面更是成就斐然。他的行草书法以自由、流畅为特点。他的代表作品包括《张季明帖》《草书九帖》等，这些作品在草书发展史上有着重要的地位。

米芾的草书造诣之高，使他成为了隶草风格的代表人物。隶草是草书的一种变体，它强调笔画的平稳、平滑、平横，与狂草的雄浑、遒劲、旋转有截然不同之处。米芾的行草和隶草风格在草书的发展中继承和创新了传统，成为草书发展不可或缺的组成部分。

7.4 书法鉴赏与赏析

7.4.1 审美标准

(1) 书法的点画线条

书法的点画线条具有无限的表现力，它本身抽象，所构成的书法形象也无所确指，却把全部美的特质包容其中。这样对书法的点画线条就提出了特殊的要求，要求具有力量感、节奏感和立体感。

(2) 书法的空间结构

书法的点画线条在遵循汉字的形体和笔顺原则的前提下交叉组合，分割空间，形成书法的空间结构。空间结构包括单字的结体、整行的行气和整体的布局三部分。

(3) 书法的神采意味

书法中的神采是指点画线条及其结构组合中透出的精神、格调、气质、情趣和意味的统称。"神采为上，形质次之，兼之者方可绍于古人"。书法艺术神采的实质是点画线条及其空间组合的总体和谐。追求神采、抒写性灵始终是书法家孜孜以求的最高境界。

7.4.2 鉴赏方法

(1) 从整体到局部，再由局部到整体

书法欣赏时，应首先统观全局，对其表现手法和艺术风格有一个大概的印象。进而注意用笔、结字、章法、墨韵等局部是否法意兼备、生动活泼。局部欣赏完毕后，再退立远处统观全局，校正首次观赏获得的大概印象，重新从理性的高度予以把握。注意艺术表现手法与艺术风格是否协调一致，作品何处精彩、何处尚有不足，从宏观和微观充分地进行赏析。

(2) 把静止的形象还原为运动的过程，展开联想

书法作品作为创作结果是相对静止不动的。欣赏时应随作者的创作过程，采用"移动视线"的方法，依作品的前后（语言、时间）顺序，想象作者创作过程中用笔的节奏、力度以及作者感情的不同变化，将静止的形象还原为运动的过程。也就是摹拟作者的创作过程，正确把握作者的创作意图、情感变化等。

(3) 从书法形象到具体形象，展开联想，正确领会作品意境

在书法欣赏过程中，应充分展开联想，将书法形象与现实生活中相类似的事物进行比

较，使书法形象具体化。再由与书法形象相类似事物的审美特征，进一步联想到作品的审美价值，从而领会作品意境。

(4) 了解作品创作背景，正确把握作品的情调

任何一件书法作品都是某种文化、历史的积淀，都是特定历史文化背景下的产物。因而，了解作品的创作背景(包括创作环境)，弄清作品中所蕴含的独特的文化气息和作者的人格修养、审美情趣、创作心境、创作目的等，对于正确领会作者的创作意图、正确把握作品的情调大有裨益。

7.4.3 书法鉴赏

7.4.3.1 书法鉴赏的步骤

鉴赏书法作品，一幅作品的第一视觉印象往往就是第一步。一般而言，作品的第一印象往往指作品的幅式、墨色、材质、文字内容等外形式。书法作品的幅式，可以说是章法的外形式，包括作品的大小以及尺牍、扇面、条幅、对联、条屏、横幅、匾额等。墨色的浓、淡、干、枯、湿的变化是书法墨色第一印象的重要方面。至于作品的材质，主要看其是纸本、绢本还是其他。对于书法而言，文字内容仅为辅助，往往也是欣赏的第一步所容易看见的部分。

第二步，行间关系与字间关系可谓章法的内形式。所谓行间关系，是指作品行与行之间的疏密、宽窄关系处理；字间关系则是指行内字与字之间、不同行字与字之间的疏密、大小关系处理。

第三步，字法的鉴赏。欣赏字内偏旁与点画之间的关系处理就是对于字法的欣赏。字内偏旁与点画之间关系涉及长短、粗细、大小、高低、上下、左右以及黑白关系等方面，值得细细品味。

第四步，笔法的鉴赏。主要指观察字内点画的形态，体会其用笔方法。墨迹是字内黑色的部分，也就是书写之所以为书法的核心部分。

第五步，风格的鉴赏。这一步需要调动想象与联想，结合已有知识积累与艺术感觉，将眼中的书法作品与曾经见过的书法作品、头脑中想象的书法作品以及曾见和未见的其他艺术作品的风格进行比较，体会眼前书法作品的韵味。在此基础上，举一反三，将眼前的书法作品与其风格类似或者风格截然不同的书法作品进行对比，以欣赏某类或者某一批书法作品的风格。在书法史上，一批书法风格相近的书法家往往形成书法流派，而对流派的欣赏则主要在风格归类的基础上进行。

第六步，研究性鉴赏。综合以上五步所得到的体会，查找相关作品的背景史料，进一步理清作者的创作理念、创作心理以及审美追求等，在与其他书法家对比的基础上进行审美判断。

7.4.3.2 篆书的鉴赏

(1) 用笔与结构

学习和鉴赏书法的核心是笔法的使用，可以从起笔、行笔和收笔三个方面着手。篆书

笔画主要由"直"和"弯"组成。"直"表现出"以刀代笔"的锋利与爽快，线条不论是落在坚硬的钟鼎或石刻上，还是落在书卷竹简上，都遒劲秀美、稳重大方。横必平，竖必直。"弯"处很少一笔圆转，一般都是由两笔衔接而成的，但很少出现连接处，而是过渡得平滑圆润，这使得篆书方中有圆，方正却不失圆滑。要使连笔处不留痕迹，一般是先一笔的尽处无须回锋，而后一笔势插入，两笔重合时正好把转折处掩藏在一笔之间，合二为一，这十分考验书写者的书法功底和运笔技巧。

众所周知，书法是一门线条的艺术。象形结构是篆书的外在美。同样地，篆书的象形结构还有其内在美。康有为在《广艺舟双楫》云："书若人然，须备筋骨血肉，血浓骨老，筋藏肉莹，加之姿态奇逸，可谓美矣。"也就是说，无论哪种书体，都必须像人一样有血有肉、有筋有骨，这样的字才能美、才有生气。篆书的象形线条并不是生硬地组合在一起的，每根线条之间的气要相连。不仅要注意篆书的外在象形，还要给予其内在的生命力。

篆书最突出的美感便是它的结构。从单字来看，对称均衡是篆字的特点。篆书的工整之处在于，它不只有左右上下对称，笔画粗细、转折的曲线弧度也是对称的。即使是字形不对称、笔画不对整的字，书法家会通过改变笔画的粗细、倾斜的角度、弯曲的弧度来改变字形的中心，使其视觉上达到对称工整的目的。

（2）布局与章法

所谓汉字群的排列，指的是行距、汉字间距、对齐、交错的现象。最完美的境界是：寓多变于一体，小处见巧思，大处求平衡。而笔法风格是否一致、空间布局是否均衡，以同一类文字写成的文章，书写的效果应该是相同的。但若所有字体的笔画粗细完全一致、字与字之间上下左右完美齐平，则犹如机器印刷，失去了灵动的美感与作者变化的情感色彩。所谓章法，则指对整个文字组织总体的结构和格局进行制定的规则，一般包括对文和人之间关系的设定、对文字组的排布、对落款者的设置，还有对标签文的印章等。

（3）气息与格调

"金石气"是篆书体系非常显著的审美特征，它能给人以苍劲的审美感受和天然的气息。首先，"金石气"能给人带来浑厚的审美感受。线条呈现出一种内敛的凝聚力和迟涩的厚重感，让人感受到千百年持续的生命力。其次，"金石气"还能给人以苍劲的审美感受。金文、甲骨文、篆书刻石文字经过自然界锤炼，线条已经不再光洁，因此呈现出苍茫遒劲的形态，给人一种古朴的感觉，自然也少了人工雕饰的味道。书法向来追求以"古"为上和崇尚自然，"金石气"便是古人留给书法艺术最宝贵的财富。

篆书中的虚和之美与力量之美是其总体的气质和风格，这也是在篆书中最难掌握和欣赏的部分，它是由运笔方式、构图、布局和章法所统一出来的总体感觉。虚和之美是中国古代文人书法上孜孜追求的传统审美，这种美学概念发源于儒家的中庸思想，具有这种美感的字和谐圆润、端庄大方，给人以宁静祥和之感。同时简洁大气，笔画之间错落有序，交错却不杂乱，张弛有度，留白却不显空虚，紧密却不显拥挤。好的篆书便能准确地把握这些平衡。

7.4.3.3 隶书的鉴赏

隶书作品应根据其书法特点适当地结合隶书所涉及的地域社会历史背景特点进行鉴

赏，隶书的书写讲究横画平稳、竖画正直，笔画力求平而不僵、直而不硬，整个字既要求平直又不失主动，写出和谐匀称、端庄整齐、生动活泼的美感，隶书中的波捺之笔处于主笔地位，其在字形结构使用原则上都较为谨慎而严格，一个隶书字体系统是绝对不允许连续同时出现两个或几个以上字的蚕头，对其字形有相同严格要求的还有隶书横笔画结构中的雁尾。隶书字形结构上一般均为左右扁方型构成的，上下笔画尽量前后紧缩，左右横划笔画结构则需尽量向前自由伸展以形成横势。笔画较多的字又讲究密处较轻，疏处较重，以瘦相衬，笔画较少的字则相反；与此同时还应注意整体的匀称，字的重心笔画则应落在分量较重、较关键的中心上，以保持字体的平衡。当书写的字体为上下或左右对称时，要注意它们之间的顾盼呼应和相互配合的关系，字的比例分配也尤为重要，力求上下左右平稳，比例均匀。形态相似的笔画在一个字中出现两笔及以上时，为了避免两者相同产生呆板之感，要在此基础上有所变化，做到变化万千、跌宕起伏而又气韵合一。笔画交叉较多的字应该注意上下或左右间隙布白及交叉笔画的疏密长短宽窄，穿插得当，避免粘连，笔画清晰。隶书也是根据不同的字来产生不同书写方式的，结合每个字做好笔画轻重布局，才能让隶书作品向更高境界看齐。

（1）整体布局

一副好的隶书作品其中大多充斥着许多矛盾关系，如大小、方圆、正侧、疏密、高低等。一大一小、一轻一重，这些矛盾关系的存在使得作品的艺术性更好地体现出来。还有笔墨颜色的变化，让隶书的层次感更加明显，有的书法家在创作隶书作品时，甚至采用涨墨到枯墨的表现方法来推进隶书的层次感。另外，墨色的变化还能给人强烈的视觉冲击，吸引眼球。有的作品还会将篆书的形体运用到隶书的创作中，这样就给隶书增添了古意。

（2）字体结构

隶书最大的特点就是扁平舒展，这是由汉隶结字多取横势而决定的。布白匀称，这主要表现在一个字中点画之间互相协调，相同点画间的距离大致均等，字的笔画组合也疏密匀称。上紧下松是隶书形成妍媚秀丽艺术风格的要素之一，也是中庸思想的体现，还将古人谦让、谦虚的美好品德展现出来。

（3）笔画特点

长横波画是隶书最富个性的笔画，要作"蚕头雁尾""一波三折"。而又有"蚕不双设，雁不双飞"的说法，即在同一个字内，横画并列时，只能选一个长横作蚕头；在同一个字内也只能出现一次或捺画作雁尾，或走之作雁尾，或长横作雁尾，或竖弯钩作雁尾。隶书的转角，或方折，或圆转，都要转锋换向，不能像楷书那样顿笔作结。隶书点、挑、钩的处理也不同于楷书，点、挑通常如同隶书短横画的写法，几点横列时，左右两点可作短波挑法；钩一般向左下方弯曲作波法。总之，隶书主要就是扁平、圆润、舒张。

7.4.3.4 楷书的鉴赏

楷书是中国书法艺术中最为普及、最为基本的书写字体之一，其书写风格以笔画端正、饱满丰硕、线条变化丰富、结构布局协调为特点。下面详细介绍楷书的主要特点：

第一，楷书的线条处理极为精细，笔画直线为主，简洁明快，但并不呆板死板，还具

有所谓的"飞白"效果，这更加突显字体的整体美感和艺术价值。同时，楷书的笔画务求精细、粗细、长短、粗细程度等因素皆巧妙得到协调，使字形层次清晰、美感强烈。

第二，楷书注重比例尺度的掌握，提出了整体的布局及笔画大小等要求，注重字体的大小、位置、间距、整体布局的安排，使书写作品显得更加美观、谐调。同时，楷书的字体在形态方面注重对称，上下协调，不会显得羸弱或臃肿，而是形成了完美的比例。

第三，楷书的线条处理非常丰富，表现出刚柔并济的特点，所谓"骨骼线条"，就是指楷书注重线条的骨架性，刚易柔变，以形成书法艺术上的一种平衡状态。在线条处理方面，楷书有时会用到变粗、变细、提刁等手法，既保持了字体的整体清晰，又表现出线条的豪放和自然效果。

此外，楷书的写法也极为重视比例和尺度，特别是每个笔画、每个字的相对位置，其间应协调平衡，使观众看去有宜人的视觉美感。另外，由于楷书的线条朴素、鲜明，有独特的艺术性和表现力，其自成一格的艺术风格受到了广泛赞誉。

楷书作为中国传统书法艺术中的基本字体之一，其在审美标准及欣赏方法方面有着很高的要求。通常，楷书的欣赏标准和方法可以从以下几个方面来理解。

(1) 观察整体布局

楷书的整体布局应协调和谐、有节奏感，上下文之间应有明显的分割，字与字之间应有适当的空白比例。整体形态应自然、美观、富有生气。在此基础上，再对笔画、字形以及各种笔法技巧展开观察。

(2) 关注笔画

楷书的笔画应直线简洁、有力而有韵味，在写字之前应先灵活运筹琢磨，选好笔型，笔画要具有一定的结构性和拓展性。笔画的线条应变化多样，线和面之间的关系要和谐统一，字画普遍应以"实际为主、虚实相济"为原则。

(3) 关注字形的标准

楷书的字形应简朴明快、平稳方正、分布均匀，笔画的线条厚薄、长短要根据文字的特点、内涵和基本布局进行正确的处理。不同的字形之间应有对称、对比等相应的修饰。

(4) 关注笔法的技巧

楷书的笔法承袭并总结了文人墨客书法的精华和经验，有一定的技巧性和风格性。笔法中有小伏大顿、厚下薄上、厚顶薄底、顶圆底平、薄厚里外、块平和巧妙的交融等。

(5) 关注书法家的风格

不同的楷书书法家有不同的个人特点和风格，这些特点体现在笔力的强弱、追求的字形、书写的速度、书法的趣味性、修辞的构思等方面。观者应尽量了解书法家的特点、背景、作品等信息，再结合具体的字体审美标准来欣赏其作品。

鉴赏要有耐心和敬意。欣赏楷书需要耐心、细致，还需要有一定的书法、文化知识储备。同时，应尊重书法家的创造性和艺术性，认真听取书法家的解释和注释，让习书者与鉴赏者都能得到更多的启发和提高。

总的来说，欣赏楷书需要通过多种方法和角度的综合分析与理解，在具体的过程中需

要考虑到宏观和微观的因素，如整体布局、字形和笔画、书法家个人特色和风格等方面。同时也应注重实践和习练，通过感触与经验的积累来加深对楷书的认识和理解，提高对楷书的欣赏水平。

7.4.3.5 行书的鉴赏

行书和篆书、隶书、楷书、草书一样，有自身的规律和特点。行书近于楷书，但比楷书灵活、流动；近于草书，却比草书收敛、规范；它吸收了篆书、隶书的笔法和结构特点，却完全不同于篆书、隶书。总之，行书的赏析特点可以归纳为以下四点：

(1) 行笔加快，节奏感强

楷书在书写时，与行书在点画的写法、用笔的方法上基本一致，如中锋用笔、提按顿挫等。不同的是行书书写速度比楷书快，将法度贯注在行笔流动之中，挥洒自如，和谐优美，变楷书的多方折为多圆转，变化丰富，节奏感强，飞白增多，艺术趣味浓。行书多用于起章文稿、书信往来上，一边构思一边写，用来准确、迅速地记录思想。古代许多书信、文稿、笔记就是用行书记录才得以流传千古的。如果用楷、篆、隶等书体，则跟不上思路。

(2) 附钩增多，牵带妙用

行书的书写速度较快，笔画与笔画相连的地方带出一个个小小的附钩，使笔画更为流畅活泼，互相映带照应，气势更加连贯，似有一气呵成之势，妙不可言。行书以附钩映带左右，有的也可用游丝牵连，但不宜过多。上下字之间，可以笔断而意连，这是与草书不同的地方。

(3) 楷草相间，变化丰富

行书是介于楷书和草书之间的一种书体。近于楷书，但比楷书更为流动的称为行楷书。其特点是书写速度较慢，棱角方折，笔道分明。近于草书，但比草书更为收敛的称为行草书。其特点是书写速度较快，圆笔多于方笔，一气呵成。

(4) 连绵不断，挥洒自如

行书中字与字的关系，不像楷书那样独立存在，而是上下呼应，连绵不断。有两字相连，三四字相连者，气势不断，挥洒自如。行书往往不受格框线的限制，上下延伸，左右映照，大大小小，错错落落，有轻有重，有浓有淡，趣味无穷。

7.4.3.6 草书的鉴赏

草书，是为书写便捷而产生的一种书体。《说文解字》中说："汉兴有草书。"草书始于汉初，其特点是存字之梗概，损隶之规矩，纵任奔逸，赴速急就，因草创之意，谓之草书。

(1) 气势贯通

蔡邕也曾说："势至，势至则止。"要使静止的字活起来，就一定要讲究"势"。因为势是可以产生、运动、变化的，所以蔡邕认为笔画的变化需要自然而然的流去，而不是强行阻拦。唐朝张怀瓘在《书断》中更进一步地指出，字的形态靠笔画而成，有时虽然点画之间没

有相连但血脉却依然贯通。这句话用来表达草书非常恰当。虽在某些地方点画并不能贯通，但也必须掌握气脉的变化，互相衔接。单字如此，一整行也是一样。且唯上下文相通，左右承之聚之，神气不散，字与字之间的意境才能得以准确表达。这就需要借助上下两个字的侧面斜正变化，有躬有让，递相映带，有时以势露锋，承上牵下，有时则是急促的回锋以含其意，在静止的纸上显示出生动的魅力。气势还需要依靠运笔的精熟。如果运笔方法呆板、神情呆板、拘谨不畅，就必然没有了势道和贯气。因此，在我国的书法艺术中，得势才能得力，得力才能得气，得气方可得神。

(2) 错综变化

草书章法涉及字体的大小、疏密、运笔轻重、欹正等许多方面，错综多变，难以描述。怀素的《自叙帖》和张旭的《古诗四帖》都具有错综多变的美术特征，其章法也往往被比作"雨夹雪"。它如同树叶纷飞一般，使人目不暇接，而每片树叶又十分规则有序，规则中也有不规则，从而在视觉上产生一种动感的效果。但倘若认真审视，每一字却又静静地躺在纸面上，这就是行草书章法错综多变的艺术魅力所在。

草书章法所呈现出来的整体效果是满纸盘旋，跳跃，内心充满活力，情感饱满，浪漫激情无法抑制。对喜欢寻求与众不同的人而言，行草章法是最独到、最符合他们求异心理需要的书体之一，它也是最吸引人目光的不二选择。

(3) 虚实相生

草书章法的主要特征在于"虚实相生"。所谓"实"，指的是点画，即黑处有墨；"虚"是指点在画面外的留白处，即白处无墨。而每一个笔画与字形间既相互穿插、彼此争执，又相互挤压与腾挪，就如同音乐中的和声，使行草形成了一种狂放、奇特、潇洒的艺术风格，尤其以怀素、徐渭的行草中表现得最为典型。

虚实是相互对立的矛盾体，一发不可收拾会让冲突愈发明显。太过虚则会显得散漫，太过实则会显得沉闷。但虚与实是相对的，无虚则无实，反之，无虚则无实。冲突的各方都依赖着对方的产生与改变。所以，双方最后就必须进行协调，从而导致冲突的各方之间既矛盾又能彼此协调，作品才能产生和谐之美，浑然一体。

如果在草书章法处理中能够善于处理矛盾，在冲突与调和之间游刃有余，胸有成竹，作品就能避免怪异与不协调的情况，表现得潇洒自如、超脱入胜，没有多余的装饰，变化自然而然，即使有所创新仍能守规矩，这才是真正的高手。

7.5 书法作品鉴赏

7.5.1 西北农林科技大学三号教学楼

西北农林科技大学三号教学楼建成于20世纪三四十年代，有"西北第一楼"的美誉，是西北农林科技大学乃至杨凌农科城的地标性建筑。三号教学楼与学校同龄，历经风雨沧桑，见证了学校发展的不同历程，目睹了发生在身边的历史政治风云。

三号教学楼教牌匾上的"国立西北农林专科学校"（图7-1），是戴季陶先生于1935年题写的，字体为楷书，使用繁体字书写。黄底黑字，方正规整，笔锋遒劲，历经几十载的

沧桑，风采依旧。这十个字总体排列在一条直线上，遵守了楷书方正规整的规范性，整体均衡流畅，没有累赘。从单个的字形来看，每个字的大小接近，且均可以划分在一个方格中品鉴，笔画较多的"學""農""國"，结构相对紧凑，笔画密集，但每一笔仍线条流畅清晰，没有粘连和重合。笔画较少的"林""北"，明显结构更加稀疏，保证每个字都均匀填充在方格中，同时结构也不乏坚挺，笔画依旧横平竖直，结构稳定，字形优美。总体上看，每个字的中心都平稳协调，笔画承接清晰，气势雄浑，笔画没有累赘，强劲有力，遵守了楷书的规范性，又不失个人的艺术体会。

图 7-1　西北农林科技大学三号教学楼

三号教学楼牌匾上的"国立西北农林专科学校"书法作品，承沿着西北农林科技大学"诚朴勇毅"的校训精神，也反映了西北农林科技大学践行"经国本、解民生、尚科学"的办学理念和立志为我国农业科教事业的发展全力奉献的精神风貌。在中国文化中，农耕文明长期保持着重要地位，民以食为天，人类的发展繁衍离不开食物的生产，从以自然经济为主的农耕时代，到今日的社会主义新时代，我国的粮食问题依然是重要的民生保障，更是国家战略安排上不可忽略的有力武器。西北农林科技大学作为农林类院校，培养了一代又一代甘愿投身实地、脚踏实地面朝黄土、为农业发展作出贡献的西农人。建校至今，学校带领爱农的实践者，扎根西北的偏远小镇杨凌，默默耕耘、继往开来，为旱区的农业实现现代化作出巨大贡献，取得彪炳史册的业绩，推动西北地区乃至全国的农业发展，在此过程中也沉淀出独特的西农精神。

"扎根杨凌、胸怀社稷；脚踏黄土、情系三农；甘于吃苦、追求卓越"是每一位西北农林科技大学的建设者、参与者永远坚持的西农精神。西北农林科技大学持续不断地研究农业科技，积极响应国家政策，助力国家的乡村振兴战略，参与生态文明建设，使中华农耕文明大放异彩。

7.5.2 《黄州寒食帖》

《黄州寒食帖》(图 7-2)是一件集诗的情怀、诗的韵味、文字的形态于一身的不可多得的书法珍品。"出新意于法度之内,寄妙理于豪放之外"是对它的至高赞美,无论是从书法的美感还是从诗的余韵来看,它的价值都是极高的。

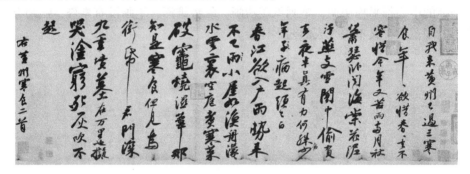

图 7-2　苏轼《黄州寒食帖》

全文书写速度随着作者伤感心情的递进而激增,字体先小后大,笔姿由细到粗,墨色始淡转浓,直到最后一句诗,越写越豪放,尤其是"雨势来不已"的"来",那一撇仿佛是急速掠过,毫不停留,似乎透过这简简单单的"来"字,就可以体会到苏轼贬谪黄州时的压抑失意之情。透过书法,笔力的刚和纸面的柔彼此相济,以柔寓刚,外韧而内强。通篇五言诗一气呵成,整体感强。字形的变化,用笔的浓淡以及字体的结构都给人以极大的艺术感染力和视觉冲击力。无怪乎亲眼看了苏轼此帖的苏门四学士之一的宋代又一个书法大家黄庭坚也眼光一亮,拍案称绝,连连赞叹道:"东坡之诗如李太白,犹恐太白之未到处。此书兼颜鲁公,杨少师,李西台的笔意,试使东坡复作之,未必及此,它时东坡或见此书,应笑我于无佛处称尊也。"后人甚至称其为"天下第三行书"。

从运笔上看,作者持笔正锋与侧锋兼而有之,以侧锋占比较多。粗笔处虽墨迹深厚,但其中抑扬顿挫的笔力依然可见,同时又不失筋骨。例如,"不""哭""春""入""深"等字,似有颜鲁公的沉郁雄浑。用笔较细的地方,字体劲健挺拔,在干练利落中似乎可以感受到苏轼同样的行事风格,不拖泥带水;"年""水""纸"等字,又有李北海当年豪放劲健的风度;在竖画这简简单单的一笔上,各有形态,有"不"的垂直而下,有"雨"似针的锐利,有"偷"的飘逸俊秀;"我""深""势""寒""里""见"中的钩划,或舒平,或劲健,或陡峭,或省简蕴意,或顿放力行,或方位各异,随字赋形,天真烂漫。通过悬针、飞白、牵丝、堆墨的形式,作者虽然生活极度困顿,精神却遨游在书法之中,无限飞扬。

从结体上看,《黄州寒食帖》中的字多取横势,体势宽博而多变。论及结字,黄庭坚曾用"石压蛤蟆"的比喻生动形象地描绘出苏轼书法结体较为扁平的特征。苏字在结构方面最为显著的特点就是参差错落、错落有致。同时,苏轼的这篇《黄州寒食帖》中透露出他字体排布的奥秘,那就是其颇具匠心精神的字体疏密对照,这与大众有所不同。相较于大众选择的将笔画少的字写得粗一点大一点,以密为优选,将笔画多的字写得小一点,以求其疏朗简洁,《黄州寒食帖》的文字结构则反其道而行之。苏轼将笔画较多的字写得粗重缓急有度,如"燕""裹""穷""屋"等字;将笔画较少的字书写得细轻清隽,如"不""又""力"

"少""水"等字，形成疏者更疏、密者更密的鲜明对比，丰富的情感得以畅意抒发，通篇韵律跌宕抑扬。此外，此帖结字的另一特色也令人惊奇，那就是奇正相生。如"食""夜""真"等字有类似楷书的端正，而"是""春""惜""煮"等字则是偏向草书的风格，造型倚侧。一奇一正，相反又相辅，变化互生，借此可以极力表现出作者精湛的文字技巧。

《黄州寒食帖》的全帖虽字字都没有连贯起来，但却在笔意上有所衔接，在气息上贯通全篇，浑然融为一体；同时高低交错，疏密有致，不拘形迹，使得全篇变得疏朗多姿、汪洋恣肆。极见意境与性情。

【思考题】

1. 编制一份《简明中国书法史年表》，收录最重要的代表书法家书法作品。
2. 选择若干感兴趣的作品，尝试写作赏析文章，描述自己的审美感受。
3. 选择若干感兴趣的书法家，通过阅读延伸阅读材料和参考文献，深入了解其生平、作品及历史影响，并写作若干篇书法家专题介绍文章。
4. 选择某种字体在不同时代的若干作品，比较其艺术风格差异，并尝试解释其原因。
5. 简述隶书产生的社会背景和主要来源。
6. 简述楷书的基本类型以及各自的特点。
7. 简述行书的艺术特点。
8. 在中国古代政治体制中，书法发挥了什么作用？政治又给书法提供了什么样的发展契机？
9. 结合自己的书写实践，思考不同的物质材料上的书法作品形态的差异。
10. 怎样理解书法与绘画的关系？
11. 思考书法学习与其他文化课程学习之间的关系。

第8章 戏曲鉴赏

戏曲是中国独有的一种艺术形式，它的起源、发展和传播都与中华农耕文化密切相关。许多研究认为，中国戏曲起源于原始歌舞。先民们在辛勤劳作耕种之余，为了解除疲劳或者庆祝丰收便产生了原始歌舞。事实上，很多民歌都是来源于劳动号子，舞蹈也是模仿耕种动作。后来，在这些原始歌舞的基础上发展形成了戏曲。戏曲产生后，其传播、发展也是根植于农耕文明的土壤中。早期的戏曲传播主要是在农村，配合农时和耕作季节。农闲时节或者重要农事活动开始、结束时间都是戏曲演出时间，演出场所也多在田间地头。许多地方戏曲都带有当地农事活动、农耕习惯的明显特点，或者以农耕活动为题材。例如，黄梅戏《打猪草》直接反映的是一种农事活动；大家耳熟能详的《七仙女》所向往、憧憬的也是夫唱妇随、男耕女织的田园生活。因此，从某种意义上讲，中国戏曲文化是中国农耕文化的重要组成部分。

如此源远流长且美学、艺术元素包罗万象的中国戏曲，该如何鉴赏呢？俗话说："外行看热闹，内行看门道。"本章将简要介绍中国戏曲的起源与发展、艺术特征、鉴赏要素，并赏析代表性剧目。

8.1 戏曲概述

8.1.1 戏曲的概念及其分类

8.1.1.1 戏曲的概念

关于戏曲的概念，在明清时就有众多学者广泛探讨。后人认为立论完备、概念清楚并被广为接受者首推近代国学大师王国维（1877—1927）先生给出的戏曲概念。他在《戏曲考源》（1909）中定义中国戏曲为"谓以歌舞演故事也"，随后，在《宋元戏曲考·宋之乐曲》（1912）中进一步补充："然后代之戏剧，必和言语、动作、歌唱，以演一故事，而后戏剧之意义始全。"从这个定义可以看出，"戏剧之意义始全"包含了言语、动作、歌唱、故事四要素，也就是念白、唱腔、表演和剧情。"戏剧之意义始全"的"戏剧"就是指中国戏曲，之后人们用"戏曲"作为中国传统戏剧的统称。所以，戏曲的概念可归纳为：演员饰演角色，综合运用唱、念、做、打等多种艺术表现手法，展示剧情、演绎故事的一种舞台艺术形式。现代"戏剧"一词则是指以语言、动作、舞蹈、音乐等形式叙事的舞台表演艺术，包括话剧、歌剧、舞剧、音乐剧、木偶戏、皮影戏等，也包括戏曲。

8.1.1.2 戏曲的分类

中国戏曲底蕴深厚、历史悠久，其传承、发展经历了漫长的岁月，加之我国地域辽

阔、民族众多，各地风俗习惯、语言文化不尽相同，因此，戏曲也演变形成了多种各具特色的剧种、流派等复杂的艺术体系，可以从不同的角度进行分类。按照起源、流行地域，戏曲可分为不同的剧种，如京剧、昆曲、豫剧、评剧、黄梅戏、秦腔等。这种分类方法是最常见的，据统计，目前我国尚存360多个剧种，其中，京剧被称为国粹，流行地域最广、影响力最大，而越剧、评剧、黄梅戏、豫剧则是最具代表性的四大地方剧种。按声腔系统，戏曲可分为昆腔系、皮黄腔系、梆子腔系、高腔系四大声腔剧。按照声腔多少，戏曲可分为单声腔剧和多声腔剧。单声腔剧是指由一种声腔腔体为主的剧种，如昆曲仅用昆腔一种单一声腔；多声腔剧则是指由几种声腔组成的剧种，如京剧是以皮黄腔、南梆子、四平调、高拨子和吹腔等声腔所组成的多声腔剧。按照内容和产生的美学感受，戏曲可分为悲剧、喜剧、悲喜剧（正剧）、滑稽剧（闹剧）。按照剧情反映的历史时代，戏曲可分为历史剧、现代剧、当代剧。按照篇幅大小或场次多少，戏曲可分为多幕戏、独幕戏、折子戏。按照表现风格，戏曲可分为古典主义戏曲、浪漫主义戏曲、现实主义戏曲。按照表演特征，戏曲可分为唱功戏、做功戏或者文戏、武戏。按照唱腔结构，戏曲可分为曲牌体、板腔体。

8.1.2 戏曲发展概述

8.1.2.1 中国戏曲的源头

中国戏曲的最初源头至今还没有定论，学术界仍是争论不断。影响较广的有三种学说，即原始歌舞说、巫觋说、俳优说。

（1）原始歌舞说

原始歌舞说是多数学者所接受的戏曲起源学说。该学说认为，戏曲起源于我国原始的歌舞。人们在劳动生产和社会生活过程中，会面对很多特殊的场景，如婚丧嫁娶、祭祀祖先、男女情爱、丰收庆祝、战争胜利等，人们需要用某种方式来消除疲劳、交流感情、宣泄情绪，便产生了一种原始、简单的歌舞，后来的戏曲便源于这些原始歌舞。

（2）巫觋说

巫觋说认为戏曲起源于中国古代巫师娱神的宗教祭祀活动。明朝著名的戏剧家汤显祖在祭祀海盐腔戏神清源师的祭文里写道："演古先神圣八能千唱之节，而为此戏曲之道。"也就是说，戏神清源师歌舞神祇开创了戏曲。王国维先生也认为："歌舞之兴，其始于古之巫乎？巫之兴也，盖在上古之世。"这里的"巫"专指女巫，男巫则称为"觋"，祭祀表演时，均扮作鬼神，以歌舞祭祀神灵（图8-1），后来逐渐转变为"优"，也就是演员，以歌舞表演为主，便有了戏曲起源的"俳优说"。

（3）俳优说

周代《大武》有歌有舞，舞分六场，歌分六章。表演的是"武王伐纣"的情节，俳优开始从娱神转向乐人，因此有"巫以娱神，优以乐人"的说法。俳优指古代以乐舞谐戏为业的艺人，可以分为三类，以歌舞表演为主的"倡优"、以辞令小调表演为主的"俳优"和以乐器表演为主的"优伶"，统称为"优人"，戏曲便起源于这类"优人"的表演。

图 8-1　现代人再现原始祭祀歌舞

8.1.2.2　中国戏曲的雏形

中国戏曲的萌芽最早出现在秦汉时期，发展出了角抵戏、百戏及傩戏，至唐朝出现了参军戏。多数学者认为这些戏剧孕育出了戏曲。

(1) 角抵戏

角抵戏也称"角觝百戏"，如同今天的摔跤、相扑，两个人角力以强弱定胜负，后来发展成用角抵戏演绎生活故事。集乐舞、技艺、魔术为一体的带有野兽面具的角抵戏很快流行开来，上至帝王、下至黎民百姓都是角抵戏的喜好者。据记载，公元前 108 年，在京城长安举办角抵戏盛大演出时，吸引了方圆几百里的民众前来观看。如此宏大的场面反映了当时广大民众对角抵戏的喜爱，而且角抵戏是得到朝廷支持的有组织、有计划的大型民间活动。那时角抵戏甚至被皇帝用来招待重要宾客，足见在当时社会文化生活中的地位之高。

(2) 百戏

汉代百戏又称为"散乐"，与宫廷中的"雅乐"相对应，是民间歌舞、杂技、武术、魔术等的总称。百戏往往由数人甚至十几人共同参与，除了舞蹈、杂技等表演外，还有笙、竽、萧、瑟等乐器伴奏，集齐民间各种艺术表演形式。

(3) 傩戏

傩戏有"中国戏曲活化石"之称，是汉族民间最古老的一种祭神跳鬼、驱瘟避疫、表示安庆的娱神舞蹈，广泛流行于安徽、江西、湖北、湖南、四川、贵州、陕西、河北等地。从商周时起，汉族先人就把祭祀神灵作为重要的活动。古老的图腾崇拜和鬼神信仰，是民众渴望驱逐苦难、追求幸福生活最朴素的表达。国家要祭，民间也要祭，如日月星辰、五岳山林、上天社稷等都要祭。这种祭祀的方式之一，就称为傩，并且国家有大傩，民间有乡人傩。举行大傩时，人们戴上各种奇异的面具，持武器鸣法器，做出与鬼神搏斗的种种

舞蹈姿势。在祭祀的仪式中必然要有歌舞礼乐,这种歌舞也就是傩舞。傩在民间不断地发展变化,逐渐在歌舞中增加了故事情节,丰富了表演,向傩戏转变(图8-2)。

图8-2　中国傩戏之乡——德江傩戏表演

(4)参军戏

唐朝时期参军戏已成格局,它是与歌舞并行的一种滑稽表演。参军戏大都取材于真人真事,多有调侃、戏谑、讽刺的意味。参军戏有固定的角色名称,即"参军"和"苍鹘",非常类似于现代相声中的"逗哏"和"捧哏"。到晚唐时期,参军戏已发展到可以多人演出,也有女性参与,女优主要是演唱,体制上也由单纯的滑稽表演变为滑稽与歌舞兼有。

(5)《东海黄公》

我国最早有明确记载的戏曲是《东海黄公》,产生于汉武帝时期。该剧讲述的是东海人黄公,年轻时练过法术,能够抵御和制伏蛇、虎。他经常佩戴赤金刀,用红绸束发,作起法来,能兴云雾,本领很大。到了老年,气力衰疲,加上饮酒过度,法术失灵。秦朝末年,东海出现白虎,黄公仍想拿赤金刀去镇服它,可是法术失灵,反被白虎咬死了。该剧脱离了一般由两个演员上场竞技、以强弱决定输赢的角抵戏模式,而是根据特定的人物、情节演绎预设故事,戏中的人物造型、情节冲突、胜负结局都是预先规定好的。换言之,有预先拟好的剧本,演出中还有举刀祝祷、人虎相搏等舞蹈化的动作,演员也都有与扮演对象相适应的装扮,如黄公头裹红绸,身佩赤金刀,还有人穿着特定服饰装扮成白虎,已不属于两两相角、以力的强弱裁定胜负的角抵戏中的竞技了,而是衍化为表演既定故事内容的戏曲表演。这出戏第一次突破古代倡优的那种即兴随意逗乐、讽刺的滑稽表演,而把戏曲表演的剧情、动作、装扮等重要因素初步融合起来,为早期戏曲的形成奠定了初步基础。因此,戏剧史家通常把《东海黄公》视为中国戏曲的雏形。

8.1.2.3 戏曲的形成

戏曲艺术经历了漫长的萌芽和孕育过程，至宋元时期终于"成型"，这一观点已为广大学者所接受。催生戏曲成型的戏剧有宋金杂剧、南戏、元杂剧。

(1) 宋金杂剧

到了宋代，杂剧逐渐成为一种新的表演形式的专称。所谓"杂"是指表演形式多样，包括歌舞、音乐、调笑、杂技。一般分为三段：第一段称为艳段，表演内容为日常生活中的所见所闻，作引子；第二段是主要部分，表演故事、说唱或舞蹈；第三段称为散段，也叫杂扮、杂旺、技和，表演滑稽、调笑，或间有杂技。三段各有内容，互不连贯，不是一个整体。与此同时，金朝在宋杂剧的基础上出现了金院本，多人参与演出并分饰不同角色，有副净、副末等不同角色。

(2) 南戏

南戏大约产生于北宋与南宋交替之际的浙江温州以及福建泉州、福州一带。南戏的剧本一般都为长篇，已经确立并完善了中国戏曲的表演行当，脚色通常为生、旦、净、丑、末、外、贴七种。其中以生、旦为主，其他角色皆为配角。生是戏中的男主角；旦是戏中的女主角；净出自唐朝参军戏中的参军角色；丑为插科打诨一类的人物；末在戏中用以开场，也可扮演次要的男性人物，源于参军戏中的苍鹘；外一般扮演老年男子或老年妇女；贴在戏中扮演次要女子。南戏的演唱方式较自由，不仅上场角色皆可唱，而且还可独唱、接唱或合唱。在音乐方面，南戏采用联曲体的音乐结构，全部为南曲，到了后期，由于受北曲杂剧的影响，也吸收了部分北曲曲调，于是出现了南北合套的形式。

至元朝，南戏吸纳杂剧的优点，对自身进行去粗存精，在艺术表现形式、剧作创作上都产生了飞跃，已经是成熟的戏曲。到元末，南戏产生了"荆、刘、拜、杀"四大传奇剧作，流行广泛，盛行一时。"荆"即《荆钗记》，"刘"即《白兔记》，"拜"即《拜月亭记》，"杀"即《杀狗记》。

(3) 元杂剧

元杂剧也称北曲杂剧，盛行于元朝，最初以大都（今北京）为中心，流行于北方，元灭南宋后，发展成为全国性的剧种，已经是一种成熟的高级戏曲形态，具有其艺术独创性。元杂剧大多数由"四折一楔"构成。楔子篇幅短小，放在全剧之前，类似于后来的"序幕"，随后是"四折"，也就是四个情节的段落。艺术上，元杂剧采用以歌唱为主、结合说白表演的表现形式。每一折由同一宫调的若干支曲子联成一个套曲。全套只押一个韵，由扮演男主角的生角或扮演女主角的旦角演唱。念白部分受参军戏影响，插科打诨，富于幽默趣味。元杂剧将歌唱、念白、表演统一起来，达到体制上的规整，具备了完整的戏曲构架，标志着中国戏曲的正式形成。

到元朝，传统诗、词在经历了唐、宋鼎盛与辉煌之后，走向衰微，时代需要召唤一种新型的文学艺术。元朝统治者废除科举制度，不仅断绝了知识分子跻身仕途的可能，而且把他们贬到了社会底层。于是，他们只有到勾栏瓦舍去打发光阴，寻求生路。元杂剧由此

收获了一大批专业剧作家,其中,关汉卿、白朴、郑光祖和马致远即是典型代表,被称为"元曲四大家"。

8.1.2.4 戏曲的发展

(1) 明清时期的戏曲

明清时期是中国戏曲成熟后的发展高峰时期。这一时期各种戏曲声腔形成、发展,各种剧目百花齐放、争奇斗艳。

①明朝时期的戏曲。明朝早期,北曲杂剧逐渐衰落,南戏得到迅速发展,并表现出以下几个特征:

a. 南北曲合套的形式被普遍运用。几乎所有的戏曲作品都有南北合套的形式,而且合套的形式也趋于多样化,有南北交替使用,也有南北混用;在一套曲子里,一半用南曲,一半用北曲,或先南后北,或先北后南。

b. 脚色体制进一步发展。从宋元南戏原有的七个基本脚色中,分化出若干新的脚色,有正生、贴生(或小生)、正旦、贴旦、老旦、外末、净、丑(即中净)、小丑(即小净)等。

c. 早期"四大声腔"形成。早期四大声腔分别是海盐腔、余姚腔、弋阳腔、昆山腔。海盐腔是南戏声腔与浙江海盐当地戏曲、民间音乐相结合形成的,唱腔婉转,音乐风格清扬、优雅,锣、鼓、板等打击乐伴奏,不用管弦。余姚腔起源于江苏、安徽等地,演唱时鼓、板伴奏,不用管弦。弋阳腔是元末在江西弋阳产生的声腔,后流传到徽州、南京、云南、贵阳等地,对当地各种地方戏曲产生了重大影响。昆山腔在四大声腔中影响最大,奠定了"昆曲"或"昆剧",经过弋、昆争胜达到它的鼎盛,一直延续到清代中期。昆山腔之所以在众多声腔中能脱颖而出,得益于一大批昆曲家的精细雕琢,其中首推魏良辅,他将昆山腔雕琢为细腻水磨、一字数转、轻柔婉转、圆润流畅的"水磨腔"。魏良辅也因此成为昆曲改革的奠基人,被后世尊为"曲圣"。

②清朝的戏曲。清朝可以说是我国戏曲发展史上的一个高峰,各剧种蓬勃发展,国粹京剧诞生,数不胜数的经典剧目和戏曲艺术大师纷纷涌现。

a. 百花齐放。清朝早期最流行的仍是昆曲,随后各种地方声腔相继出现,形成百花齐放的局面。其中,影响大、流传甚广的有高腔、梆子腔、皮黄腔。高腔是由弋阳腔衍变而来,在流传过程中与各地的土声土调相结合,产生了一些各具地方特色的新声腔,统称为高腔。梆子腔又称为秦腔,最早流行于山西、陕西一带,是在民间小戏的基础上发展起来的。山、陕梆子腔流传到各地后,逐渐与当地声调相结合,演变成为具有当地特色的梆子腔而成为一个风格多样的唱腔系统。皮黄腔包括西皮腔和二黄腔两种戏曲声腔。陕西的秦腔流传到湖北襄阳一带后,与当地的声调结合产生了一种新的声腔——西皮腔。二黄腔最早形成于安徽,后来徽调二黄又演变出汉调二黄。徽汉合流后西皮和二黄同台运用,即被称为皮黄腔。昆腔、梆子腔、高腔和皮黄腔现在已被公认为是我国戏曲的四大声腔。

b. 花雅之争。雅部即是昆曲,所谓雅,即正,当时奉昆曲为正声;花部则是指除昆曲之外的其他剧种,所谓花,即杂,指地方戏声腔花杂不纯,为野调俗曲。"花雅之争"是中国戏曲发展史上的一件大事,发生在清朝乾隆、嘉庆时期(1736—1820)。"花雅之争"的结果是花部取得最后的胜利,促进了花部戏曲百花齐放,直接导致南、北音乐文化的合

流，最终促成国粹京剧诞生。

c. 京剧诞生。清乾隆五十五年（1790），江南久享盛名的徽班"三庆班"率先入京为乾隆的八旬"万寿"祝寿。此后，又有许多徽班相继进京，其中最著名的有三庆、四喜、春台、和春，即后来所说的"四大徽班"。1828年以后，一批汉戏演员陆续进入北京。由于徽、汉两个剧种在声腔、表演方面都有"血缘关系"，所以汉戏演员在进京后，大都参与徽班合作演出，有些甚至成为徽班的主要演员。徽、汉演员合作即是著名的"徽汉合流"，经过一个时期的互相融合吸收，再加上京音化，又从昆腔、弋阳腔、秦腔中不断汲取营养，终于在1840年左右形成了一个新的剧种——京剧。

d. 同光十三绝。同光十三绝是同治到光绪年间13位昆曲、京剧名角的合称，得名于清光绪年间画师沈容圃绘制的彩色剧装画像（图8-3）。由于京剧艺术的长足发展，京剧名家纷纷涌现，所以"同光十三绝"中大多是京剧艺术家（表8-1）。

图8-3　同光十三绝绘图

表8-1　同光十三绝艺术家

序号	艺术家姓名（从左至右）	剧种	行当	代表作
1	郝兰田	京剧	老旦	《行路训子》
2	张胜奎	昆曲	老生	《一捧雪》
3	梅巧玲	京剧	旦	《雁门关》
4	刘赶三	京剧	丑	《探亲家》
5	余紫云	京剧	旦	《彩楼配》
6	程长庚	京剧	老生	《群英会》
7	徐小香	京剧	小生	《群英会》
8	时小福	京剧	旦	《梨园会》
9	杨鸣玉	昆曲	丑	《思志诚》
10	卢胜奎	京剧	老生	《空城计》
11	朱莲芬	昆曲	旦	《玉簪记》
12	谭鑫培	京剧	武生	《恶虎村》
13	杨月楼	京剧	老生	《四郎探母》

(2) 民国时期的戏曲

民国时期，特别是民国早期是戏曲的黄金时期。戏曲，尤其是京剧发展到了一个巅峰，演出体制改革、经典剧目不断上演、艺术流派纷呈、艺术大师辈出。1937年，"七七事变"爆发，形成了全民抗战的局面，戏曲发展进入一个相对平缓的时期。

民国时期京剧已经空前发展，形成了一家独大的格局，由于京剧太过突出，其他剧种就显得有些黯然失色，所以，对这一时期的戏曲发展的讨论大都集中在京剧。这个时期京剧界的盛事莫过于"四大名旦"的横空出世，他们是梅兰芳、尚小云、程砚秋和荀慧生。

梅兰芳（1894—1961），在长达半个多世纪的舞台艺术生涯中，他刻苦钻研、精益求精，创造了无数的舞台人物形象（图8-4）。在继承京剧旦行传统表演艺术的基础上，他守正创新，开创了京剧旦行表演艺术的新局面，形成了独具特色的"梅派"艺术。以梅兰芳为代表的中国戏曲表演体系被列为世界三大表演体系之一——"梅氏体系"。

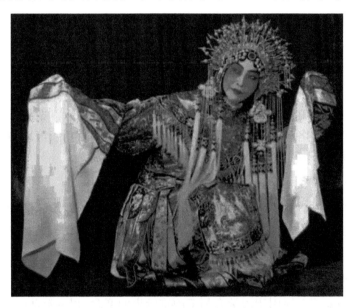

图8-4 《贵妃醉酒》中梅兰芳饰演杨贵妃

尚小云（1900—1976），在唱腔、表演、扮相、舞美等方面都进行了深入的探索和创新，在美学追求上将阳刚之气与妩媚柔情有机地统一，形成了尚派所特有的刚健矫捷、挺拔柔美的表演艺术风格。所扮演的角色相当一部分是知书达理、文武兼备、侠气十足的女中豪杰。

程砚秋（1904—1958），在13岁时，嗓子倒仓，于是他另辟蹊径，闯出一条舞台艺术新路，创造了一种幽咽婉转、若断若续的唱腔风格，形成个性鲜明独特的京剧"新腔"，戏迷们亲切地称之为"程腔"，争相传唱，风靡海内外，17岁便跻身"四大名旦"行列。

荀慧生（1899—1968），其舞台表演具有柔媚婉约、俏丽多姿、细腻逼真、声情并茂的特点。他特别强调情感的投入和人物心理的刻画，于细微之处见神韵，素朴之中显精巧；唱、念、表演做到身到、神到、心到、意到，一唱一动挥洒自如，绝无矫揉之感，更无造作之态。所以，他深得广大戏迷的喜爱，享有"无旦不荀"的美誉。

(3) 新中国成立后的戏曲

新中国成立后，戏曲进入了一个新的发展时期。首先是对传统戏的继承、整理和改编，破除清规戒律，扩大和丰富传统戏曲的上演剧目，形成了一股发掘传统剧目的热潮。与此同时，戏曲改革工作也在全国范围内展开。其次是现代剧创作，一大批现代题材的剧目相继登上舞台，如《白毛女》《智取威虎山》《洪湖赤卫队》等。

改革开放以后，戏曲再次迎来了春天。传统剧目解禁，重新与观众见面时，引起了巨大的回响。各地剧团纷纷排演传统剧目，也创排了一大批优秀的新编历史剧和现代剧，如京剧《徐九经升官记》《曹操与杨修》、越剧《五女拜寿》《汉宫怨》、昆曲《南唐遗事》等。进入 21 世纪后，面对影视、网络的强烈冲击，如何对传统戏曲进行适当的调整、改革，既保留优秀的国粹艺术，同时又能让更多的观众认可成为中国戏曲的一个重要问题。广大戏曲工作者再次掀起戏曲改革浪潮，创作出一批优秀剧目，如京剧《江姐》、青春版越剧《牡丹亭》《梁祝》、秦腔《关中晓月》等，繁荣了戏曲文化市场。

8.1.3 戏曲的艺术特征

8.1.3.1 综合性

戏曲的综合性是指其包含了文学、舞蹈、音乐、美术、武术、杂技等多方面的艺术元素。它并不是简单地将各种艺术形式糅合在一起，而是海纳百川、汲取精华，形成一个完整、协调的整体并赋予新的艺术生命力。

(1) 很强的文学性

一出好的剧目其基础是剧本，有了好的剧本才能演绎出美轮美奂的戏曲，获得观众的认可。其中就包含了跌宕起伏的故事情节、扣人心弦的文学构思，人物念白、唱词的文学直接呈现。

(2) 音乐与舞蹈的完美结合

正如在介绍戏曲概念时引用国学大师王国维给出的概念"以歌舞演故事也"，这里的舞则是表演，包含了演员的身段、眼神、动作、表情等；歌便是唱腔和念白，再加上乐器伴奏构成了戏曲的音乐体系。正所谓中国戏曲"无声不歌，无动不舞"。

(3) 美术的完美呈现

戏曲的舞台展现还包括服饰行头、化妆脸谱、舞台布景等，这些都是美术的范畴。这些美术元素与剧情发展、人物刻画、角色特征等有机融合、形成整体，成为戏曲特有的美术要素。

(4) 融入杂技、武术元素

戏曲从其起源、诞生就有杂技的身影，当它成为一门独立、特有的艺术形式后，很多表演动作还融入了大量的杂技元素。武戏是戏曲的重要组成部分，充满了武术元素，但并不是简单地将武术动作搬入戏曲，而是将其戏曲化，使其适合舞台表演，服务剧情需要，丰满人物形象。

(5)"唱、念、做、打"集于一身

四功五法的"唱、念、做、打""手、眼、身、法、步"的综合运用是戏曲综合性艺术特征的集中体现。戏曲是以唱、念、做、打的综合表演为中心的富有形式美的戏剧形式。

8.1.3.2 写意性

"写意"是来自中国传统绘画的名词,与"写实"相对,是指用简练、概括的笔墨,采用非写实的手法,不追求物象的真实性、典型性,而是着重描绘物象的意态神韵。戏曲的写意性体现在以下几个方面。

(1)舞台布置的写意

中国戏曲传统的舞台布置就是"一桌二椅"(图 8-5),没有繁复的舞台布景,甚为空旷,极为简约,也可以称为写意。一旦音乐响起或锣鼓敲响,演员登场,台上的一桌二椅便已不是物质化的一桌二椅了,它已被意写,已被赋予生命,按照不同的用途有不同的含义,有时桌椅象征厅堂、书房、官府、金殿等环境;有时桌子可以作床、作山,椅子可以作窗门等。桌椅具体指什么,取决于演员的表演。在某种程度上,它可以无所不指。在这里,一桌二椅通过演员的表演动作和观众的想象被赋予了多种生活的情境,简单之至却又丰富至极。

图 8-5 戏曲舞台的经典布置"一桌二椅"

(2)化妆的写意

最能体现化妆写意性的莫过于脸谱。脸谱的红、黑、白等色彩分别象征忠勇、正直、奸邪,简单而言,即"红忠白奸",奸臣如曹操者多勾白脸,忠勇似关羽者多涂红脸(图 8-6)。

图 8-6　关公脸谱

（3）服饰的写意

戏曲服装的写意表现在对季节、时代、地域等服装特点的忽略，只考虑服装是否符合人物的身份、地位、年龄等与人物塑造相关的一面。帝王黄袍加身，五公卿相则衣金腰紫、蟒袍玉带，以象征高贵富有；平民百姓多为青、蓝、黑色，以象征平凡、贫贱、低下。如《红鬃烈马》中的王宝钏，在苦守寒窑时穿着十分简朴，这是贫困生活的写照，等丈夫封了王、自己做了王妃时，穿着便发生了很大的变化，通身是金光闪闪的凤冠霞帔。

（4）表演动作的写意

中国戏曲的舞台行动、表演是自由灵活的。千山万壑、高山河谷、喜怒哀乐都需要演员通过写意的表演展现出来，而且使观众能够意会明白。如《梁祝》中的"十八相送"，舞台上除梁山伯与祝英台外，别无一山一水的环境陈设，但梁祝二人仅通过在台上圆场的行动和说唱台词的交代，观众便能感知他们二人的依依不舍，相送了十八里，在这十八里路程中，仿佛真有山有水、有树有桥。

8.1.3.3　虚拟性

戏曲所演绎的故事有可能上下几十年，纵横数千里，现实的时空是无限的，但舞台的时空却是有限的。如何以有限的舞台去表现无限的生活呢？中国戏曲就采用虚拟化来解决这一问题，所谓"假戏真做"。观众通过想象、与演员产生共鸣、沉入戏中，犹如身临其境，在朦胧之中得到想象的真实感，这就是戏曲的虚拟性。

（1）时空的虚拟

戏曲剧目中的时间和空间不固定，如表演时，一个跑圆场可以代表走了十万八千里的路程；一次上下场可以代表三年五载，也可以代表刚刚过了一小会儿，这些虚拟性运用大大扩展了戏曲舞台表演的范围，让狭小的舞台展现无限生活的效果。

（2）舞台布景的虚拟

戏曲舞台三面都是面对观众的，把所有的景物都搬上台是不可能的，只有舞台的中间横摆的一张长方桌和两边各摆的一把椅子，这样限定后，舞台既可以代表千山万水，也可以代表书房、大厅等。在虚拟的大背景中，用更多的虚拟手法形成戏曲的特色。如在《牡丹亭·寻梦》中，舞台上空空荡荡，观众跟随杜丽娘的表演，随她漫步，来到梦中的花园，一切均在虚构当中，仿佛真有其事。所以，戏曲舞台上没有实景，却处处为真。

（3）表演动作的虚拟

没有实物仅用动作虚拟现实生活中做的某件事在戏曲表演中比比皆是。如"上楼""下楼"，在许多戏里都有表演，舞台上并没有摆放楼梯，但观众随着演员的表演，可以知道他们在上楼或下楼。上楼时，眼睛从低处往上看，表示这里是楼梯，然后从第一步的脚下看起，逐步到两眼平视，或三步，或五步，表示上楼；下楼则往下看，或三步，或五步，表示下楼。

(4) 唱念的虚拟

中国的戏曲几乎始终与音乐连在一起，中国的行文是有韵有散的。从"韵"与"散"的词义来说，"散"针对"韵"而言，而"韵"是音乐的要求。可见，中国戏曲与中国文化的倾向是一致的。唱本身就是虚拟，而唱词中虚和实结合得也相当紧密。如《武家坡》中薛平贵的唱词，"青是山绿是水，我好似孤雁归来"就是虚拟。

8.1.3.4 程式化

程式化是戏曲艺术的主要特征。程式是指根据戏曲舞台艺术的特点和规律，形成的规范化表演格式。程式化主要包含两层意思：一指它的格律性，二指它的规范性。戏曲的程式化贯穿于戏曲艺术的各个方面，对源于真实生活的素材进行艺术化的加工和提炼，使之成为一种规范化的舞台艺术语言。戏曲的程式是生活的反映与艺术的提炼，戏曲的精髓正在于程式，可以说没有程式就没有独立的戏曲艺术。正因为如此，程式化体现在戏曲的方方面面，如"念白有调""歌唱有腔""动作有式"等。

8.2 戏曲的鉴赏要素

8.2.1 四功五法

8.2.1.1 唱、念、做、打

戏曲表演是一种程式化、戏剧化的歌舞表演，其基本表现形式为唱、念、做、打，称为"四功"。"唱"指歌唱；"念"指念白；"做"指表演；"打"指武打。所有表演都涉及"手、眼、身、法、步"，称为"五法"。下面分别对四功五法加以介绍。

中国戏曲无声不歌，唱功是戏曲演员最重要的基本功和表演技能，也是戏曲最重要的表现手法。演唱最基本的要求是字清腔纯、节奏准确、以字生腔、以情带腔。最高标准的唱法是达到说的意境，不是为唱而唱，甚至不给人以唱的感觉，而是以唱来强化唱词的语义、语境、语气，抒发人物的情感，把节奏、旋律、感情、语气很自然地融为一体，表达生活中说话一样的情景。

念功也是非常重要的戏曲表演手法，甚至有"千斤念白四两唱"的说法。念白要求字音准确，字头、字腹、字尾发音完整；要念出抑扬顿挫，有音乐感和节奏感，与唱一样有轻重高低、疾徐长短；要念出人物个性，情感意境。念白大体上分为两种，一种是韵律化的"韵白"，也称中州韵、中原韵，是以河南方言为基础、句子整齐押韵的念白；另一种是以其他各地方言为基础、接近于生活语言的"散白"（如黄梅戏的安庆语、京剧的京白等）。无论是韵白还是散白，都是经过艺术加工提炼的语言，而非普通的生活语言，近乎朗诵体，具有一定的节奏性和音乐性。

做功即身段、动作表演，舞台上一举一动都是演员的表演范畴，如开门关门、上下楼梯，都有规范、有章法，都要有舞蹈的韵律，要求演员有深厚的表演基本功。身段讲究以腰为中枢，从动作规律出发来达到自然和谐、给人美的视觉冲击。还要注意把技巧动作与人物的身份、动作目的、情感意境结合起来，给人以真实的感觉。当然，这种真实是艺术

的真实、舞蹈化的真实、含蓄的真实，而不是生活的真实。

打功，也就是武打，包括翻跟头、打荡子、各种舞蹈和高难技巧，主要有毯子功、腰腿功和把子功。毯子功包含了翻、腾、扑、跌、滚、摔、跃等各种动作技巧；腰腿功包含鹞子翻身、下腰、涮腰、飞脚、旋子、探海、铁门槛、朝天蹬等技巧；把子功则是持刀、枪、剑、戟、棍等对打或徒手对打的表演动作。戏曲武打动作并不是真实的搏击格斗，也非真正意义上的中国武术，而是戏曲化、舞台化、舞蹈化的表演艺术，为人物塑造和剧情服务。

8.2.1.2 手、眼、身、法、步

戏曲中无论是唱、念、做、打都要口、手、眼、身、步同时并用，缺一不可。因为演员的眼神要与唱词、念白所表现的情感统一，身、手、步也要有机地配合唱词、念白所表达的情绪，增强感染力。

手是指戏曲表演的指法、掌势。戏曲各行当的指法种类繁多，内涵丰富，有明显的民族特征。例如，老生通常有单指和双指两种；旦角指法特别丰富，常用的有"兰花指"（图8-7）、"倒影指""朝天指"等，形态清雅秀丽、细腻传神。

(a)自指式

(b)拍手式

图8-7 兰花指

眼是指表演的眼神。戏曲表演中眼神技巧运用非常重要。业内有谚语"眼大无神，庙中无人""一身之戏在于脸，一脸之戏在于眼"，表明戏曲演员要善于运用眼睛传情达意，表达内心。眼神运用的好坏将直接关系到创造角色的成败。通过眼神能够表达出喜、怒、悲、哀、惧、恐、惊、痴、呆、傻等各种情绪的变化。

身是指表演身法（也称形体），是戏曲表演艺术的重要组成部分。演员的形体动作是靠身体和四肢表现的。身形外貌、一戳一站，都要以腰为主导，腰是中心轴，"一动百动腰上起"，做任何动作都要受腰部支配，才能四肢协调、动作优美。

步是指舞台脚步、步伐，演员在舞台上走路所用的艺术化台步。戏曲各行当的脚步千差万别，各具特色，甚至穿什么样服饰、要走什么样的脚步都有规范。例如，小生站姿是"八字步"和"丁字步"；花脸的脚步要用较阔的"八字步"，抬脚略高，步法稍大；旦行站姿是跐步和踏步，行走时步法直立，呈一字形，步调要平稳、轻柔、庄重，以表现出大家风范。另外还有"云步""搓步""跪步""滑步""碎步"等各种戏曲舞台步伐。

关于"法",不同的人有不同的看法。有人认为是"手、眼、身、步"四种技巧有机结合的表演法则,另有人认为是"发"之讹误,发者,甩发也。

8.2.2 脚色行当

脚色行当是中国戏曲特有的一种表演体制,简称"行当"或"行"。脚色是根据剧中人不同的性别、年龄、身份、性格等划分的人物类型;行当则是传统戏曲演员专业分工的类别。脚色行当一般分为生、旦、净、末、丑五类。后来,由于不少剧种的末已归入生行,因此现在已习惯把脚色行当的基本类型分为生、旦、净、丑四类。

8.2.2.1 生行

生角在戏曲中扮演男性角色。一般用作净、丑以外的男性角色的统称。根据扮演人物的年龄、性格和身份不同,又可细分为老生、小生、武生等。年长戴白胡子(髯口)者,称作老生;年长戴黑胡子者,称作须生;老生中擅长唱功者,称作唱工老生;擅长做功者,称作做工老生。身体强壮、血气方刚、擅长打斗的中年,称作武生;善于长靠而武者,称作长靠武生或大武生;着短衣者,称作短打武生。年龄较轻或者还未成人的,则称作小生,小生扮相清秀,声音不用本嗓,而是大小嗓掺半,从声音上表明是正当未变声的年轻人。年纪更小的男童,称娃娃生。

8.2.2.2 旦行

旦角扮演戏曲中的女性角色。按扮演人物的年龄、身份和性格特征,可细分为正旦(即青衣)、花旦、武旦(包括刀马旦)、老旦、彩旦等专行。正旦主要扮演性格刚正、举止端庄的中年或青年女性。花旦扮演性格活泼的青年女子,大多为未出阁少女,以小家碧玉和丫鬟为主。着盔甲、擅长武功的女子,称为刀马旦;着短衣裤、擅长打出手的女子称为武旦。老旦扮演老年妇女。彩旦扮演女性中的喜剧或闹剧人物,即丑角中的女子或称丑婆子。

8.2.2.3 净行

净角俗称"花脸",扮演戏曲中性格、相貌具有特点的男性角色,以面部化妆运用各种色彩和图案勾勒脸谱为突出标志。根据扮演人物的性格、身份及其艺术特点,可细分为大花脸和二花脸,二花脸中又有武花脸和油花脸等。大花脸又称正净或铜锤,重唱功,所扮演人物多为朝廷重臣;二花脸又称副净,重做功,多扮演勇猛豪爽的正面人物形象;武花脸又叫武净,以武功为主,不重唱、念;油花脸俗称毛净,以形象奇特笨重、舞蹈身段粗犷为特点。

8.2.2.4 丑行

丑角扮演戏曲中的喜剧角色,多为男角,也有少数女角(丑婆子)。以面部化妆用白粉在鼻梁眼窝间勾画脸谱为标志,俗称小花脸,与大花脸、二花脸并称为三花脸。丑行表演一般不重唱功,而以口齿清楚、清脆流利的念白为主,多用散白。丑大致可分为文丑和武

丑两大支系。文丑的扮演人物类型范围较广泛，除武丑外的丑角均由文丑来扮演；武丑着重翻、跳、跌、扑的武功，扮演机警且武艺高超的人物。

8.2.3 戏曲音乐

戏曲音乐，包括声乐(唱腔、念白)和器乐(开场音乐、过场音乐及声乐的伴奏)两部分，其中声乐部分在戏曲音乐中占主体地位，器乐演奏则处于辅助地位。

声乐有独唱、合唱、对唱、齐唱和帮唱等形式。独唱是最基本的部分，帮唱是由主唱演员之外的其他演员或器乐伴奏人员演唱，与主唱演员的唱腔互相应和、衬托，有唱前帮、唱后帮、帮几句、整段帮等多种形式。在戏曲表演过程中，刻画人物形象主要依靠演唱来表现。依据演唱的风格，戏曲唱腔大体可分为抒情性唱腔、叙事性唱腔和戏剧性唱腔三类。抒情性唱腔字少声多，旋律性强，重在表现剧中人物的内心感情；叙事性唱腔字多声少，吟诵性强，常常用于表现剧中人物之间对话交流的场面；戏剧性唱腔对比变化强烈，旋律起伏大，节奏紧凑，节拍较自由，常常用于表现剧中人物强烈、激越的感情，富有戏剧性色彩。

器乐大多处于伴奏、陪衬的地位，由乐队担任，分为文场和武场，合称为"文武场"或"场面"。文场是戏曲乐队中的管弦乐部分，由胡琴、月琴、琵琶、阮、小三弦、笛、笙、唢呐等管弦乐器组成，主要为演唱伴奏，并配合表演而演奏场景音乐。武场是戏曲乐队中的打击乐部分，由不同类型的鼓、板、锣、铙等打击乐器组成，主要是配合演员的身段、念白、演唱、舞蹈、武打动作，使其起止明确、节奏鲜明，并起到突出戏剧矛盾、调节舞台节奏和渲染舞台气氛的作用。

戏曲音乐中的声乐与器乐相辅相成，共同构成了戏曲音乐的主体。其结构体式有曲牌体和板腔体两种。曲牌体(又称曲牌联缀体)是将若干支具有不同特性的独立曲牌联缀成套，构成一折戏或一出戏的音乐；板腔体(又称板腔变化体)是以一个基本曲调为基础，通过速度、节拍、节奏、力度的变化派生出一系列的不同板式变化。

8.2.4 服饰化妆

8.2.4.1 服饰

为了适合戏曲的表演和塑造舞台人物形象，自唐宋以来戏曲的服饰经历不断改进逐渐形成了固定的戏服，并且什么人应该穿什么戏服、用什么颜色、戴什么帽子等都形成了一套严格的规制。

传统戏曲主要是演绎历史故事，但服装却并不以具体的历史朝代的服装为依据。现实中，不同历史朝代的服装是不一样的，但表现在戏曲舞台上却是同样的服装。因为戏曲的服装把重点都集中到了明朝的服装上，在以明朝为主的基础上，又增加了一些灵动的艺术化。主要根据人物的身份将戏服划定为几种类型，这对表现人物身份、剧情内容有极大的作用。

人物身份和服装款式和颜色不同。例如，朝廷重要官员穿"鳞"，一般官员穿"官衣"，普通人士则穿"褶子"；王爷穿大红色，绿色次一级，黑色官衣则为犯官所穿。盔头(头上戴的帽子)是区分人物身份的重要标志，最高贵的皇帝戴"王帽"或"九龙冠"，宰相戴"相

貂",次者戴"相纱",再次者戴"乌纱";一般人士戴"方巾""鸭尾巾",如果在狼狈的情况下则戴"甩发",上了年纪的戴"发鬏"。

8.2.4.2 化妆

戏曲化妆与日常生活化妆是完全不同的概念。日常生活化妆是用于修饰、美化,弥补遮掩某种不足。戏曲化妆则是用不同颜色绘出不同人物的形象,显现人物的性格。不同的颜色具有不同的含义,如红色代表忠义,白色代表奸诈,黑色表示铁面无私,"红忠白奸蓝威猛,绿多怪,金粉表神仙"。不同行当的妆容也不一样,观众仅根据演员妆容就可以知道其行当和剧中人物的性格。

戏曲化妆可以分为俊扮和勾脸两大类。俊扮又称素面,主要用于生、旦(彩旦除外)行当的面部化妆;勾脸,主要是对净、丑行当而言,需要按谱式进行面部化妆,统称为脸谱。

须生的化妆大致为粉白脸,粉红眼窝,淡红面颊,加深眼眶,黑眉,口部因有"髯口"遮挡,不加涂抹。戴盔头(帽子)之前,要先勒头、吊眉。戴白髯的一般上"彩"较淡,双眉之间的"中红"或称"蜡托"有的很长,从眉心直到勒头的网子;有的略短;有的只揉上一片红晕。一般生角的"扮戏"基本如此。武生不戴髯口,涂粉要到下颌,嘴巴略施口红,眼眉要更直立一些,使眼神带有英武之气。

旦角一般施粉白底色,粉红眼窝、面颊,黑眼眶显出秀美,柳眉略弯,施口红,勒头、贴片子、梳大头或戴凤冠,这是旦角的一般扮相。青衣要端庄,花旦要活泼,在眉心中有的加个小红点,眼睛也要稍大一些。武旦(刀马旦)也是如此,只是在眉宇间要带些英武之气。

8.3 戏曲作品鉴赏

8.3.1 昆曲《牡丹亭》

8.3.1.1 剧目来源及剧情介绍

昆曲是我国传统戏曲中最古老的剧种之一,被誉为"百戏之祖"。昆曲《牡丹亭》,也称《还魂梦》或《牡丹亭梦》,是明朝剧作家汤显祖的代表作,与《西厢记》《窦娥冤》《长生殿》合称为中国四大古典戏剧。《牡丹亭》上承《西厢》,下启《红楼》,以其高度的思想性和艺术性成为中国传统浪漫文学中的一座巍巍高峰,几乎就是昆曲的代名词。该戏剧描写的是南安太守的千金杜丽娘天生丽质而又多情善感。一日,她瞒着父母与丫鬟私游后花园,触景生情,困乏后睡去,梦中与岭南书生柳梦梅相会。此后,她为寻梦又来到园中,却未遇见书生柳梦梅,心中忧闷,从此一病不起,怀春逝去。父母将她葬在后花园梅树下,并修成"梅花庵观"一座。三年后,书生柳梦梅赴京应试,途中感染风寒,卧病住进梅花庵中。病愈后,他在园中与前来寻梦的杜丽娘魂魄相遇,便互生情愫,倾心相爱。杜丽娘托梦给柳梦梅,只要掘墓开棺就能使其起死回生,开馆后杜丽娘果然复生如初。随后俩人一起赴京,柳梦梅高中状元,并得到皇帝赐婚,遂与杜丽娘恩爱到老。一段生而复死、死而

复生的姻缘故事以大团圆结局。

2004年4月，中国台湾省作家白先勇先生集合两岸三地的一流艺术家，联手打造青春版《牡丹亭》。白先勇先生将五十五折原本改编为二十七折，一改过去偏重杜丽娘的表演风格，加强柳梦梅的戏份，生旦并重，在尊重汤显祖原著的基础上，紧扣一个"情"字，把它变成一部歌颂青春、歌颂爱情的戏剧。该戏剧先后在北京大学、北京师范大学、南开大学、南京大学、复旦大学、同济大学等高校演出，每到一所校园就掀起一股热潮，场内掌声迭起，吸引了众多年轻人，让昆曲重新进入了大众视野，为保护昆曲作出了贡献。

8.3.1.2 艺术鉴赏

(1) 文辞典雅

中国戏曲，尤其是昆曲的许多剧本极具文学审美价值。著名的戏曲理论家张庚先生曾经提出"中国戏曲是剧诗"，意思是用诗一样的语言写成的剧本。明朝戏曲理论家沈德符在《顾曲杂言》中写道："《牡丹亭梦》一出，家传户诵，几令《西厢》减价。"《西厢记》是非常经典的戏曲剧本。"碧云天，黄花地，西风紧。北雁南飞。晓来谁染霜林醉，总是离人泪。"就出自该剧的《长亭送别》，辞之典雅令人叹服。但是，《牡丹亭》的受欢迎程度远在《西厢》之上。《红楼梦》中的林黛玉素来不喜听戏，但在第23回中，当她路过梨香院时，听见墙内笛韵悠扬，歌声婉转，便驻足聆听，顷刻间"心动神摇""如醉如痴"，深深感慨"原来戏上也有好文章"，不禁"情思萦逗""缠绵固结"。究竟是什么样的词曲能使素来清高、极具才慧的林黛玉如此感怀？那就是《牡丹亭》中最著名的唱段《皂罗袍·游园》。

原来姹紫嫣红开遍，似这般都付与断井颓垣。良辰美景奈何天，便赏心乐事谁家院？朝飞暮卷、云霞翠轩、雨丝风片烟波画船，锦屏人忒看得这韶光贱！

杜丽娘一直在封建礼教的束缚下成长，直到16岁那年，才在丫鬟春香的怂恿下第一次走进了自己家的后花园。一进去，便发出了这样一句感叹："不到园林，怎知春色如许？"接下来情绪一转，"原来姹紫嫣红开遍，似这般都付与断井颓垣"，如此美好的春光却无人观赏，陪伴这姹紫嫣红的却只有断壁颓垣，透出了她的闺怨、伤春之情，由此联想到自己，不禁悲从中来，一种自怜的情绪油然升起，"良辰美景奈何天，便赏心乐事谁家院？"良辰、美景、赏心、乐事，这么美好的事情到底什么样的人家才会有呢？言外之意是这些都与我无关。她在想象中把眼光从自己家的深宅大院转向了外面的世界，那世界是自由自在的，"朝飞暮卷、云霞翠轩、雨丝风片烟波画船"，人们在游船中赏春游玩，直把三春看尽。但是，"锦屏人忒看得这韶光贱"。这里的"锦屏人"是指幽禁在深闺中的女子，杜丽娘哀叹：我这闺阁中人却辜负了这美好的春光！

(2) 音乐悠扬

昆曲艺术的核心是声腔音乐，其最大的艺术魅力就在于唱腔。经过明朝嘉靖时期魏良辅等人改革创造出的昆曲唱腔称为水磨腔(又叫水磨调、磨腔)，意思是经过精细打磨，腔体细腻圆润，轻柔婉转。苏州地区制作红木家具时，工序繁多，最后一道工序是用一种叫

作木贼草的植物蘸水来反复摩擦红木，使其表面细致润滑，俗称"水磨功夫"。所以，当新腔初成之时，用"水磨"来比喻这种唱法的精细和婉转。

水磨腔以其清丽、悠远、轻柔、曼妙成为昆曲中最能撩人心弦的部分。昆曲的演唱更是以悠扬婉转见长，避免平铺直叙，字少腔多，节奏缓慢。明朝音乐家沈宠绥将昆曲的这种唱法和特点概括为"功深熔琢，气无烟火。启口轻圆，收音纯细"。这十六字口诀就是昆曲演员需要遵循的要领和规范。《皂罗袍·游园》的词句清丽优美，再加上清扬婉转的唱腔，无怪乎唤起了林黛玉强烈的情感共鸣(图8-8)。

图8-8 《皂罗袍·游园》乐谱

昆曲主要以曲笛伴奏，辅以笙箫，没有锣鼓，因而不见嘈杂，只有悠扬。保持了南曲的细腻优雅，再加上文学大师雕琢出的优美词句，就更显出了昆曲的清雅脱俗、细腻悠长、蕴藉婉转。曲笛在旋律、节奏、运气方面，与唱曲几乎相同，讲究"细长静慢"。在气口旋律方面，曲笛以柔静为主，必须完全与唱曲者配合，模仿唱曲的韵味，而且伴奏不同的角色，有不同的特色。例如，吹奏杜丽娘这个闺门旦时婉约缠绵，吹奏丫鬟春香这个贴

旦时则清灵俏皮。另外，曲笛只是伴奏，不会一味地吹响而掩盖或是破坏演唱者的唱腔意境。在《皂罗袍·游园》唱段中，曲笛一响《牡丹亭》游园的意境全出，展示出了昆笛伴奏的最高境界。

总之，昆曲行腔优美，以缠绵婉转、柔曼悠远见长。一唱三叹，曲终而味未尽。

(3) 表演秀雅

中国戏曲的唱念做打皆有程式，这在昆曲中表现得最为典型，精妙的表演体系彰显着昆曲之美。程式化在昆曲中无处不有，音乐、剧本、行当和表演等各个方面，都有其程式规范。《牡丹亭》的舞美设计让观众看到的是极为写意甚至幻化的"雕梁画栋"和"断井颓垣"，而亭台楼阁和演员表演互为呼应，时隐时现，虚实难辨，构成了一种古典和当代交织的奇妙视觉图。《牡丹亭》的表演中，将传统戏曲的程式表演、夸张表演等表现手段熔为一炉，更有虚幻朦胧、诗意唯美的舞台氛围，典雅端庄、明媚艳丽的演出气质。

在青春版《牡丹亭·游园》表演中，舞台布景简约至极，台上空无一物，仅仅凭借着杜丽娘和春香的表演，就活灵活现地展现出姹紫嫣红、莺啼燕语的春天情境，通过杜丽娘和春香台步的变化和眼神的流转就能让观众看到风景的变化。这一切都是靠两位演员扎实的程式化表演功力来实现的(图8-9)。以最简单朴素的舞台，表现出最繁复的情感意象来，正是昆曲的魅力所在。

图 8-9　昆曲青春版《牡丹亭·游园》剧照

8.3.2　现代京剧《江姐》

8.3.2.1　剧目来源及剧情介绍

《江姐》剧目取自真实题材小说《红岩》，由著名剧作家阎肃改编，万瑞兴设计唱腔，

谢平安导演，京剧程派第三代传人张火丁担纲主演。该剧 2001 年创排完成，一经演出反响空前。2016 年 11 月 14 日在国家大剧院再次上演，谢幕时热情的观众蜂拥到舞台前，张火丁连谢五次幕，戏迷们仍高喊着她的名字不肯离去，最后张火丁返场加唱了一段才得以谢幕，可见其受观众欢迎的程度。

《江姐》的剧情是解放前夕，白色恐怖笼罩着重庆，江姐遵照党的指示冲破敌人的重重封锁，奔赴川北革命根据地领导那里的游击队。后来，由于叛徒甫志高的出卖，江姐不幸被捕，被关押在重庆渣滓洞集中营里。在狱中，江姐领导狱友与敌人进行顽强的斗争，组织越狱。当得知敌人要提前杀害江姐时，为了不暴露越狱计划，保护同志，江姐毅然走向刑场，慷慨就义，在烈火中永生！

8.3.2.2 艺术鉴赏

(1) 唱腔创编

歌剧《江姐》是新中国成立后创作的最成功的民族歌剧之一，风靡全国、影响广泛，其旋律可以说深入人心。京剧《江姐》唱戏的旋律完全撇开歌剧《江姐》的风格，恐怕一时难以被观众接受，而且重要唱段的唱词也不宜与歌剧出入太大，如果保留原唱词又产生了另一个问题：京剧经典的唱腔主要是西皮、二黄，其唱词都是 7 字、8 字或者 10 字的工整句，而歌剧《江姐》的唱词都是长短句。如主题唱段《红梅赞》。

红岩上红梅开，千里冰霜脚下踩。三九严寒何所惧，一片丹心向阳开，向阳开。红梅花儿开，朵朵放光彩。昂首怒放花万朵，香飘云天外。唤醒百花齐开放，高歌欢庆新春来，新春来。

这段唱词有 3 字、5 字、6 字、7 字，穿插混搭。为解决这个问题，京剧《江姐》采用了四平调腔体，正好可以完美处理长短句唱词。并且，还创造性地将歌剧旋律与四平调巧妙结合，既有原歌剧的优美旋律又有浓浓的京剧韵味（图 8-10）。张火丁演唱时将程派刚柔相济、柔中带刚的唱腔特点用于塑造革命女英雄，将哀怨悲怆、失落孤寂与高昂向上、憧憬光明巧妙结合起来。

(2) 念白革新

传统青衣采用的小嗓韵白的那种柔声细语显然不能用来塑造革命者，尤其是与敌人针锋相对斗争时。京剧《江姐》借用麒派老生的念白方法，铿锵有力、穿透性十足，很好地表现了革命者的正气凛然。例如，江姐面对沈养斋的一段念白，把共产党人怒斥敌人、揭露国民党反动派累累罪行、共产党人大义凛然的气概表现得淋漓尽致，如果用传统青衣念白的柔声细语、莺歌婉转显然与剧情是相悖的。

(3) 表演创新

程派青衣表演的一大亮点是水袖功，在《江姐》中失去了水袖的依托，怎样来塑造江姐这一革命者形象呢？张火丁采用以情感为先导的做工表演。例如，江姐初见城墙上悬挂着的丈夫头颅时的表演：骤见城墙上挂着的人头心中一怔，揉揉眼睛，仔细望向城墙，辨认

艺术鉴赏

图 8-10　现代京剧《红梅赞》乐谱

出那就是丈夫的头颅，顿时眼前一黑，昏厥过去……醒来后，五内俱焚、悲痛欲绝，从内心深处迸发出这样一段唱段：

寒风扑面卷冰霜，心如刀绞痛断肠。多少年朝夕相处心连心，多少年患难相依甘苦同尝。多少心里话只盼相逢细细地讲，未料到一别生死两茫茫。

这一唱段首先表现了江姐知道丈夫牺牲时的无比悲痛，"心如刀绞痛断肠"，不由得回想起与丈夫的革命义、夫妻情"朝夕相处心连心""患难相依甘苦同尝"，如今天人相隔，"一别生死两茫茫"再不能相聚，道出了多少深情、多少思念、多少不舍。"一别生死两茫茫"正是化用苏轼的《江城子》："十年生死两茫茫，不思量，自难忘"，表现出一位共产党人有血有肉、有情有义的情操。

在"手、眼、身、法、步"的表演上，张火丁进行了诸多改革创新。传统青衣的台步可以归纳为"轻、慢、细、小、飘（柔）"，也就是所谓的"凌波微步""水上漂"。可是，这种"轻、慢、细、小、飘（柔）"、弱不禁风的步态不能表现一个革命者的形象。于是，张火丁借鉴了武生台步的表演程式（图8-11），表现出江姐步伐坚定、勇往直前、绝不后退的气势！

图 8-11　京剧《江姐》台步

《江姐》中张火丁的表演很好地运用了眼神，不同场景，眼神不同，完全印证了程砚秋先生"上台凭双眼，一切用法心中生""有神无神在于眼"的表演原则。例如，江姐怒斥敌人时满眼愤怒、如要喷火，对敌人的憎恨、仇视尽在眼中；在《绣红旗》一幕中，江姐的眼神则是清澈明亮，充满了期待、憧憬的喜悦。

《绣红旗》是全剧的高潮。全国即将解放，江姐带领狱友绣出心中的五星红旗。1949年9月27日全国第一届一次政协会议确定了国旗、国歌，重庆是1949年11月30日才解放，所以重庆解放前夕江姐已经知道了新中国国旗是"五星红旗"，但没见过具体图案，她凭借想象绣出自己心中的一面红旗：中间一颗大五角星，四个角四颗小五角星。这段表演中还充分体现了戏曲的虚拟性，绣红旗并不是真的拿针穿线来飞针走线绣红旗，而是虚拟化动作。

8.3.3　豫剧《程婴救孤》

8.3.3.1　剧目来源及剧情介绍

豫剧《程婴救孤》改编自纪君祥的元杂剧《赵氏孤儿》，《赵氏孤儿》和关汉卿的《窦娥冤》、洪昇的《长生殿》、孔尚任的《桃花扇》被誉为中国传统戏曲的"四大悲剧"。《程婴救

孤》由剧作家陈涌泉改编，张平导演，河南省豫剧二团创排，国家一级演员、二度梅花奖得主李树建担纲主演。该剧自2002年创排完成后，已演出3000余场次，是新中国成立后第一个登上美国纽约百老汇剧院的中国戏曲剧目（图8-12）。

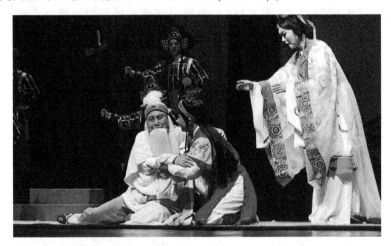

图8-12　豫剧《程婴救孤》在美国百老汇演出的剧照
（引自高金成，2013）

豫剧《程婴救孤》的剧情是晋景公年间，奸臣屠岸贾杀害了赵盾一家300余口，唯一幸存的是公主及其尚未出生的赵家孩子。不久，公主生下一个男孩，被草泽医生程婴冒死带出宫外。屠岸贾放话三日之内如若找不到赵氏孤儿，便将全城半岁以下婴儿全都杀死。中年得子的程婴便用自己的孩子与赵氏孤儿调换，以换取赵氏孤儿及全城婴儿的安全。为了将孤儿抚养成人，程婴甘愿从此背负着忘恩负义、出卖朋友、残害忠良的"骂名"来到奸臣屠岸贾家，真正的赵氏孤儿还被屠岸贾认为义子。16年后，孤儿长大成人，屠岸贾知道真相后穷凶极恶地一剑刺向赵氏孤儿，千钧一发之际，程婴挺身挡住了那凶恶的一剑而慷慨死去。

8.3.3.2　艺术鉴赏

(1) 唱腔艺术

豫剧《程婴救孤》的灵魂人物是程婴。程婴大义凛然、含悲忍泪做出了常人难以想象的举动——用自己的亲生子换取赵氏孤儿和全城半岁以下婴儿的安全。当目睹公孙杵臼和自己的亲生子被屠岸贾杀害时，当场昏死过去。醒来后，各种悲痛、愤怒的情绪一起爆发，达到了全剧情绪宣泄、矛盾交织的最高潮，便有如下的一段唱段（图8-13）。

（唱）哭一声我儿惊哥，再叫再叫声公孙仁兄啊！你们惨死贼手，双双送命，血染黄土，尸首不整，我我，我肝胆欲碎，叫天不应，两眼泣血呀，万箭穿胸。都是我给你招的祸，连累你，连累你年迈苍苍无善终啊。先前相知啊是你我，今后知心还有何人？你为保孤丧了命，我程婴绝了我的后代根，绝了后代根。

图8-13 《哭一声我儿惊哥》乐谱

面对失子之痛,程婴"肝胆欲碎""两眼泣血""万箭穿胸",字字都是撕心裂肺的哀号和控诉,乐队几乎停止了伴奏,只有程婴时而欲断欲绝、气若游丝,时而又如山洪暴发、一泻千里的情绪宣泄。这种悲痛欲绝直击观众胸肺,产生强烈共鸣。

豫剧唱腔大致可分为豫东调、豫西调、祥符调和沙河调四种。豫东调流行于河南商丘一带,其特点是高昂激越、轻快明亮、俏丽活泼,字多腔少,假声为主演唱,如豫剧名旦马金凤演唱的《穆桂英挂帅》就是豫东调。豫西调流行于河南洛阳一带,百姓称之为靠山吼。高亢时响遏行云,声震屋宇;低回时缠绵蕴藉,宛若游丝。其特点是苍劲、悲壮、深沉、浑厚,适合演绎悲剧。可以说豫西调的唱腔与程婴的形象是相得益彰、完全吻合。擅长豫西调的李树建在豫西调的基础上又创造性地兼用了"轻声""气声",甚至是哭唱的形

式，把程婴痛失娇儿后那种悲愤的心情抒发得淋漓尽致，极大增强了悲情的感染力。

《程婴救孤》中一个"情"字使得程婴的唱腔苍凉悲壮、凄切动人、血肉丰沛。程婴的"情"主要体现在两个层面，第一是无可奈何的悲痛之情。当公孙杵臼和惊哥双双被杀后，程婴悲痛欲绝地唱道："哭一声我儿惊哥，再叫再叫声公孙仁兄，你们惨死贼手，双双送命，血洒黄土，尸首不整，我我，我肝胆欲碎，叫天不应，两眼泣血呀，万箭穿胸。"这是程婴为救孤成功不得不承受的失子丧友之痛。第二是蒙冤受屈后的委屈之情。16年后赵氏孤儿长大，这期间程婴却一直背负卖友求荣的骂名，魏绛回朝见到程婴不由分说即令校尉杖击他，程婴满腹委屈地唱道："无情棍打得我皮开肉绽，老程婴我又闯一次鬼门关。公孙兄在天之灵你睁眼看，你说我老程婴冤不冤。"（图8-14）。这是程婴为了养育孤儿长大成人不得不容忍和背负骂名的冤屈之情。

图8-14 《无情棍打得我皮开肉绽》乐谱

(2)表演艺术

全剧李树建先生都在"用心"表演,完全展示了他深厚的表演功底。以"失子"那段表演为例,程婴醒来睁开眼后并没有立即开口唱,而是先有一个髯口功的展示:甩髯口、抖髯口。这一段程式化的做工表演除了表现他此刻的心情,更是为接下来排山倒海的演唱做铺垫。观众还能看到他的手在频繁地抖动,抖手这个程式化的动作是他悲愤情绪的外化;同时,观众还能看到李树建在演绎这一段唱腔时,他的眼睛瞪得滚圆,和"两眼泣血"的唱词相呼应。

(3)舞台视听呈现

除了演员表演的创新外,该剧在舞美、音乐、造型等方面的创新也极大增强了它的艺术性。例如,如何表现程婴艰难育孤的16年呢?该剧仅用了不足两分钟的时间就完成了时空转换。观众能看到漫漫风雪中,程婴就这样走去,一走就是16年。白了须发、驼了腰身。一方面他要忍受失去亲人的痛苦,另一方面还要承受被咒骂的屈辱。这样的转换方式既借用了话剧的写实,又兼具戏曲的写意,非常巧妙。

豫剧的主奏乐器有板胡、三弦、唢呐、梆子等,在《程婴救孤》一剧中,新加入了古筝、古埙这些民族乐器。尤其是古埙的音色一出,那种古朴苍凉的感觉扑面而来。

(4)剧目的思想性和现实意义

从《赵氏孤儿》到《程婴救孤》,剧目的主题由复仇转换到救孤,由忠奸斗争转换到匡扶正义,由传承家族转换到维护社稷。程婴救孤,救的不仅仅是一颗复仇的种子,还是一种民族精神,是一个民族面对善与恶的整体态度。

豫剧《程婴救孤》最突出的就是人物情感刻画,集中展现灵魂人物程婴的心路历程,16年所经历的灵与肉的双重磨难,既是他个体生命价值不断升华的过程,也是民族精神不断展现的过程。这种民族精神构成了中华民族自强不息、前赴后继的奋斗史,构成了中华民族不畏强暴伸张正义的抗争史,构成了中华民族忍辱负重、舍生取义的担当史。

早在两千多年前,儒家经典《孟子》有曰:生,我所欲也;义,亦我所欲也。二者不可得兼,舍生而取义者也。"舍生取义"的献身精神已经是我们中华民族血脉中的崇高理念和人格风范,是君子仁人自觉的道德追求。中华文明五千年绵延不绝,正是得益于这种民族精神的激励。

豫剧《程婴救孤》的思想就像一根银针一样,点中社会和时代的"穴位",真正起到对人心的治疗。忠善信义、忍辱负重、匡扶正义是中华民族的精神根脉,在当今社会仍然具有重大现实意义,需要大力提倡。在优秀传统戏曲中,我们能够汲取民族精神和道德准则,修身养性,健全人格,达到人性品格的升华。这也是中华传统文化的魅力所在。

8.3.4 秦腔《关中晓月》

8.3.4.1 剧目来源及剧情介绍

秦腔新编历史剧《关中晓月》的创编得到了国家艺术基金项目的支持,由著名剧作家郑怀兴编剧、何红星导演、郭全民作曲,以周至县剧团为班底,齐爱云和侯红琴两位梅花奖得主联袂担纲主演。

秦腔《关中晓月》讲述了清末庚子年间，八国联军侵占北京，慈禧太后西狩西安。庚子危局中维新力量一直被慈禧视为心腹大患，作为维新变革的领军人物，关学大儒刘古愚是慈禧西逃中一直想要追杀的对象。以陕西泾阳女秦商周莹为原型的商英深受关学思想影响，一心要救护刘古愚，解除朝廷对他的追杀。商英借觐见慈禧之机，双寡夜谈，冒险说服慈禧，把剧情推向高潮。商英劝说成功，保存了关学一脉，并向清廷捐献巨资，深得慈禧喜爱，被封为"护国夫人"。

8.3.4.2 剧目立意

编剧郑怀兴是一位擅写历史剧的大家。在《关中晓月》这部戏中，他匠心独运地在戏中融入"关学"元素，借助主人公商英救护关中大儒刘古愚的情节，通过商英所代表的优秀品德，展现出秦商文化背后陕西悠久的文化历史及深层的关中学派。

关学是儒学发展到北宋时期的重要学派，因其创始人张载先生是关中人，故称"关学"。眉县横渠镇至今矗立着张载塑像，其著名的横渠四句"为天地立心，为生民立命，为往圣继绝学，为万世开太平"被认为是关学精髓。

8.3.4.3 艺术鉴赏

（1）深情婉转的唱腔

戏曲"唱、念、做、打"四功中"唱"排在首位，可见其对剧目表演的重要性。秦腔具有独特的声腔艺术特点，宽音大嗓、直起直落，既有浑厚深沉、悲壮高昂、慷慨激越的风格，又兼备缠绵悱恻、细腻柔和、轻快活泼。在《关中晓月》剧目中，这种风格体现得淋漓尽致。如"双寡夜谈"，这是《关中晓月》的重头戏。同为寡妇的两位女子展开了促膝长谈，商英非常机智地主动向慈禧讲述自己的身世：因为丈夫去世早，她独立支撑家业，却遭到族人的欺负，幸有好心人仗义相帮。她晓之以理、动之以情的讲述唤起了慈禧的强烈同理心，并使其认下她做干女儿。其间商英有大段的唱段，处理得哀怨婉转、悲情四溢，唱得慈禧柔肠百转，为接下来正式营救刘古愚埋下了伏笔。《关中晓月》中的唱腔铿锵中有深情，哀而不伤，乐而不淫，充满了声乐的美感。这也是因塑造人物形象、描摹人物心理的需要，对秦腔唱腔的再创造，是一种创新，满足了新时代观众对秦腔的审美需求，具有非常强大的秦腔艺术表现力。

《关中晓月》中的念白也极具艺术感染力。当商英主动向慈禧太后介绍刘古愚忧国忧民的情怀时，情不自禁地念出横渠四句：为天地立心，为生民立命，为往圣继绝学，为万世开太平。每次演出观众都爆发出雷鸣般的掌声，这既有对演员精湛演技的喝彩，更有文化思想的共振共鸣，以及对剧目当代价值的认同。

（2）细腻传神、虚实结合的表演

虽然秦腔最重唱念，做工表演相对次要，但《关中晓月》的做工表演虚实结合，深沉哀怨，对人物内心把握得恰到好处。例如，"双寡夜谈"中有这样一个情景：商英一边唱一边很自然地坐到了慈禧身边，可是她立马警觉，迅速一个弹起来的动作又站立起来：哎呀，人家可是慈禧太后啊，我怎么能与她平起平坐呢？这一细节把人物的内心活动演绎得细腻传神。

"催马礼泉访高贤"一折中,在赴礼泉探访刘古愚的路上有一大段趟马表演,一系列的跑马、勒马、打马动作,展现出戏曲艺术程式化的特点。通过一段英气十足的马鞭舞表演,塑造了一位精明干练、有勇有谋的女秦商形象。商英真正来到烟霞草堂见到刘古愚后,无论是他们的对白还是舞台调度,都借用了话剧的写实性。所以,整出戏的表演呈现出虚中有实、虚实结合的表演美。

(3)简约的舞台意境

整出戏无论从舞美、灯光还是服饰都非常考究。主色调是蓝色——冷色调,但这并不能掩盖商英救护关学一脉的那颗热情蓬勃的心,同时蓝色调也是象征着关学精神的深邃。

舞台布景非常简约,一切都是在一面镌刻有横渠四句的富有关中风情的砖雕墙的背景下展开(图8-15),随着这一面墙的推移变换,舞台可以是慈禧的临时寝宫,也可以是抚台大人的办公地,更可以是商英的家院。所以,整体的舞台呈现的是一种简约而不简单的意境美。

图8-15 《关中晓月》舞台布景

【思考题】

1. 中国戏曲的起源学说都有哪些?各自的要点是什么?
2. 中国戏曲有哪些主要的声腔系统?各自的特点是什么?
3. 如何理解中国戏曲的综合性?
4. 中国戏曲的"四功五法"指的是什么?
5. 昆曲《牡丹亭》的艺术特点有哪些?
6. 你能从豫剧《程婴救孤》中提炼出哪些精神标识?有何当代价值?

参考文献

鲍列夫,1986. 美学[M]. 乔修业,常谢枫,译. 北京:中国文联出版公司.
曹建,2009. 书法鉴赏[M]. 重庆:西南师范大学出版社.
车广锦,1987. 良渚文化玉琮纹饰探析[J]. 东南文化(3):18-24.
陈文兵,华金余,2015. 鉴赏[M]. 2版. 北京:对外经济贸易大学出版社.
程天健,2017. 西安鼓乐概论[M]. 北京:文化艺术出版社.
褚璐,2020. 美术教学探究——绘画中的故事性表现[J]. 美术教育研究(20):174-176.
丛文俊,1999. 中国书法史(全七卷)[M]. 南京:江苏教育出版社.
崔尔平,1994. 明清书法论文选[M]. 上海:上海书店出版社.
邓焱,1991. 建筑艺术论[M]. 合肥:安徽教育出版社.
冯强,2016. 艺术鉴赏[M]. 济南:山东画报出版社.
冯双白,毛慧,2010. 中国舞蹈史及作品鉴赏[M]. 北京:高等教育出版社.
傅小龙,1998. 论中国古代画论的再现观[J]. 南昌大学学报(社会科学版)(3):105-108.
高雁南,2014. 大学生音乐欣赏[M]. 北京:清华大学出版社.
谷玉梅,李开芳,2009. 舞蹈鉴赏[M]. 西安:西安交通大学出版社.
郭克俭,2011. 戏曲鉴赏[M]. 上海:上海教育出版社.
郭树荟,2019. 来自中国的声音[M]. 上海:上海音乐出版社.
黑格尔,1979. 美学[M]. 朱光潜,译. 北京:商务印书馆.
胡亚,2011. 再现和表现:20世纪西方美术发展的二元对立与互补[J]. 安庆师范学院学报(社会科学版),30(4):98-100.
华强,2018. 中国古典绘画的比例观念[J]. 艺术理论与艺术史学刊(2):209-240.
季伏昆,1988. 中国书论辑要[M]. 南京:江苏美术出版社.
姜贵君,徐璐,2008. 走进艺术·戏剧[M]. 武汉:湖北科学技术出版社.
焦垣生,吴小侠,2008. 戏曲鉴赏[M]. 西安:西安交通大学出版社.
金秋,2003. 舞蹈欣赏[M]. 北京:高等教育出版社.
鞠秀梅,2015. 人性美·本能美·真实美——浅谈油画《拾穗者》中潜隐性艺术美的魅力[J]. 美术大观(5):72.
科林伍德,1985. 艺术原理[M]. 王至元,陈华中,译. 北京:中国社会科学出版社.
黎孟德,2019. 歌剧鉴赏[M]. 上海:上海科学技术文献出版社.
李鼎铉,1992. 秦始皇陵园兵马俑坑[J]. 人文杂志(1):129.
李瑞文,2017. 艺术史[M]. 上海:同济大学出版社.
李伟权,2013. 艺术鉴赏[M]. 北京:清华大学出版社.
李应华,1988. 西方音乐史略[M]. 北京:人民音乐出版社.
李忠会,2011. 戏剧鉴赏[M]. 北京:北京师范大学出版社.
梁颐,2013. 影视艺术概论[M]. 2版. 北京:北京大学出版社.
凌昌伟,2003. 中国早期绘画中的透视与视觉感受[J]. 山东艺术学院学报(3):17.
刘立滨,杨占坤,2020. 戏剧鉴赏[M]. 北京:北京大学出版社.
刘青弋,2004. 西方现代舞史纲[M]. 上海:上海音乐出版社.
刘青弋,2004. 中外舞蹈作品赏析[M]. 上海:上海音乐出版社.

刘小晴，1991. 行书基础知识[M]. 上海：上海书画出版社.
刘秀梅，张福海，2011. 戏剧鉴赏[M]. 上海：上海教育出版社.
刘彦君，廖奔，2010. 戏剧鉴赏[M]. 北京：高等教育出版社.
隆荫培，徐尔充，2009. 舞蹈艺术概论[M]. 上海：上海音乐出版社.
隆荫培，徐尔充，2018. 舞蹈知识手册[M]. 上海：上海音乐出版社.
卢辅圣，1993. 中国书画全书[M]. 上海：上海书画出版社.
卢广瑞，2015. 中外歌剧舞剧音乐剧鉴赏[M]. 重庆：西南师范大学出版社.
鲁迅，2017. 鲁迅全集[M]. 北京：人民文学出版社.
吕艺生，1994. 舞蹈大辞典[M]. 北京：中国戏剧出版社.
罗斌，2009. 舞蹈鉴赏[M]. 重庆：西南师范大学出版社.
罗丹，1978. 罗丹艺术论[M]. 沈琪，译. 北京：人民美术出版社.
罗雄岩，1994. 中国民间舞蹈文化教程[M]. 北京：中国戏剧出版社.
孟星星，2015. 米勒《拾穗者》的图像学解读——兼论当代农民题材绘画[J]. 美术大观(7)：68-69.
欧建平，2008. 外国舞蹈史及作品鉴赏[M]. 北京：高等教育出版社.
欧阳启名，2015. 中国古典戏曲鉴赏[M]. 北京：文化艺术出版社.
欧阳中石，2008. 书法教程[M]. 北京：高等教育出版社.
欧阳中石，金运昌，1993. 中国书法史鉴[M]. 北京：中共中央党校出版社.
欧阳中石，徐无闻，1994. 书法教程[M]. 北京：高等教育出版社.
欧阳中石，张荣，启名，1988. 楷书浅鉴[M]. 北京：高等教育出版社.
彭吉象，1994. 影视美学[M]. 3版. 北京：北京大学出版社.
彭吉象，2006. 艺术学概论[M]. 北京：北京大学出版社.
彭吉象，2019. 艺术学概论[M]. 5版. 北京：北京大学出版社.
普列汉诺夫，1973. 论艺术[M]. 北京：三联书店.
启功，1986. 书法概论[M]. 北京：北京师范大学出版社.
启功，2002. 启功论书绝句百首[M]. 北京：三联书店.
启功，2003. 启功书法丛论[M]. 北京：文物出版社.
启功，2004. 启功丛稿·艺论卷[M]. 北京：北京师范大学出版社.
启功，秦永龙，1998. 书法常识[M]. 杭州：浙江古籍出版社.
钱初熹，2007. 美术鉴赏及其教学[M]. 北京：人民美术出版社.
乔建中，2002. 中国经典民歌鉴赏指南[M]. 上海：上海音乐出版社.
乔建中，2009. 土地与歌[M]. 上海：上海音乐出版社.
秦永龙，2002. 汉字书法通解·行草[M]. 北京：文物出版社.
沙孟海，1997. 沙孟海论书文集[M]. 上海：上海书画出版社.
尚刚，2015. 中国工艺美术史新编[M]. 2版. 北京：高等教育出版社.
沈海泯，2018. 中国工艺美术鉴赏[M]. 苏州：苏州大学出版社.
斯托洛维奇，2007. 审美价值的本质[M]. 凌继尧，译. 北京：中国社会科学出版社.
谭霈生，2004. 戏剧鉴赏[M]. 北京：高等教育出版社.
田静，2003. 中国舞蹈名作赏析[M]. 北京：人民音乐出版社.
田青，2018. 中国古代音乐史话[M]. 上海：上海音乐出版社.
田青，2022. 中国人的音乐[M]. 北京：中信出版集团.
万万香，2015. 艺术心理学[M]. 北京：北京大学出版社.
王次炤，2006. 艺术学基础知识[M]. 北京：中央音乐学院出版社.

王靖宪，1996. 中国书法艺术[M]. 北京：文物出版社.

王世徵，2002. 中国书法理论纲要[M]. 北京：首都师范大学出版社.

王小岩，2014. 世界美术简史[M]. 北京：中国文史出版社.

王新胜，2004. 略论造型艺术的审美特征[J]. 东方艺术(S2)：138-139.

王镛，2004. 中国书法简史[M]. 北京：高等教育出版社.

王镇远，1990. 中国书法理论史[M]. 合肥：黄山书社.

王壮弘，1980. 增补校碑随笔[M]. 台北：新文丰出版公司.

伍蠡甫，1979. 西方文论选[M]. 上海：上海译文出版社.

席勒，2016. 美育书简[M]. 徐恒醇，译. 北京：社会科学文献出版社.

徐凡，钱皓，王一珉，2017. 论北京故宫建筑中脊兽的特色及文化内涵[J]. 工业设计(10)：83-84.

许志敏，2014. 戏剧鉴赏[M]. 西安：陕西人民出版社.

阎宏伟，2011. 艺术哲学[M]. 北京：人民美术出版社.

杨欣，谢孟，2008. 艺术欣赏教程[M]. 北京：北京大学出版社.

叶培贵，2001. 学书引论[M]. 北京：高等教育出版社.

于唯德，2014. 书法鉴赏[M]. 西安：陕西人民出版社.

余绍宋，1982. 书画书录解题[M]. 杭州：浙江人民出版社.

袁禾，2010. 大学舞蹈鉴赏[M]. 上海：华东师范大学出版社.

袁静芳，2009. 中国传统音乐概论[M]. 上海：上海音乐出版社.

詹庆生，2018. 影视艺术概论[M]. 北京：清华大学出版社.

张景华，2007. 戏剧鉴赏[M]. 北京：北京师范大学出版社.

张笑非，2007. 论美术形象的瞬间性与永恒性[J]. 郑州航空工业管理学院学报（社会科学版）(1)：183-185.

张燕菊，2014. 影视鉴赏[M]. 西安：陕西人民出版社.

赵冬梅，2020. 中国传统旋律的构成要素[M]. 北京：现代出版社.

赵铁春，2009. 舞蹈鉴赏[M]. 长沙：湖南大学出版社.

赵维平，2015. 中国古代音乐史简明教程[M]. 上海：上海音乐出版社.

郑蕚，2021. 美育经典导读[M]. 北京：高等教育出版社.

郑煜川，2017. 试论青绿山水的图式与范式表达——以《千里江山图》为例[J]. 美术大观(12)：52-53.

中央美术学院美术史系中国美术史教研室，2002. 中国美术简史(新修订本)[M]. 北京：中国青年出版社.

中央美术学院人文学院美术史系外国美术史教研室，2014. 外国美术简史(彩插增订版)[M]. 北京：中国青年出版社.

朱狄，2007. 艺术的起源[M]. 湖北：武汉大学出版社.

朱栋霖，张晓玥，2007. 大学戏剧鉴赏[M]. 上海：华东师范大学出版社.

朱光潜，2019. 西方美学史[M]. 江苏：江苏凤凰文艺出版社.

朱克敏，2020. 美术鉴赏[M]. 北京：北京理工大学出版社.

宗白华，2017. 美学散步[M]. 上海：上海人民出版社.